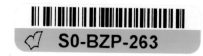

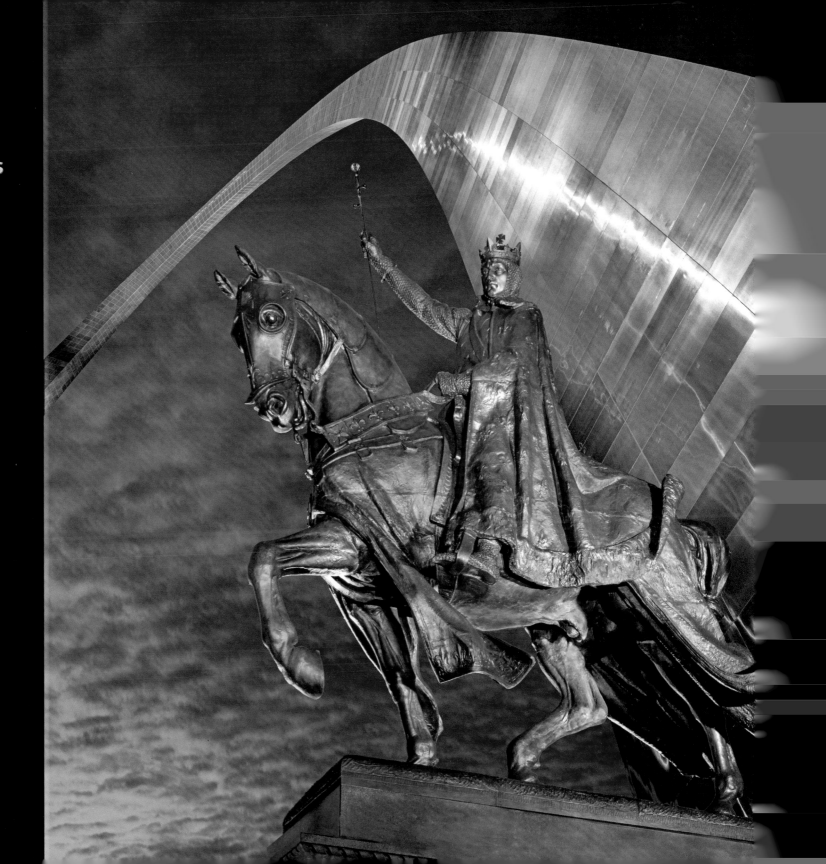

Gateway Arch

Charles Henry Niehaus's
"The Apotheosis of
Saint Louis"

# The Best of Saint Louis

Saint Louis, rich in pioneering history, where architecture and engineering coexist to form a unique environment unlike any other found in the United States of America. Through the eye of Jim Trotter, The Best of Saint Louis, provides a glimpse into Saint Louis as a jewel of the American Midwest.

Photography is mixed with artistic liberties to achieve views such as the James S. McDonnell Planetarium with a red glowing galaxy as a backdrop behind the curved roof. Monuments such as the Gateway Arch and Art Museum are depicted in this catalog as living entities that bring the city and its citizens to life. This Best of Saint Louis Collection aims to bring you all the local treasures that are at the core of this great city and its surrounding areas.

Every digital artwork in this catalog can be ordered as a signed print or giclée for your home, office or as a gift to anyone around the world. Sizing is customized to your specifications and will be hand crafted to fit your exact needs. Small to large prints are available for both residential and commercial use and larger custom prints can be ordered for permanent installations, murals, and civic gestures. Every piece is signed by Jim Trotter.

Share the sights and landmarks of Saint Louis with everyone you know by ordering your favorite works of art from the Best of Saint Louis today.

Trotter Art
314-878-0777
mail@trotterart.com
trotterart.com

2

4

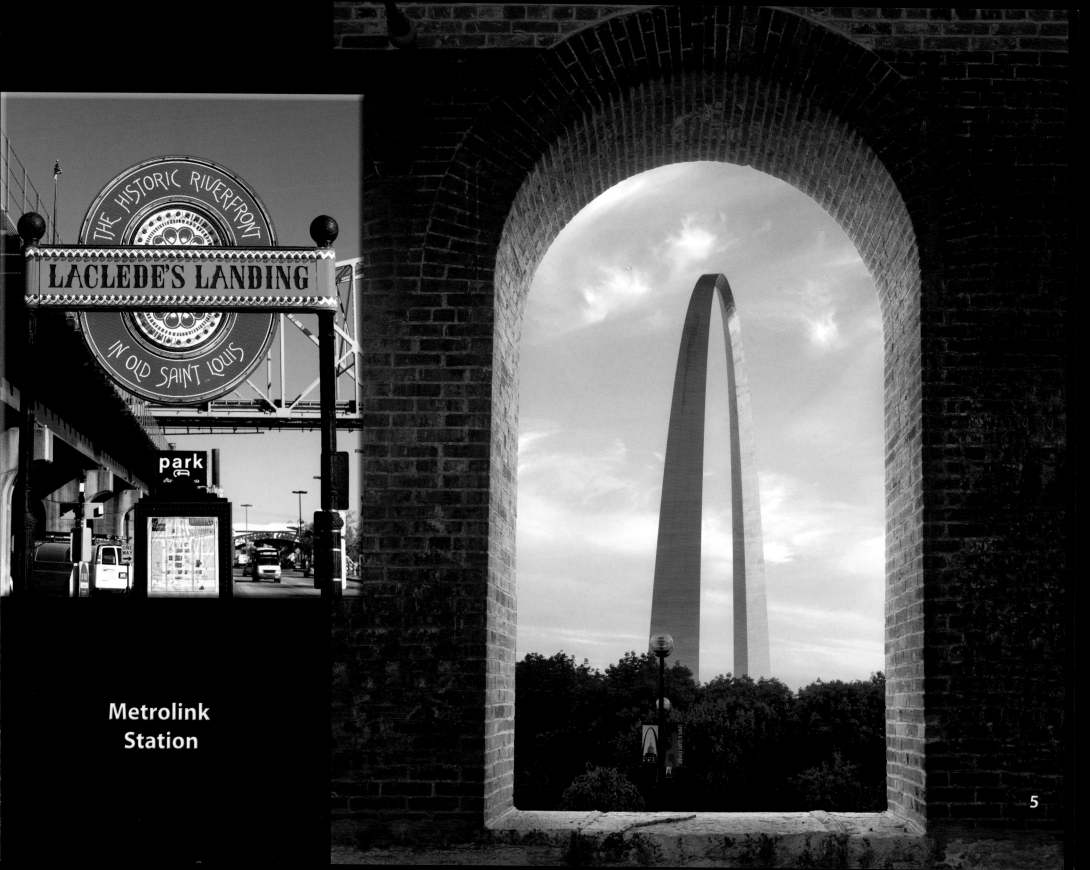

THE HISTORIC RIVERFRONT
LACLEDE'S LANDING
IN OLD SAINT LOUIS

park

Metrolink
Station

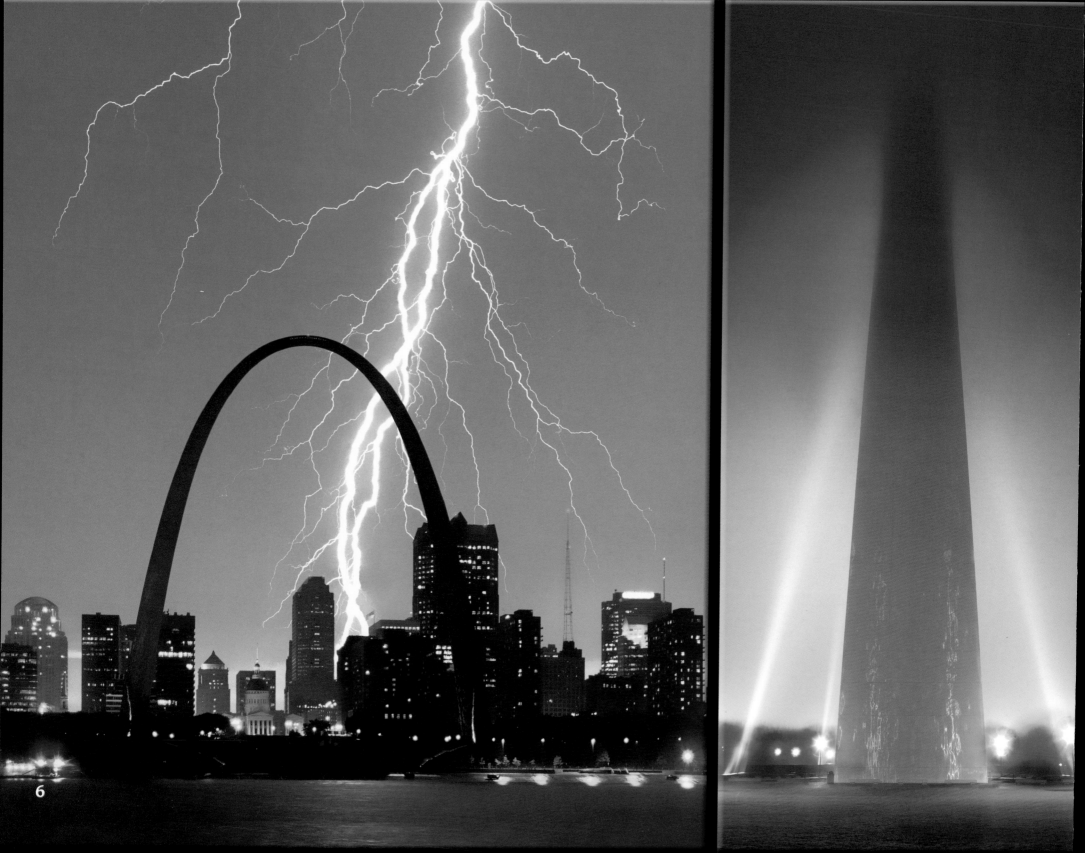

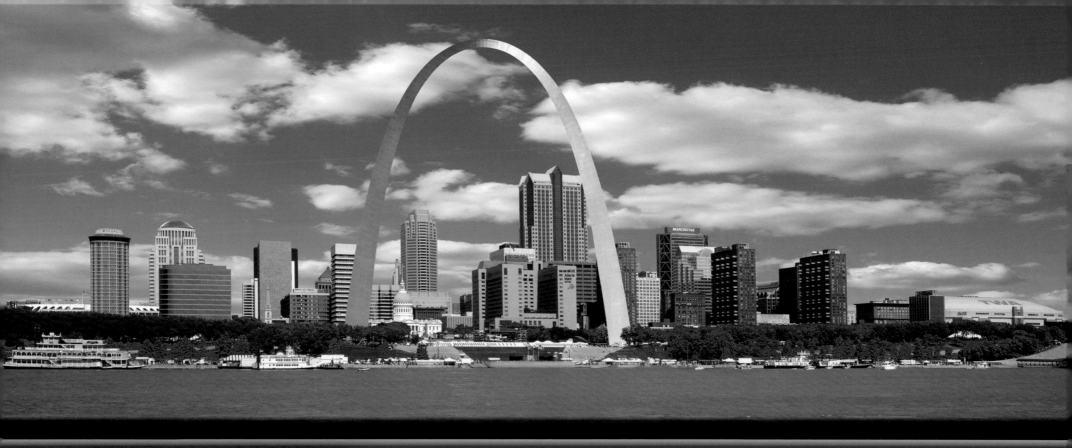

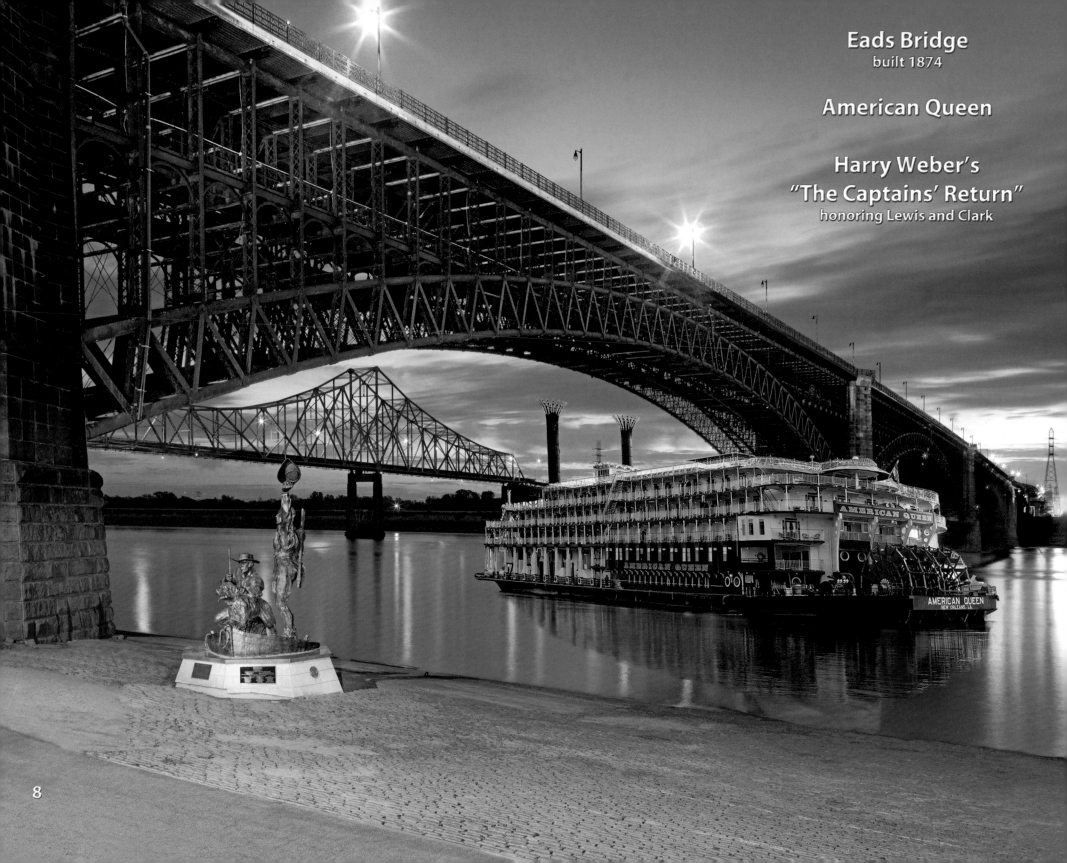

Eads Bridge
built 1874

American Queen

Harry Weber's
"The Captains' Return"
honoring Lewis and Clark

8

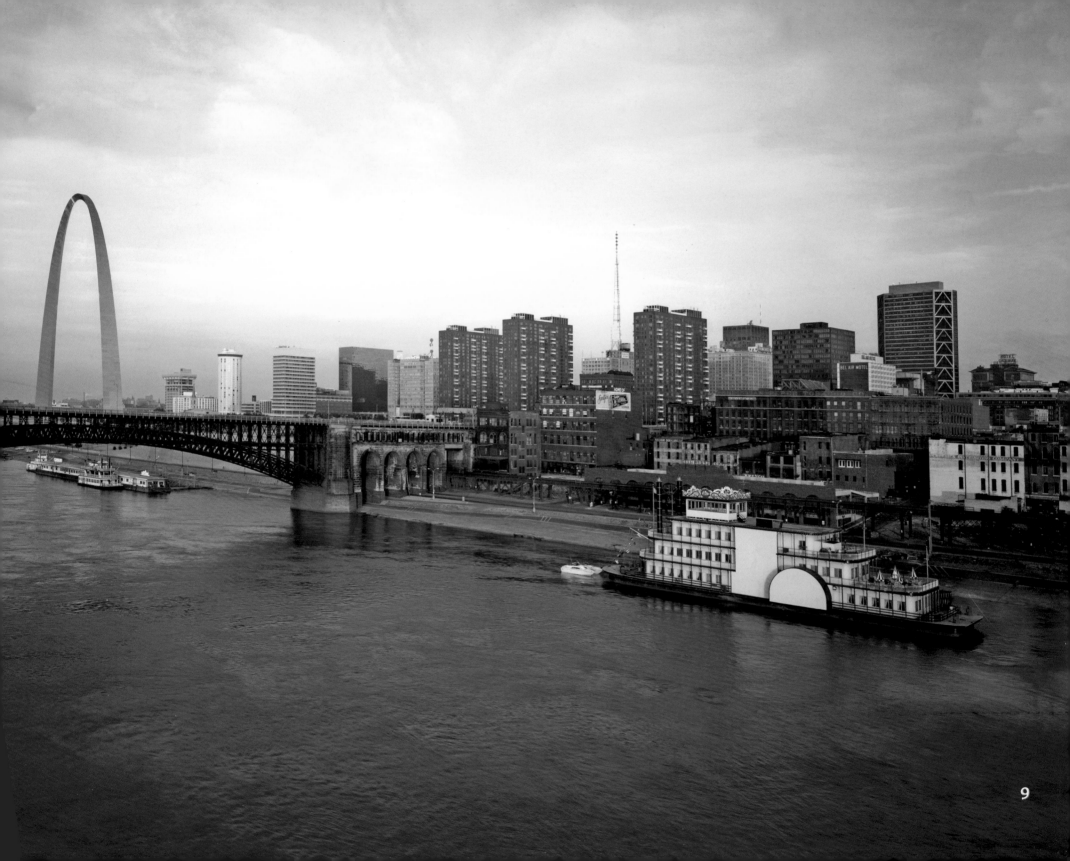

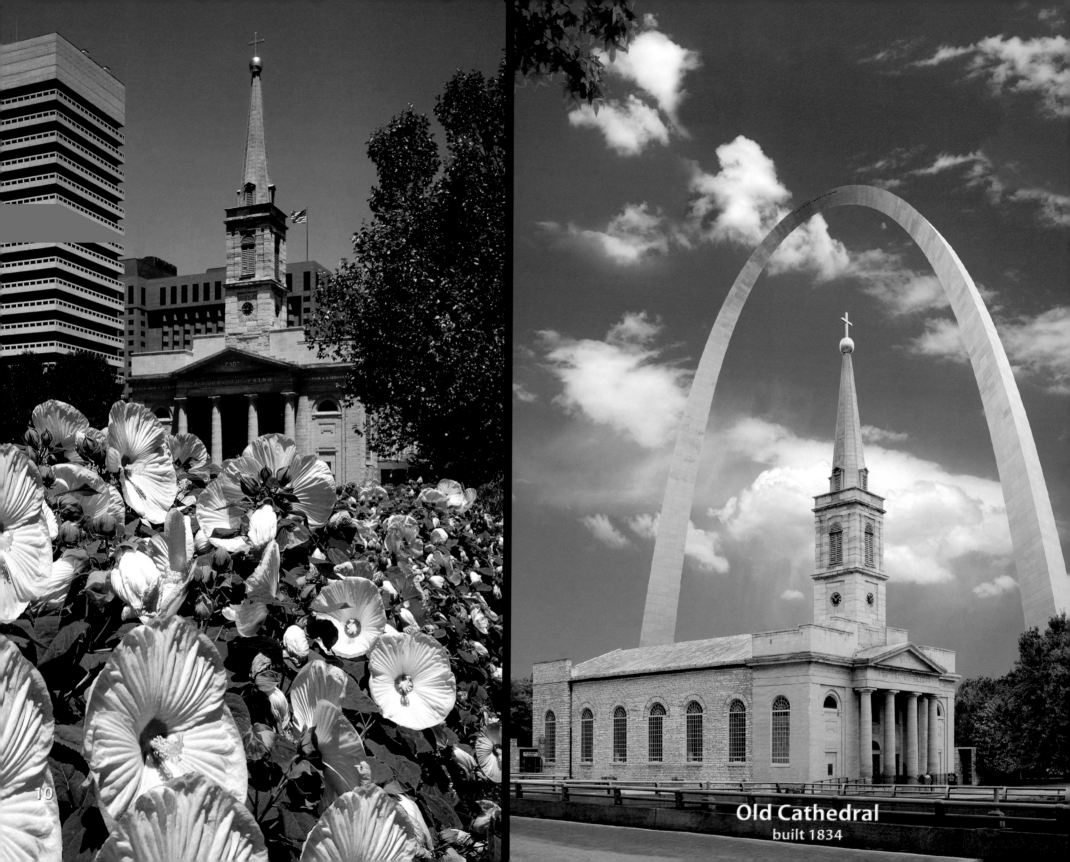

10

**Old Cathedral**
built 1834

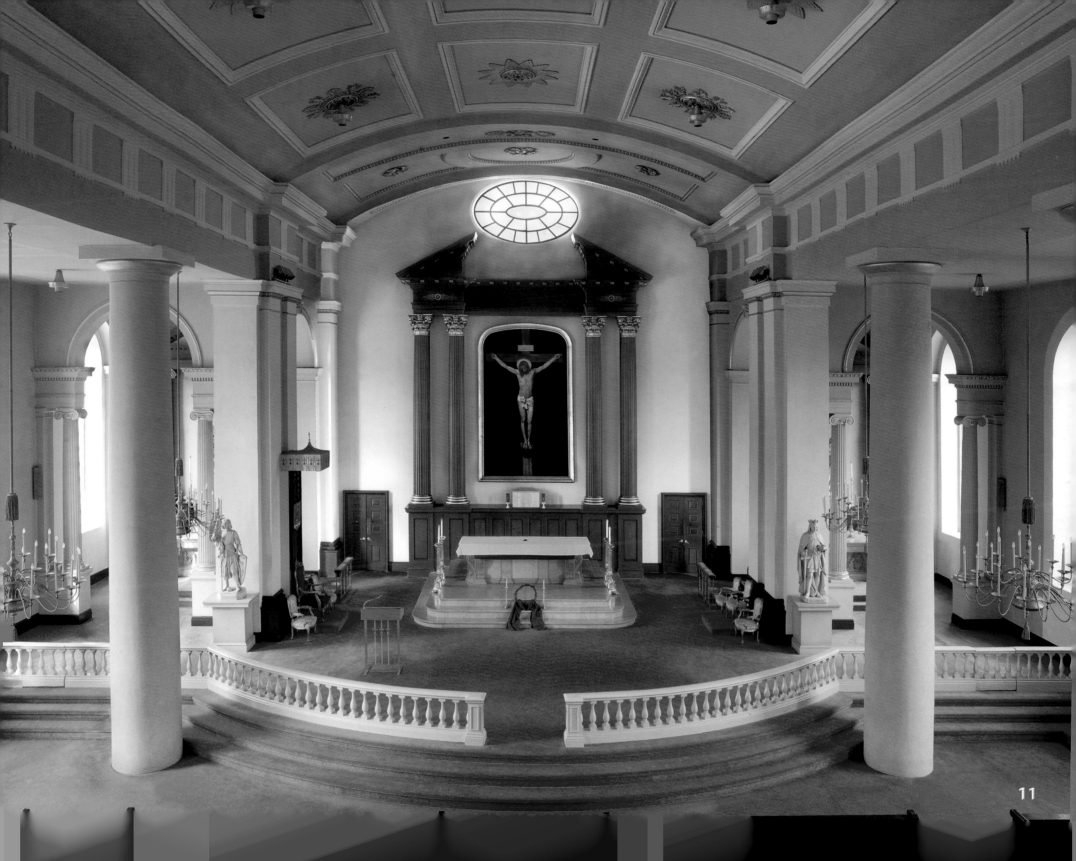

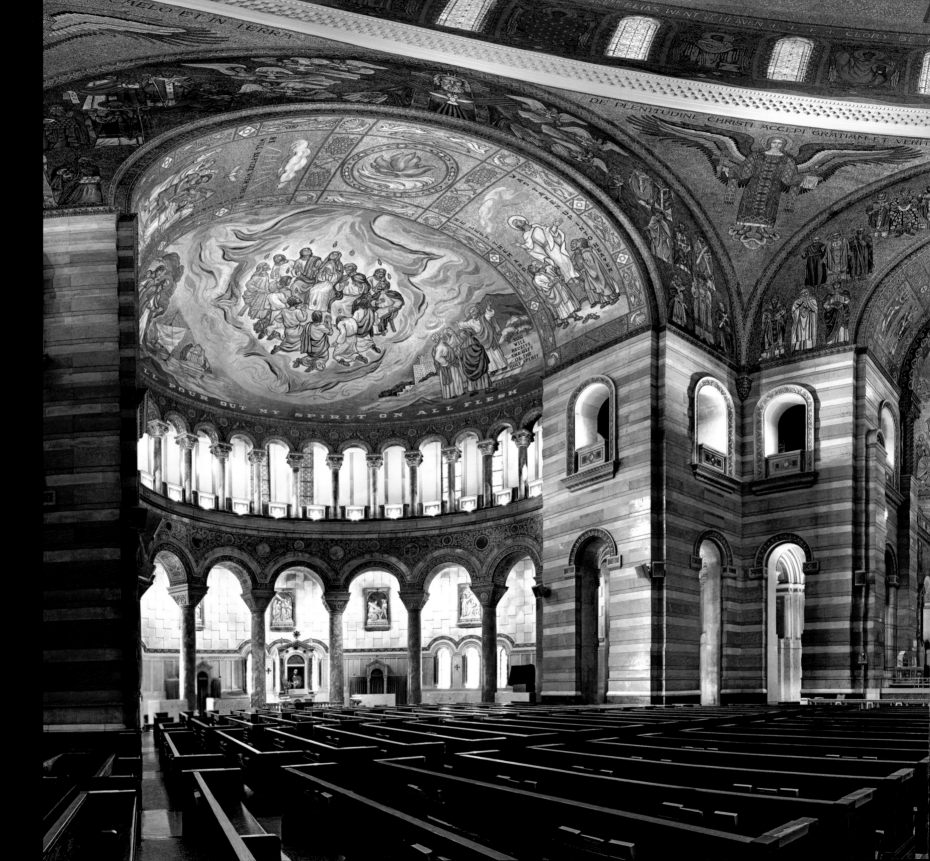

Cathedral
Basilica
built 1907-1988

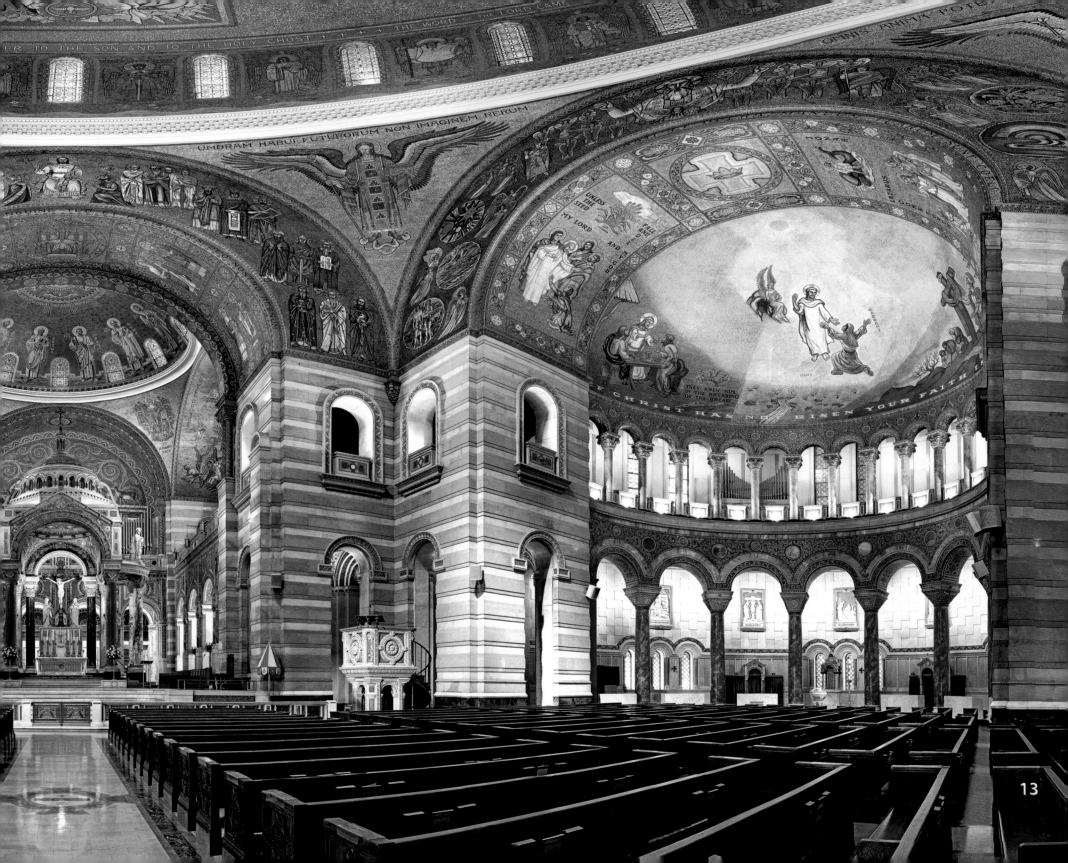

13

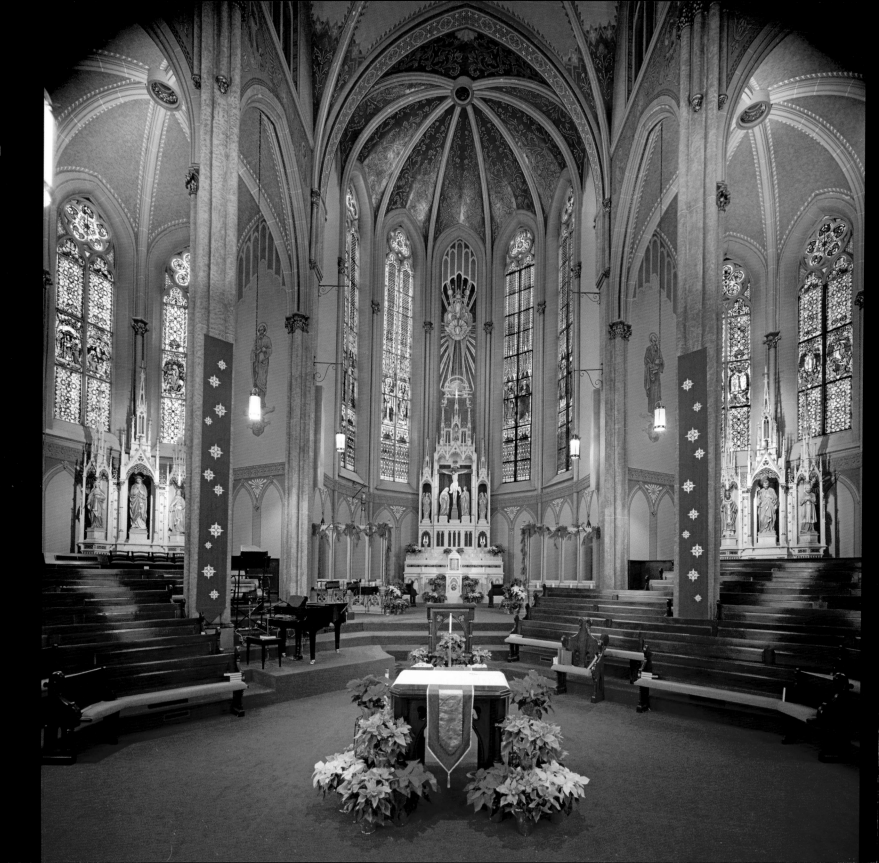

**Saints
Peter & Paul
Catholic Church**
built 1875

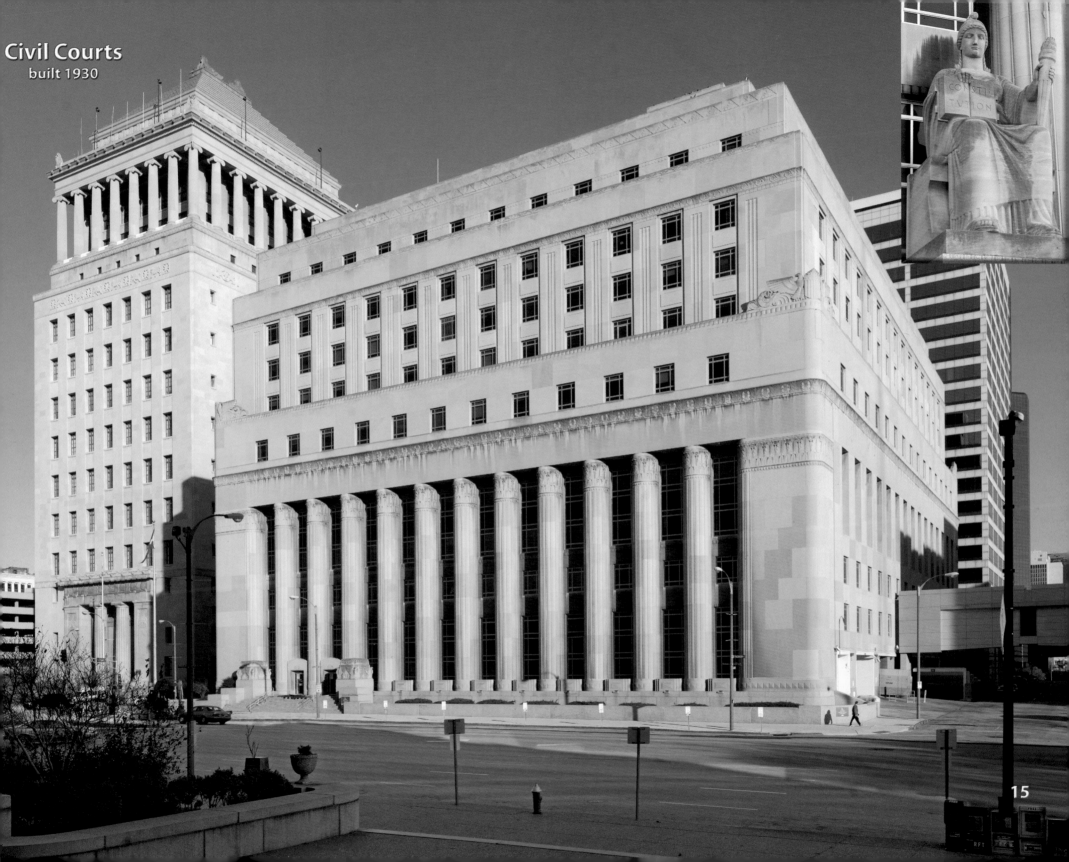

Civil Courts
built 1930

15

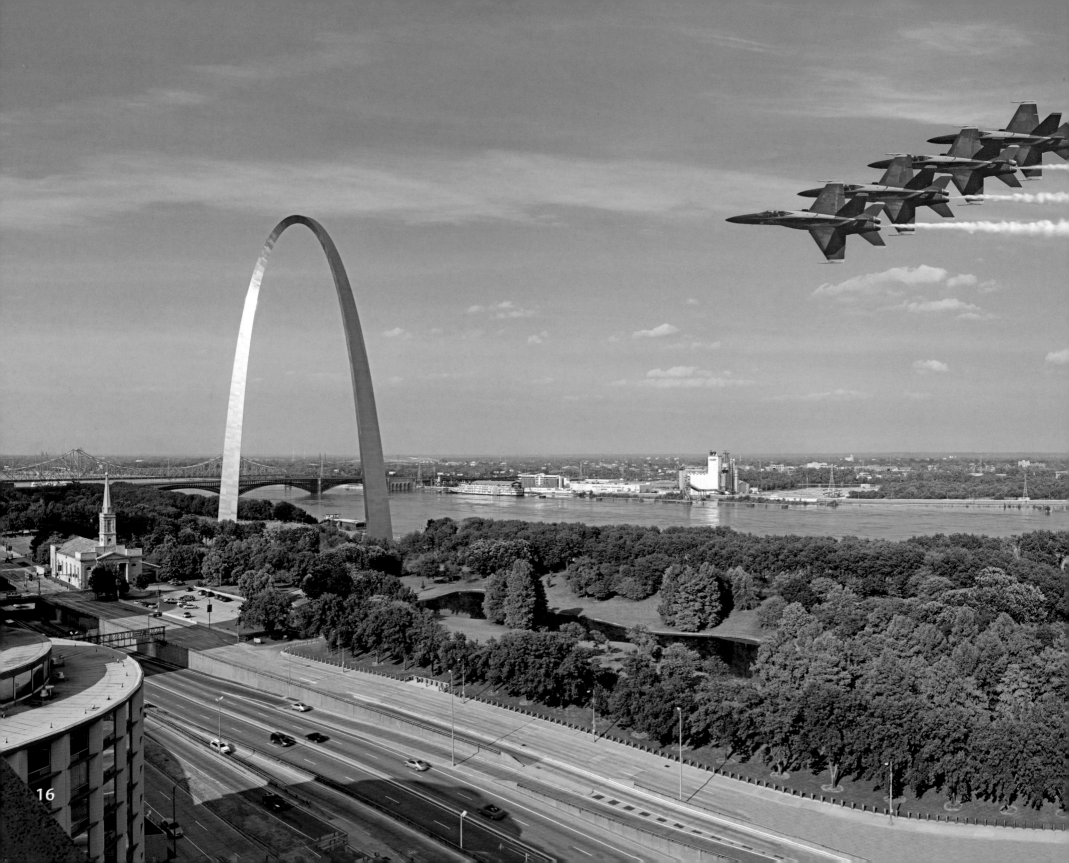

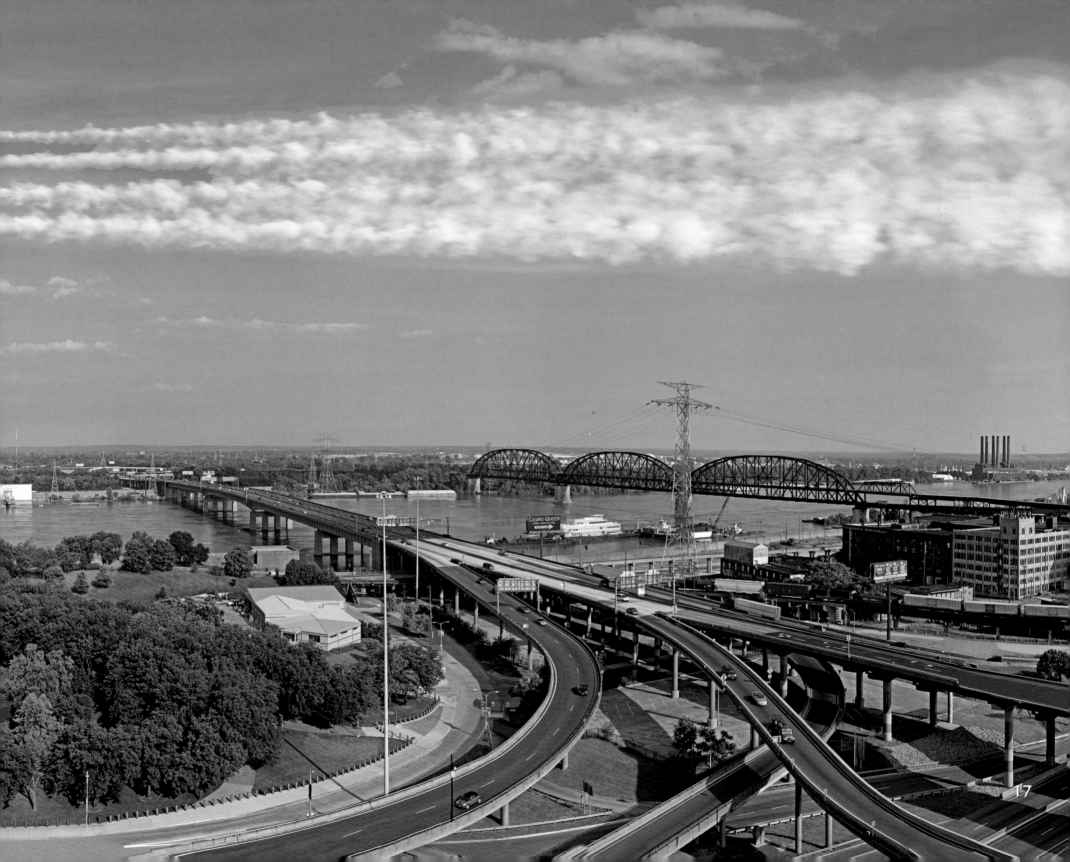

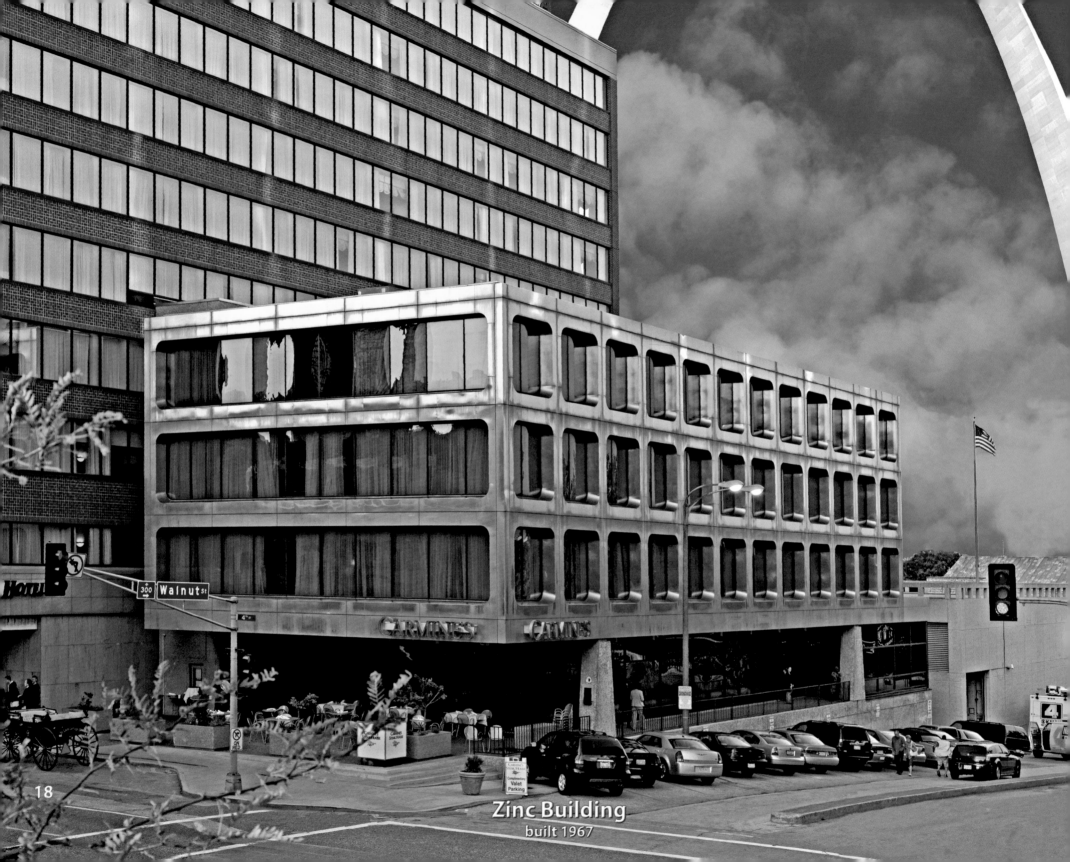

300 Walnut St
4th

CARMINE'S    CARMINE'S

Hotel

Valet Parking

18

Zinc Building
built 1967

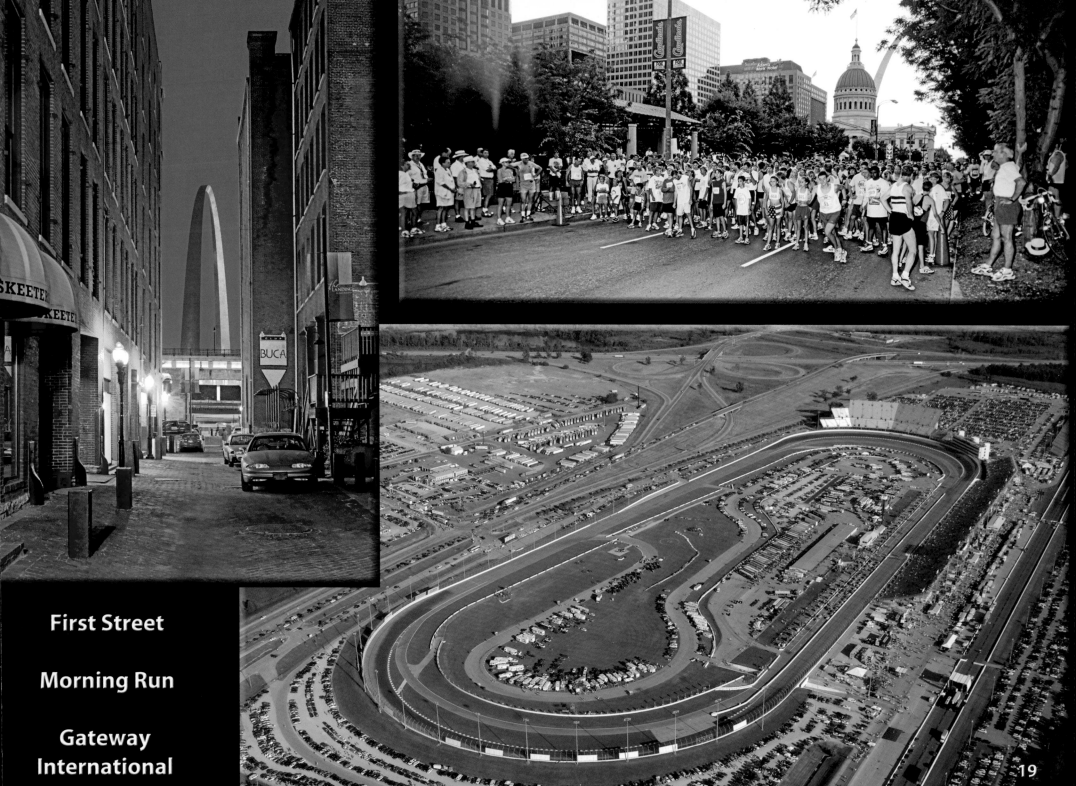

First Street

Morning Run

Gateway
International

19

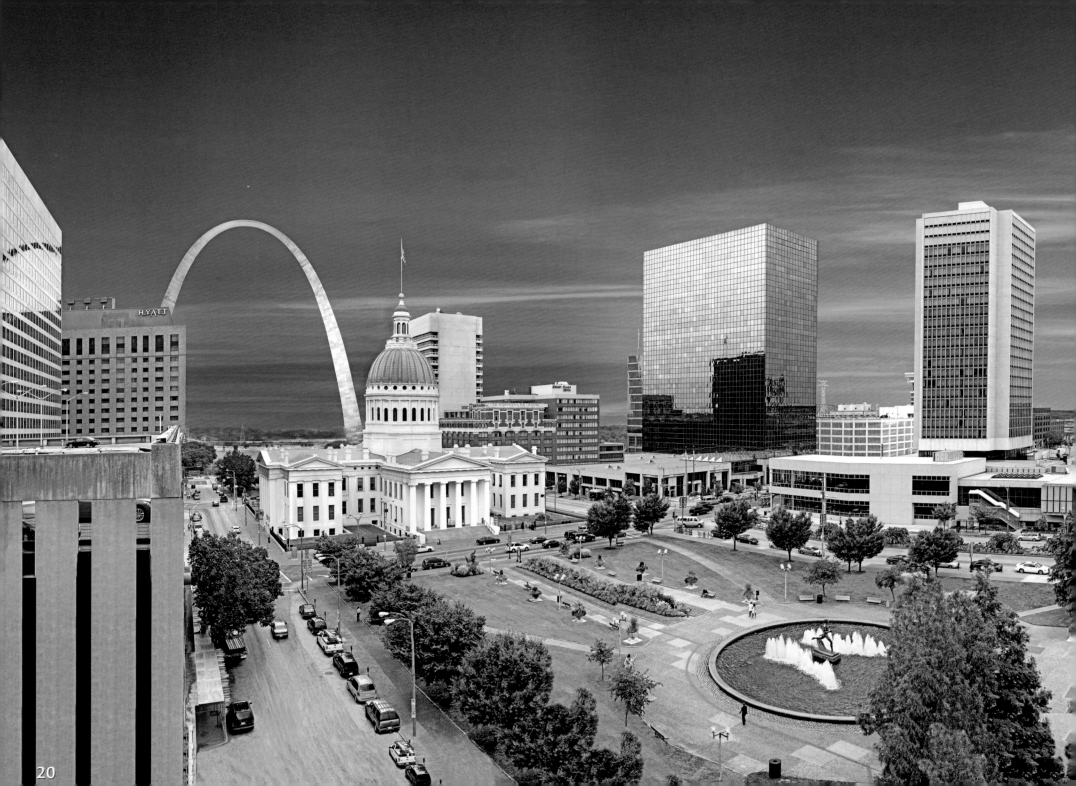

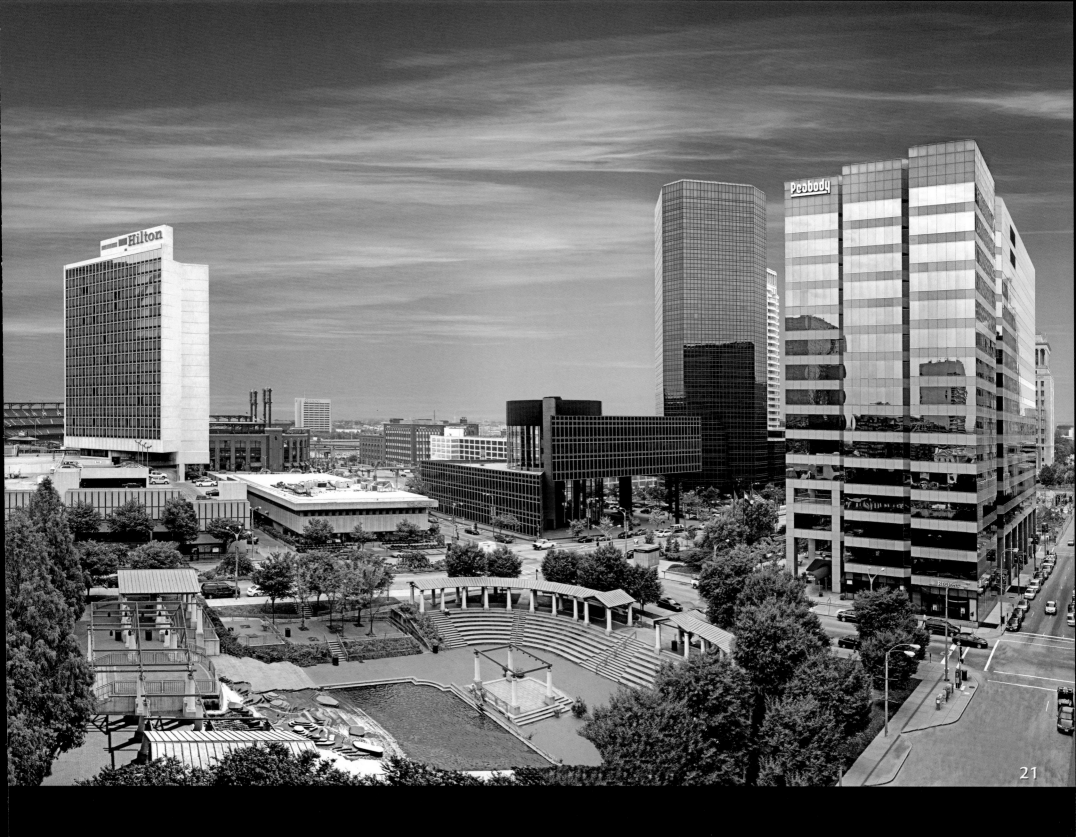

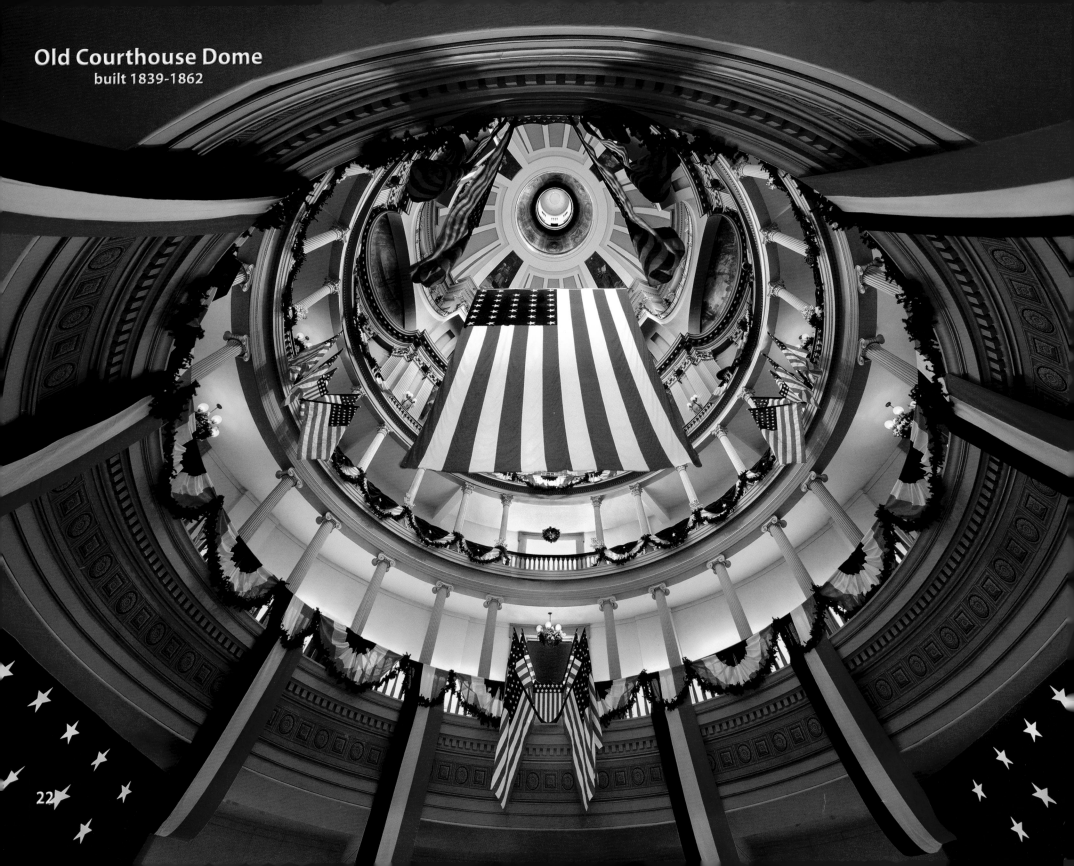

Old Courthouse Dome
built 1839-1862

22

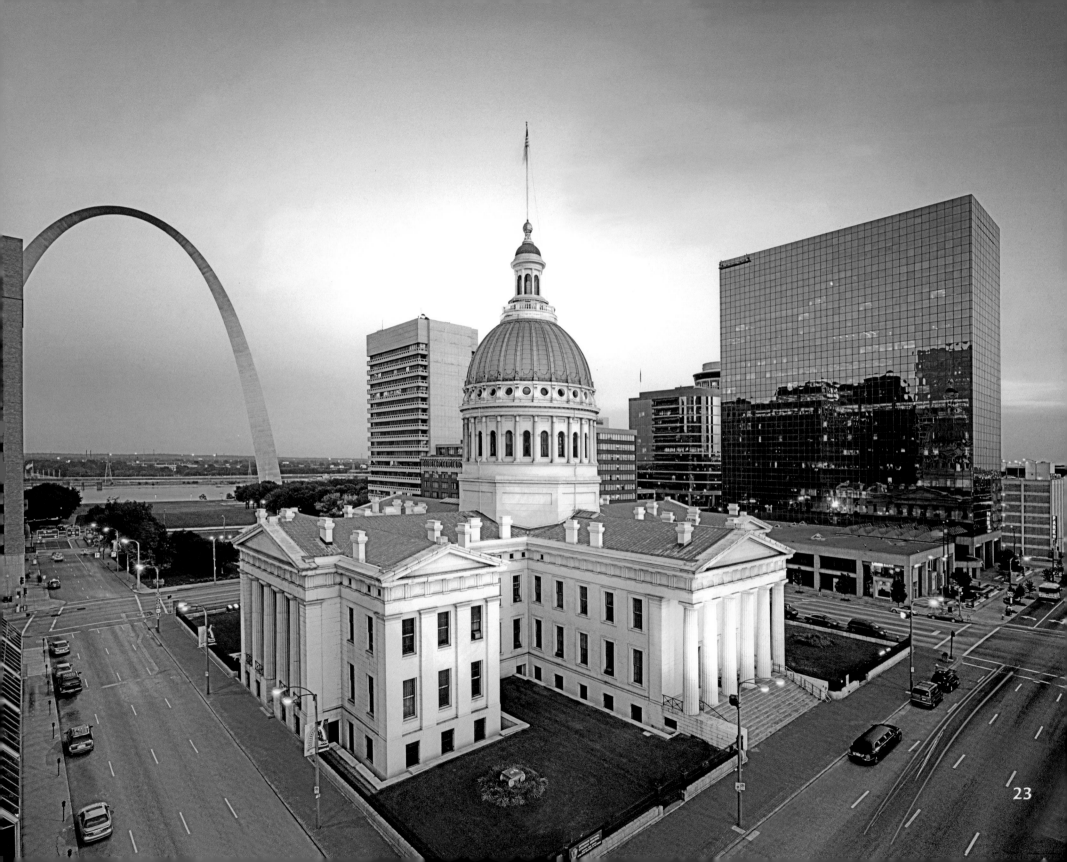

23

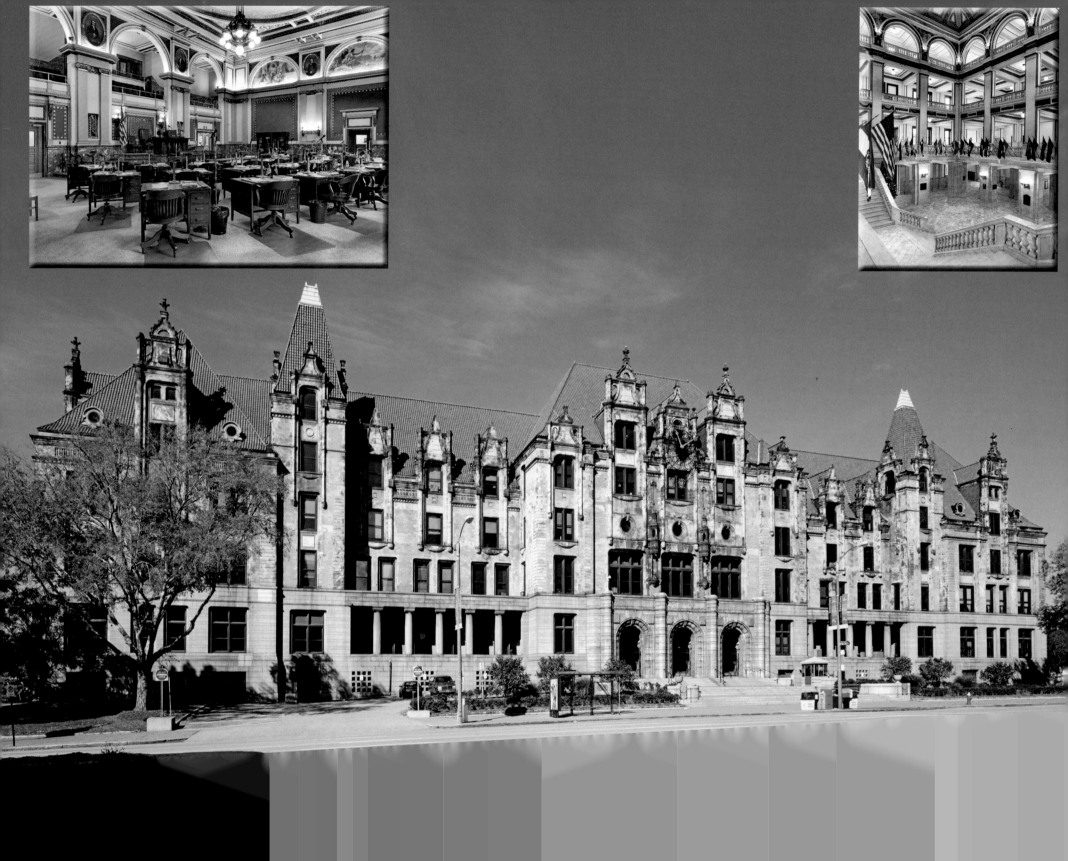

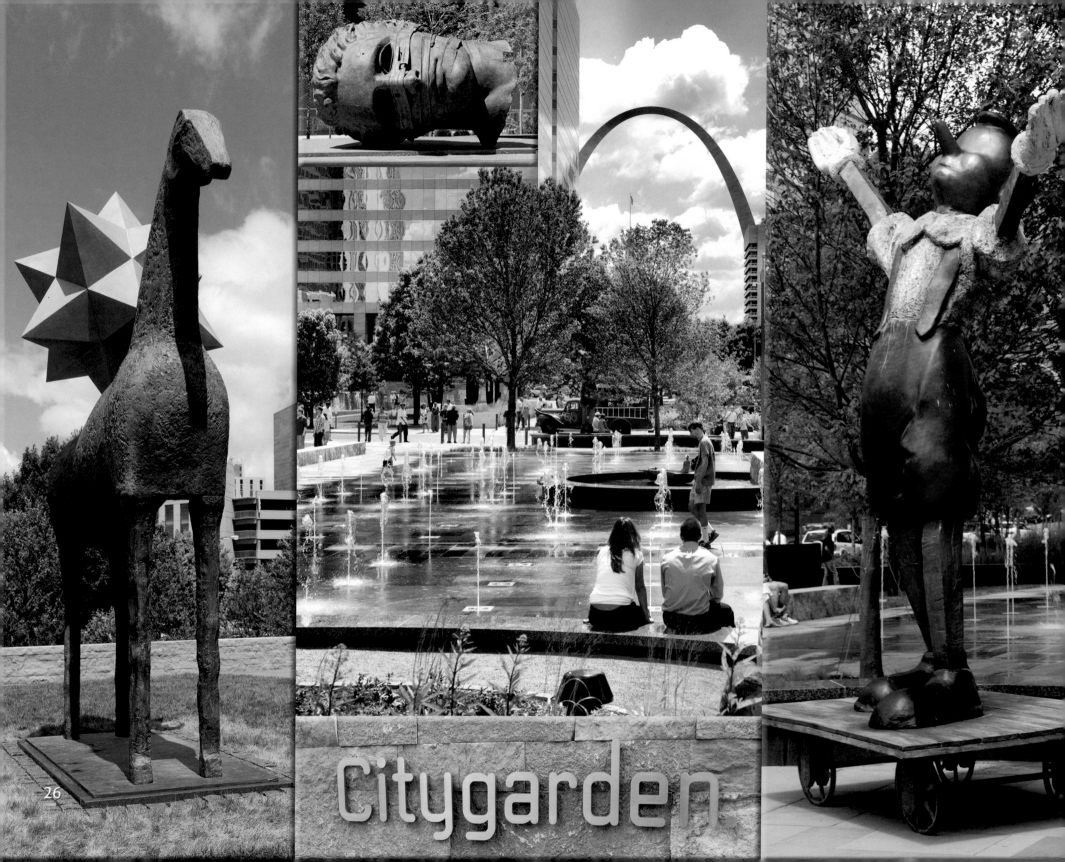

Citygarden

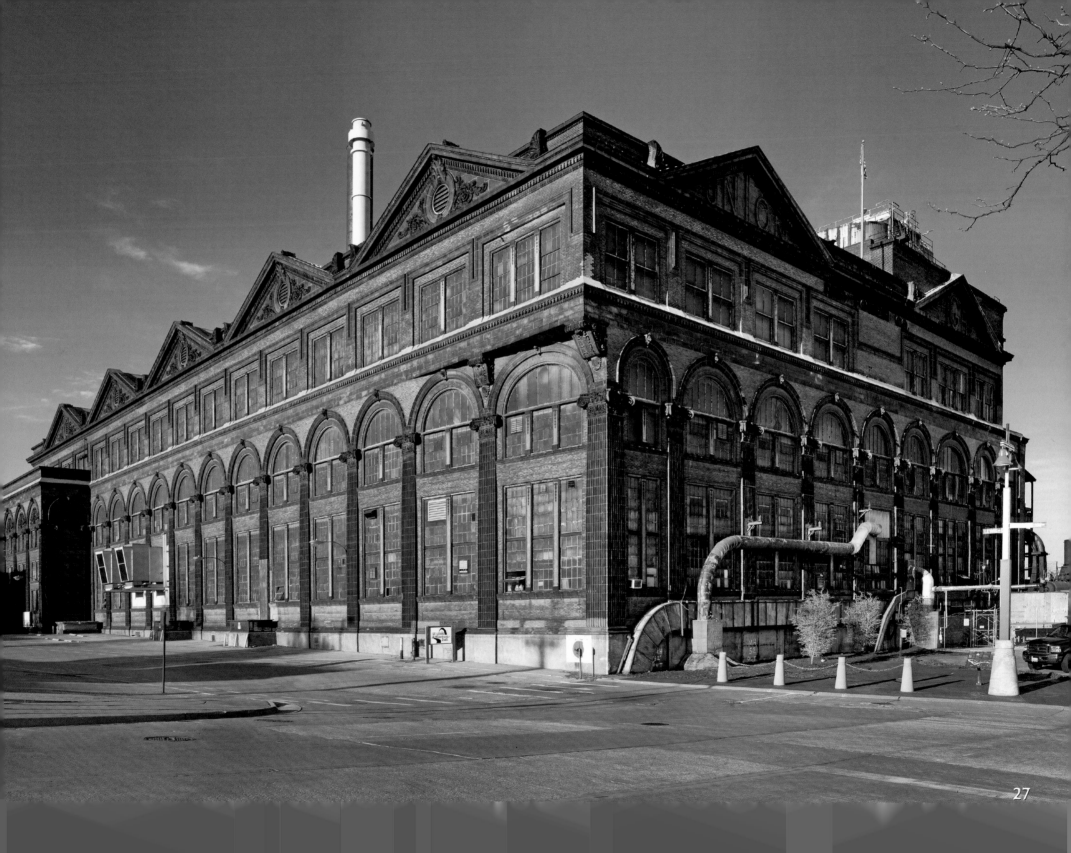

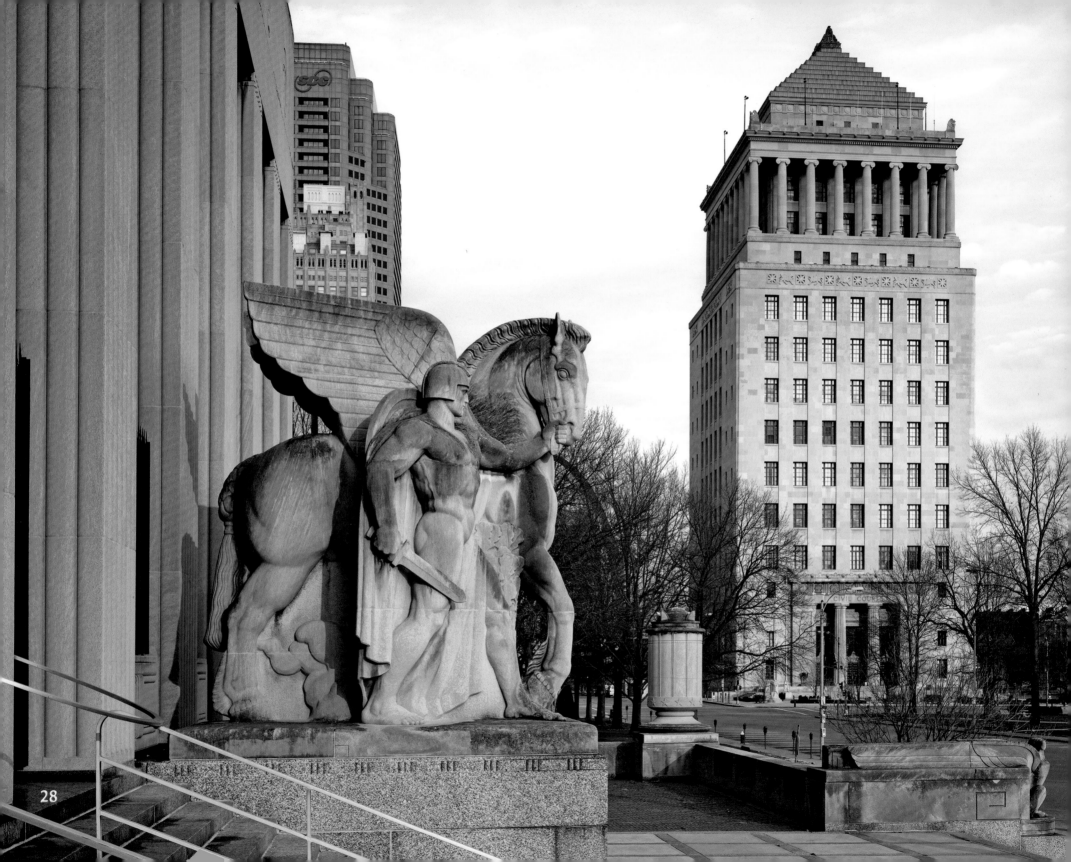

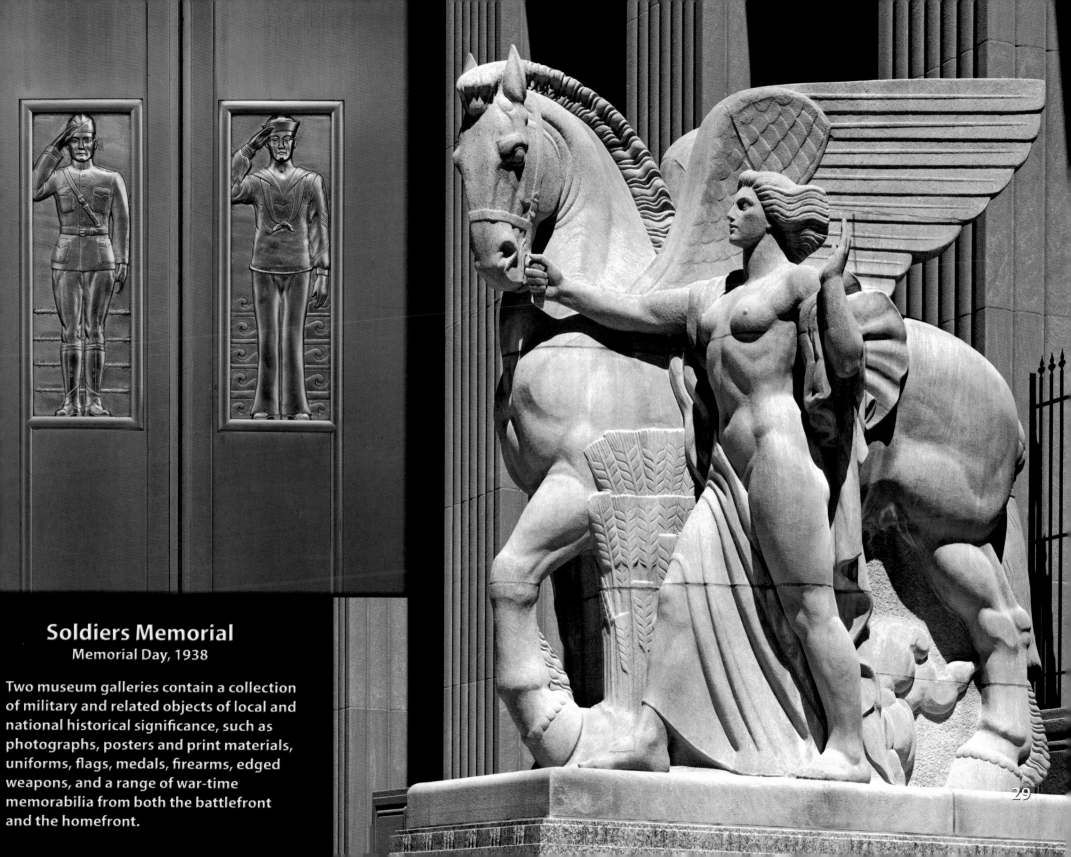

## Soldiers Memorial
### Memorial Day, 1938

Two museum galleries contain a collection of military and related objects of local and national historical significance, such as photographs, posters and print materials, uniforms, flags, medals, firearms, edged weapons, and a range of war-time memorabilia from both the battlefront and the homefront.

29

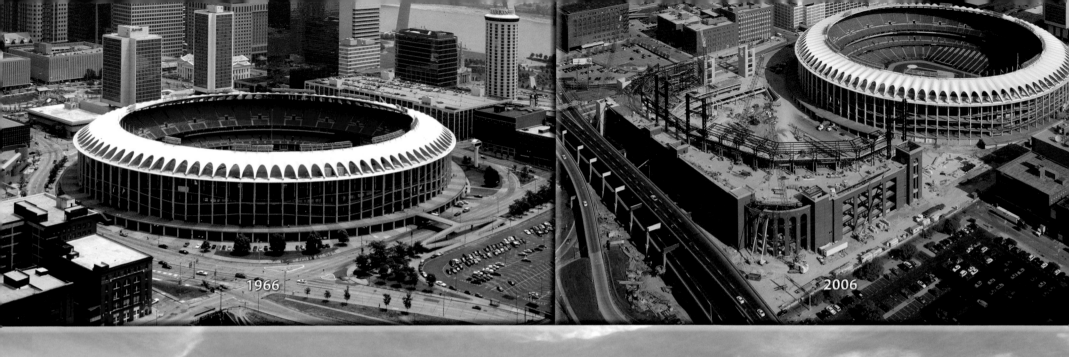

1966

2006

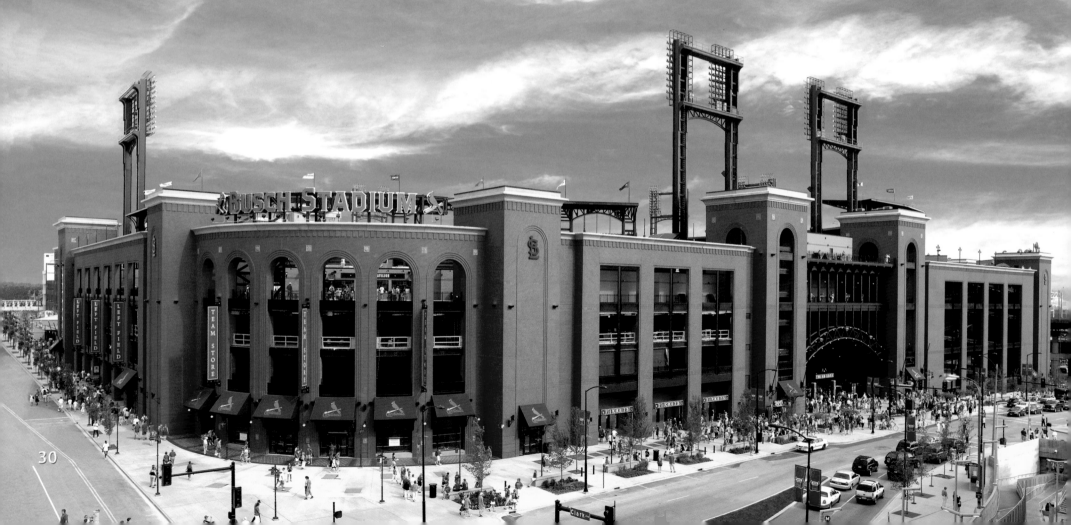

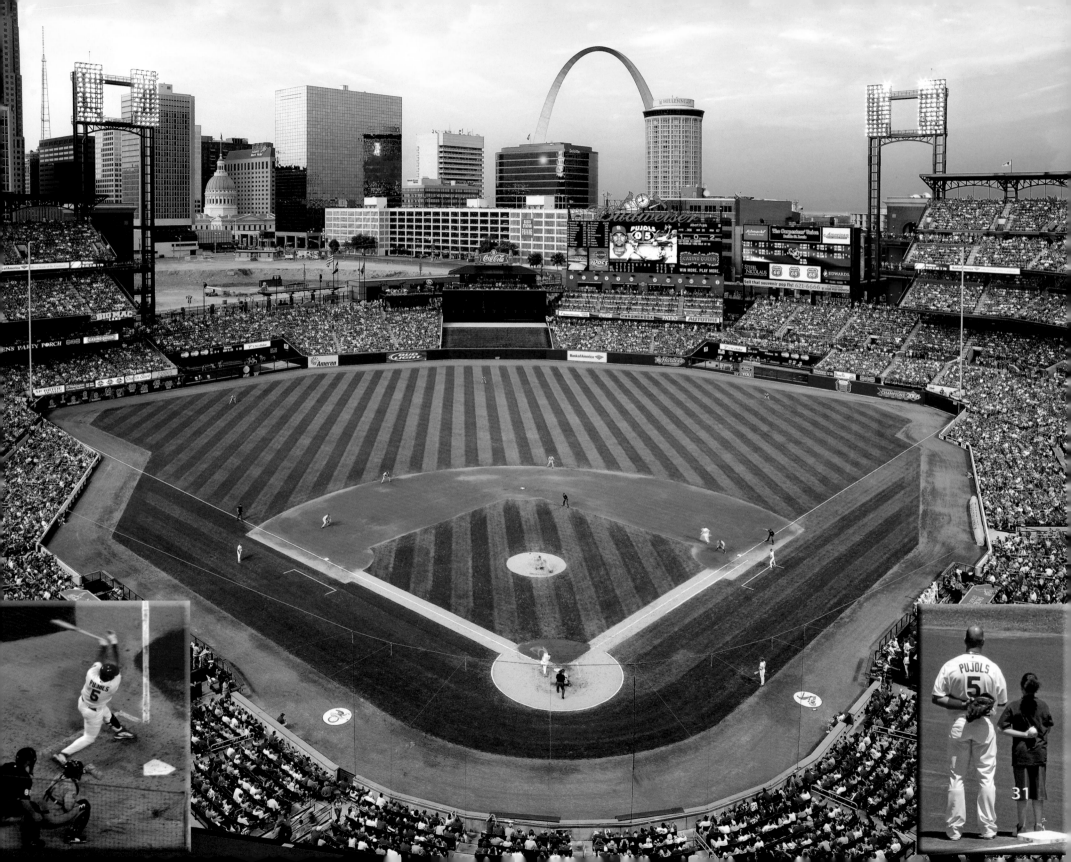

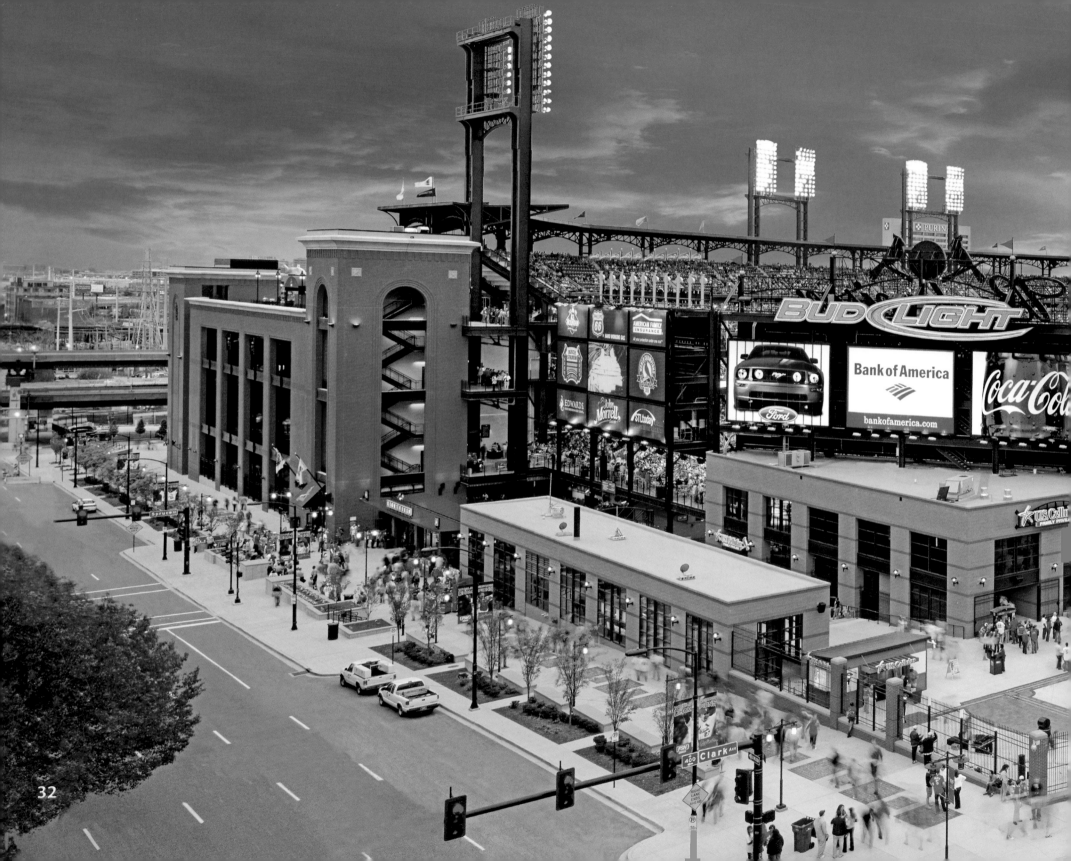

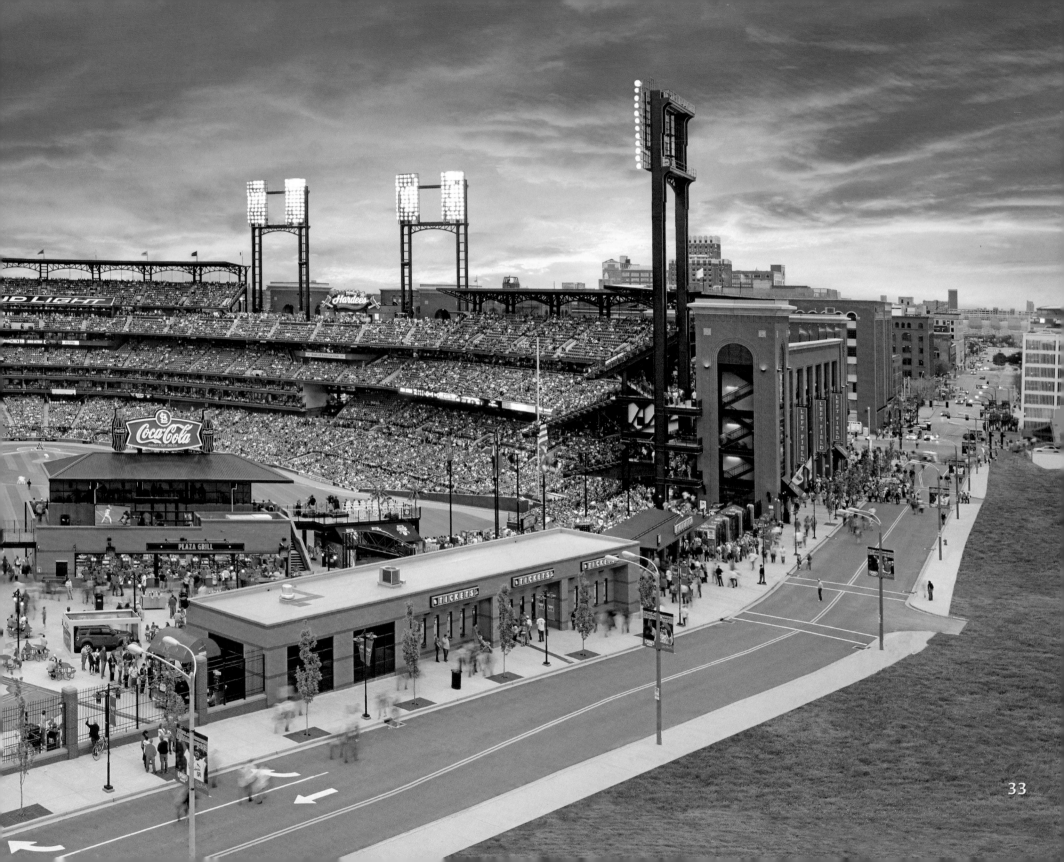

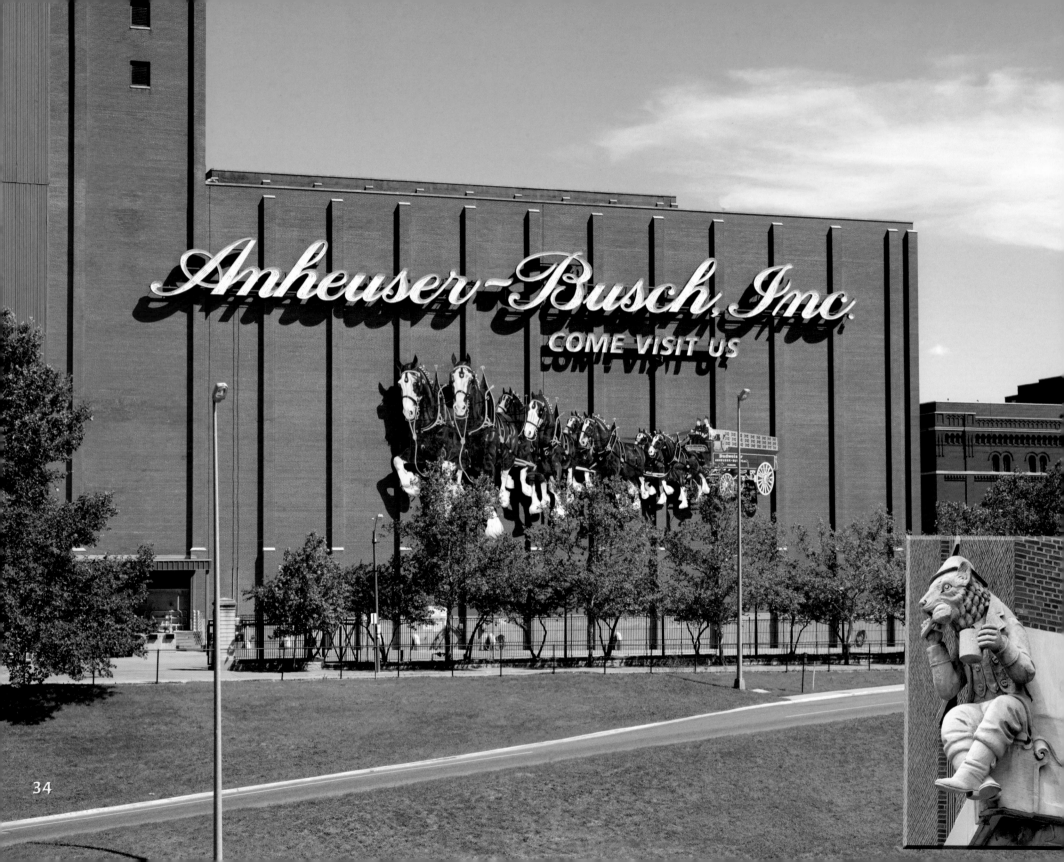

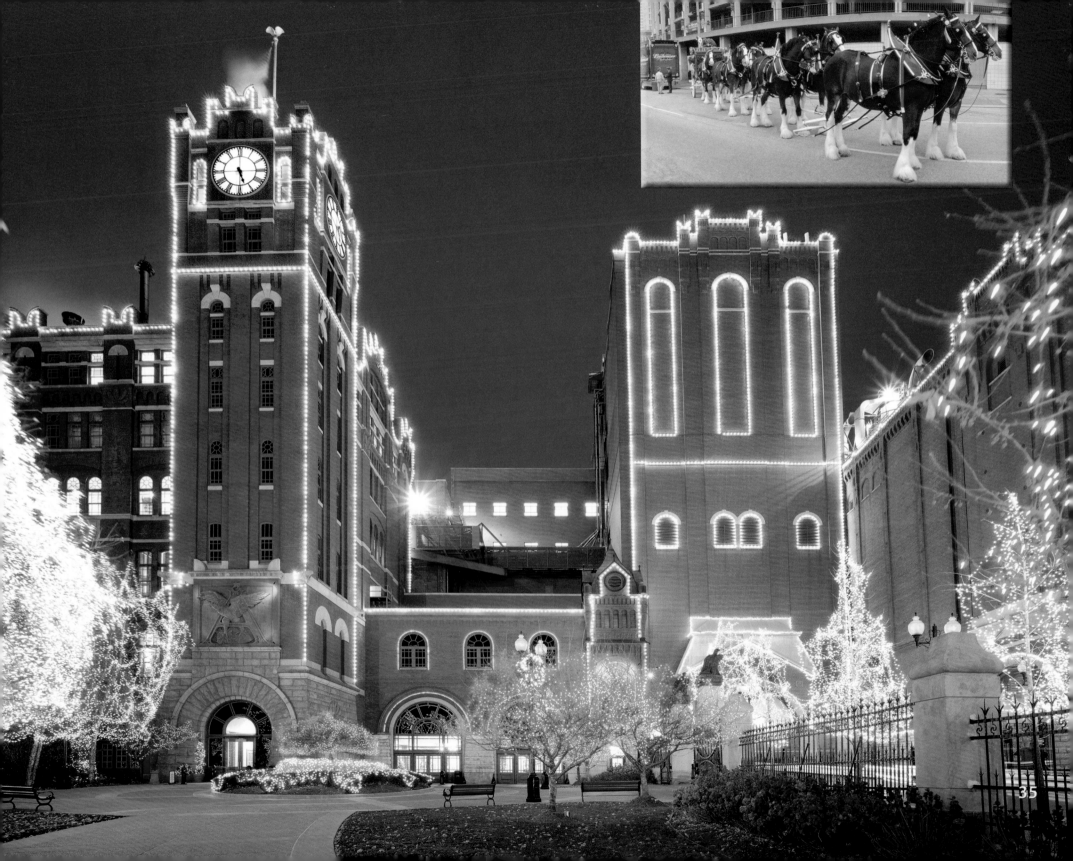

35

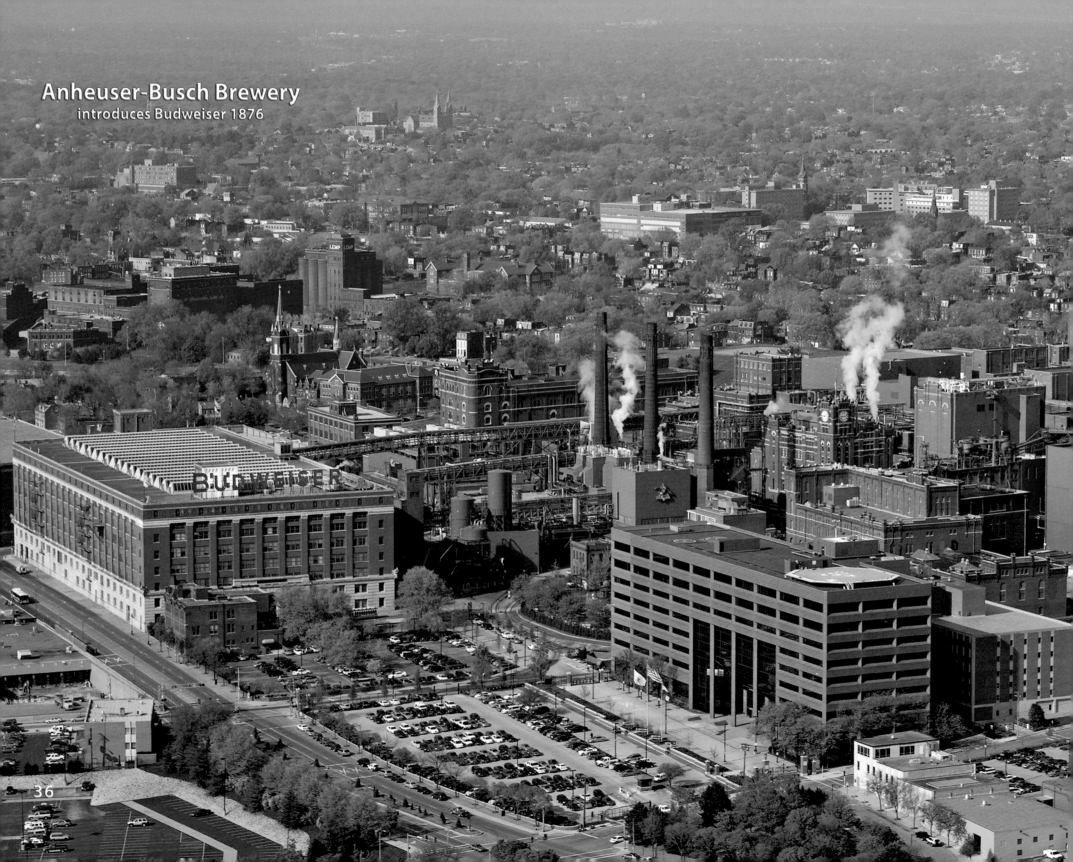

Anheuser-Busch Brewery
introduces Budweiser 1876

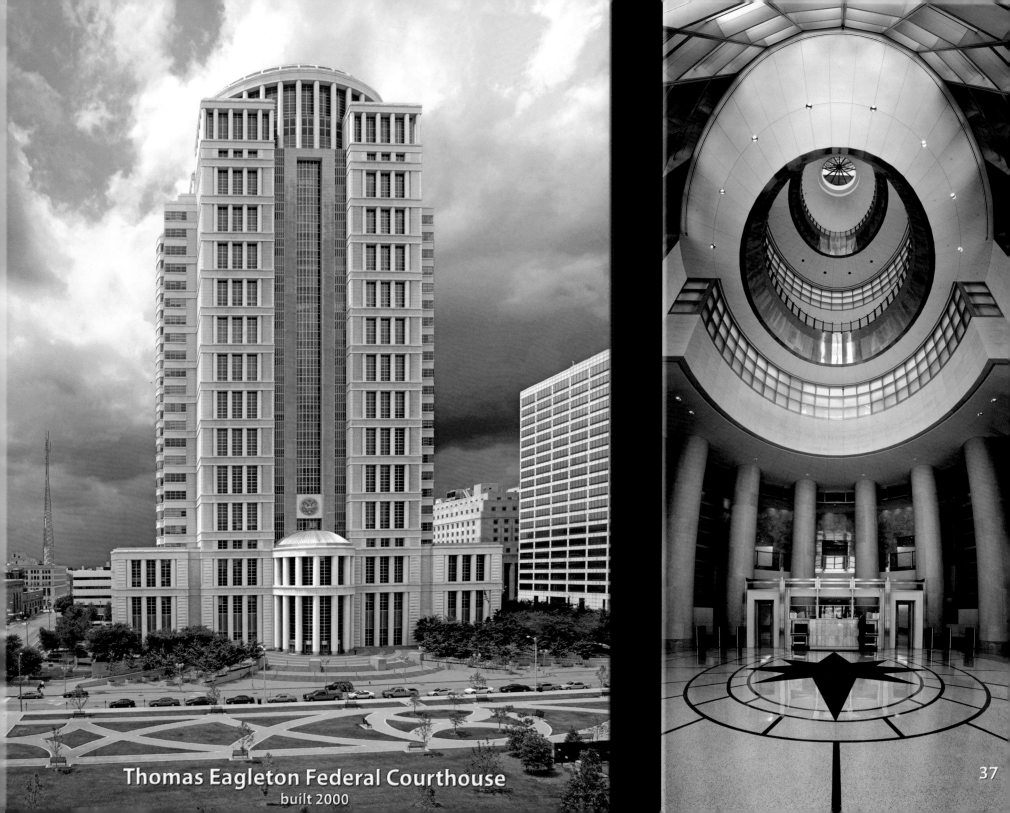

Thomas Eagleton Federal Courthouse
built 2000

# Edward Jones Dome

The Edward Jones Dome opened November 12, 1995.  Home of the St. Louis Rams.

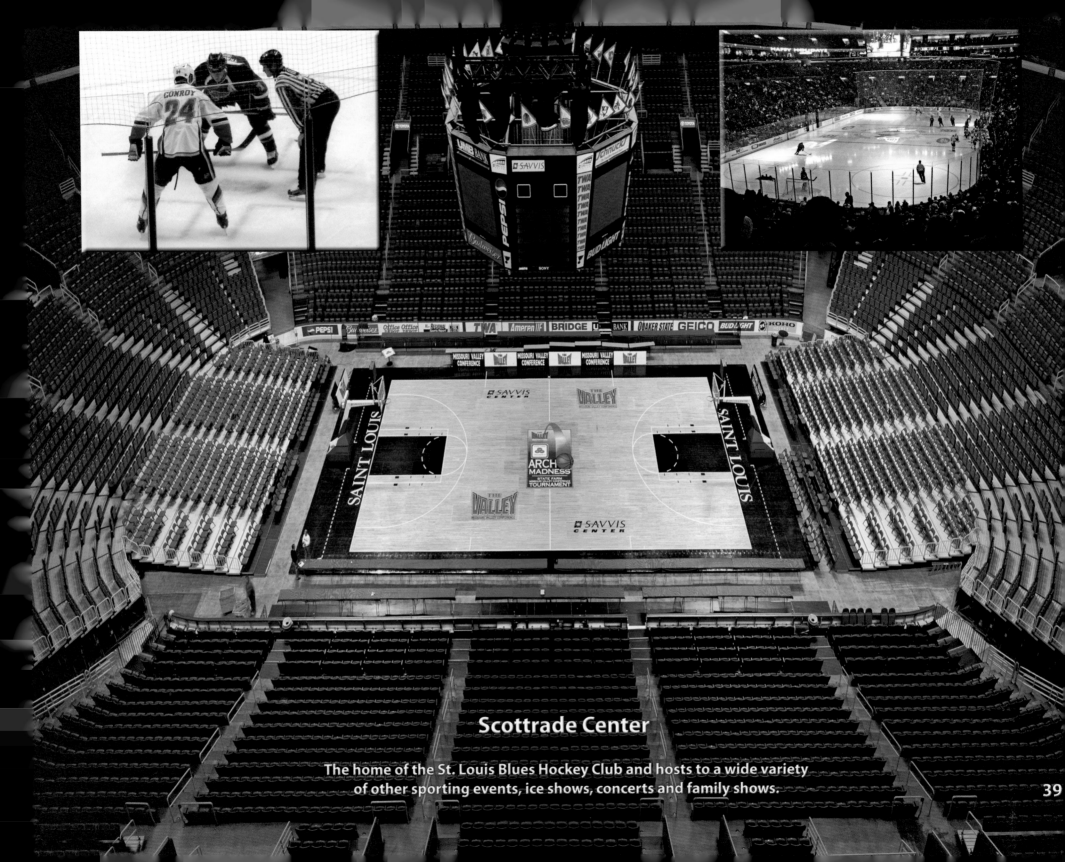

## Scottrade Center

The home of the St. Louis Blues Hockey Club and hosts to a wide variety
of other sporting events, ice shows, concerts and family shows.

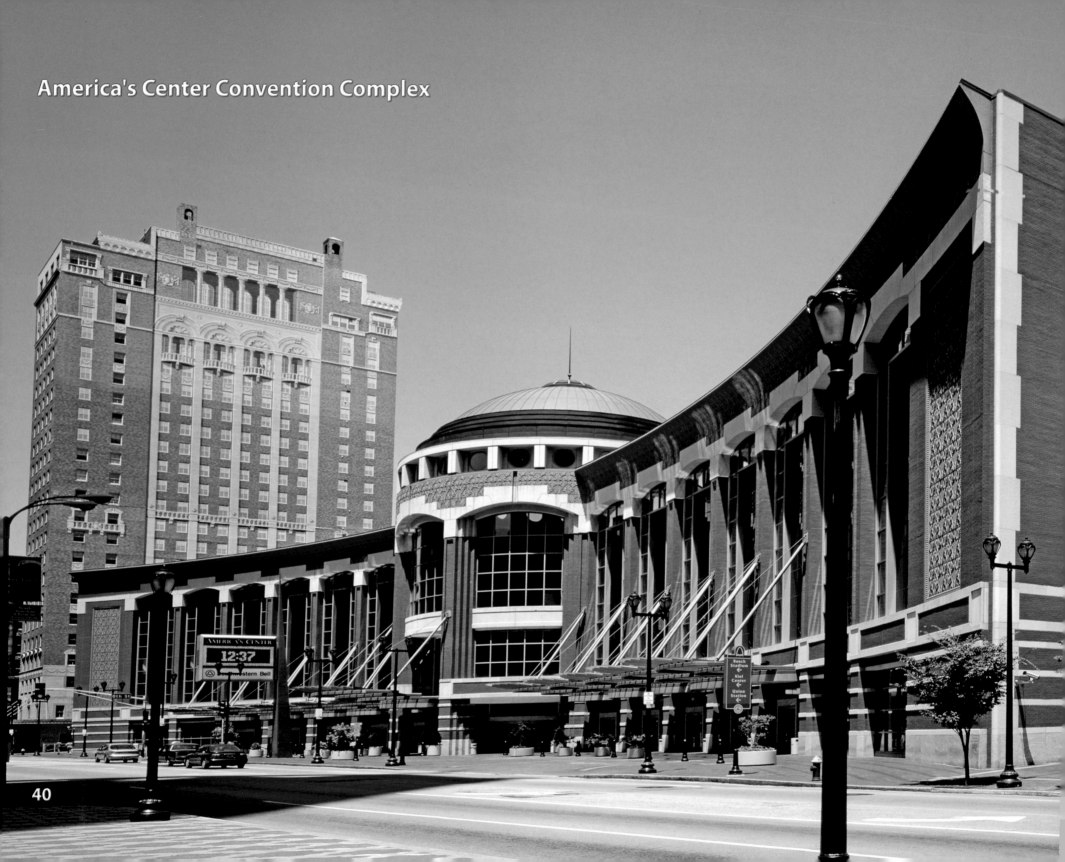

America's Center Convention Complex

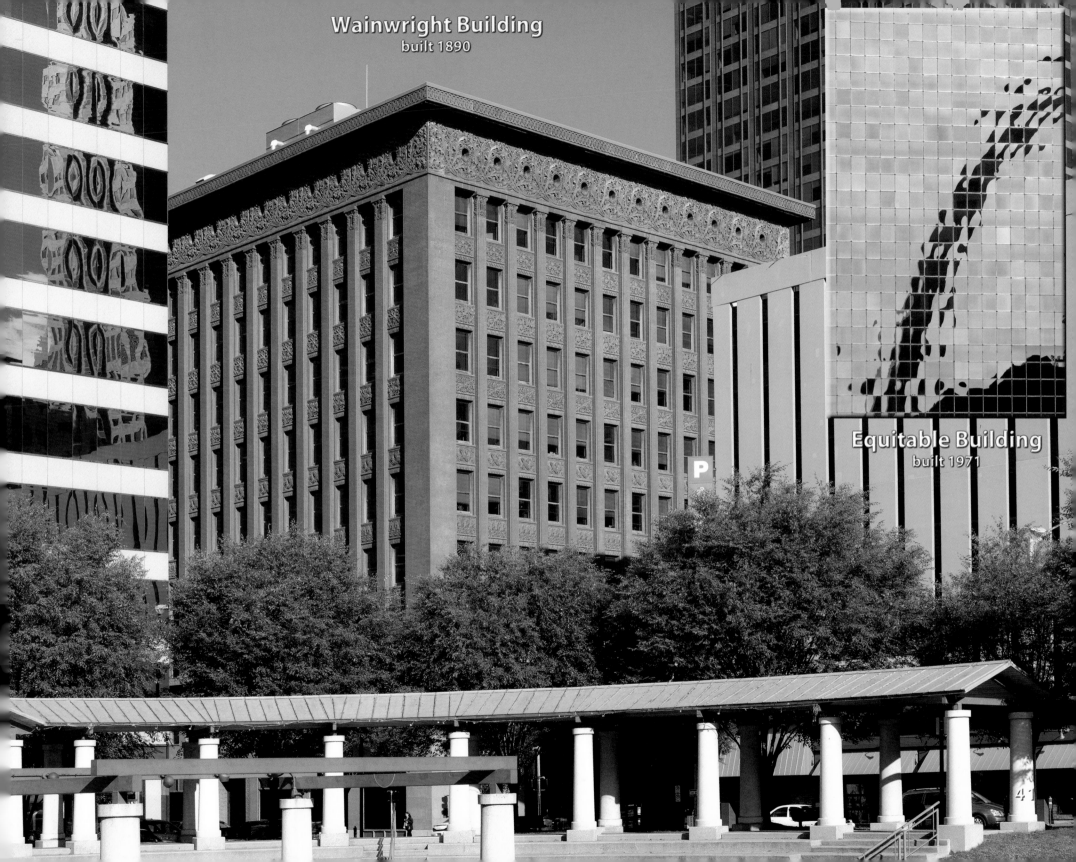

**Wainwright Building**
built 1890

**Equitable Building**
built 1971

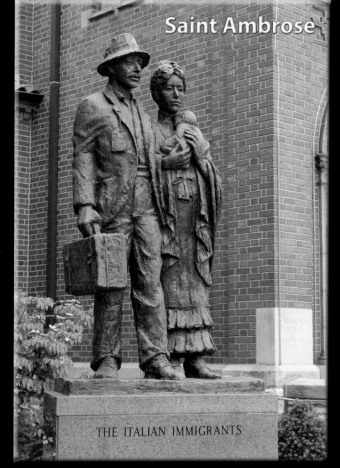

Saint Ambrose

THE ITALIAN IMMIGRANTS

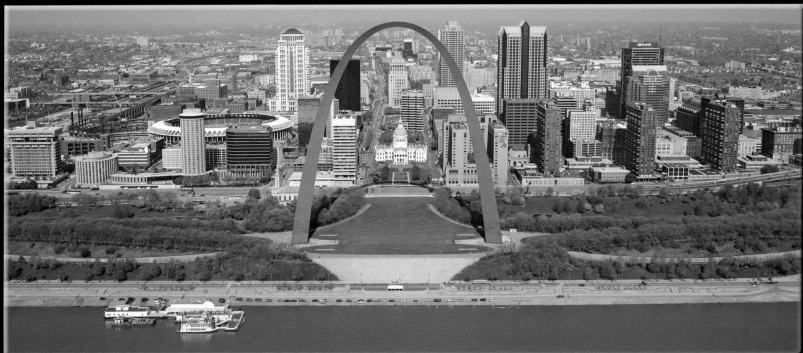

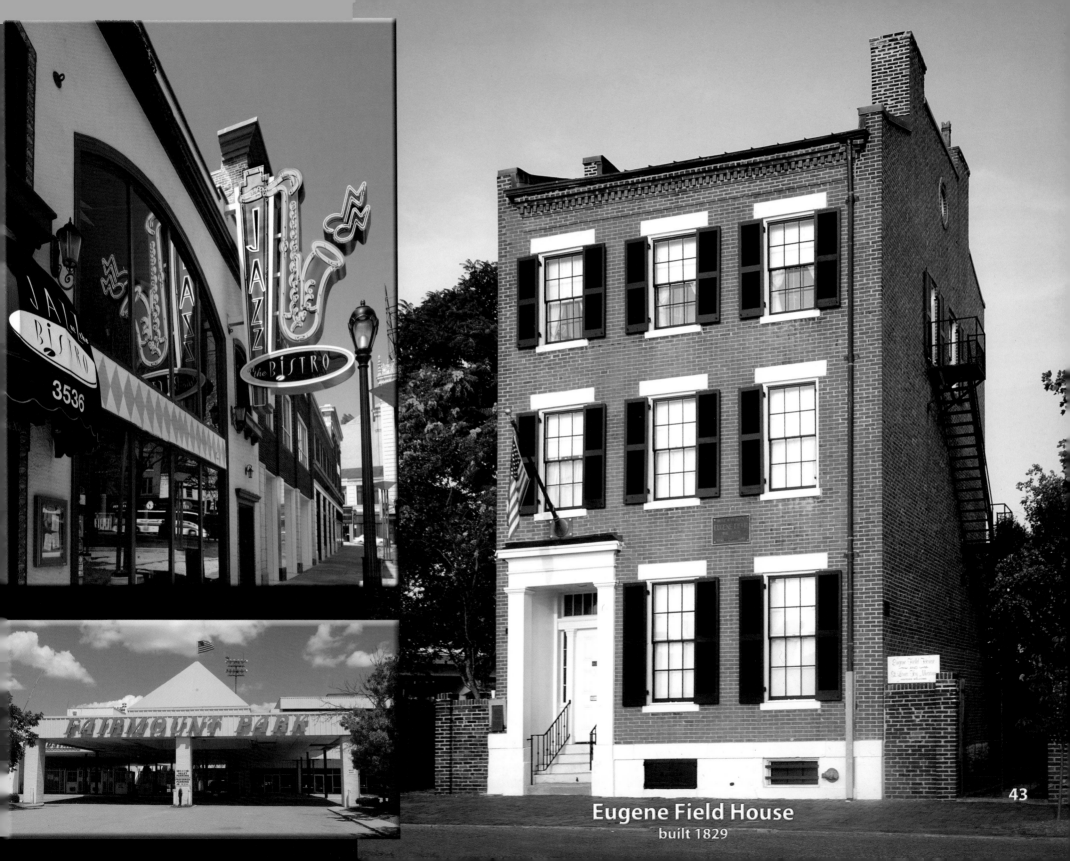

JAZZ
at the BISTRO
3536

FAIRMOUNT PARK

Eugene Field House
built 1829

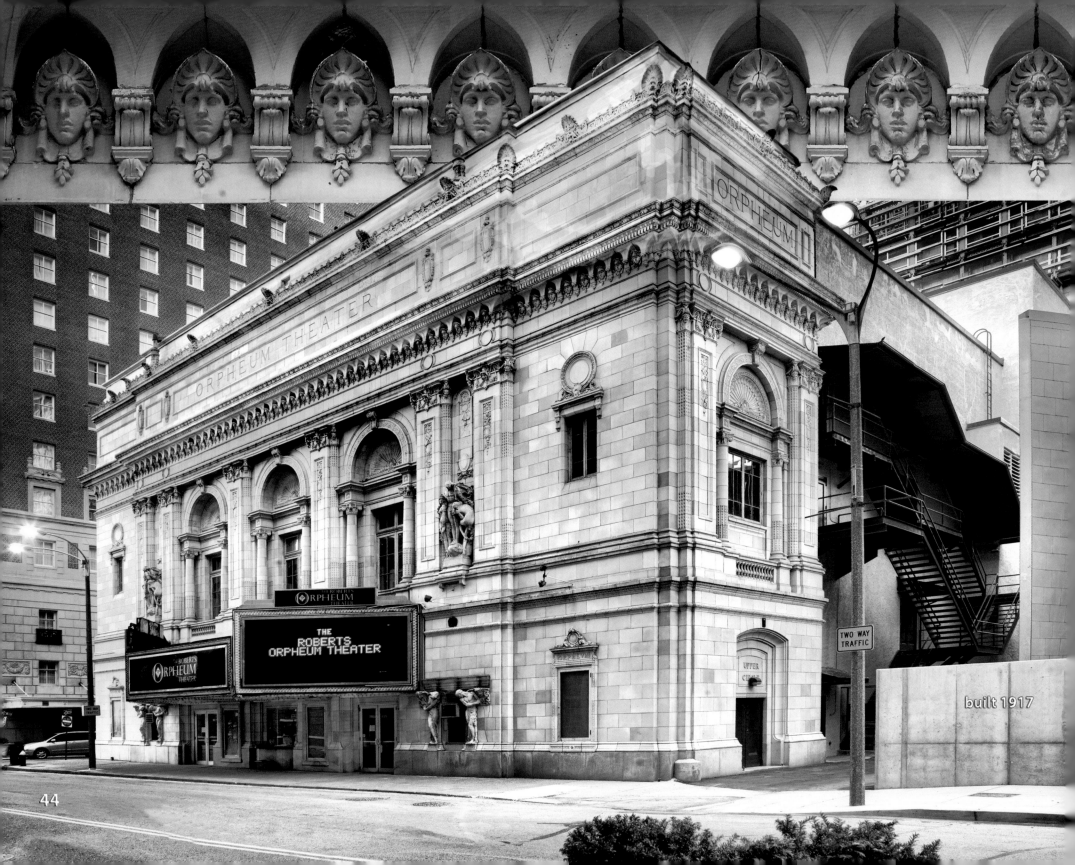

built 1917

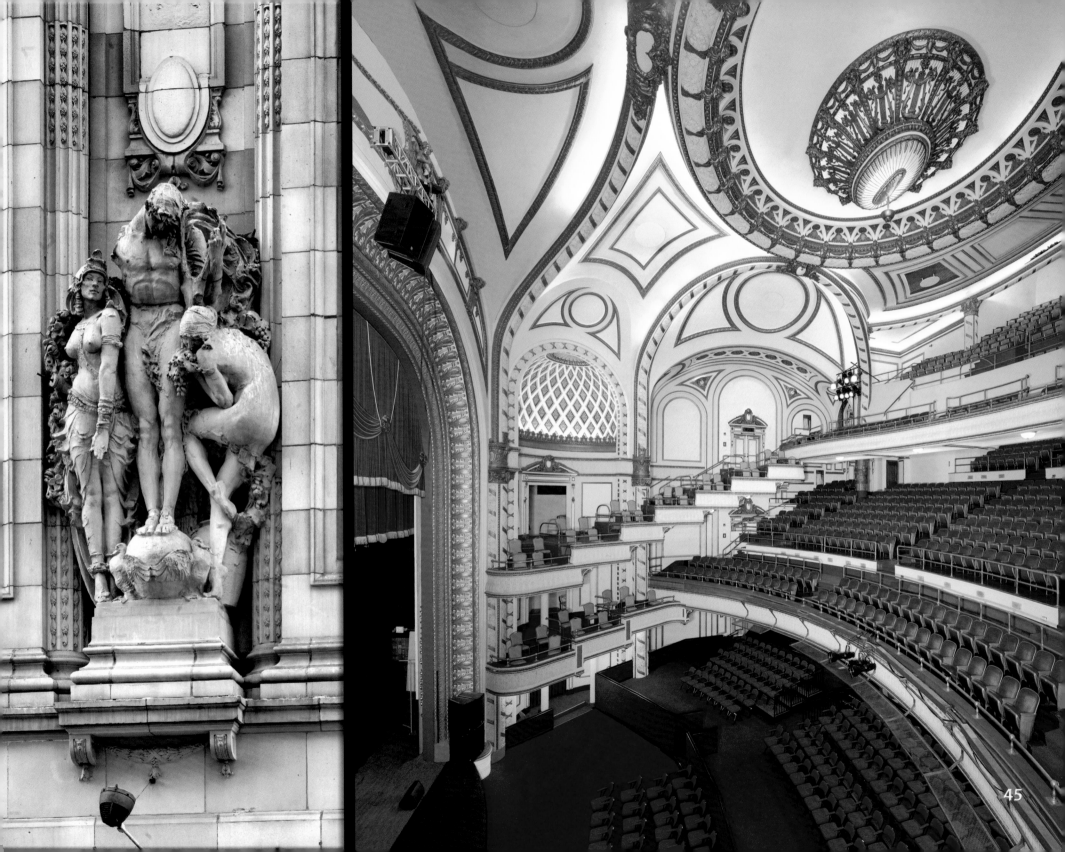

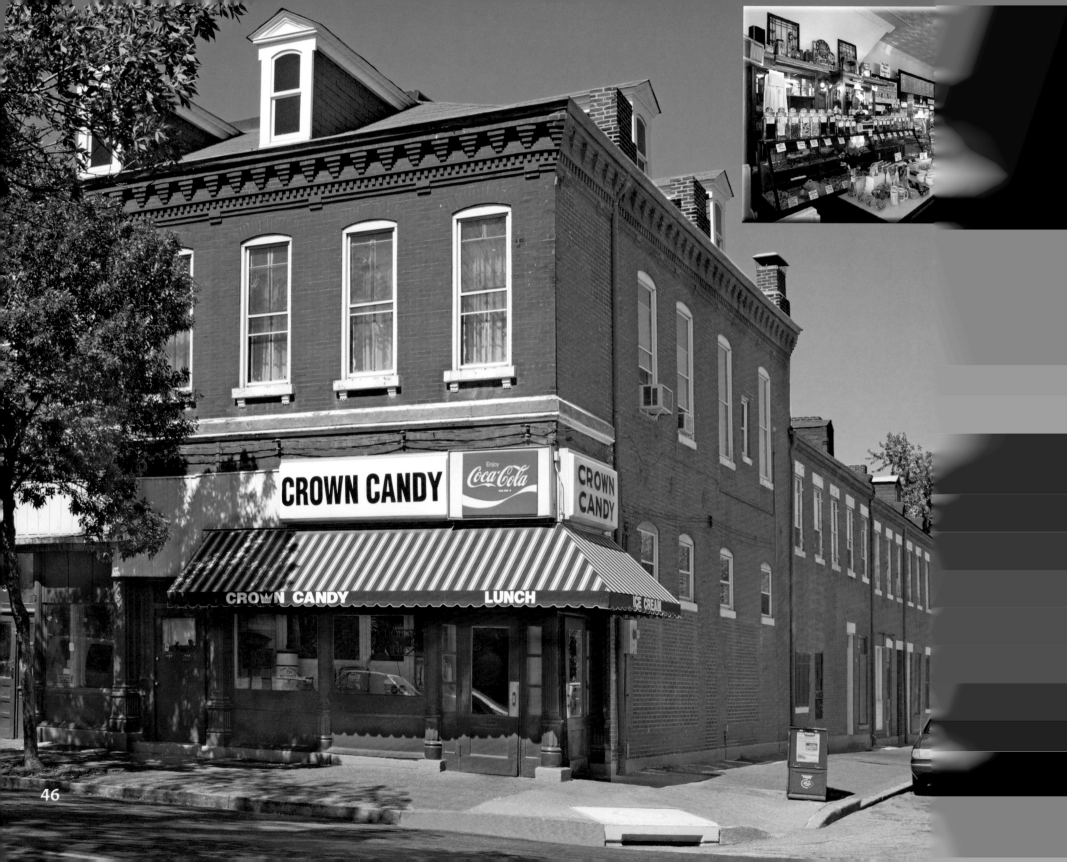

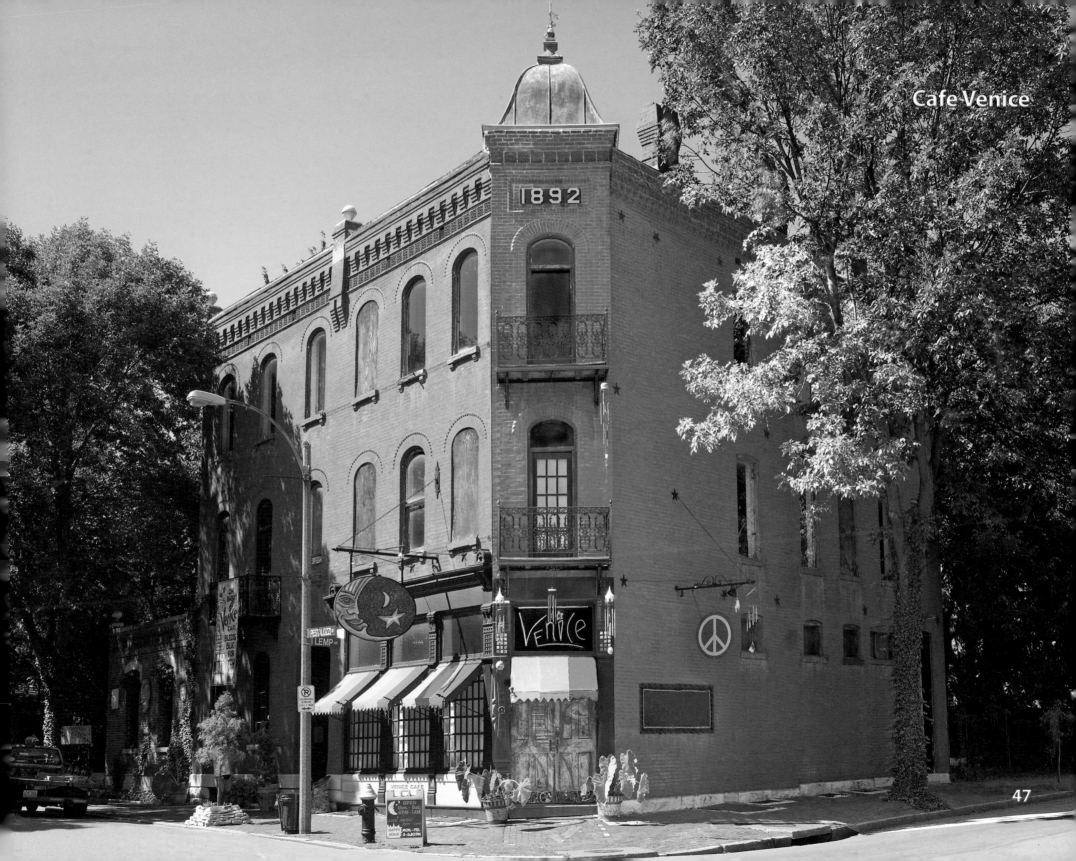

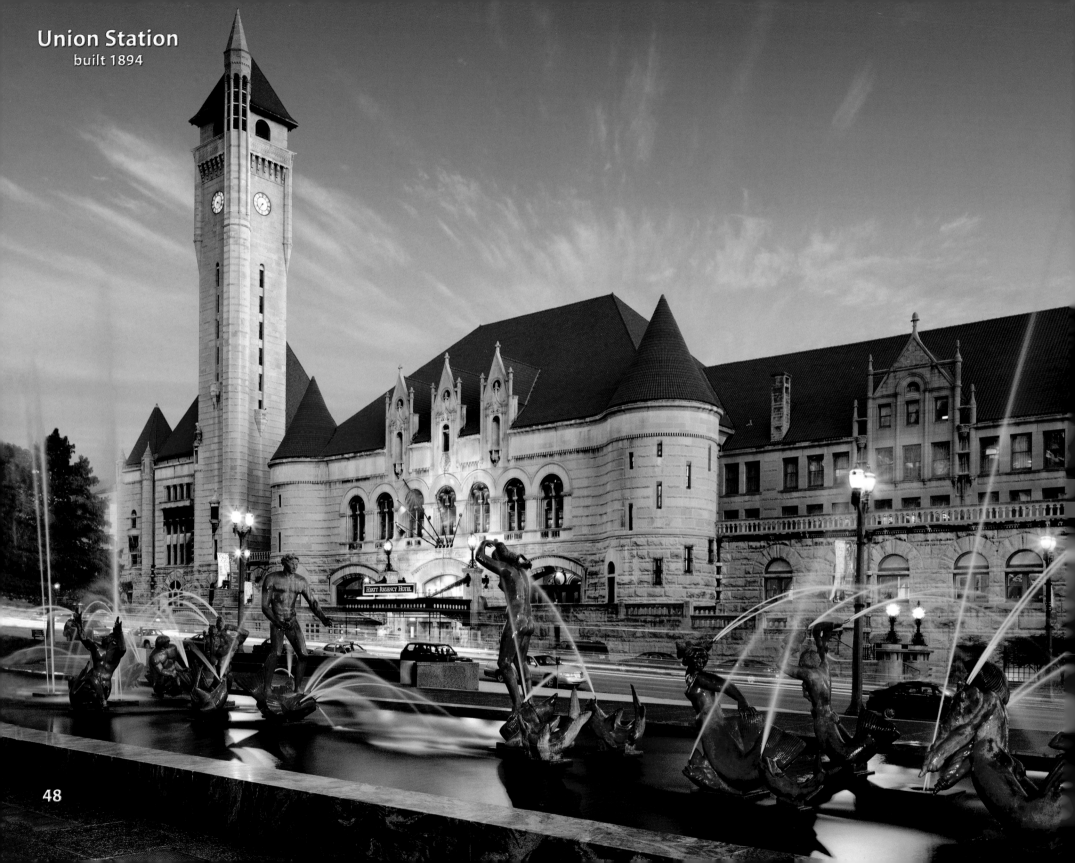

Union Station
built 1894

48

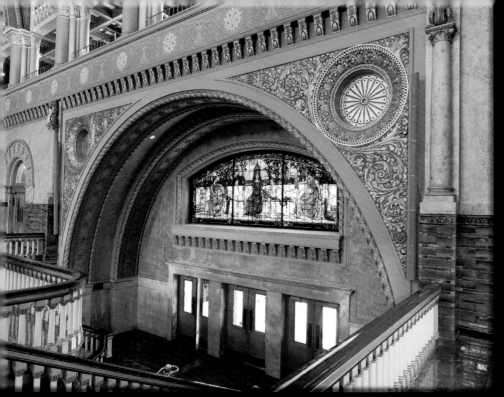

## Union Station Interior

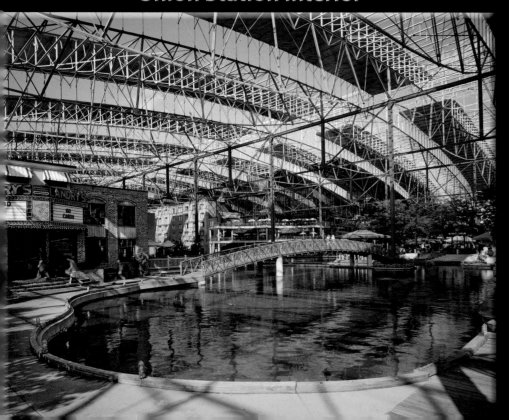

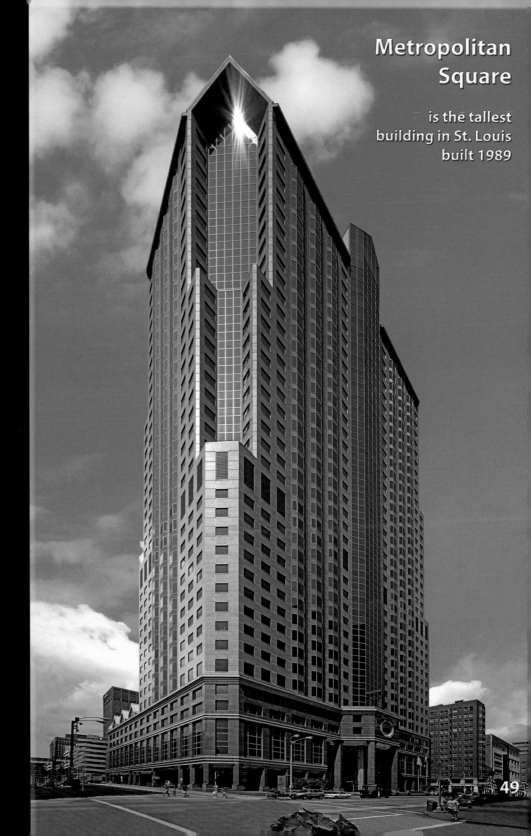

# Metropolitan Square

is the tallest
building in St. Louis
built 1989

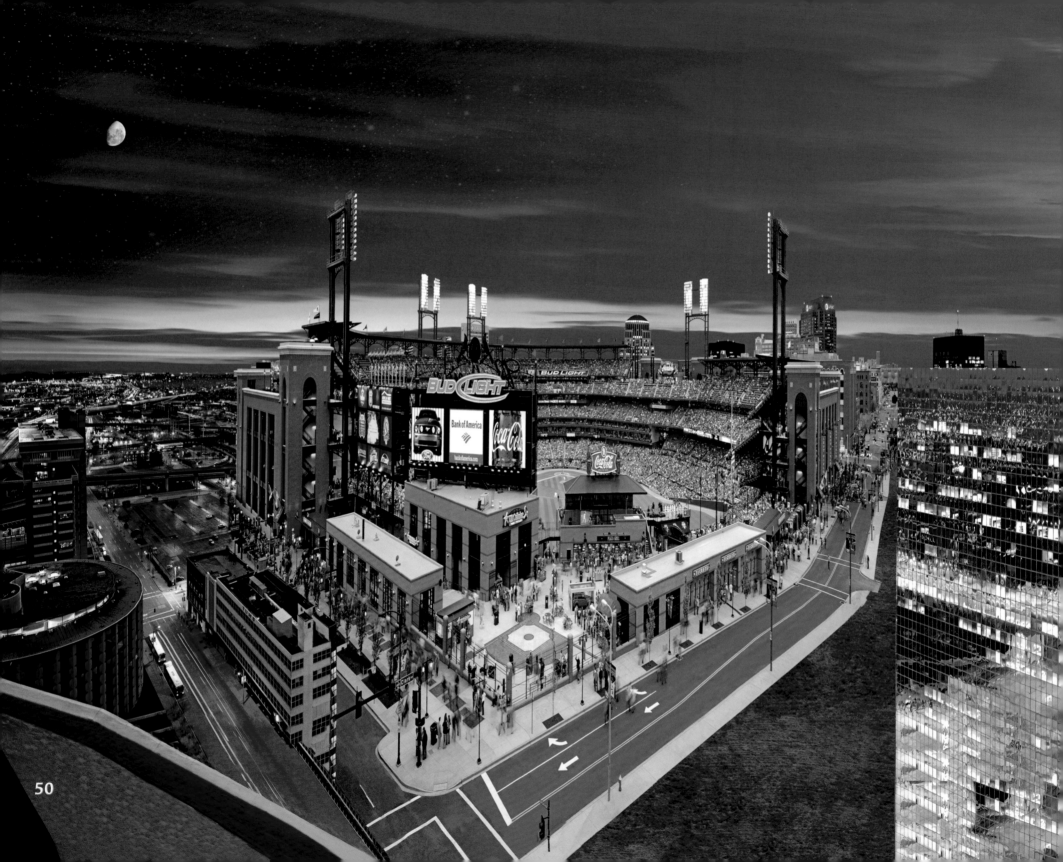

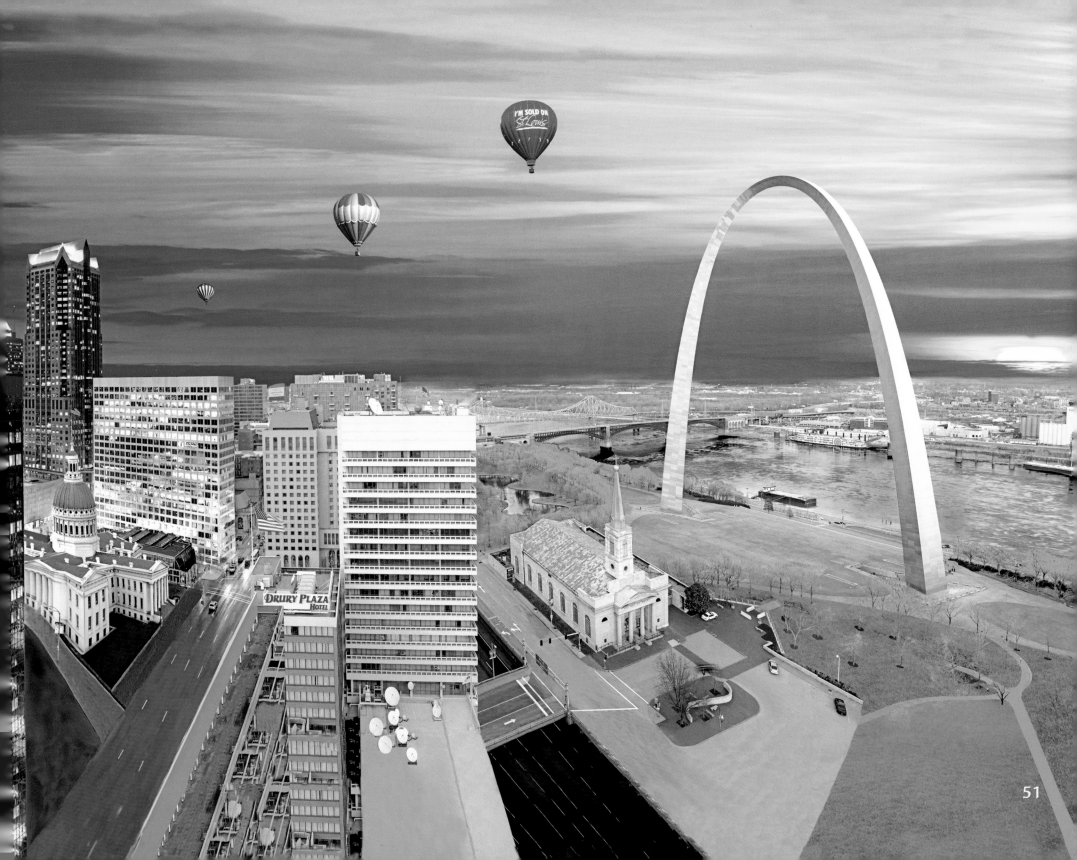

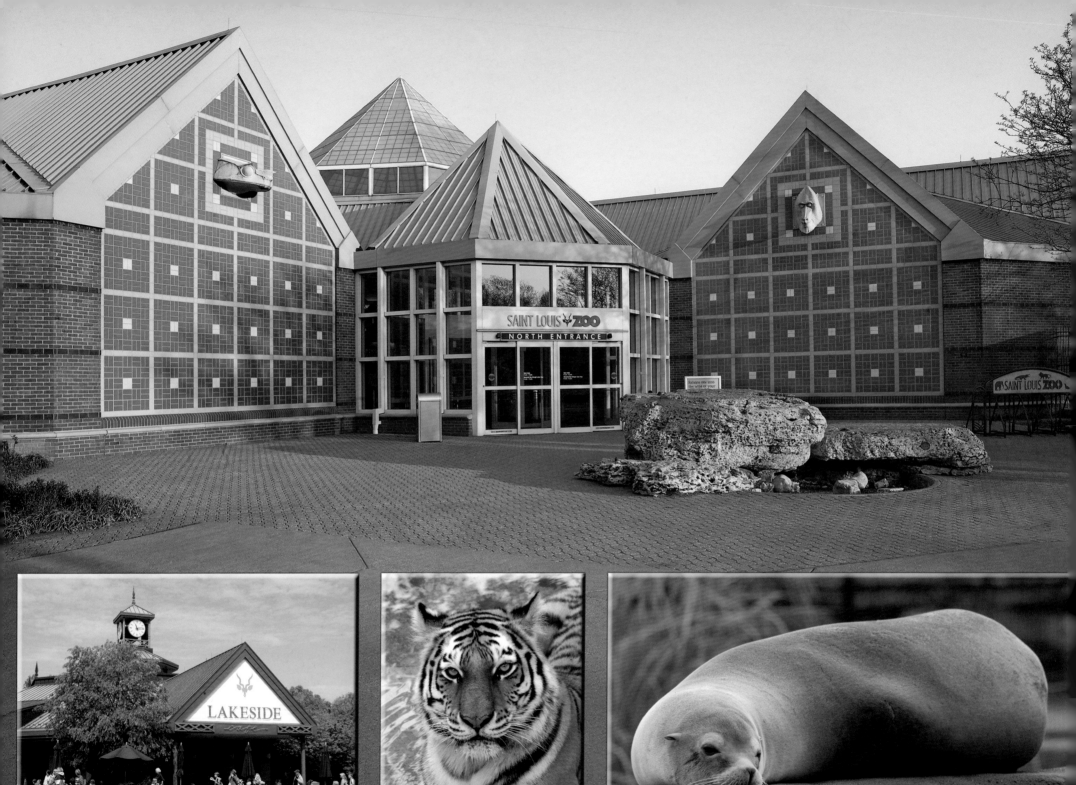

SAINT LOUIS ☘ ZOO
NORTH ENTRANCE

LAKESIDE

52

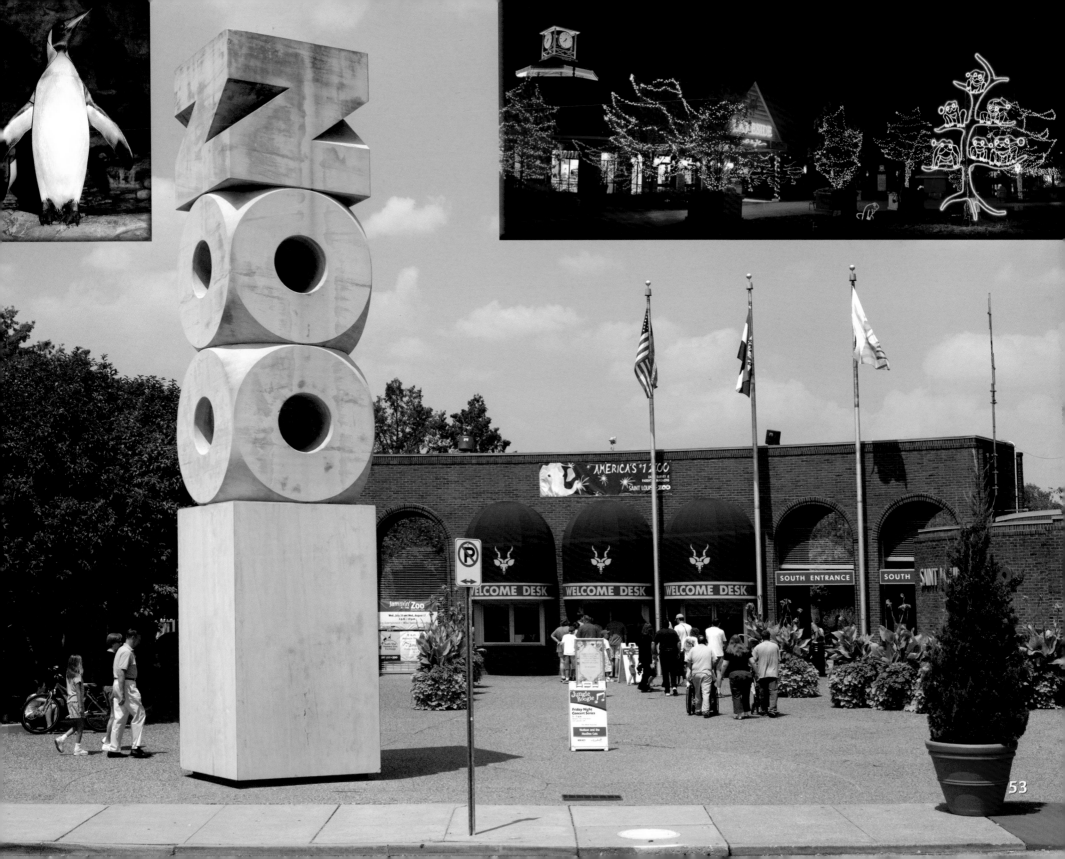

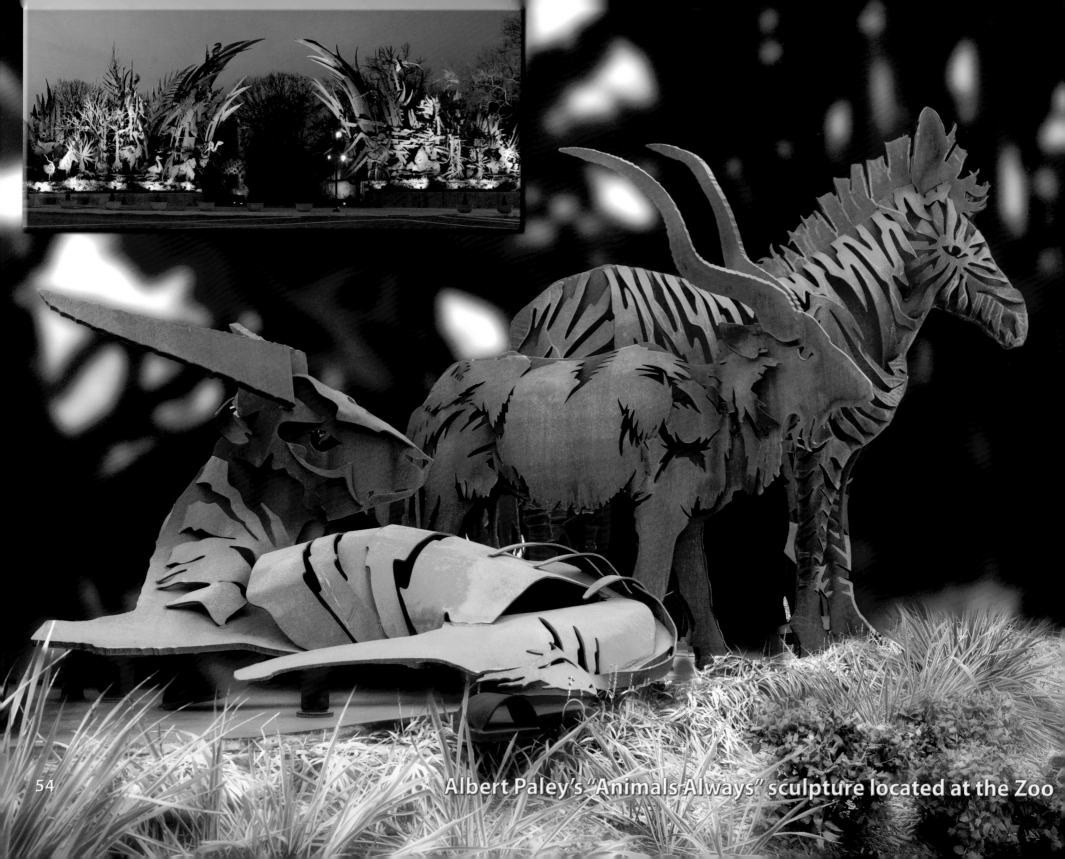

Albert Paley's "Animals Always" sculpture located at the Zoo

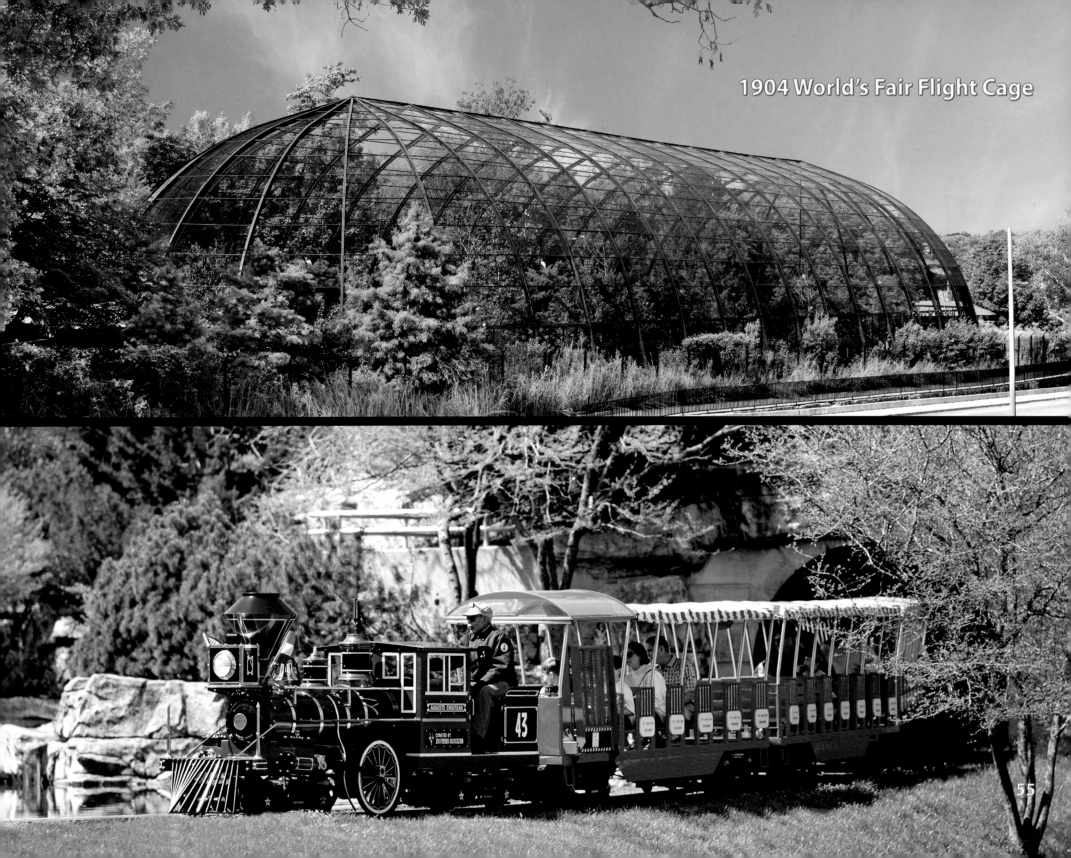

1904 World's Fair Flight Cage

55

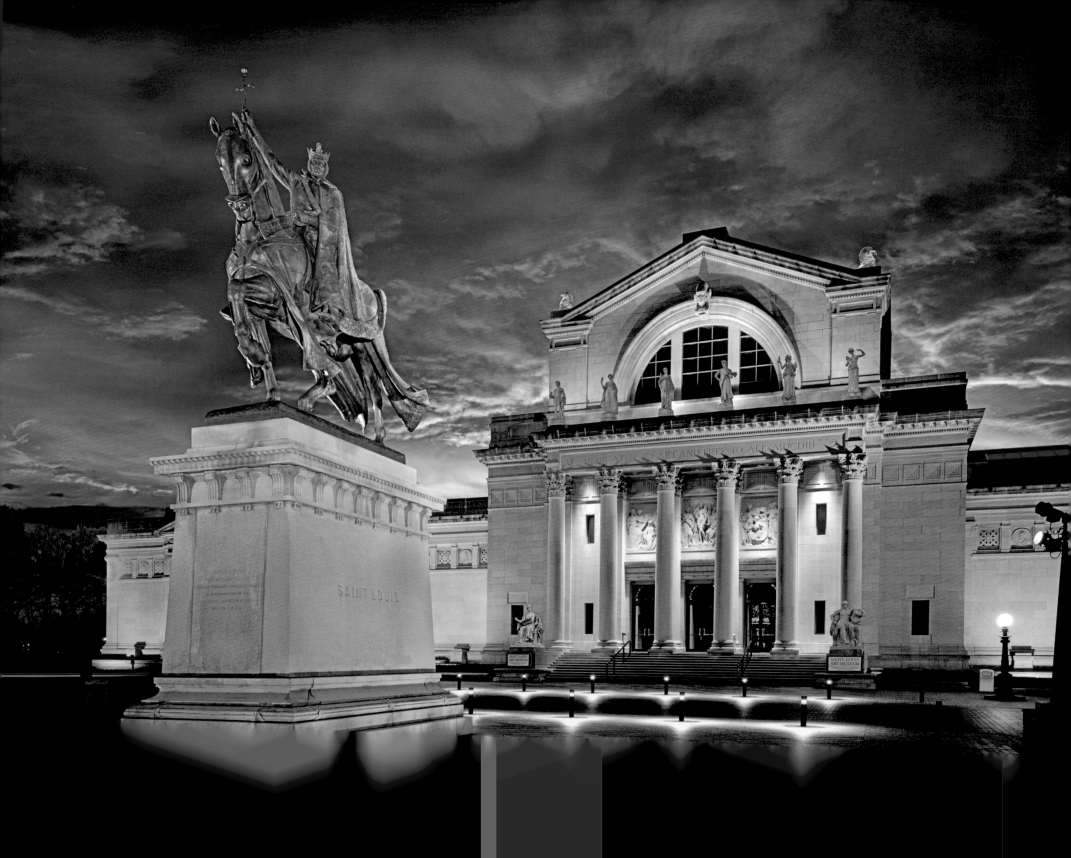

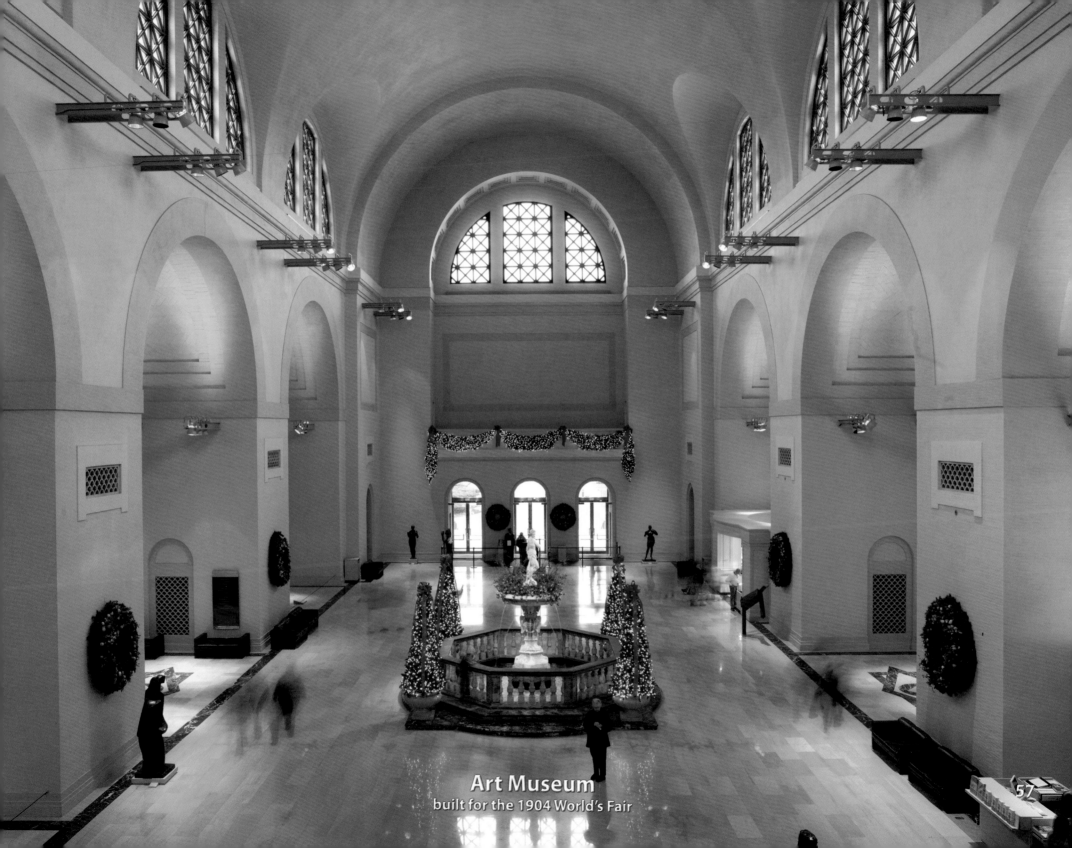

**Art Museum**
built for the 1904 World's Fair

Mark C. Steinberg Memorial Skating Rink

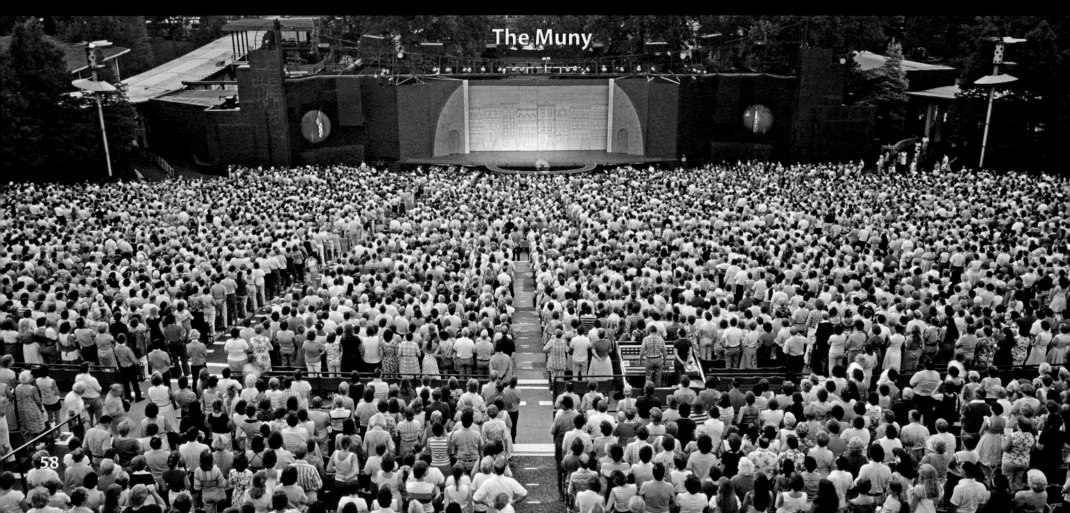

The Muny

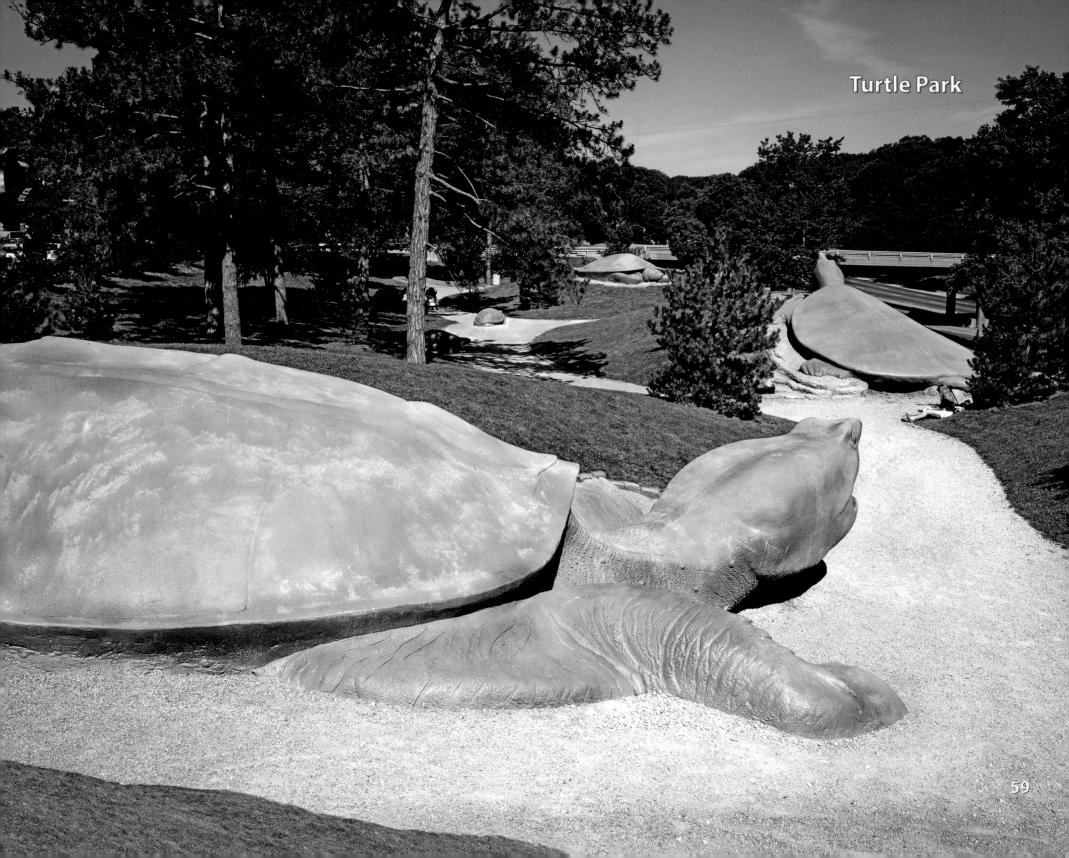

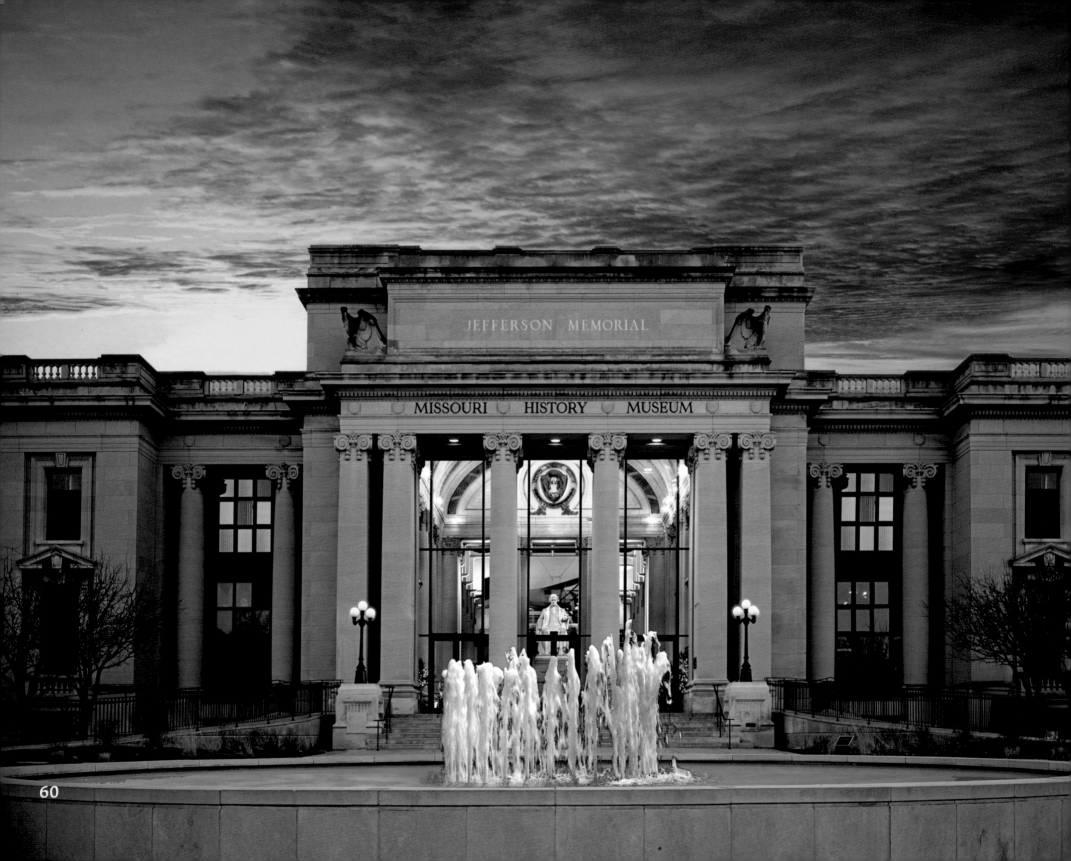

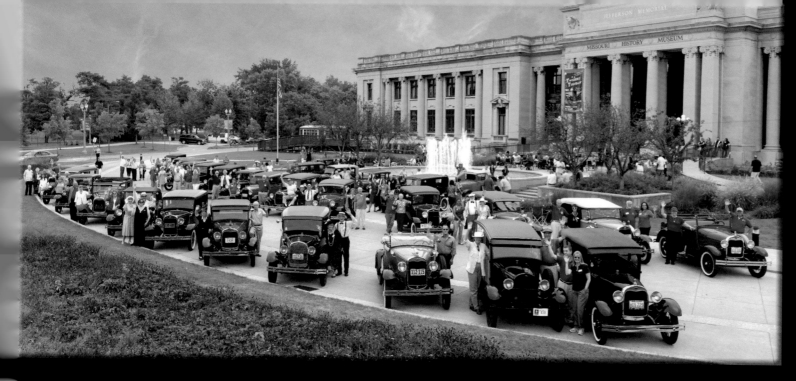

## Missouri History Museum
built 1913

pictured with

## Model "A" Club

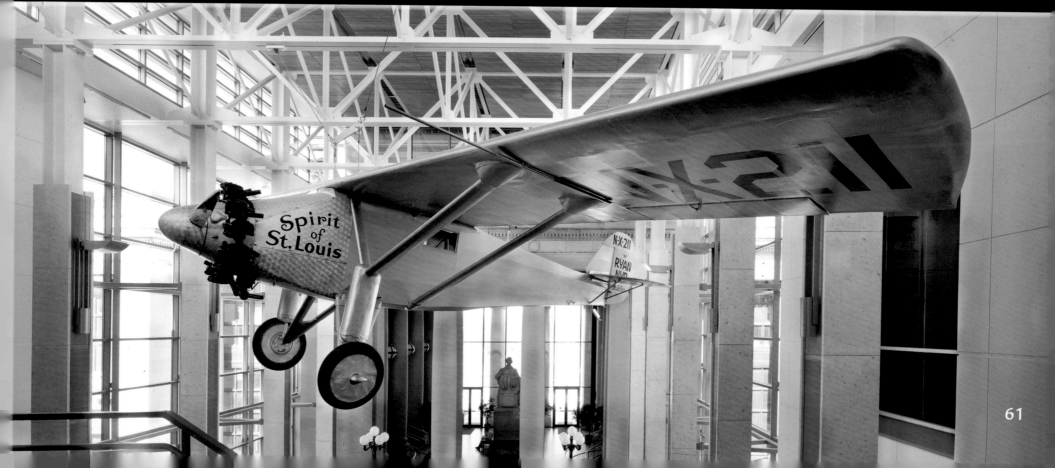

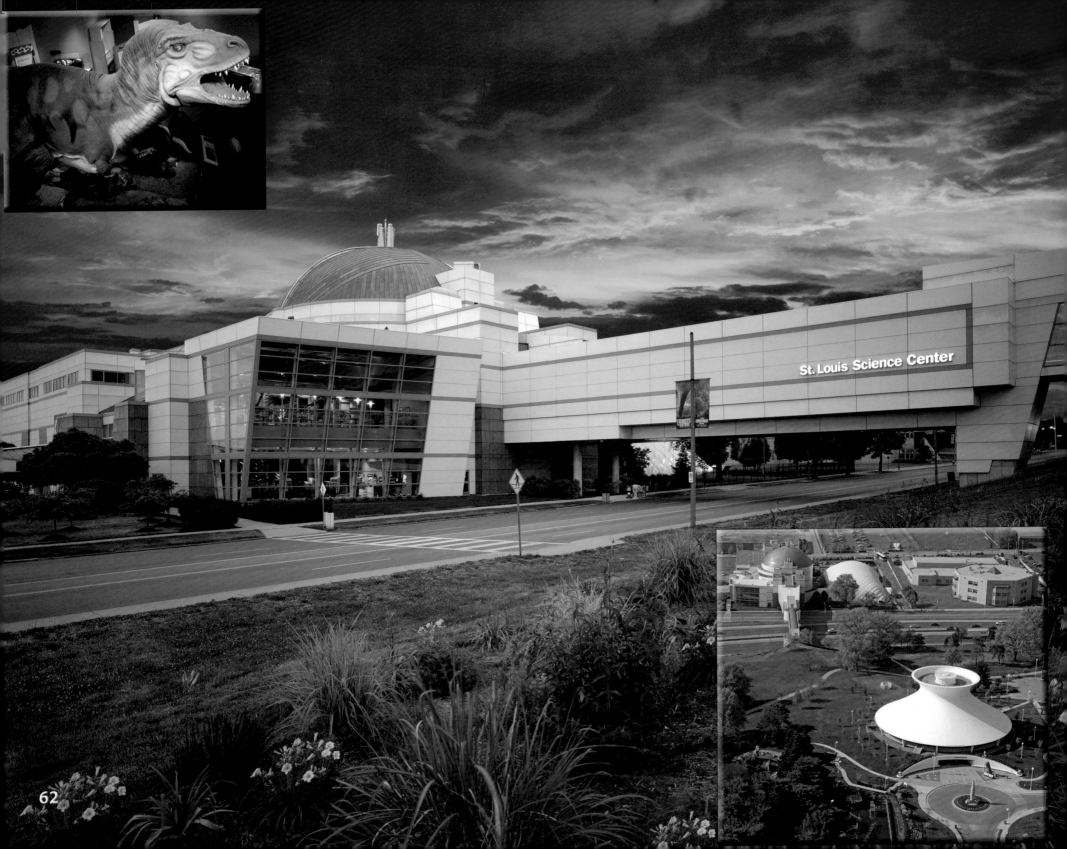

St. Louis Science Center

62

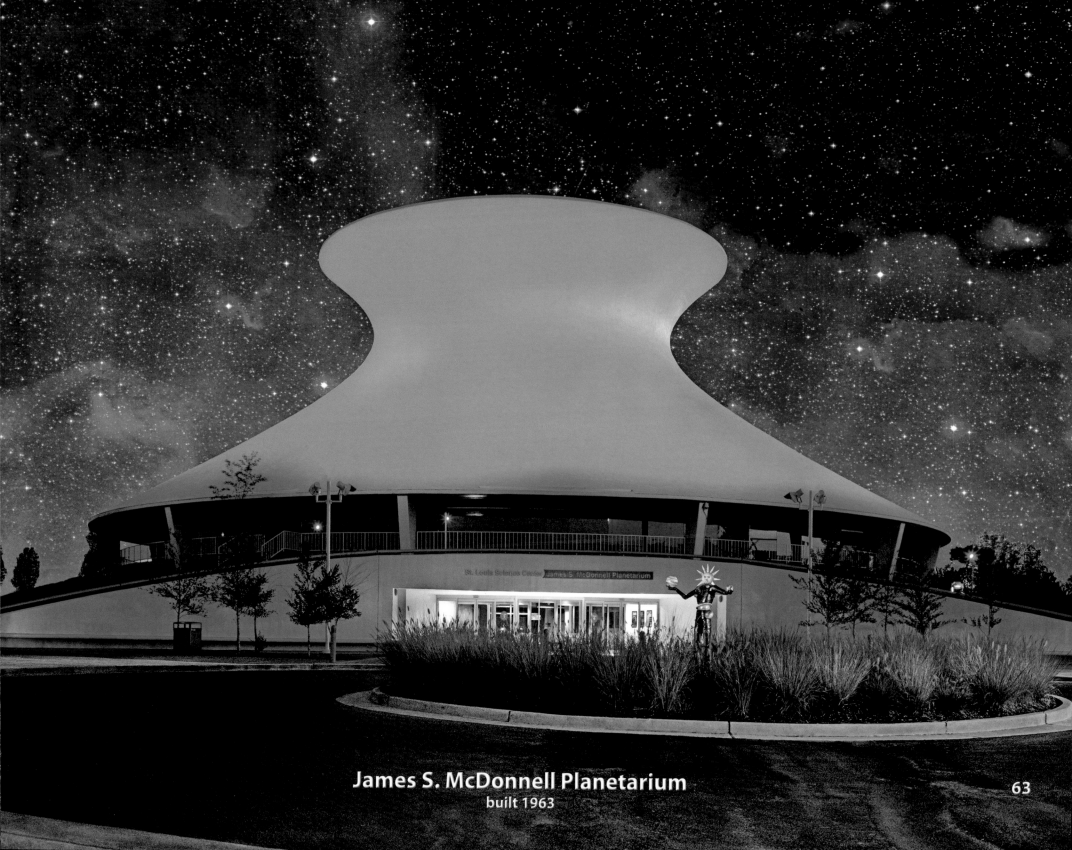

**James S. McDonnell Planetarium**
built 1963

63

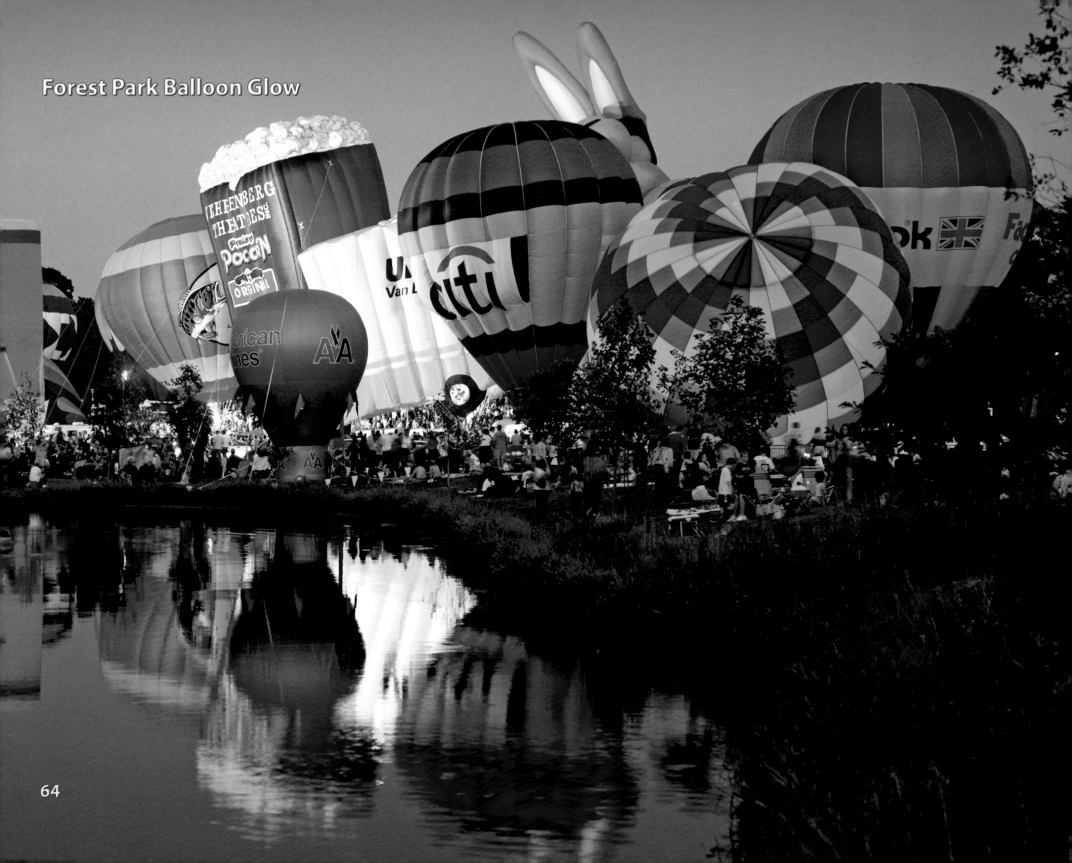

Forest Park Balloon Glow

64

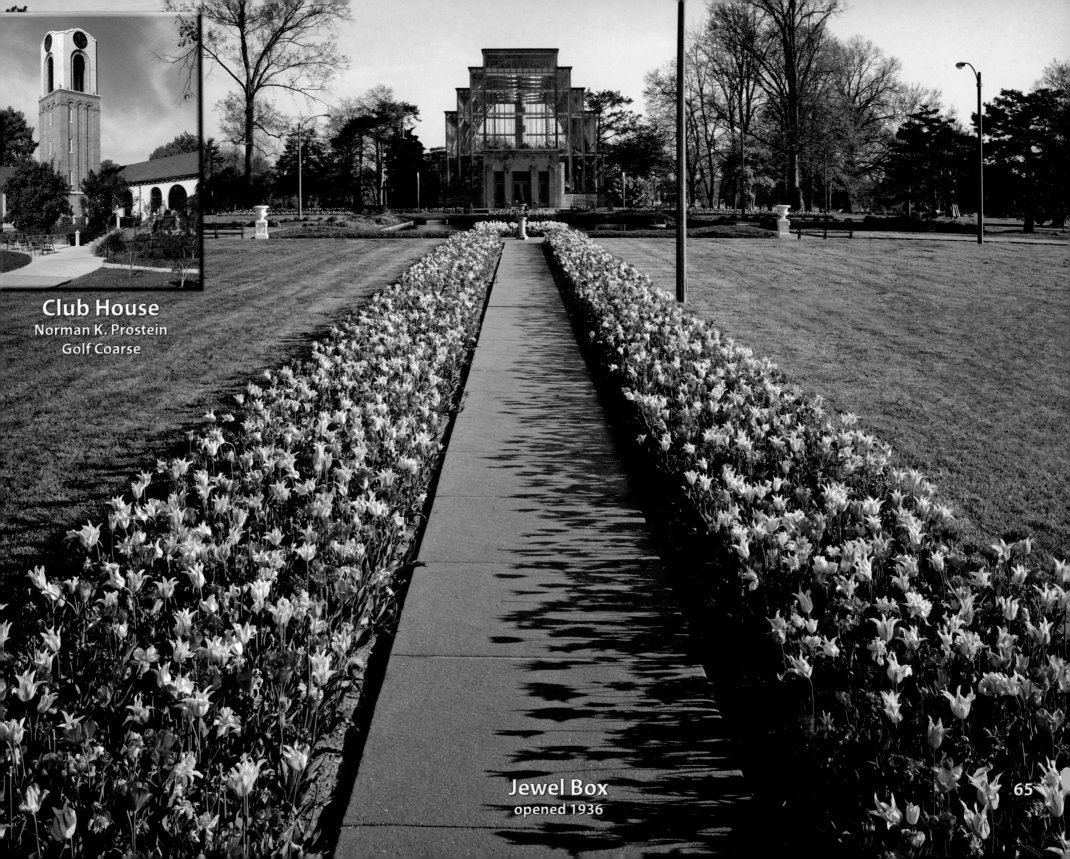

**Club House**
Norman K. Prostein
Golf Coarse

Jewel Box
opened 1936

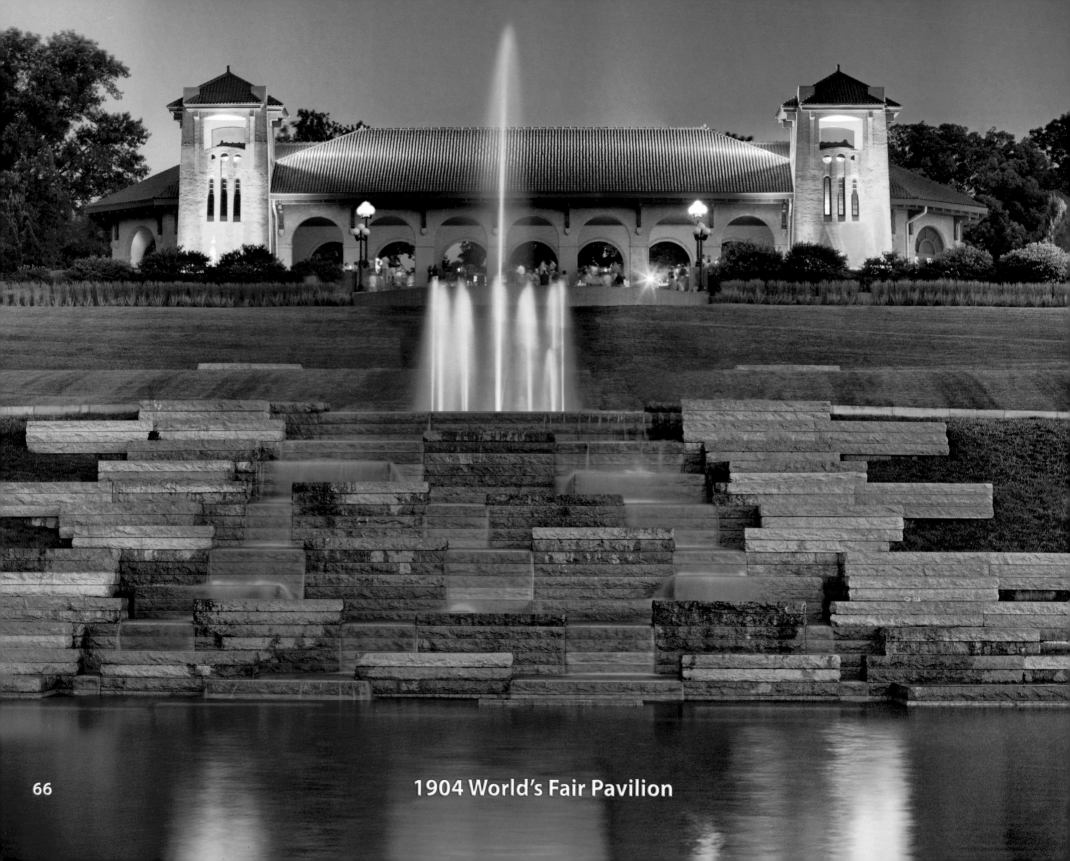

1904 World's Fair Pavilion

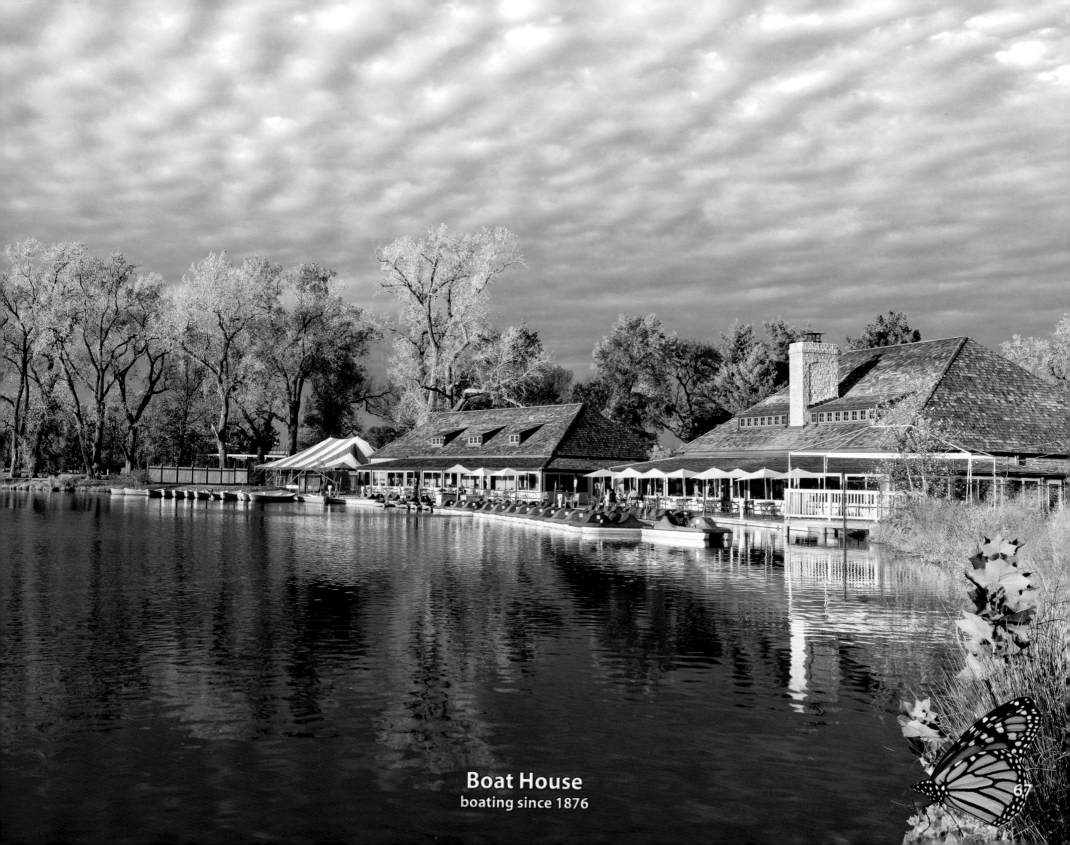

**Boat House**
boating since 1876

67

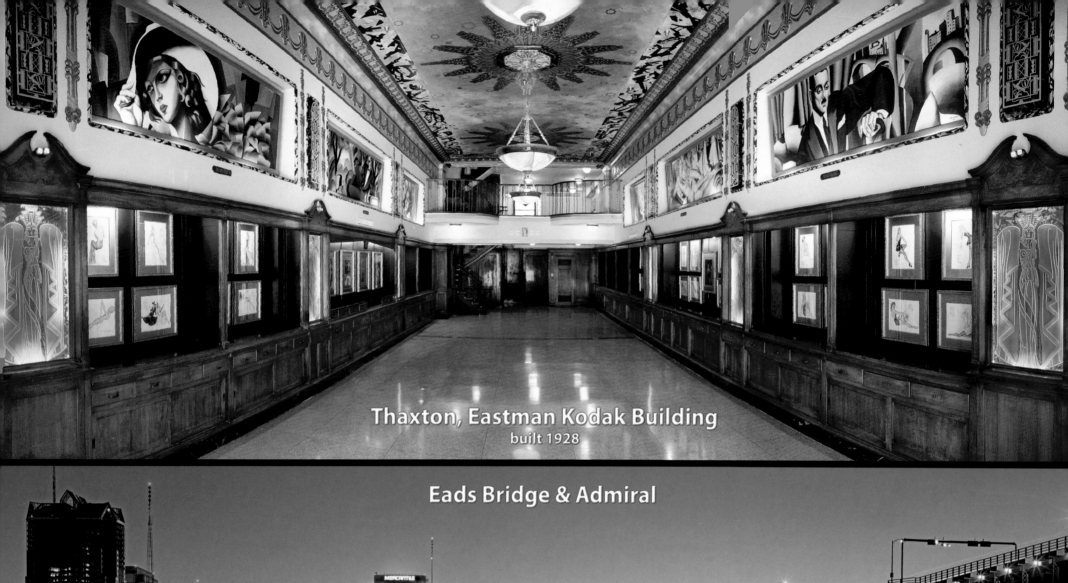

Thaxton, Eastman Kodak Building
built 1928

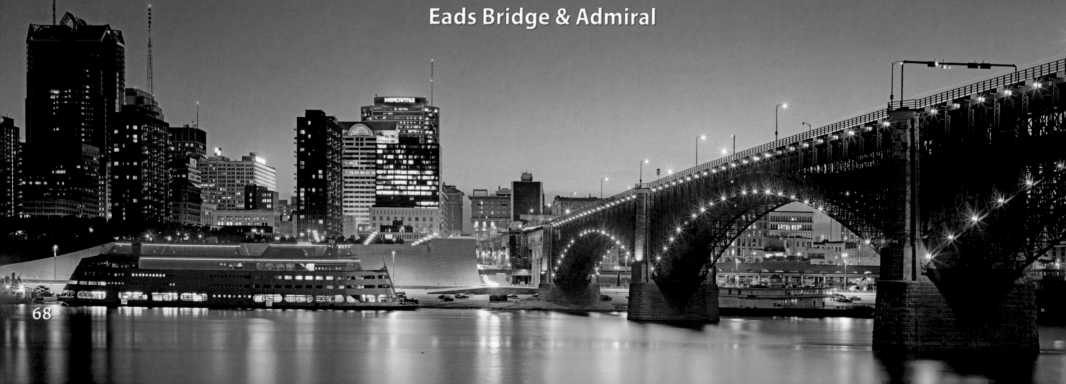

Eads Bridge & Admiral

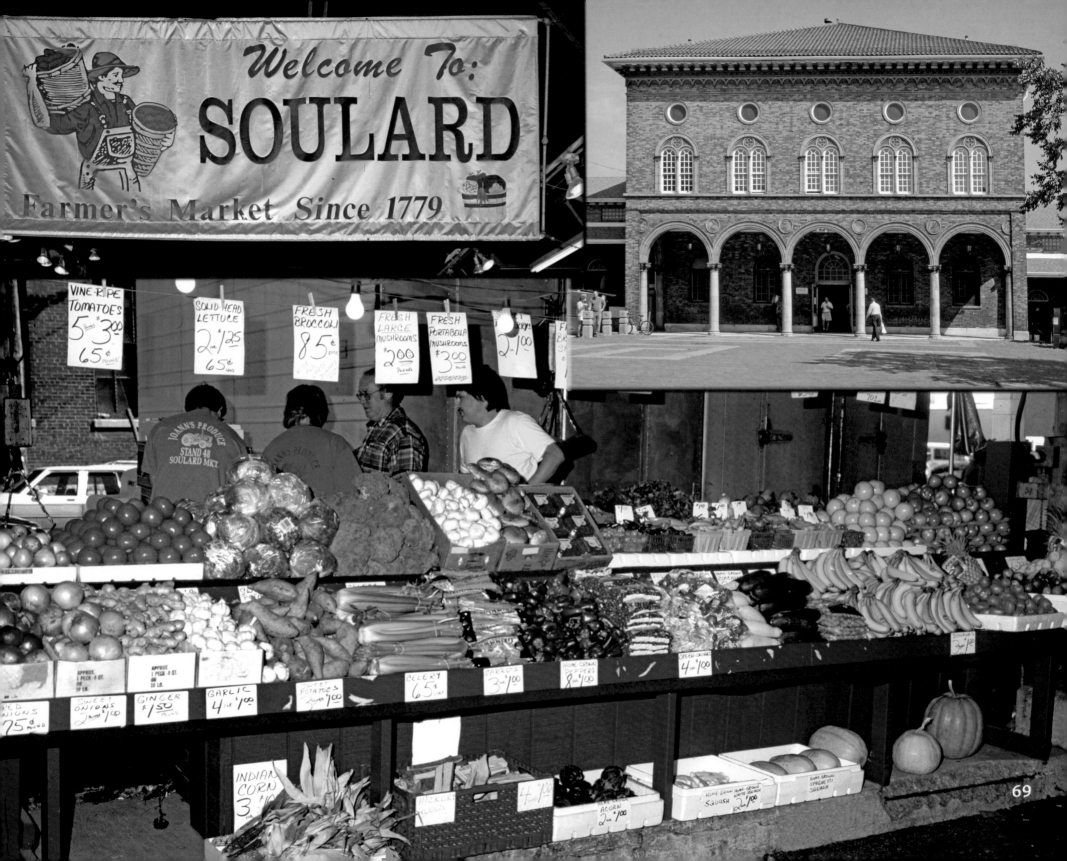

Welcome To:
SOULARD
Farmer's Market Since 1779

VINE-RIPE TOMATOES 5 POUNDS $3.00 65¢ POUND

SOLID HEAD LETTUCE 2 for $1.25 65¢ HEAD

FRESH BROCCOLI 85¢ EACH

FRESH LARGE MUSHROOMS $2.00

FRESH PORTABELLA MUSHROOMS $3.00 POUND

$2.00

JOANN'S PRODUCE STAND 48 SOULARD MKT.

RED ONIONS 75¢ POUND

SWEET ONIONS 2 POUNDS $1.00

GINGER $1.50 POUND

GARLIC 4 for $1.00

SWEET POTATOES $1.00

CELERY 65¢

CARROTS 3 for $1.00

HOME GROWN PEPPERS 8 for $1.00

GREEN CAUGES 4 for $1.00

INDIAN CORN 3 $1.00

HOME GROWN ACORN 2 for $1.00

HOME GROWN WHITE SQUASH $2.00

HOME GROWN SPAGHETTI SQUASH

69

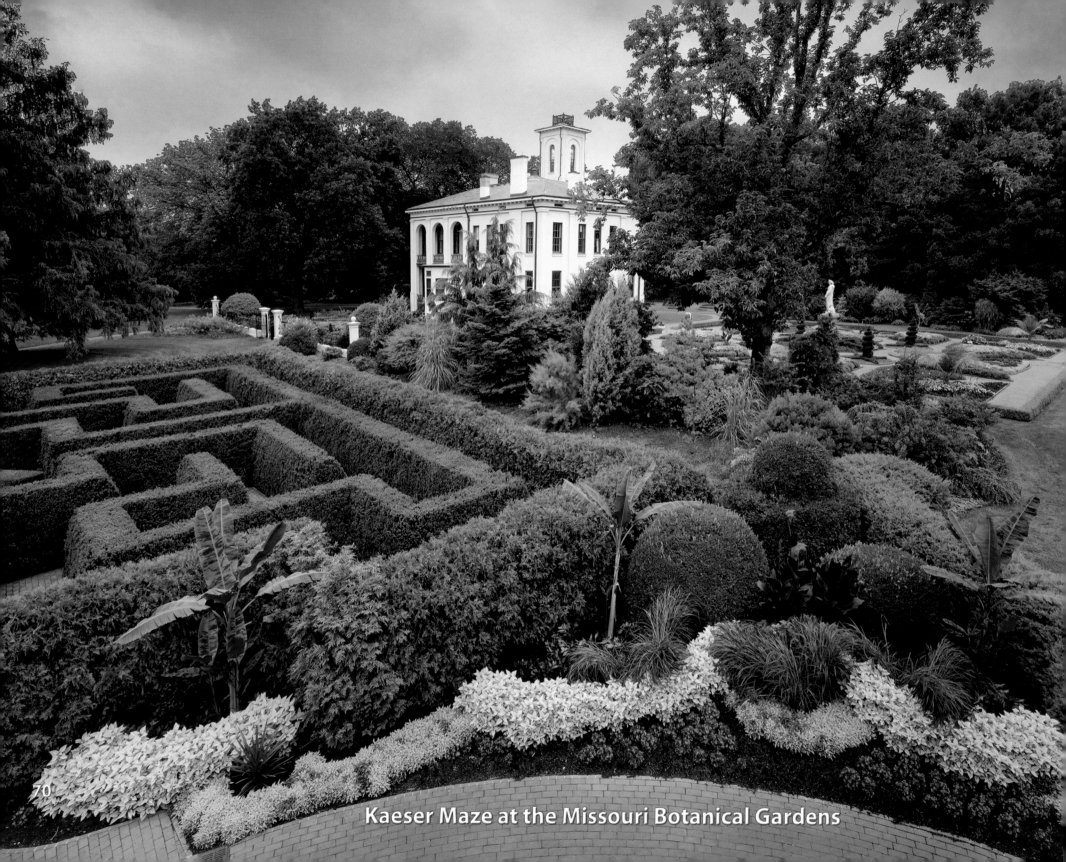

Kaeser Maze at the Missouri Botanical Gardens

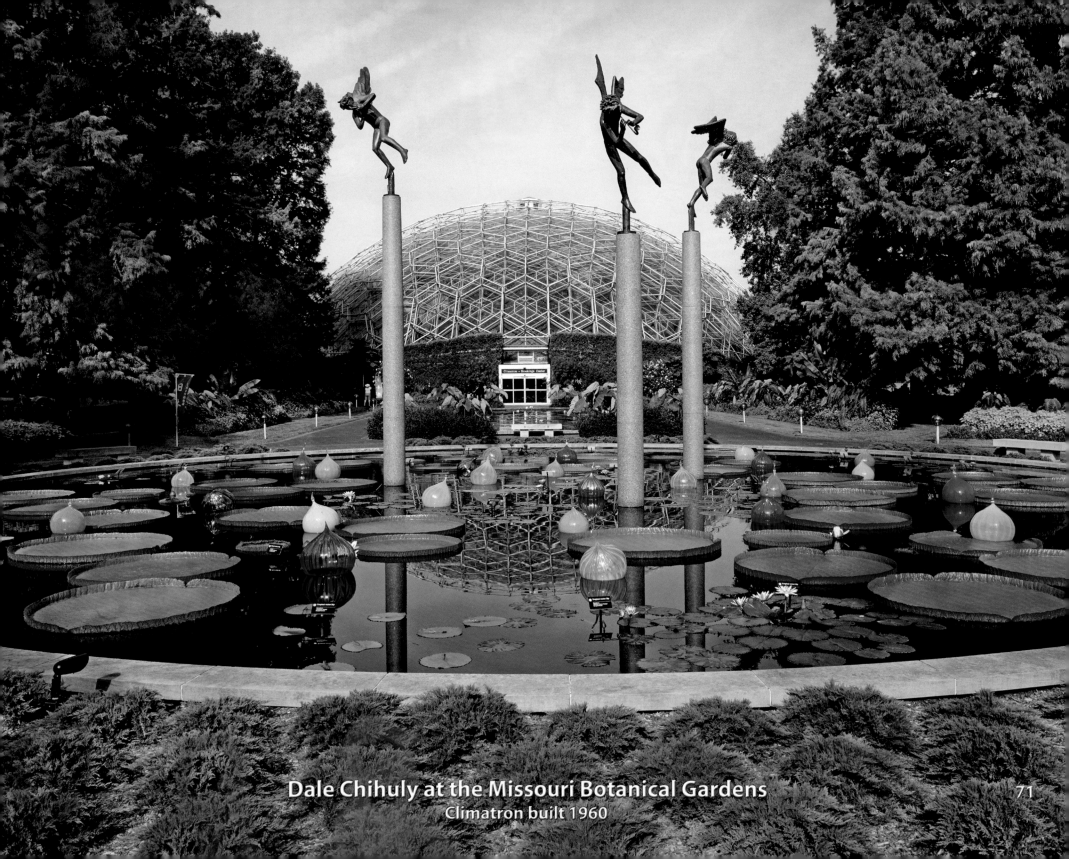

Dale Chihuly at the Missouri Botanical Gardens
Climatron built 1960

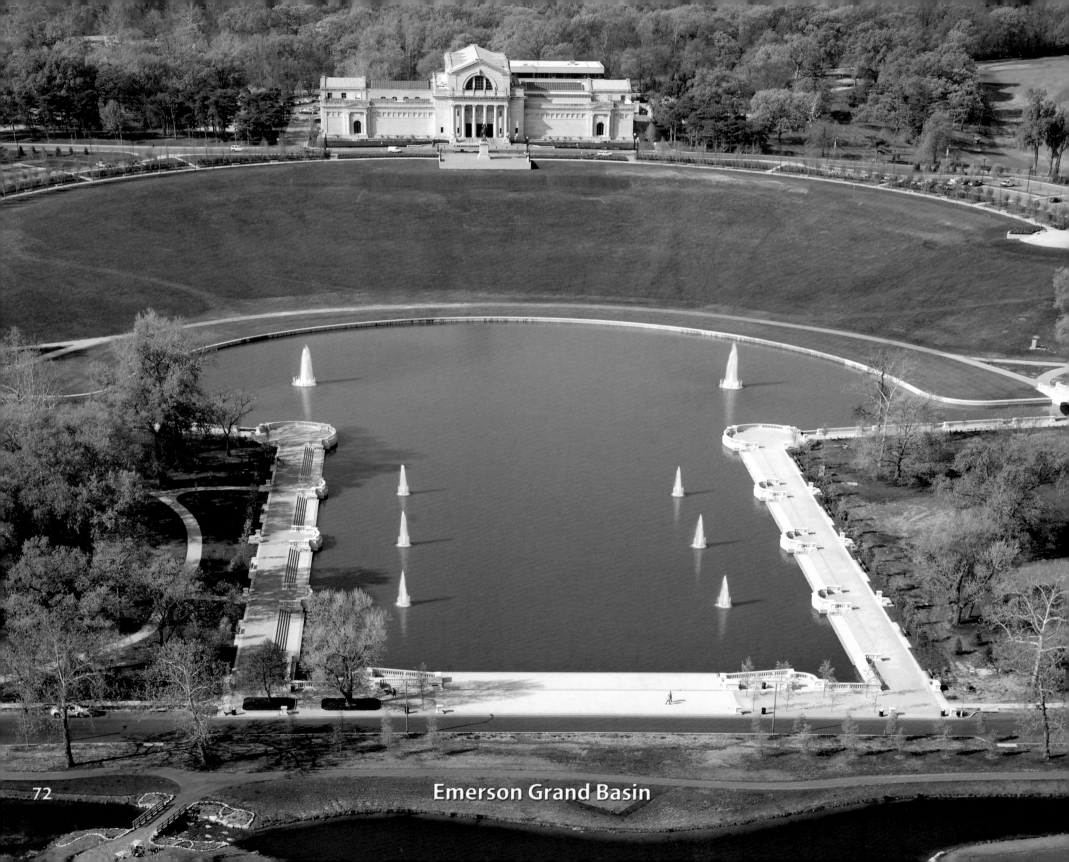

Emerson Grand Basin

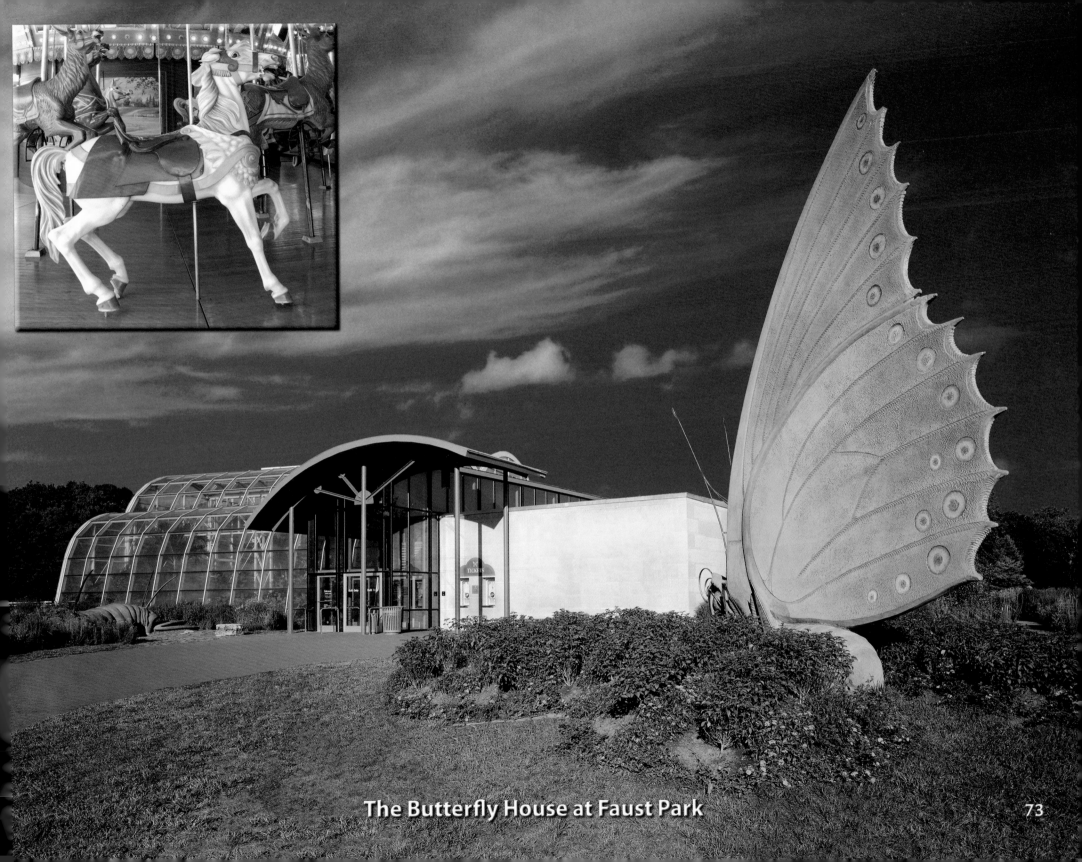

The Butterfly House at Faust Park

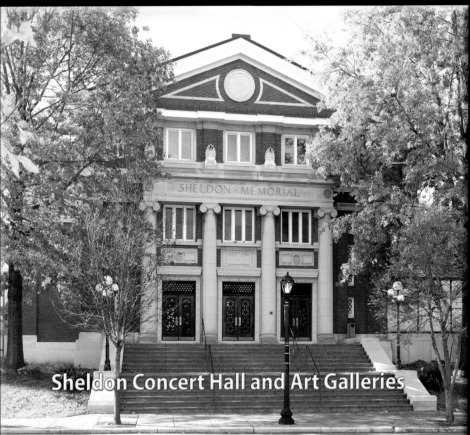

Sheldon Concert Hall and Art Galleries

74

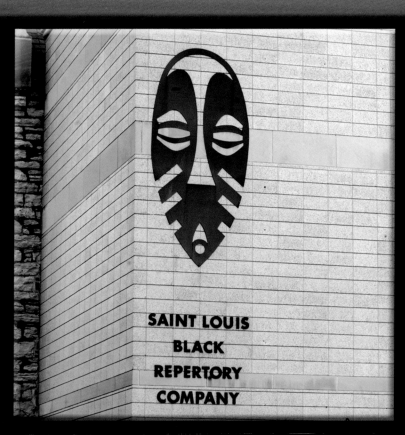

SAINT LOUIS

BLACK

REPERTORY

COMPANY

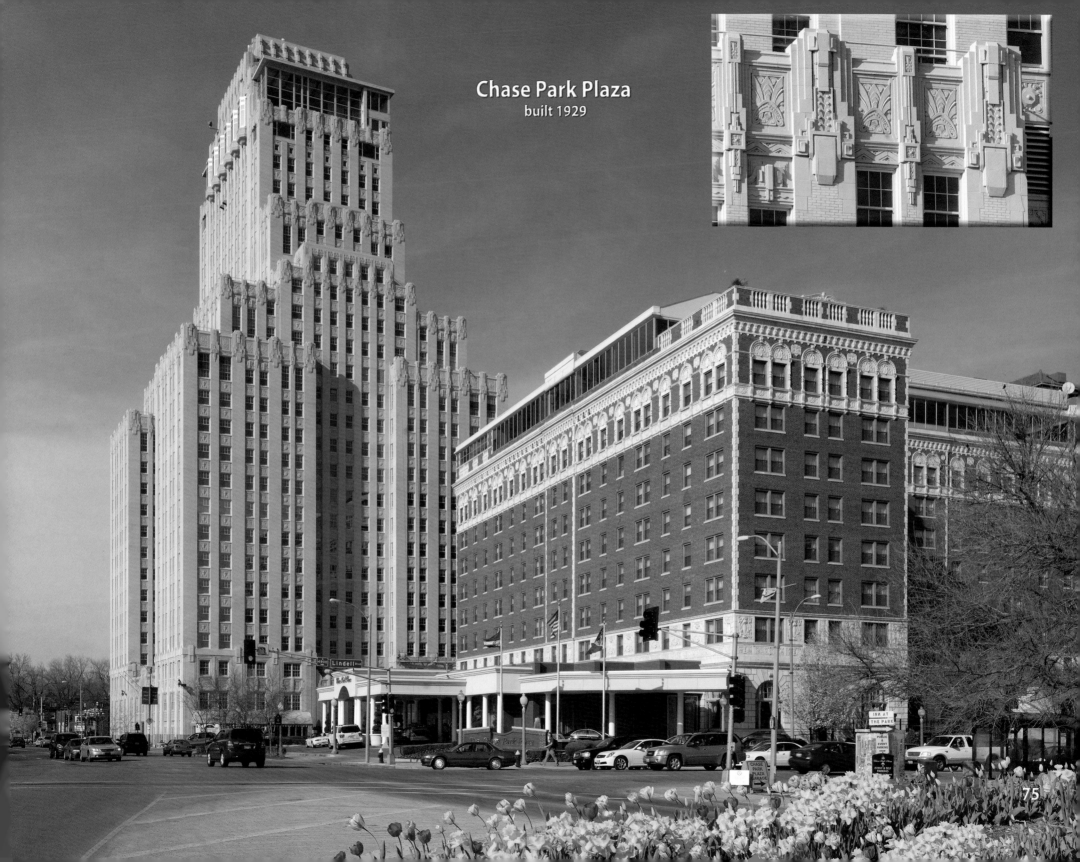

Chase Park Plaza
built 1929

75

University
City
City Hall

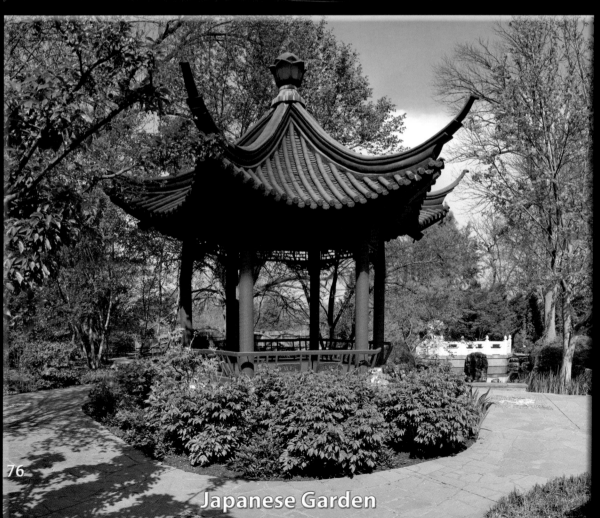

Japanese Garden

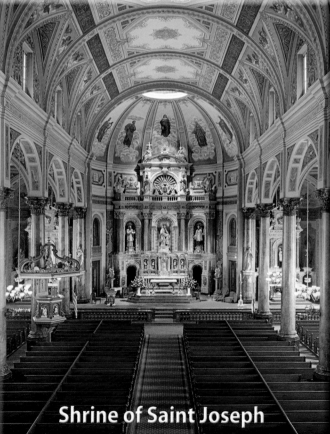

Shrine of Saint Joseph

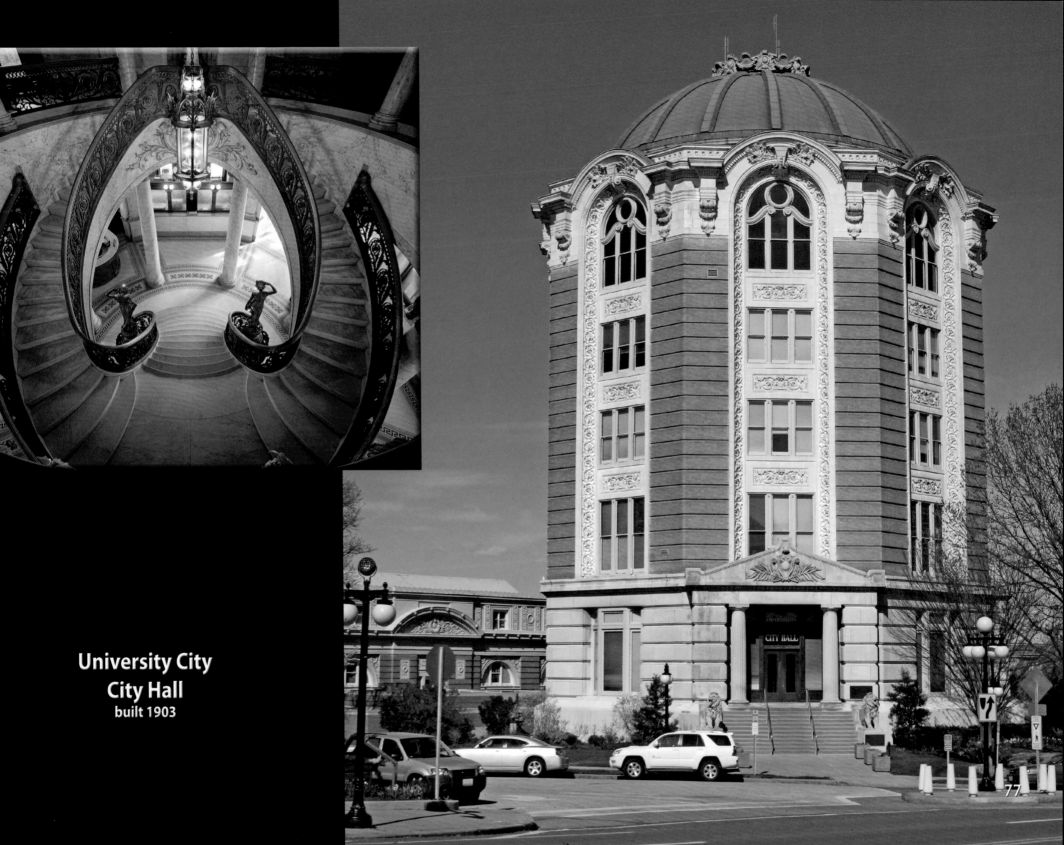

**University City**
**City Hall**
built 1903

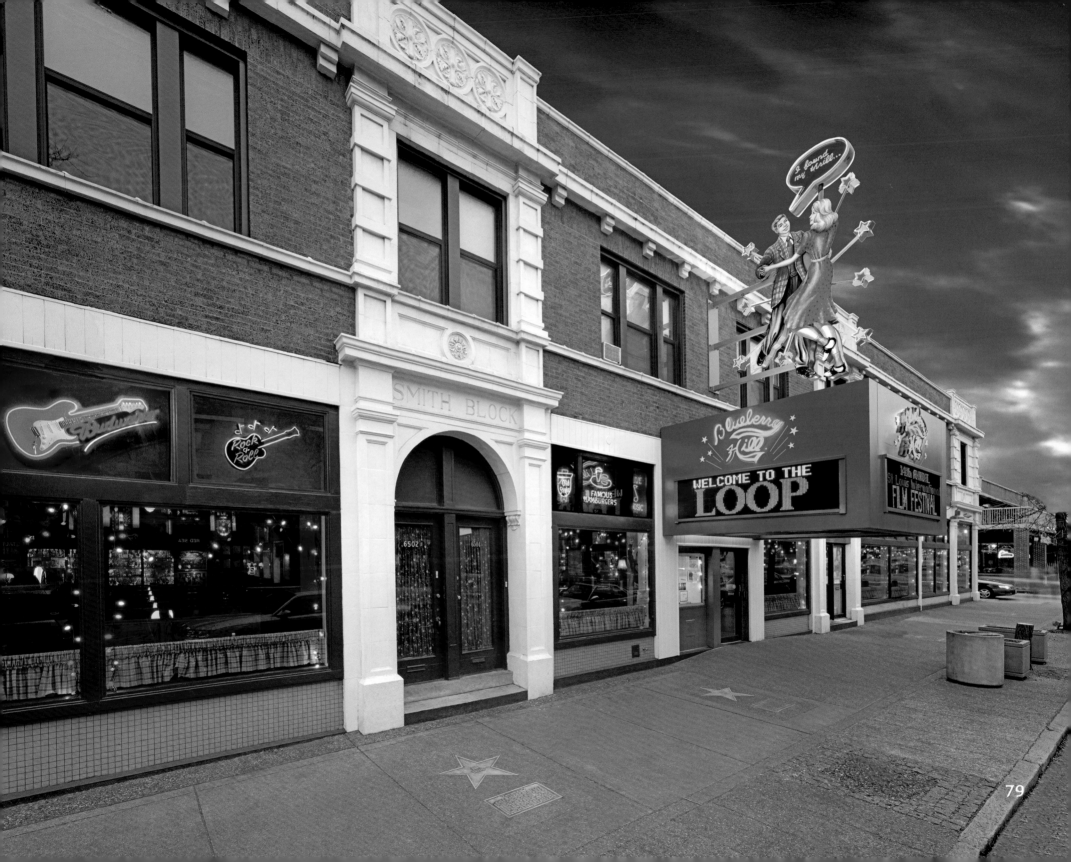

MON. NOVEMBER 7
NELLY

THE
PAGEANT

PAGEANT

HALO BAR

BOX OFFICE

82

FLAMIN

BOWL

Budweiser

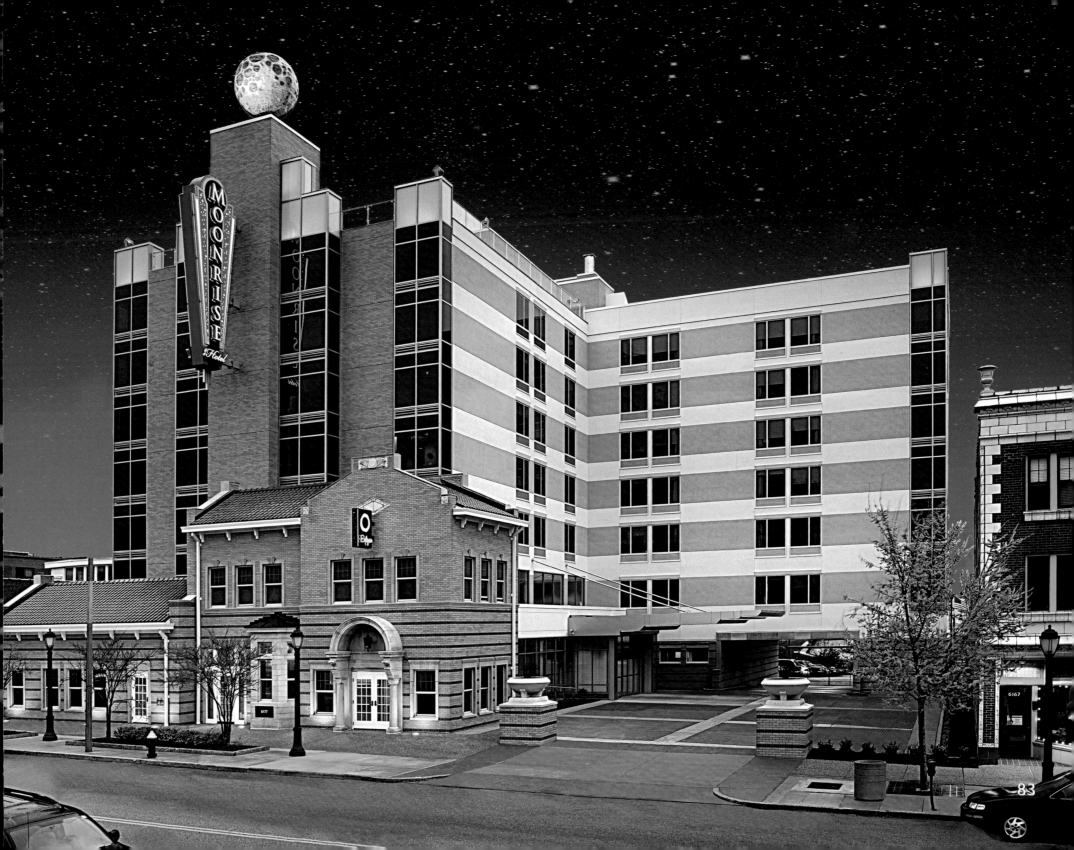

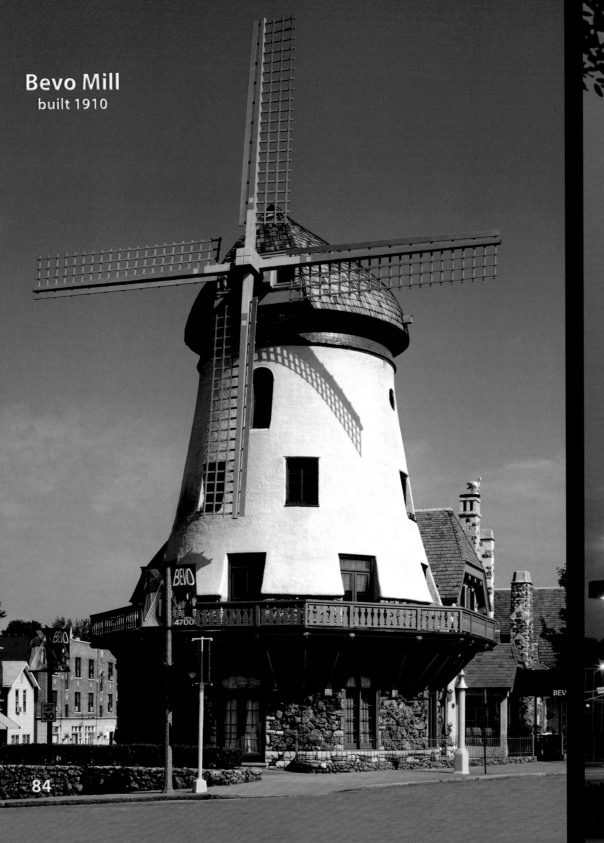

Bevo Mill
built 1910

84

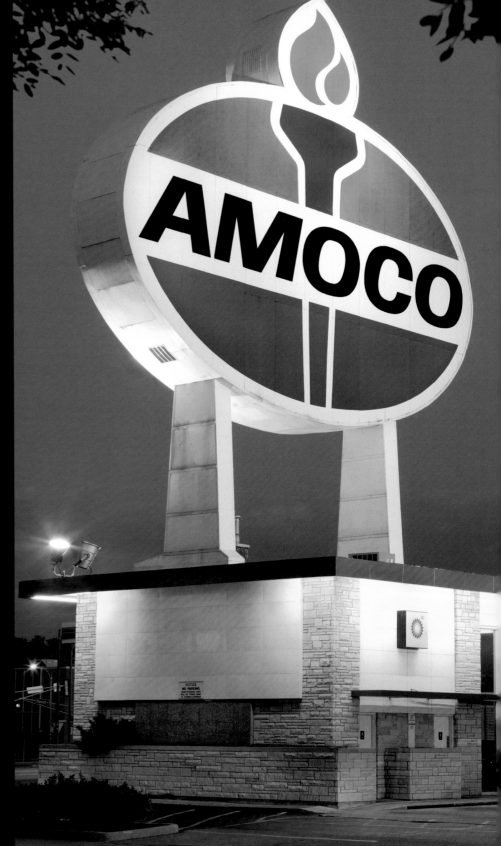

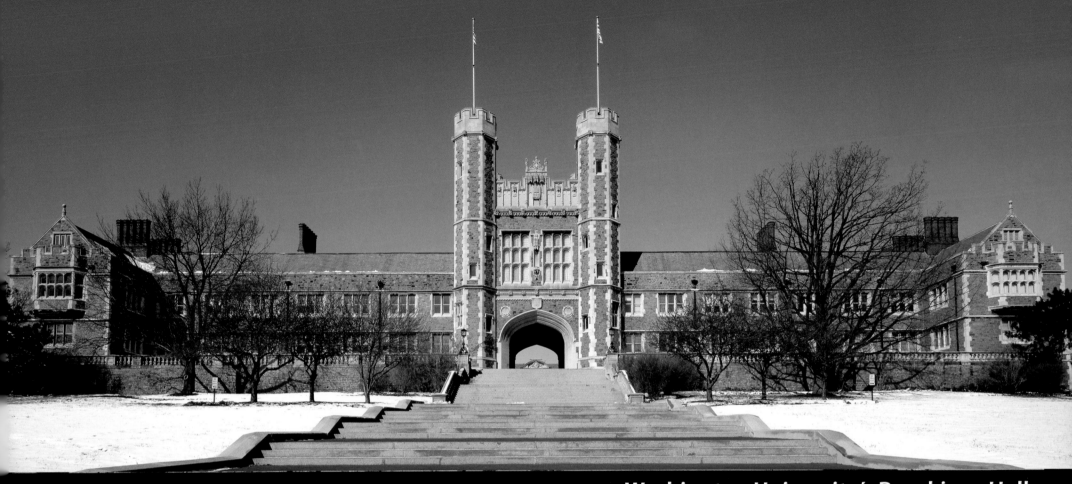

**Washington University's Brookings Hall**
built 1902-1904

**Downtown Clayton**

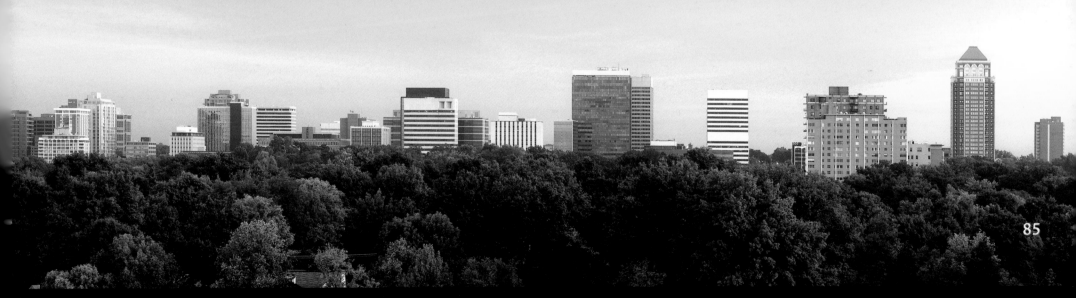

85

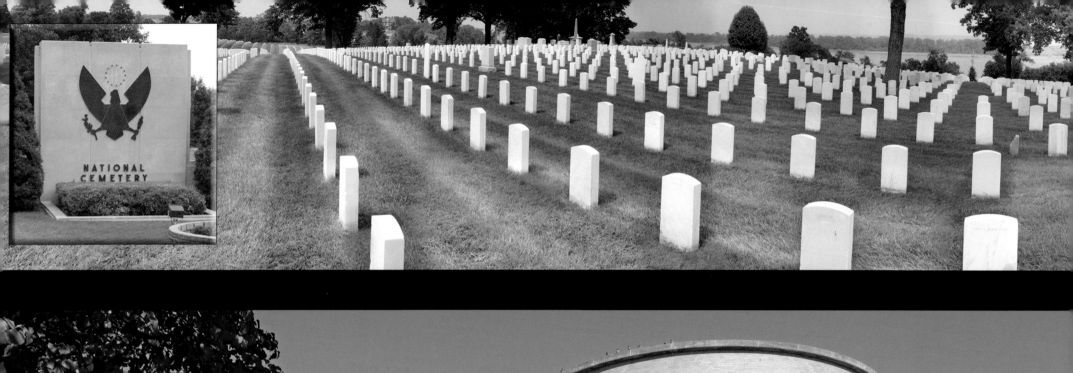

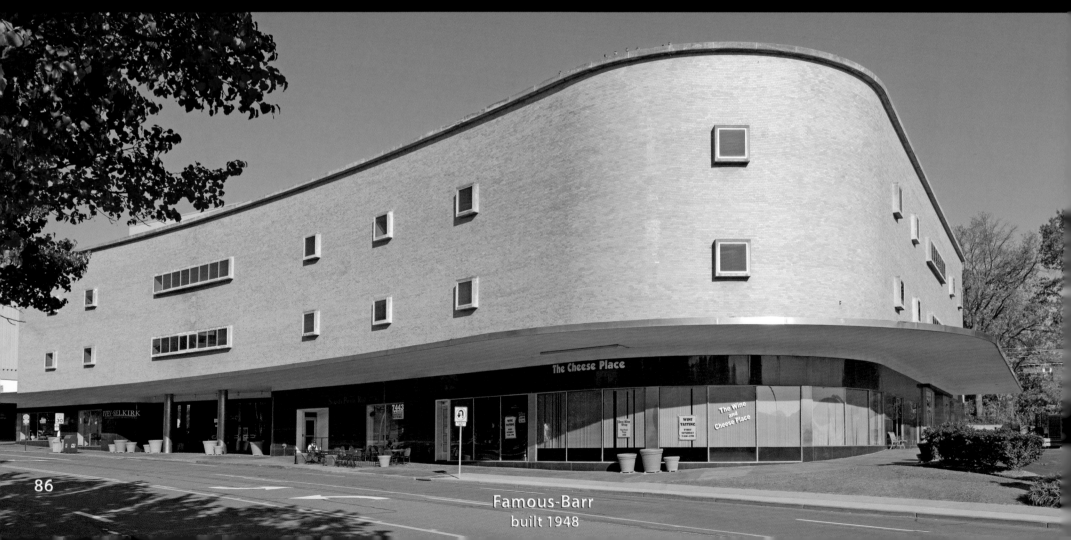

Famous-Barr
built 1948

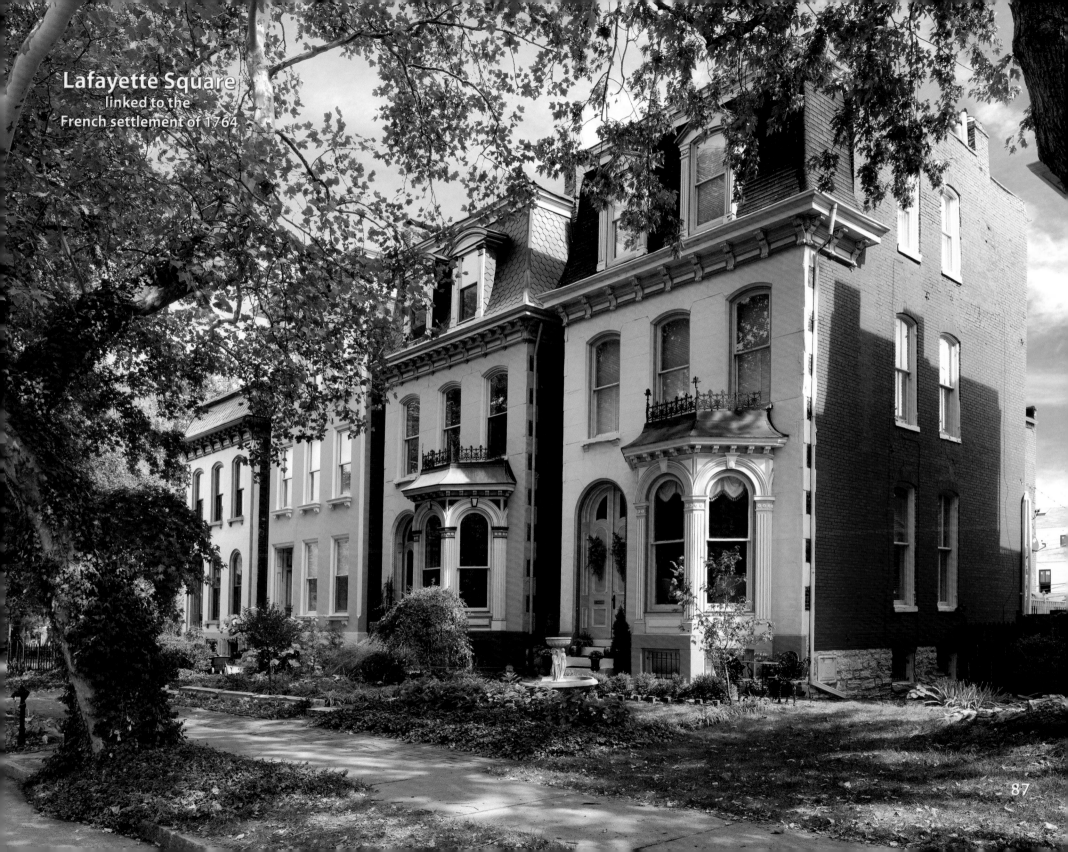

Lafayette Square
linked to the
French settlement of 1764

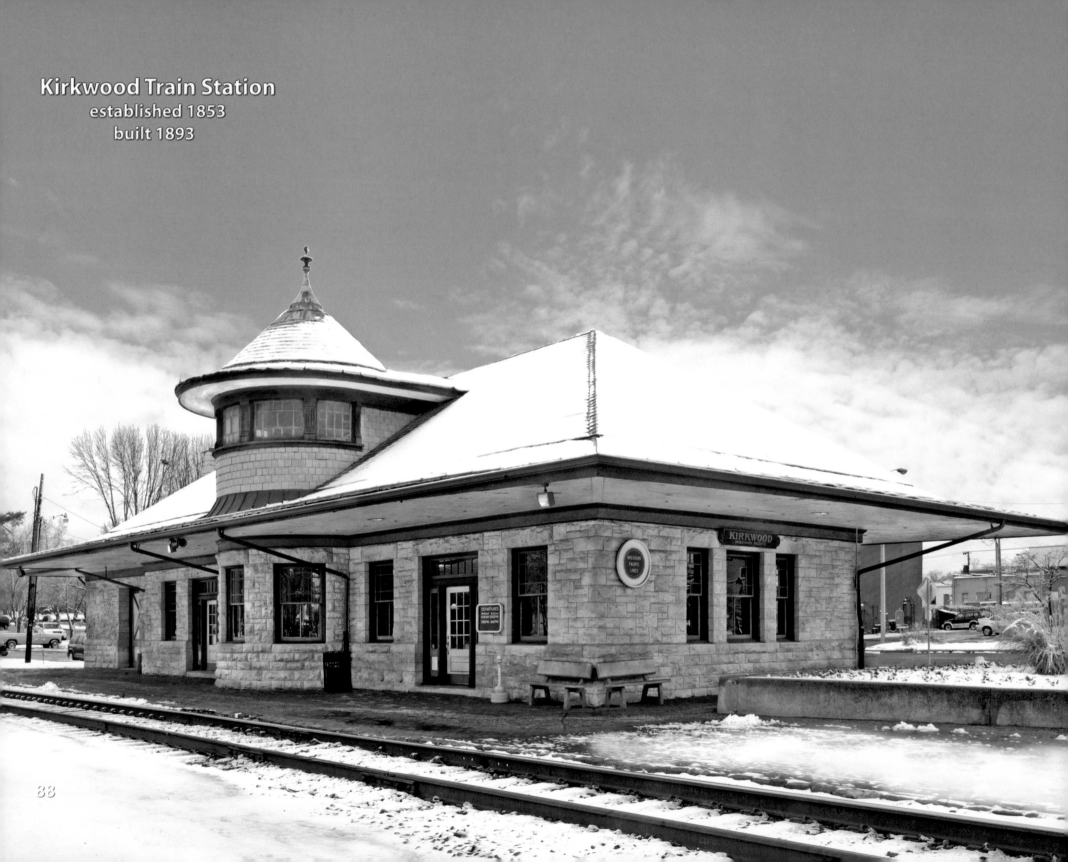

Kirkwood Train Station
established 1853
built 1893

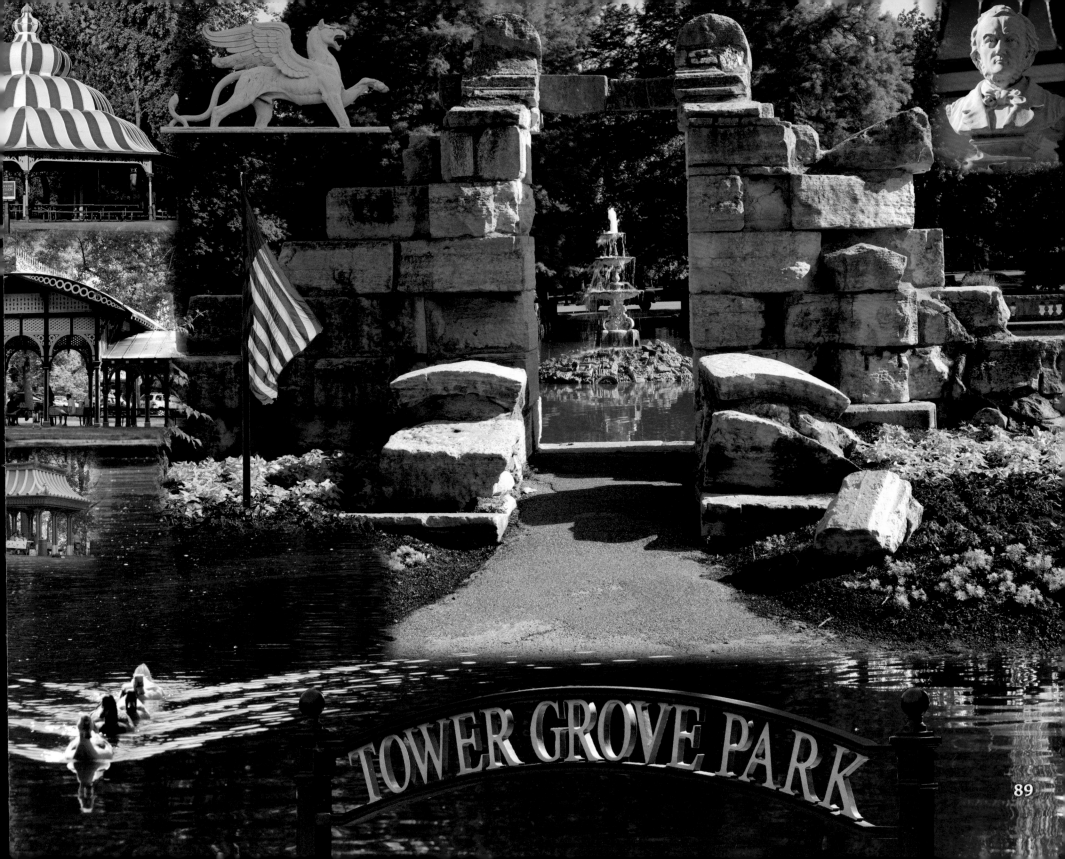

TOWER GROVE PARK

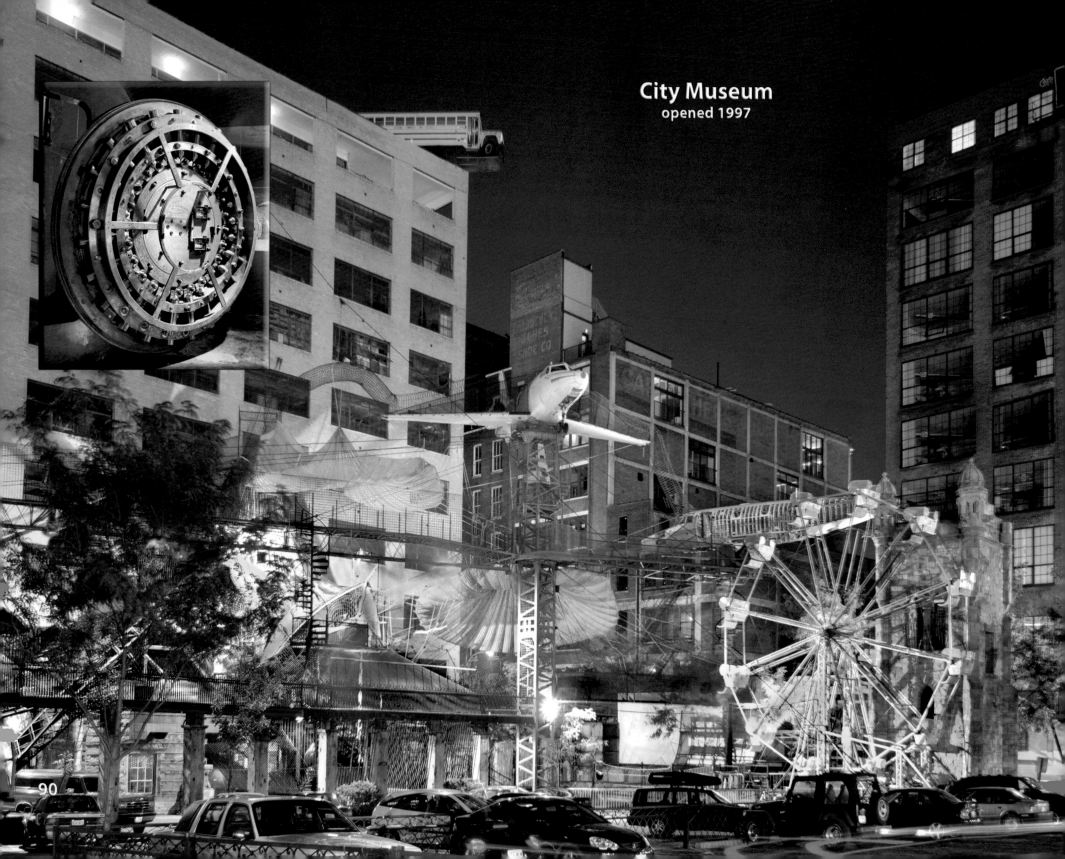

City Museum
opened 1997

90

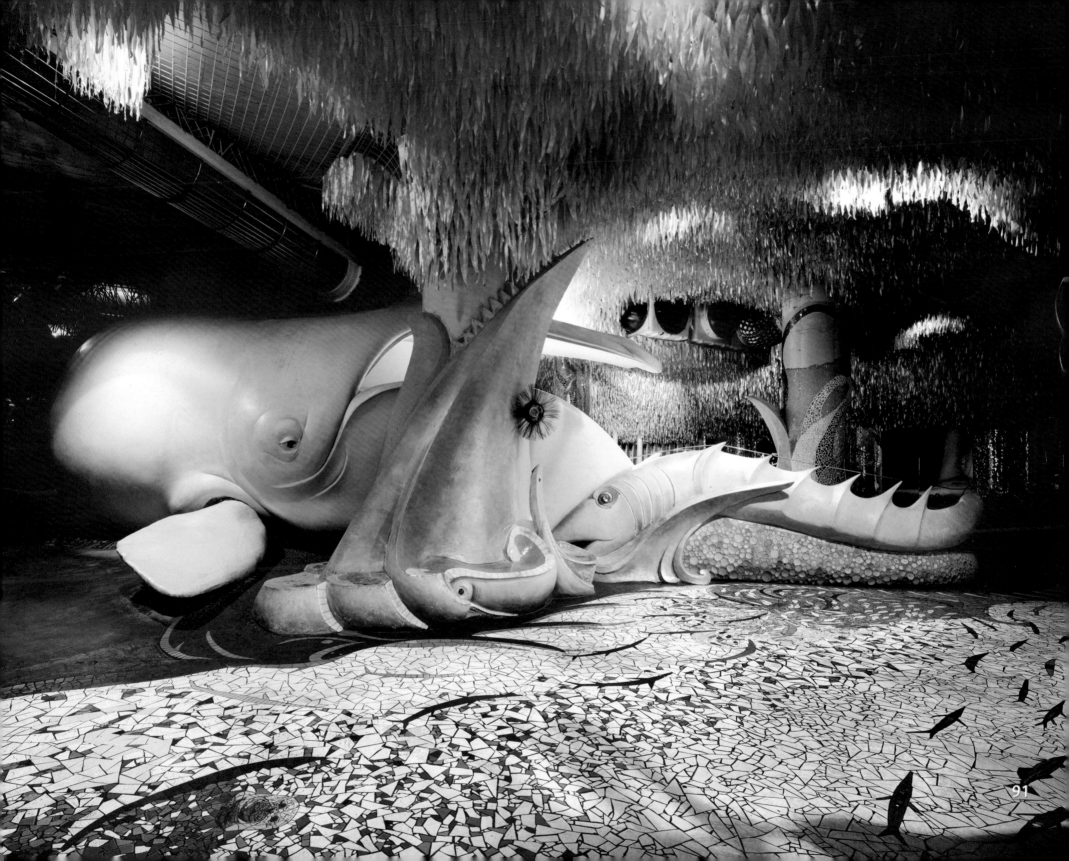

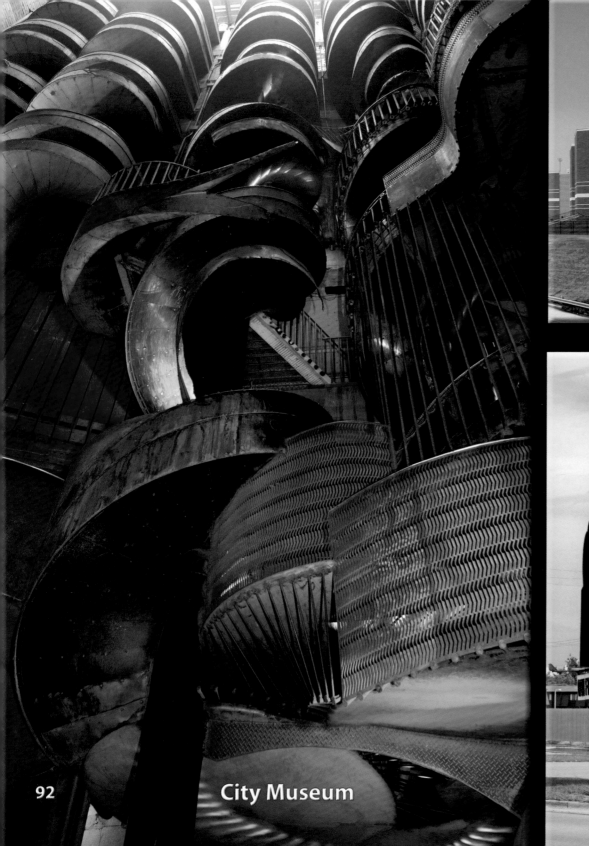

92　City Museum

# Pulitzer Foundation for the Arts

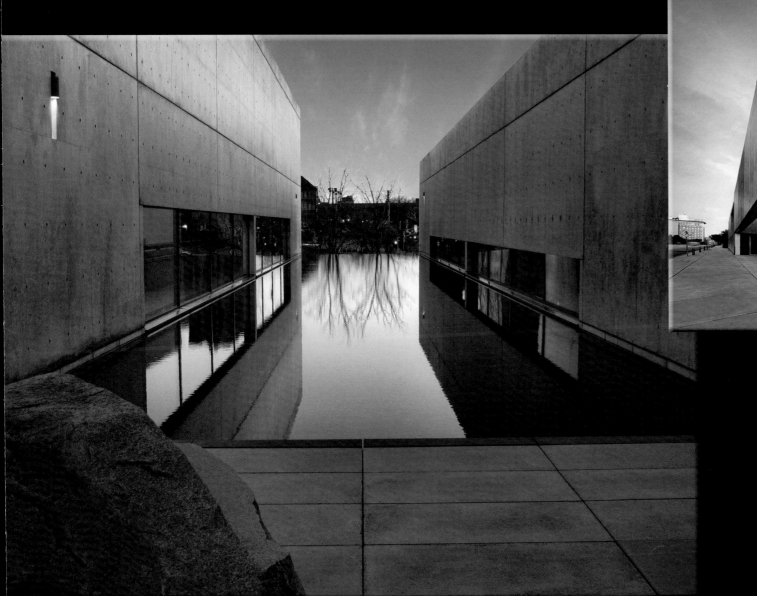

# Contemporary
# Art
# Museum

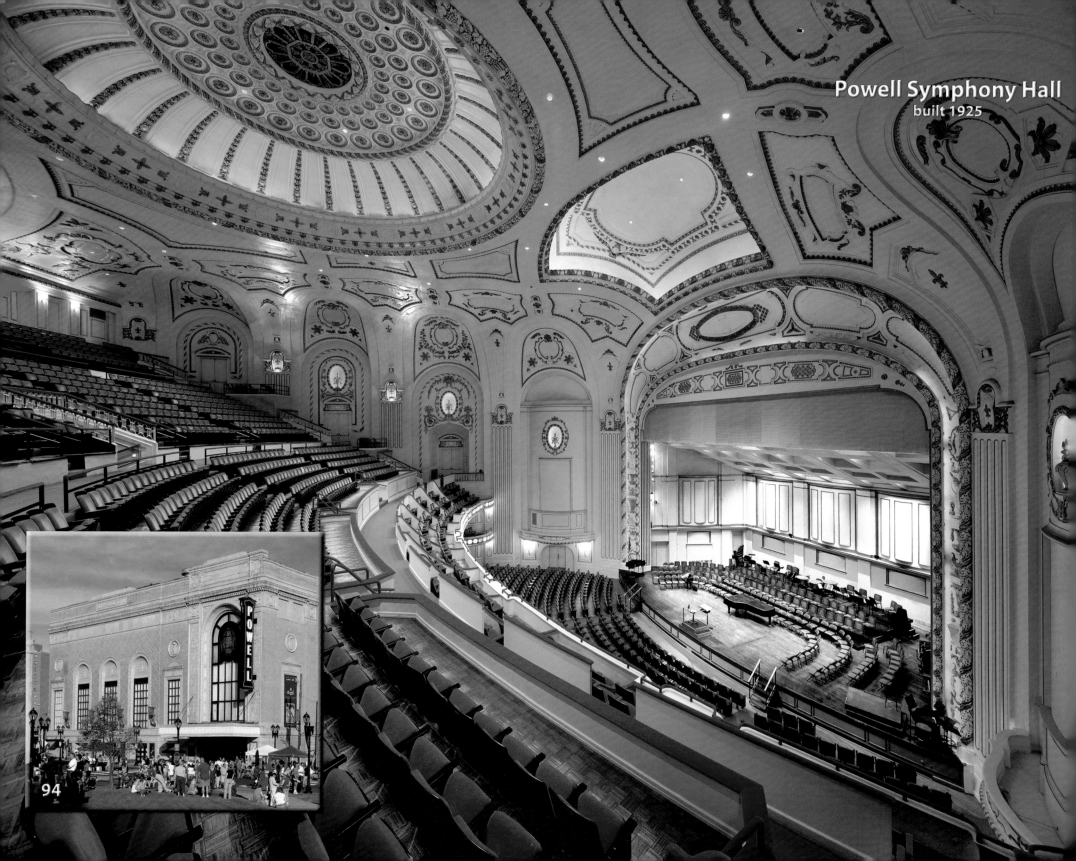

Powell Symphony Hall
built 1925

94

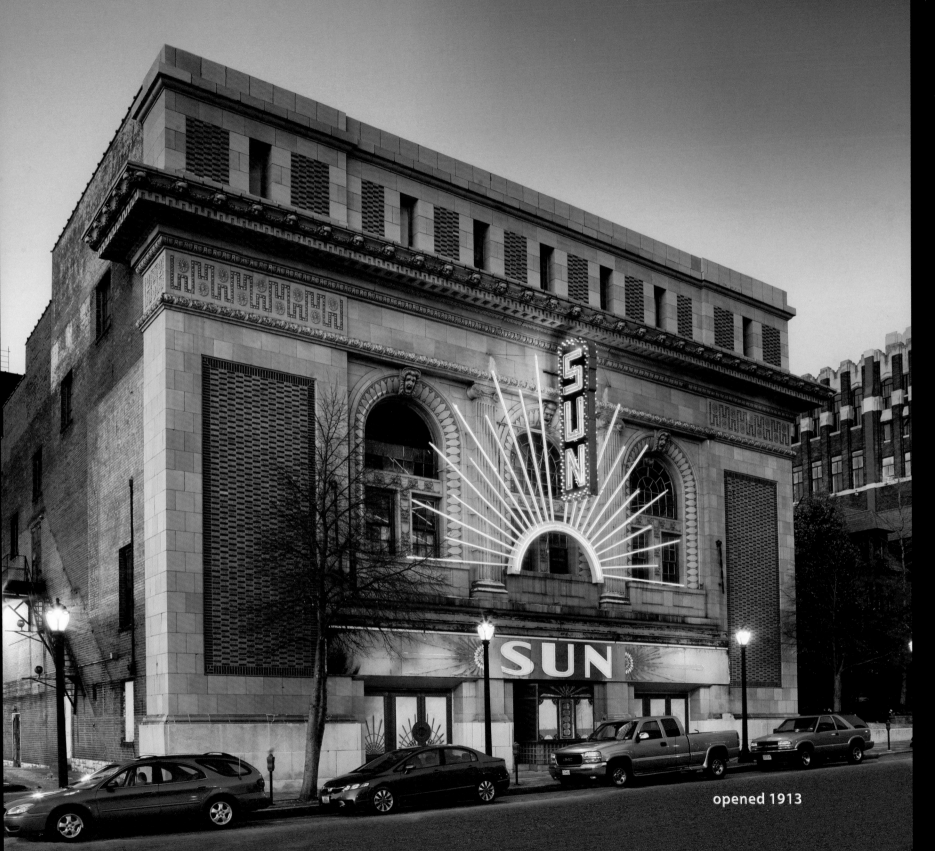

opened 1913

95

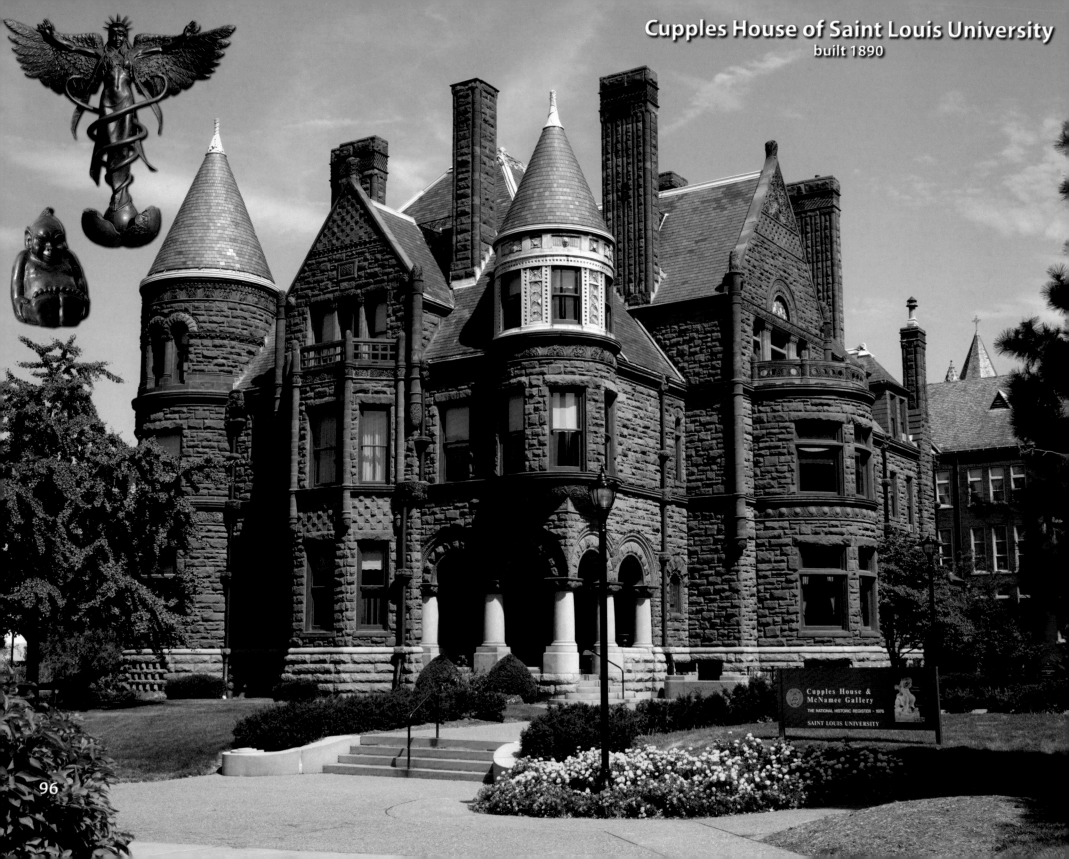

Cupples House &
McNamee Gallery

THE NATIONAL HISTORIC REGISTER - 1976

SAINT LOUIS UNIVERSITY

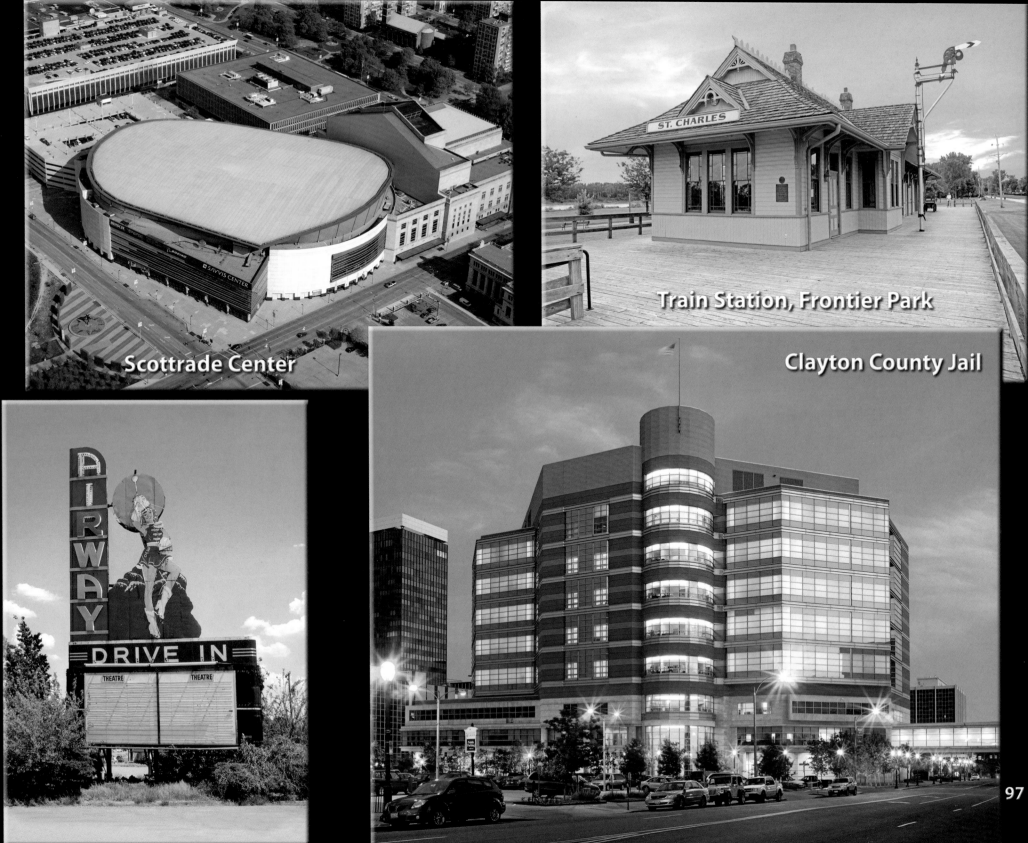

Scottrade Center

Train Station, Frontier Park

Clayton County Jail

97

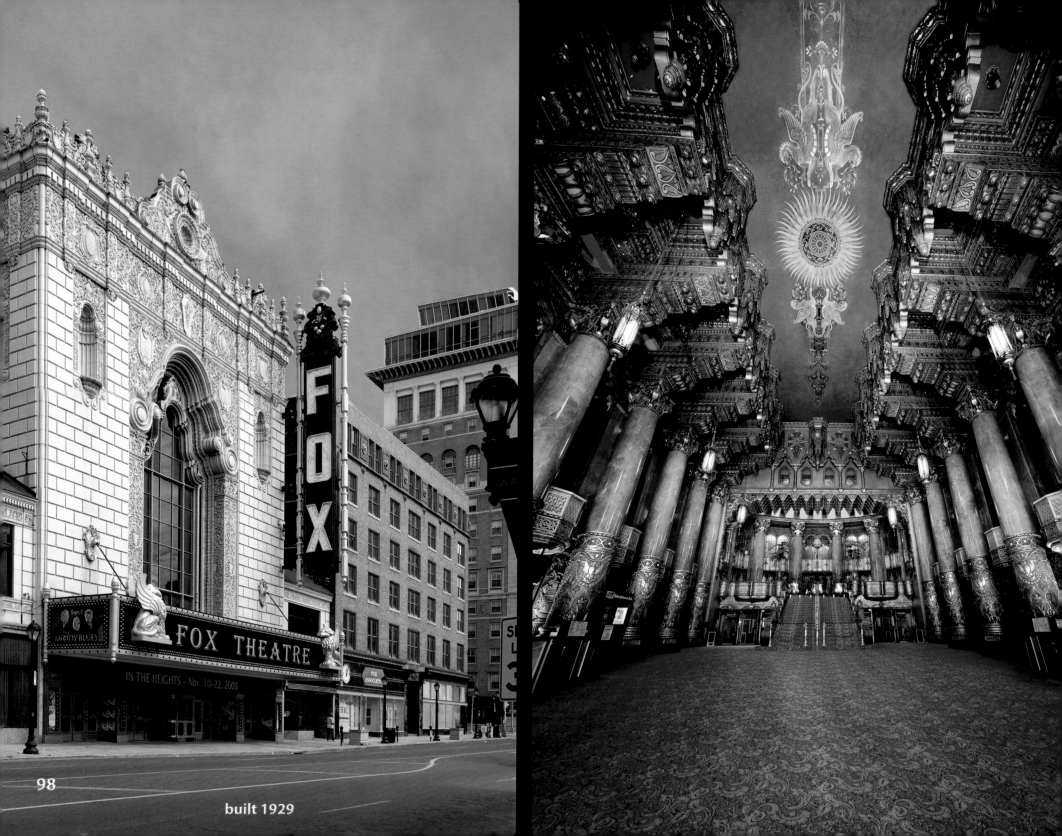

98

built 1929

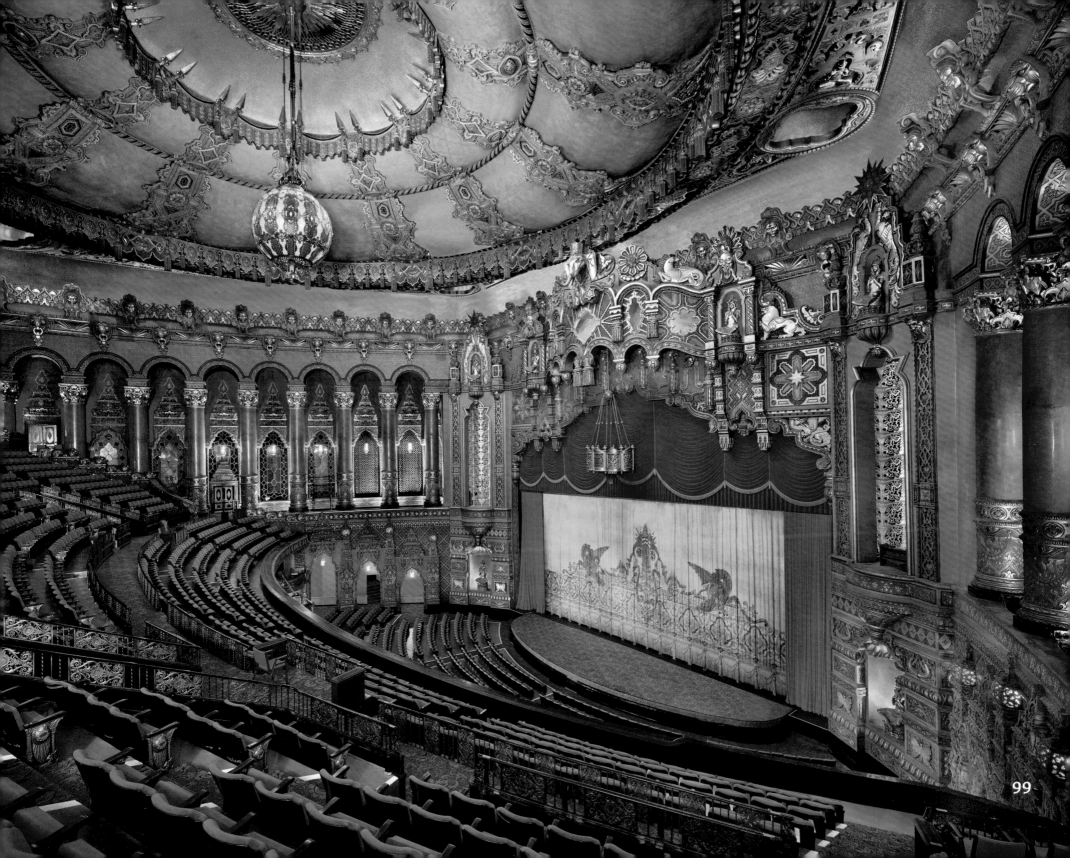

99

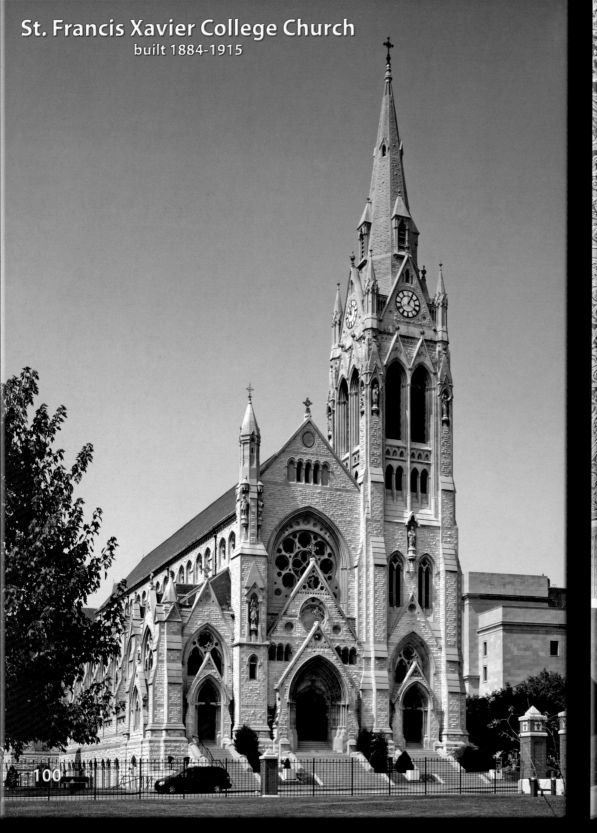

St. Francis Xavier College Church
built 1884-1915

100

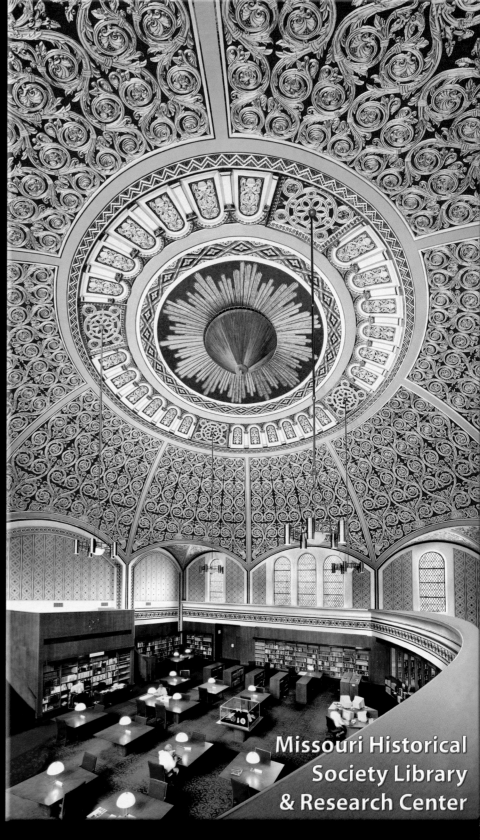

Missouri Historical
Society Library
& Research Center

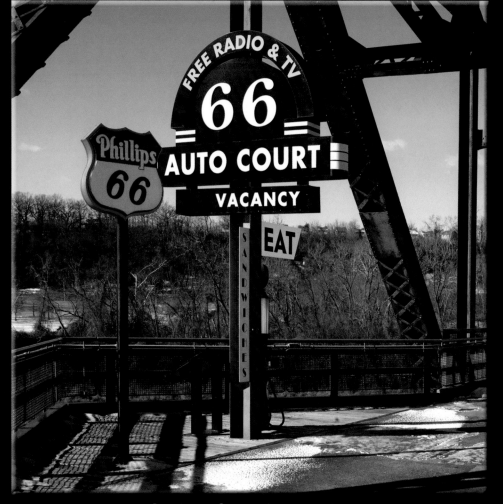

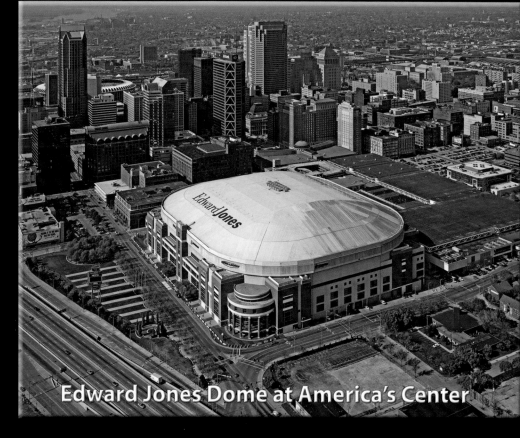

Edward Jones Dome at America's Center

Chain of Rocks Bridge

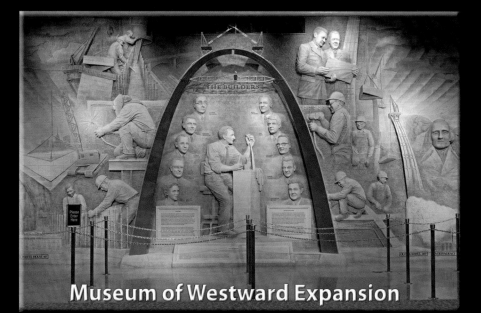

Museum of Westward Expansion

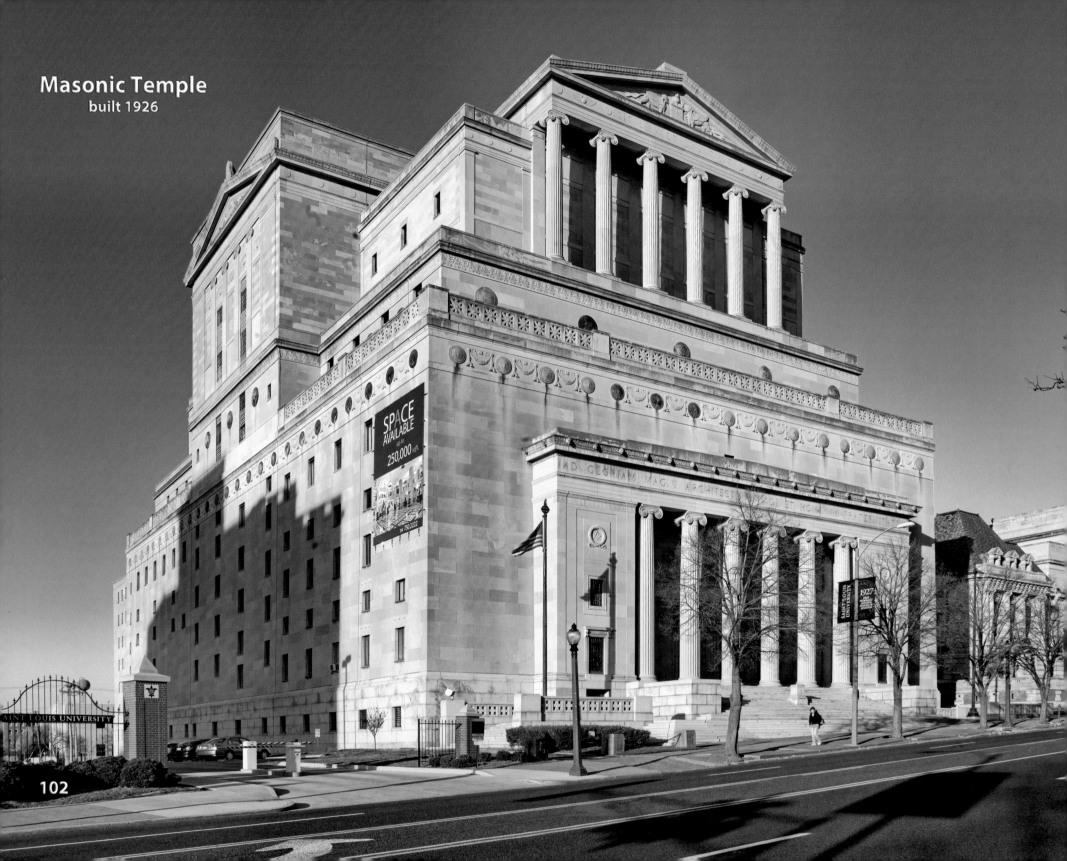

Masonic Temple
built 1926

102

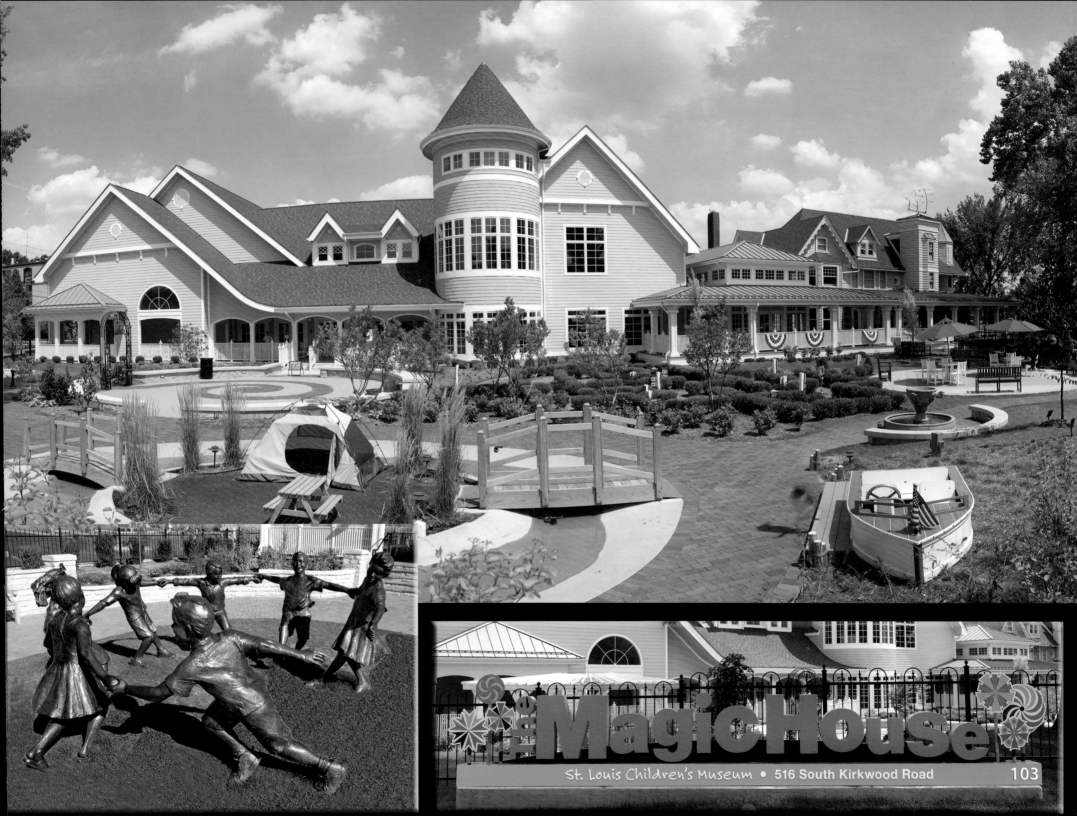

The Magic House

St. Louis Children's Museum • 516 South Kirkwood Road

103

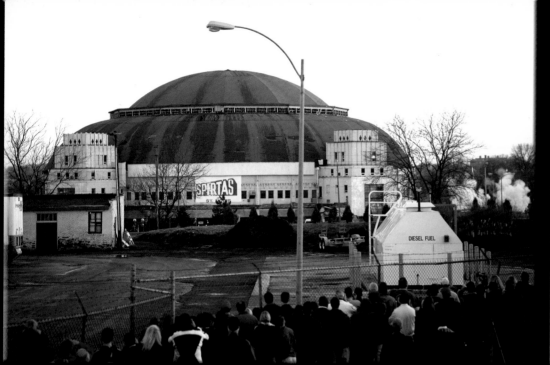
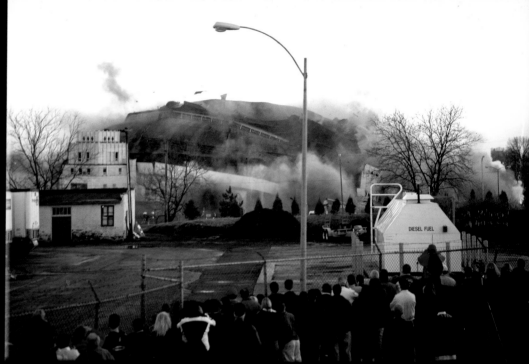

## St. Louis Arena, The Checkerdome
completed 1929, demolished 1999

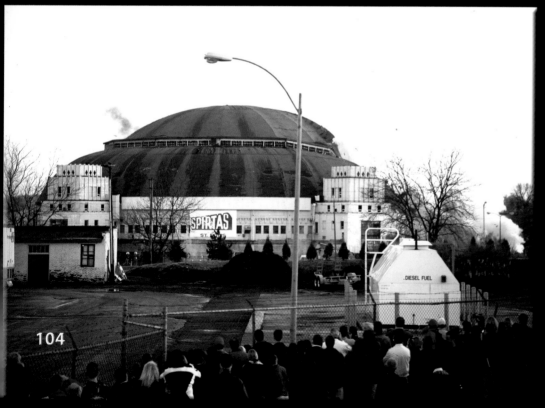
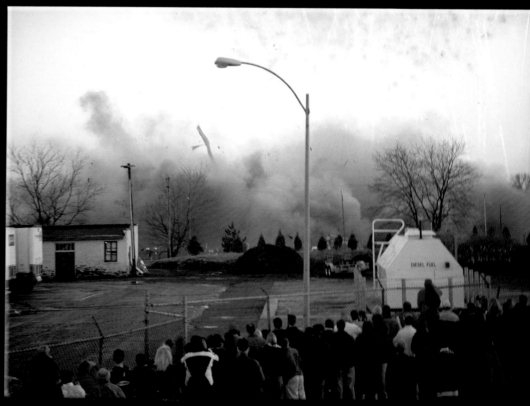

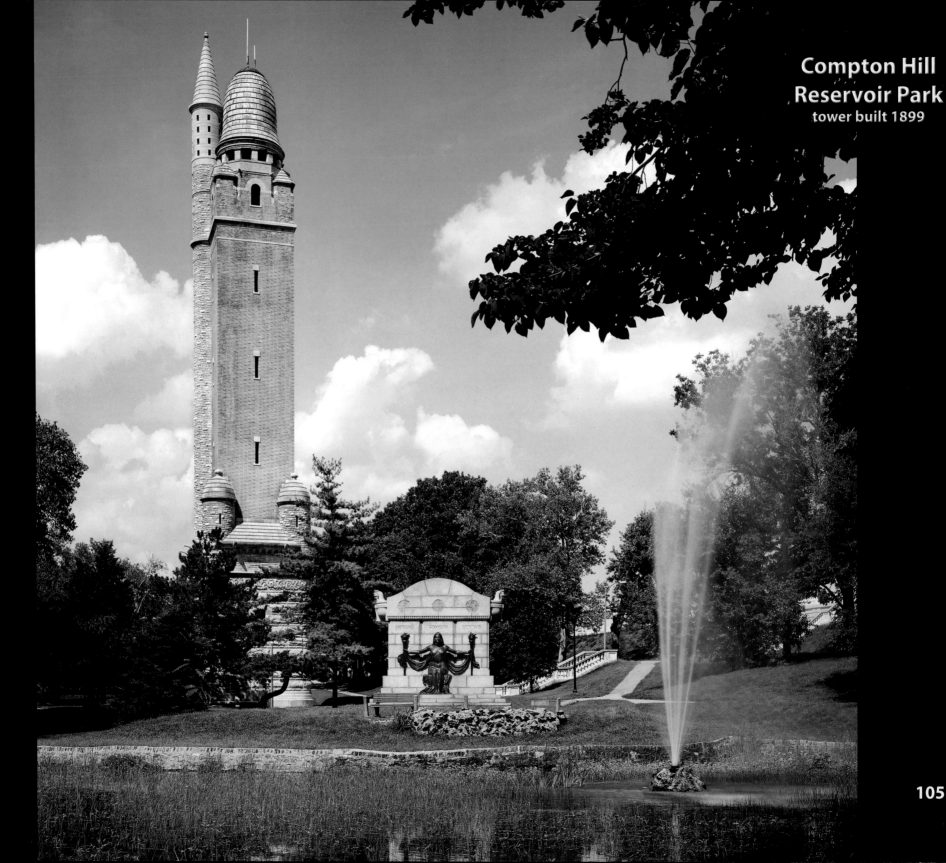

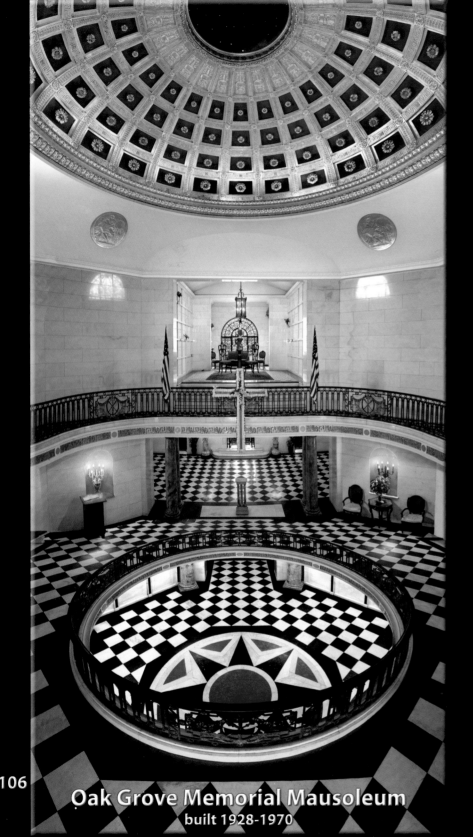

106

Oak Grove Memorial Mausoleum
built 1928-1970

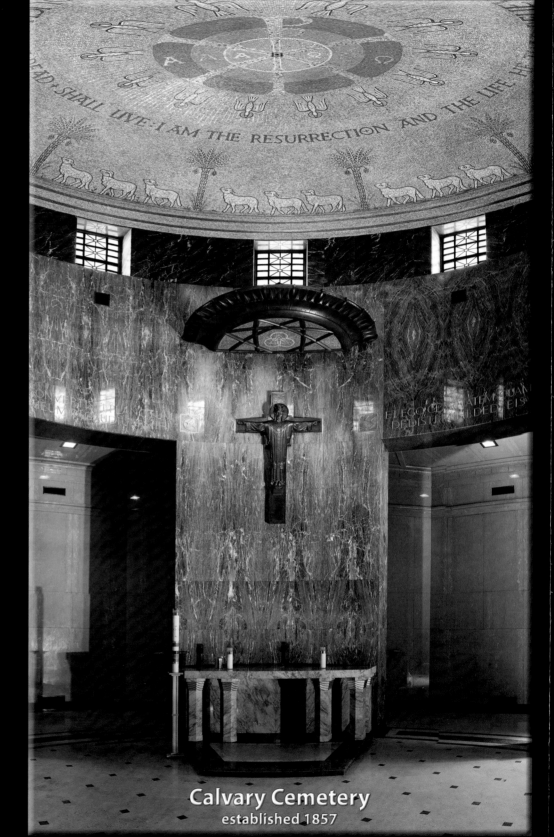

Calvary Cemetery
established 1857

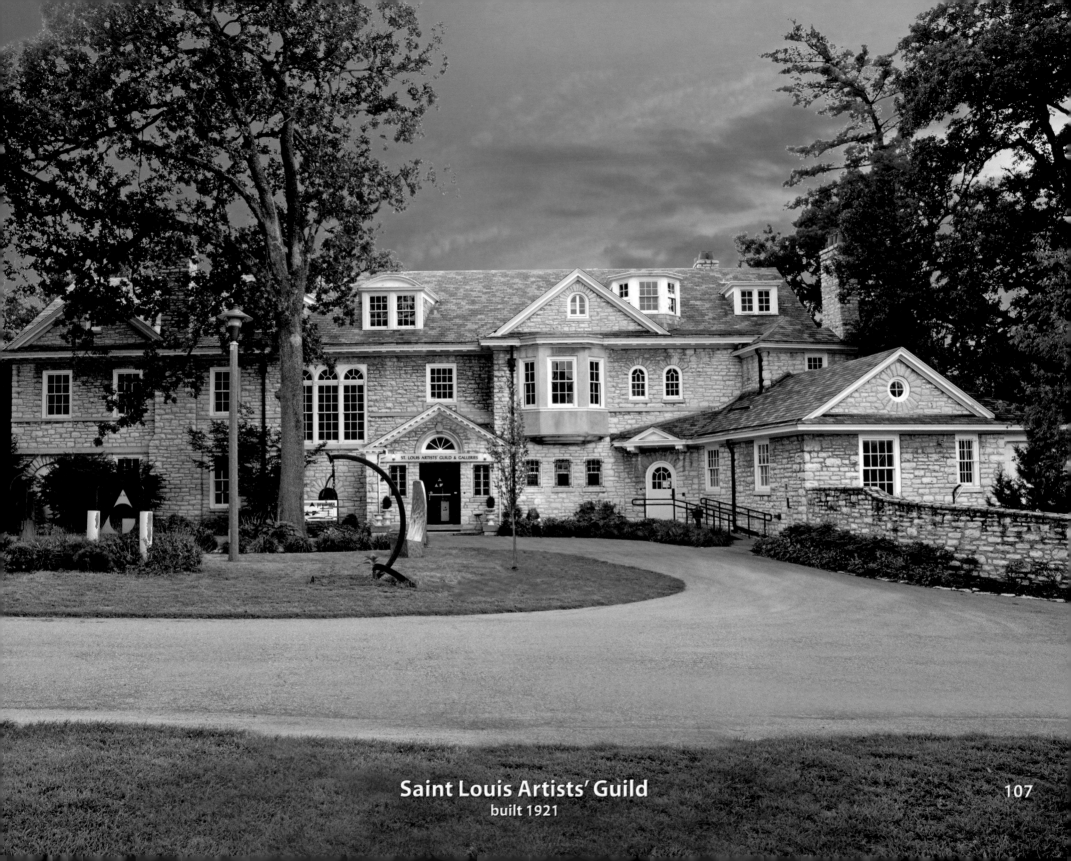

**Saint Louis Artists' Guild**
built 1921

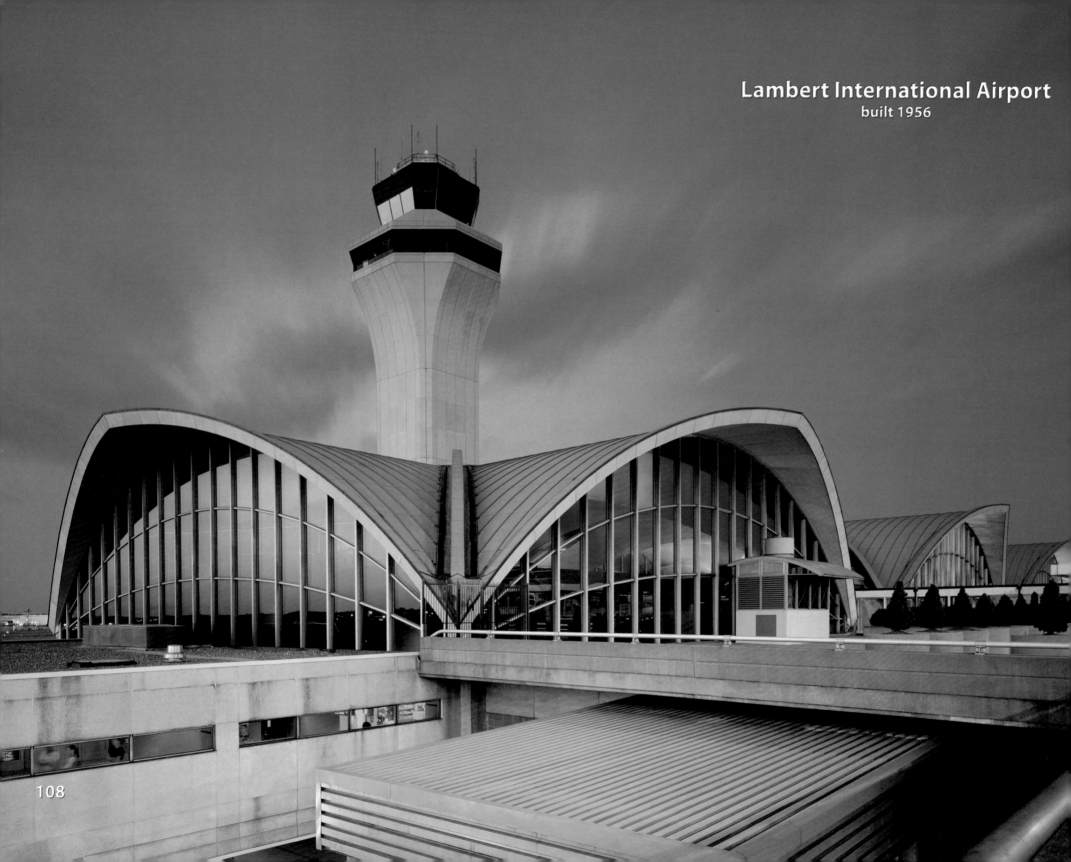

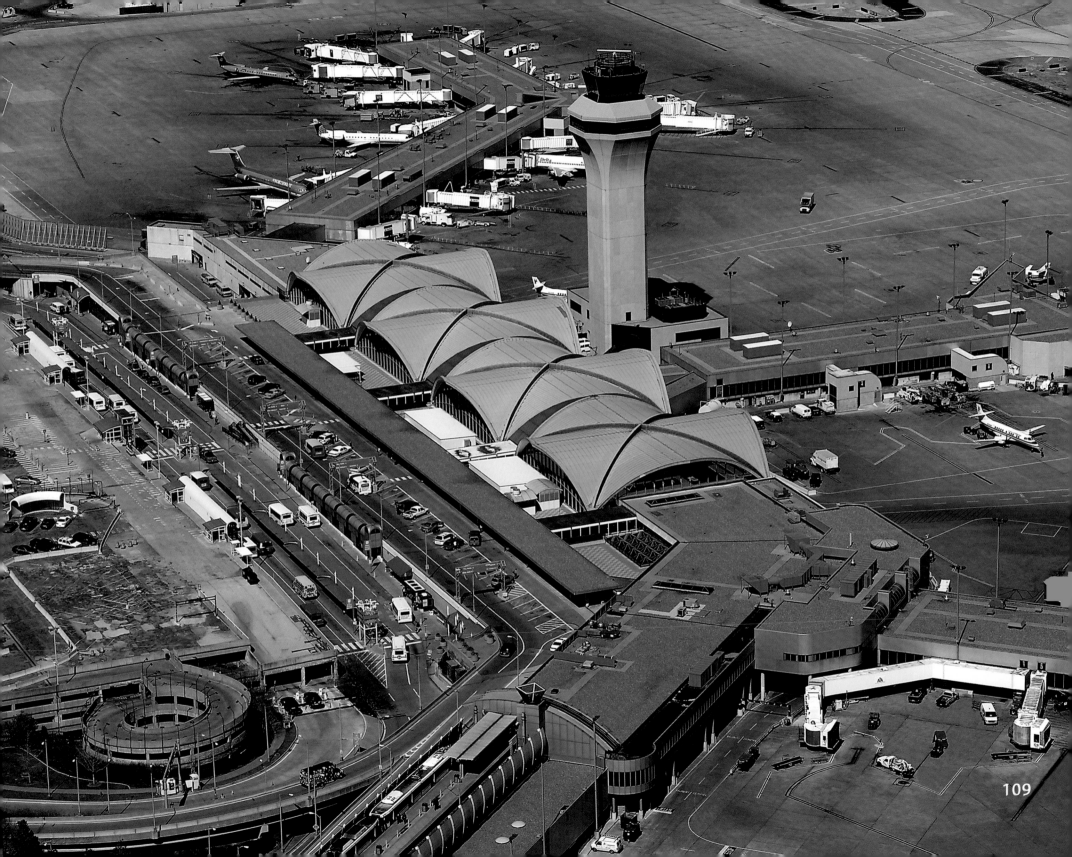

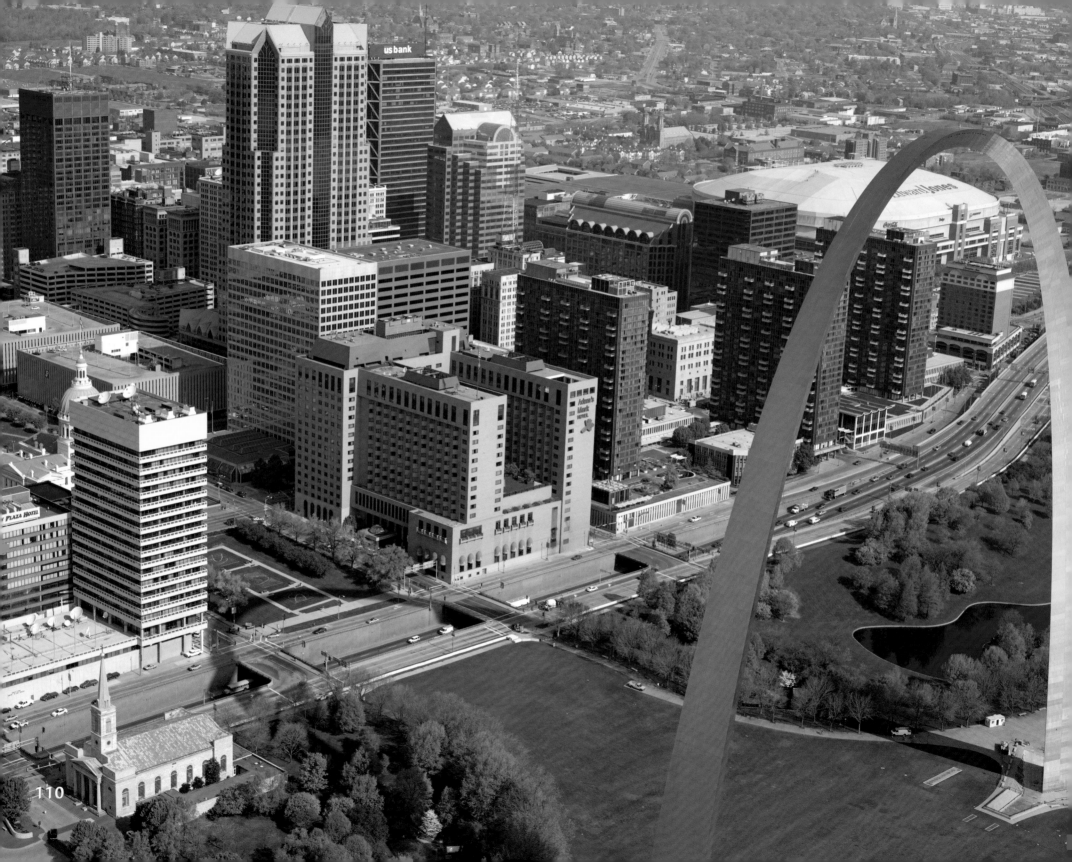

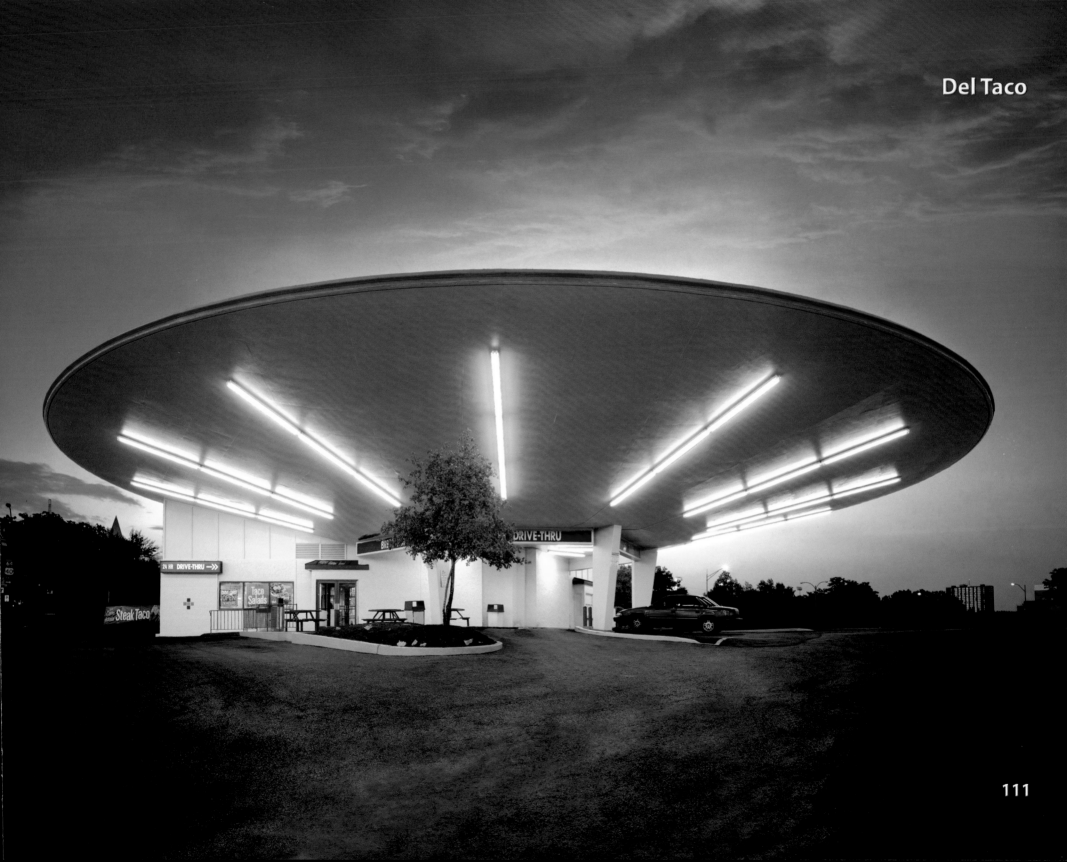

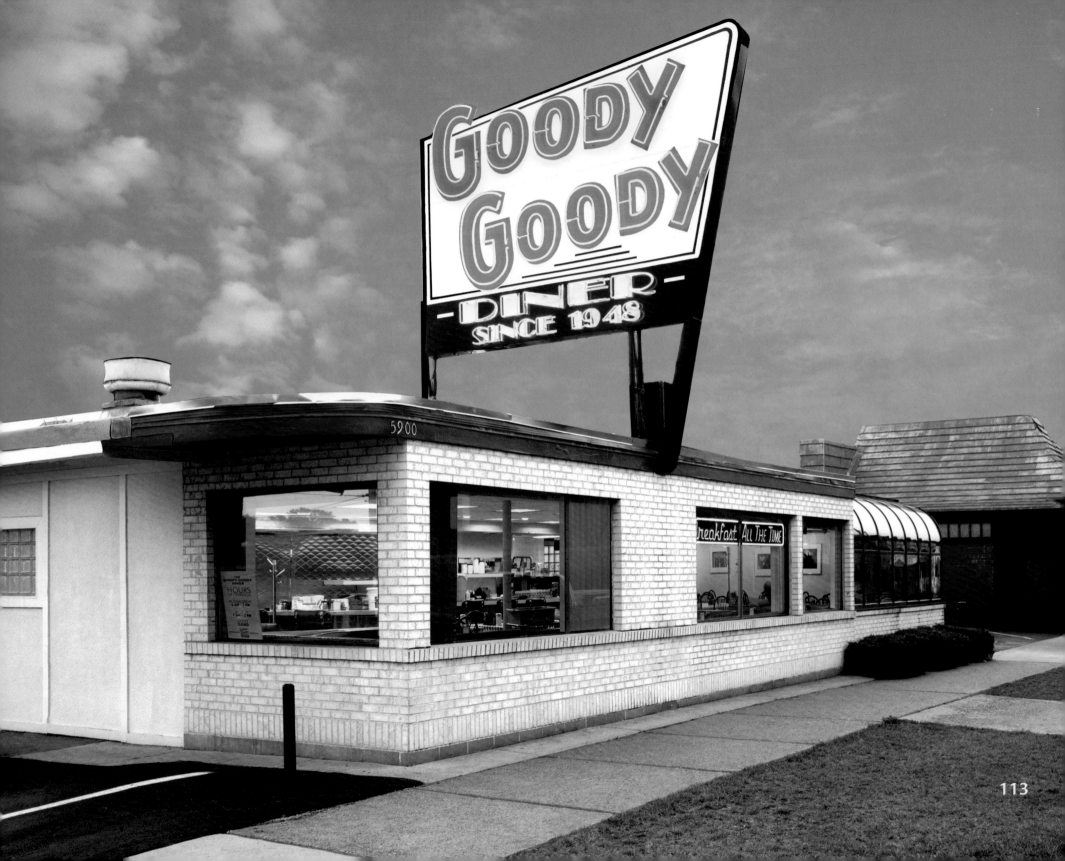

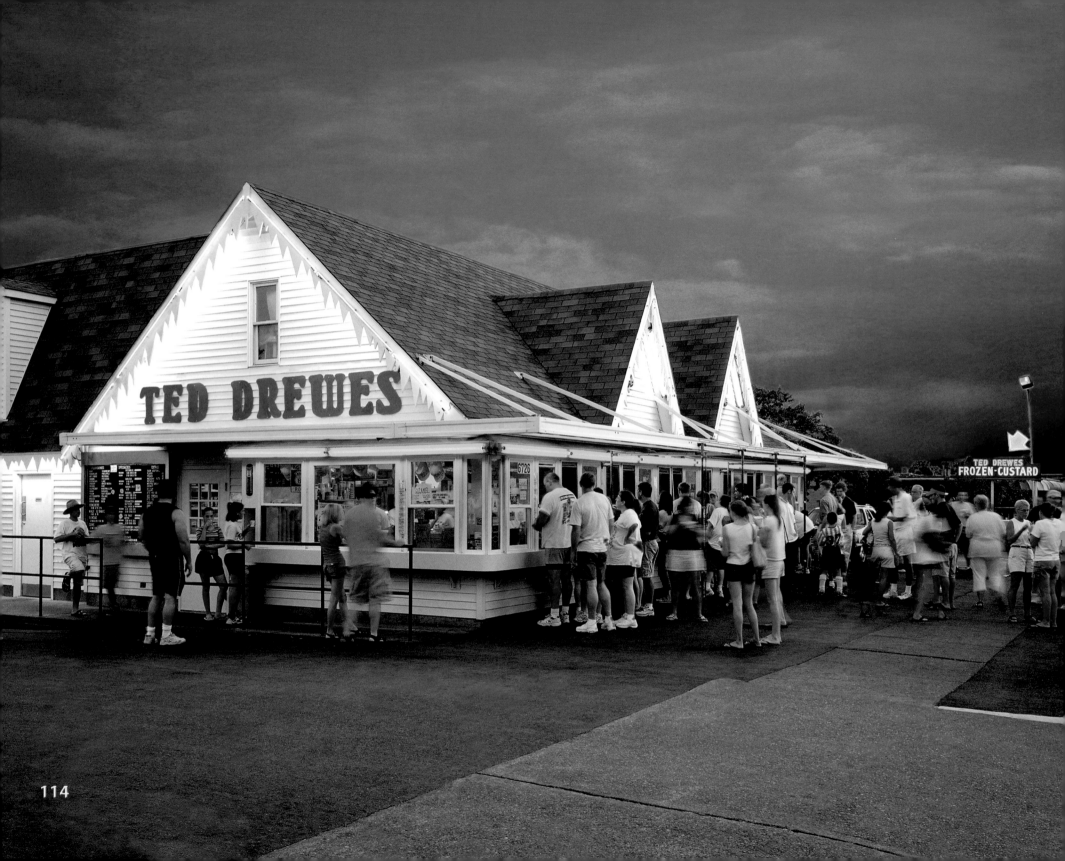

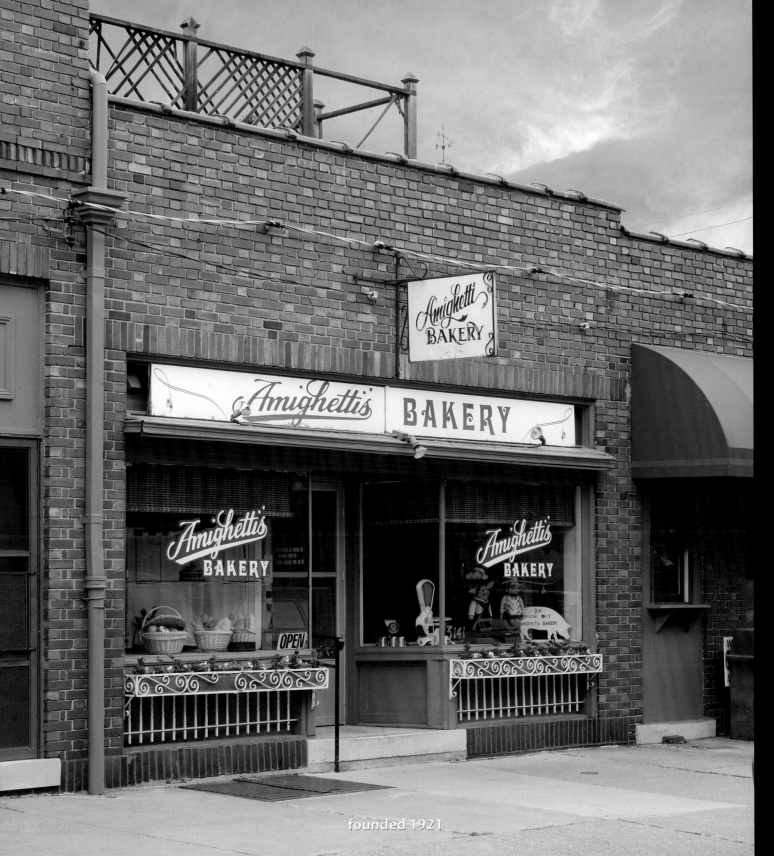

founded 1921

**Meramec Caverns**

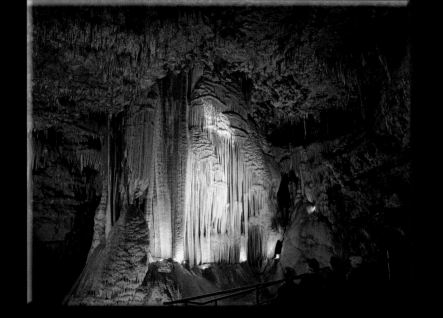

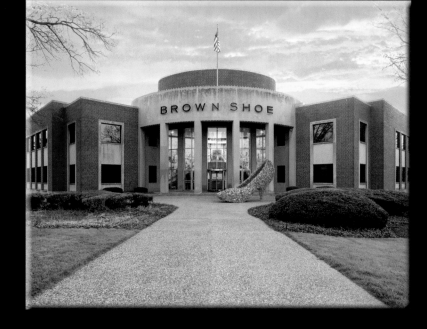

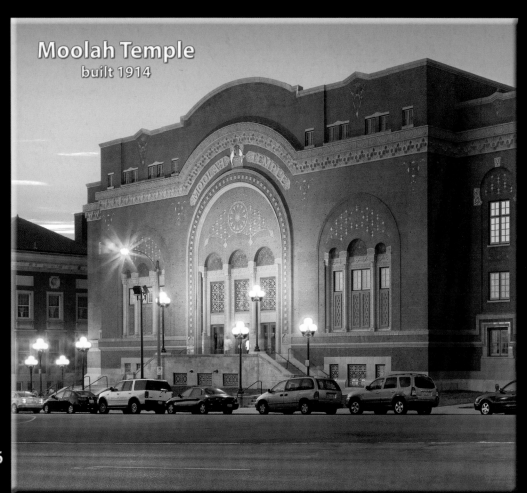

Moolah Temple
built 1914

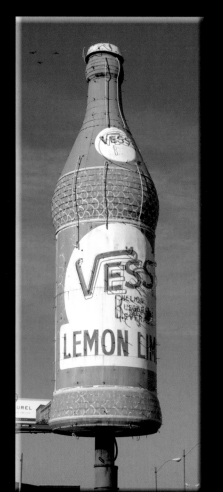

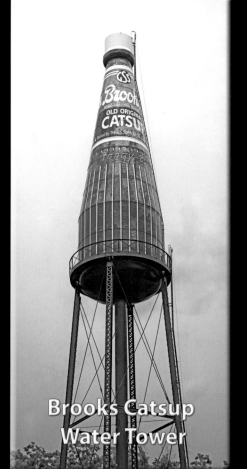

Brooks Catsup
Water Tower

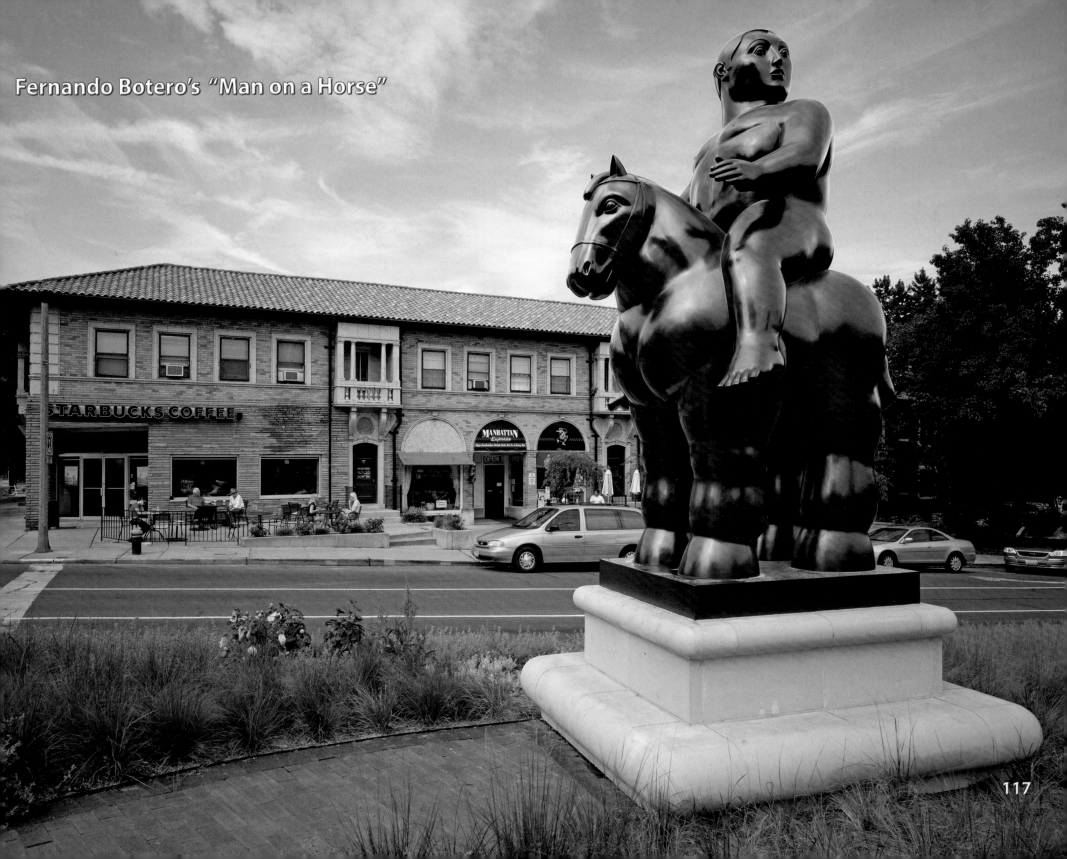

Fernando Botero's "Man on a Horse"

117

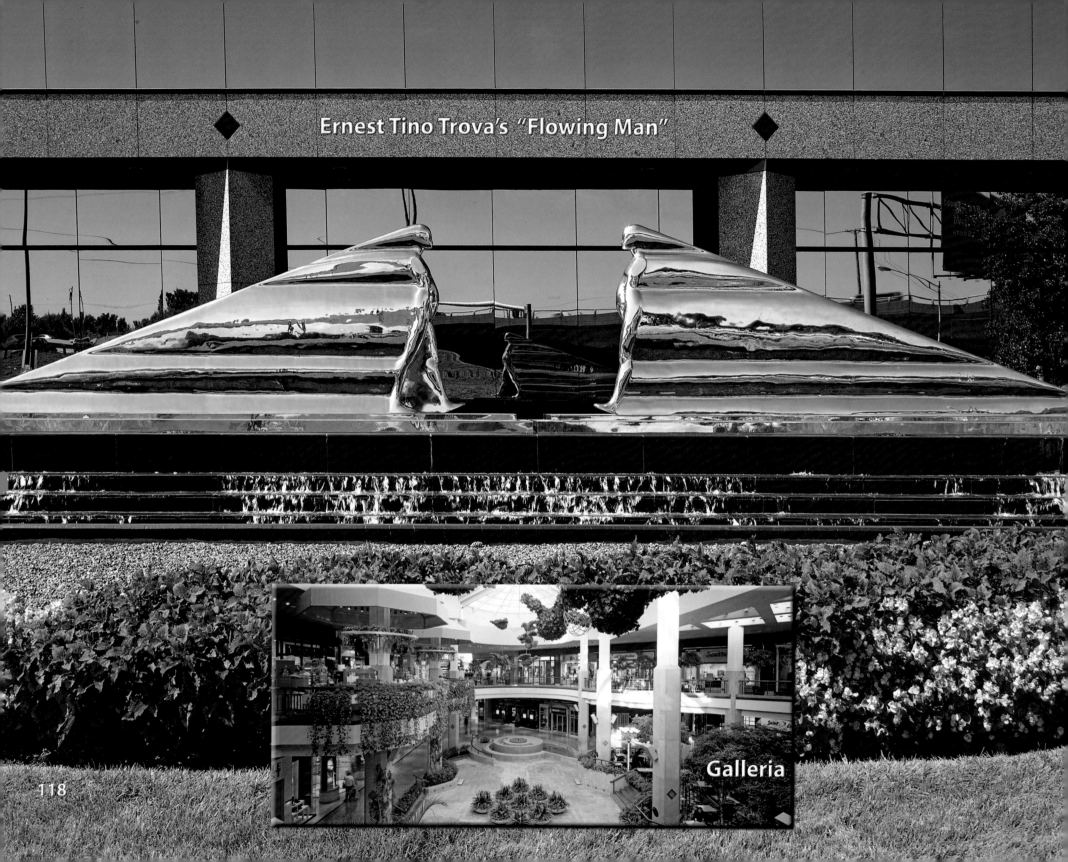

Ernest Tino Trova's "Flowing Man"

Galleria

118

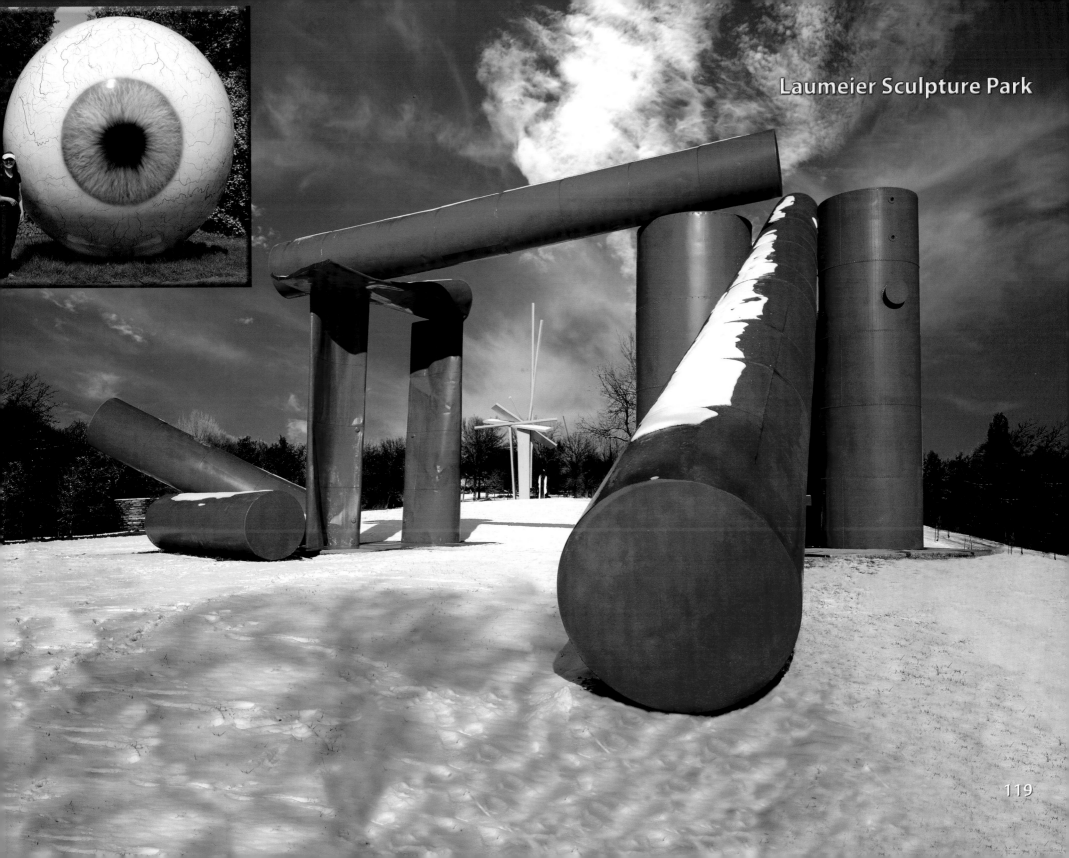

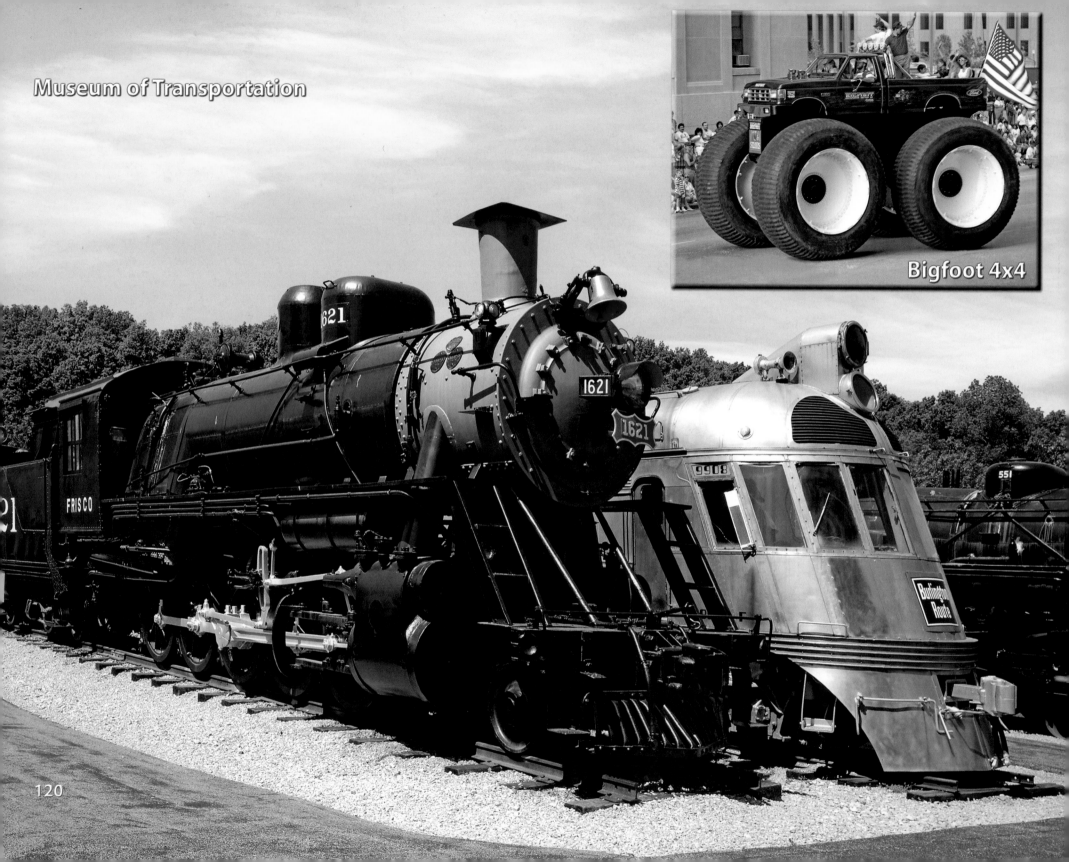

Museum of Transportation

Bigfoot 4x4

120

**Saint Vincent**

**Barnes Jewish Hospital**

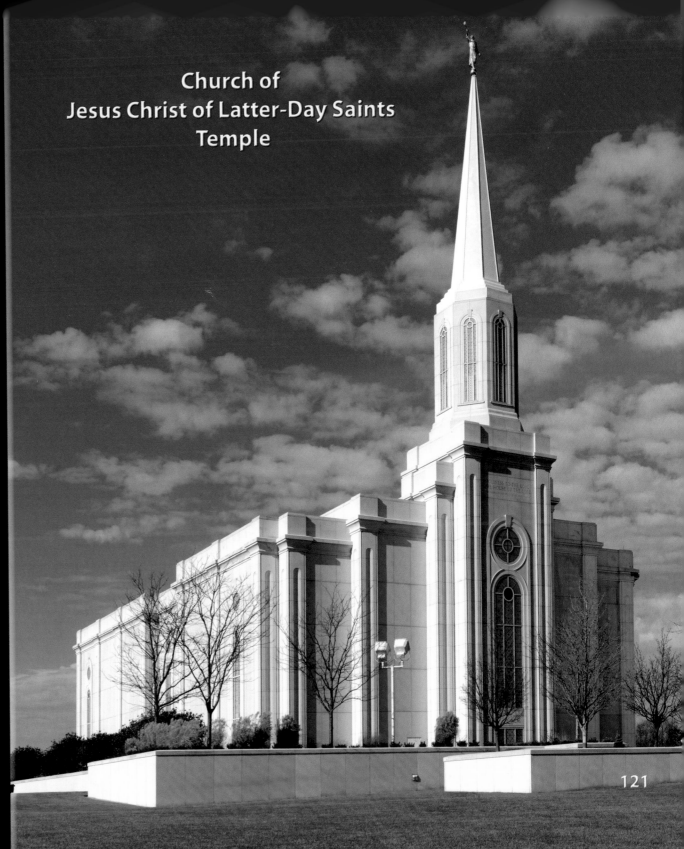

Church of
Jesus Christ of Latter-Day Saints
Temple

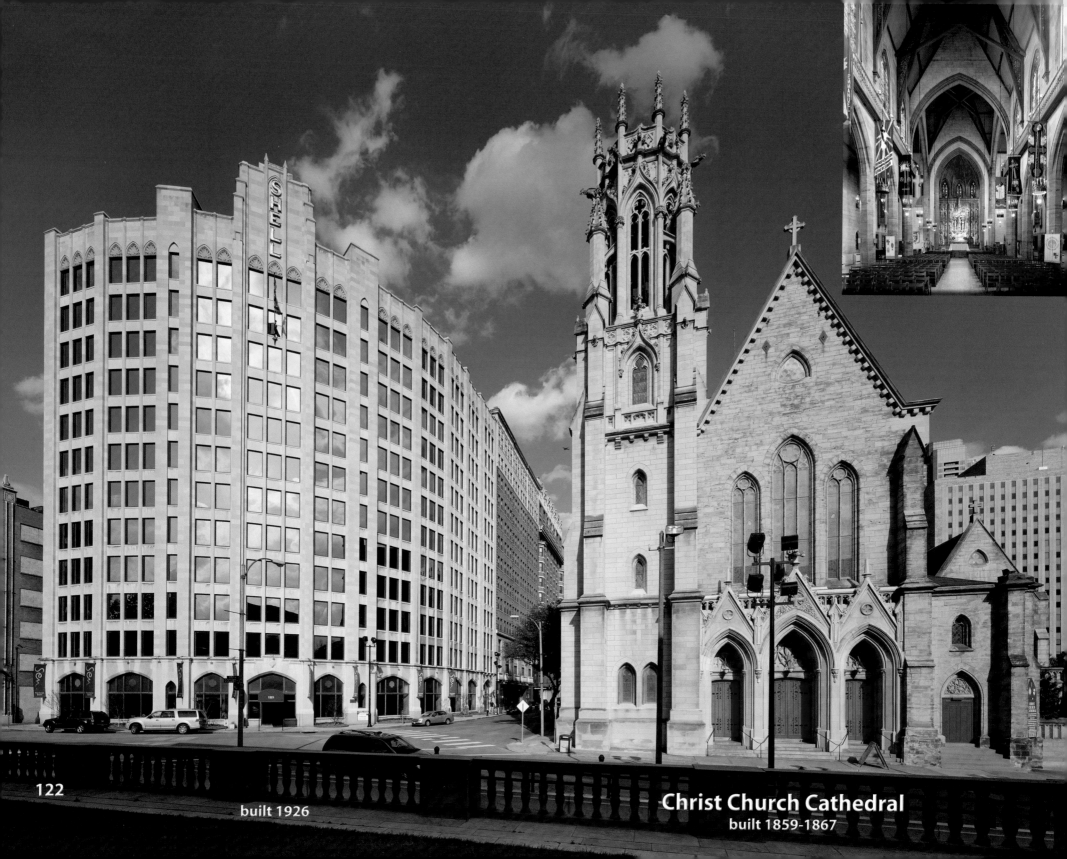

built 1926

## Christ Church Cathedral
built 1859-1867

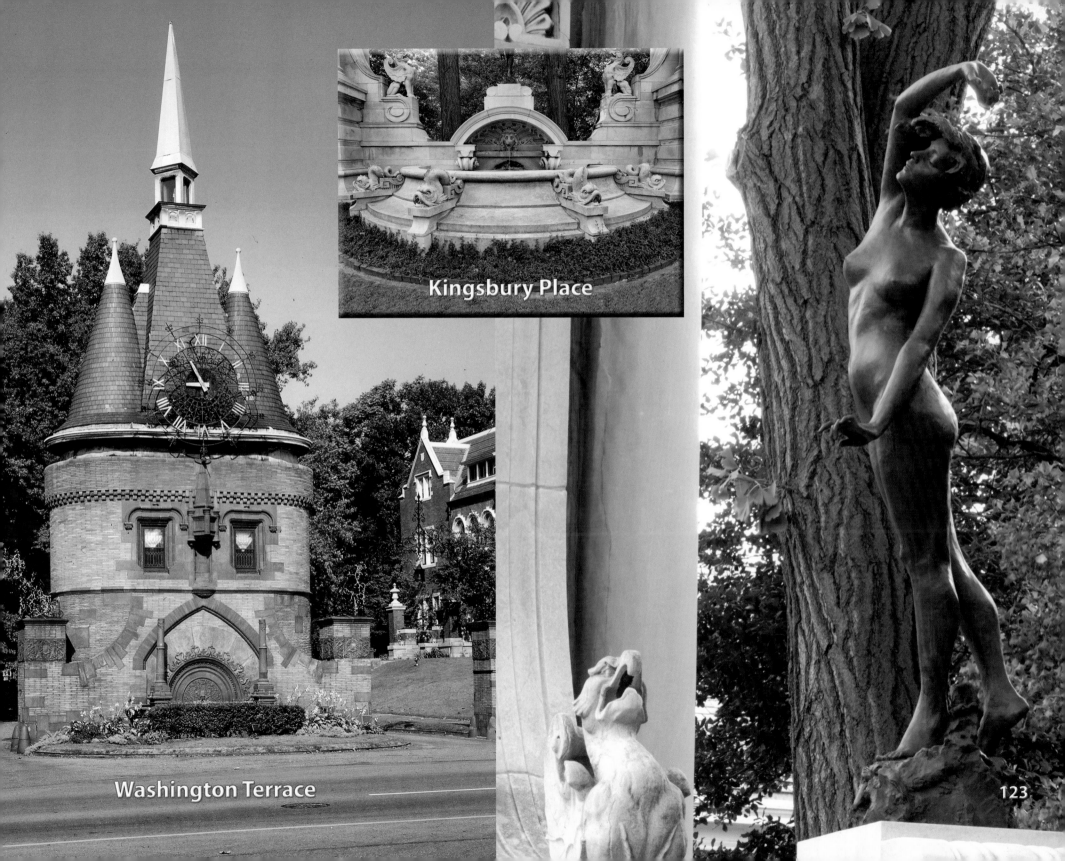

Kingsbury Place

Washington Terrace

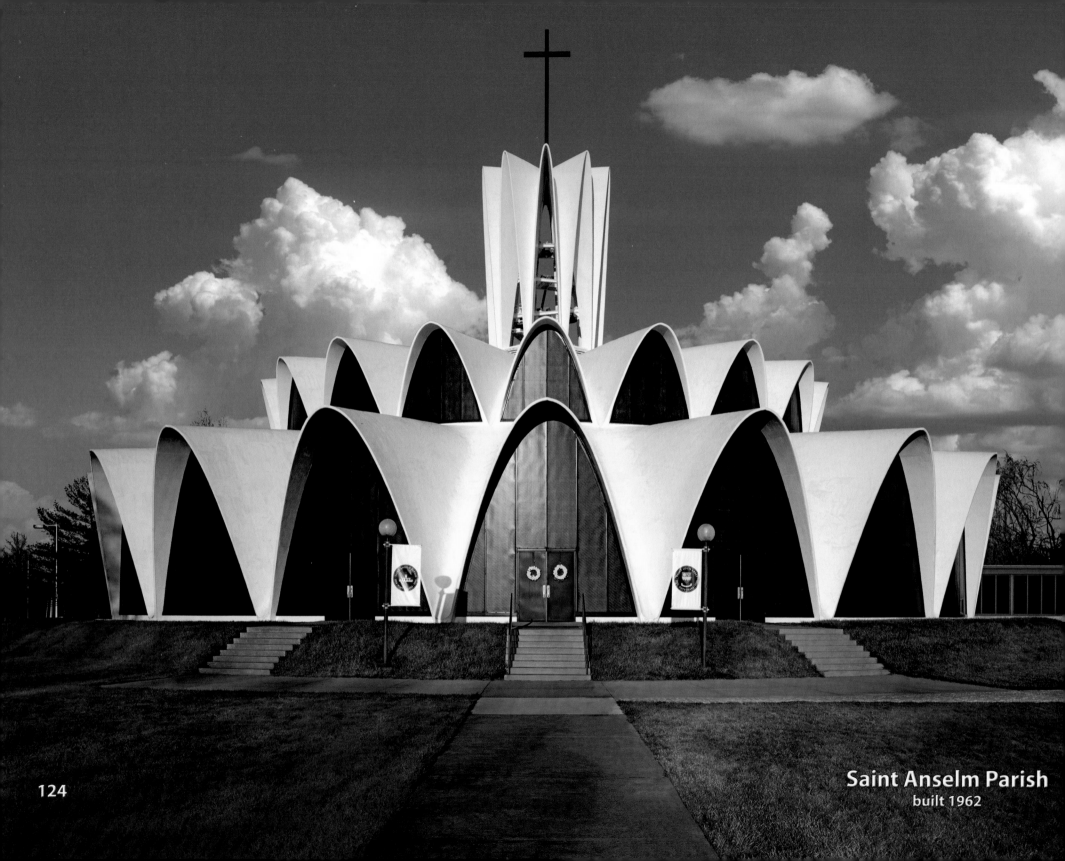

**Saint Anselm Parish**
built 1962

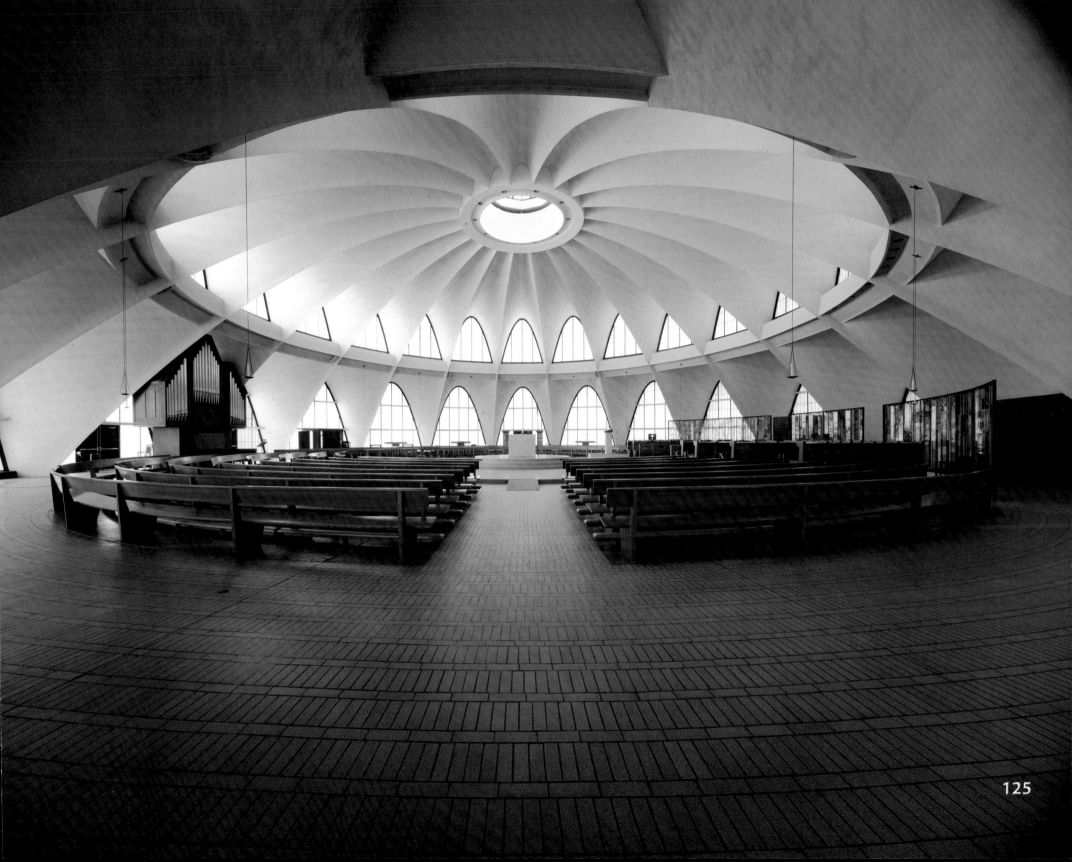

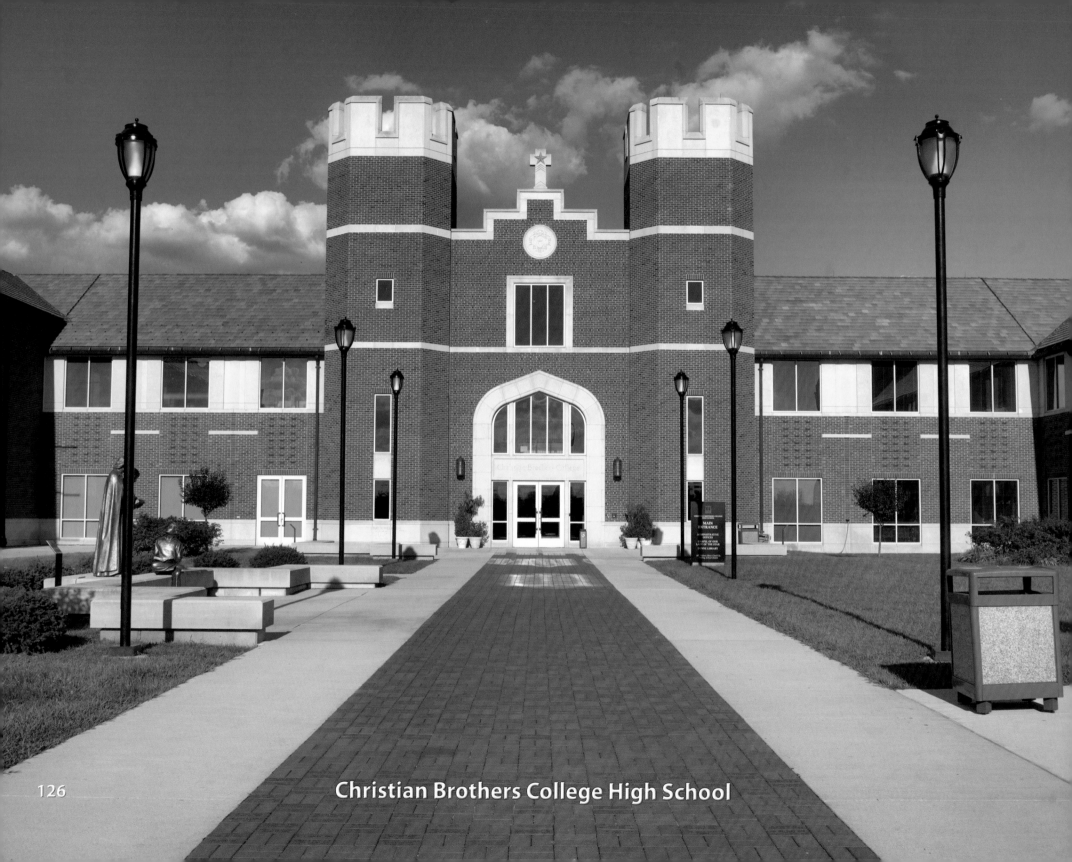

Christian Brothers College High School

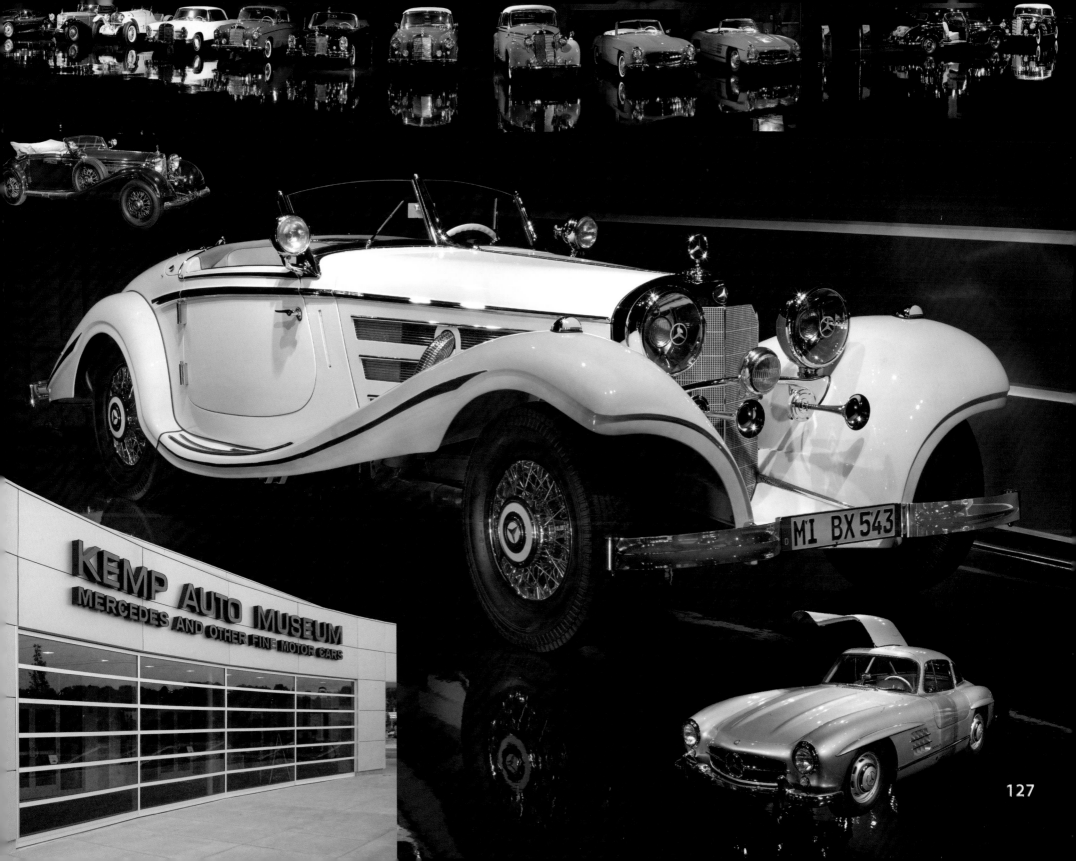

KEMP AUTO MUSEUM
MERCEDES AND OTHER FINE MOTOR CARS

MI BX 543

Argosy's Alton Belle Casino

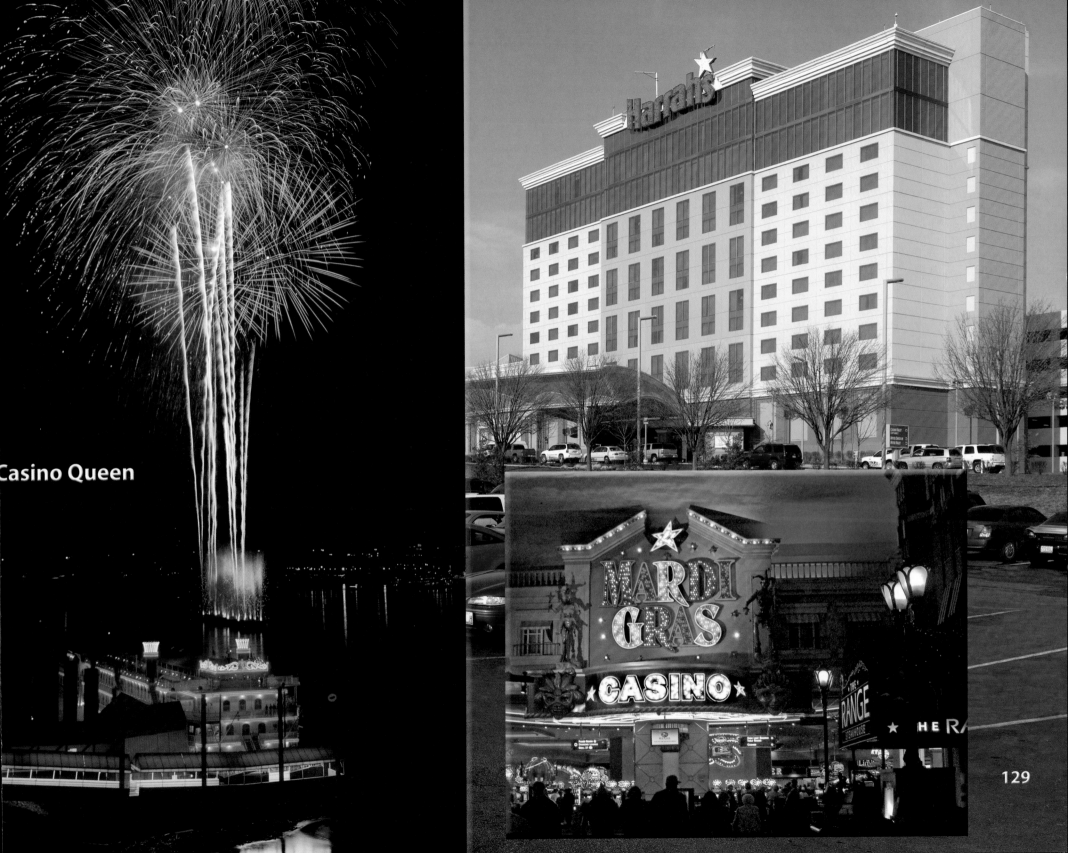

Casino Queen

129

## Saint Charles
### settled 1769

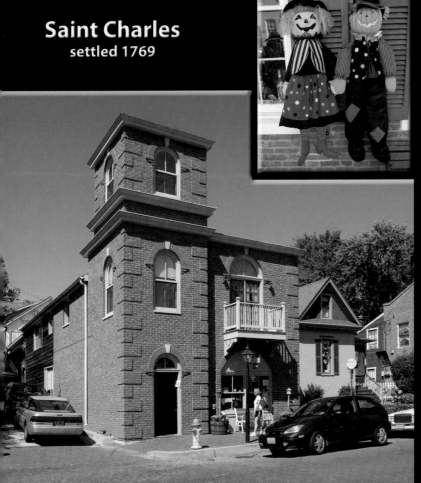

131

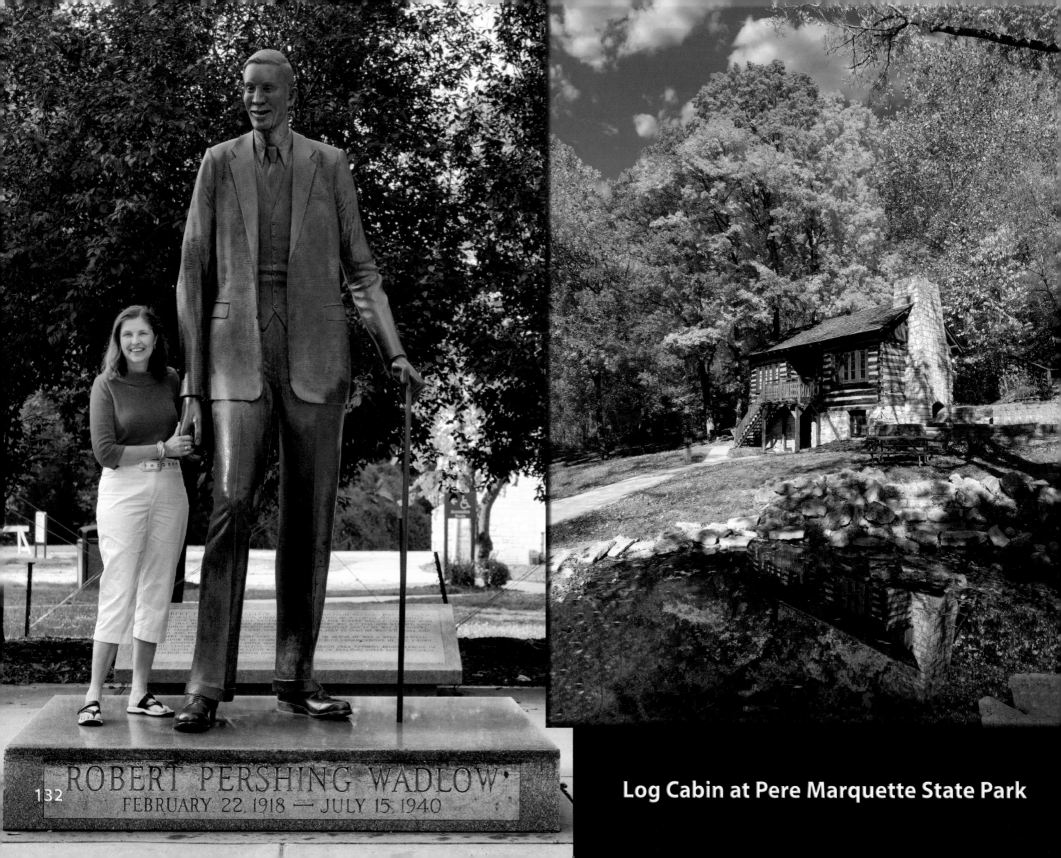

ROBERT PERSHING WADLOW
FEBRUARY 22, 1918 — JULY 15, 1940

Log Cabin at Pere Marquette State Park

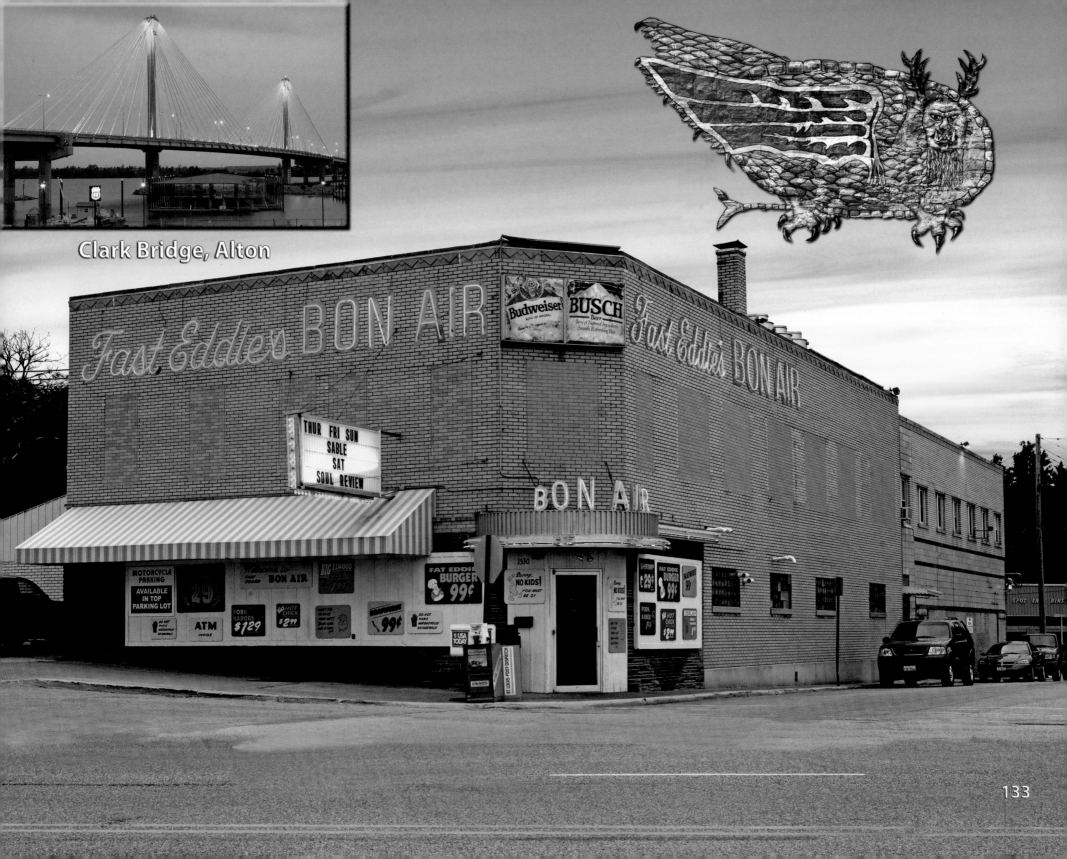

Clark Bridge, Alton

133

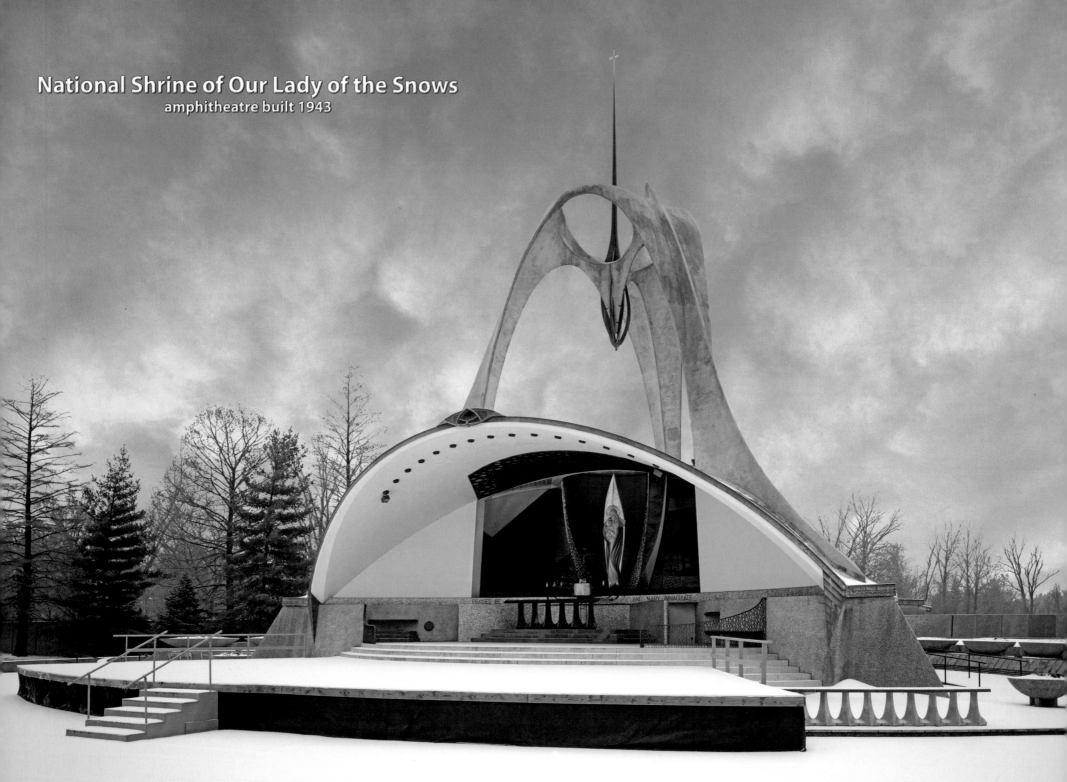

National Shrine of Our Lady of the Snows
amphitheatre built 1943

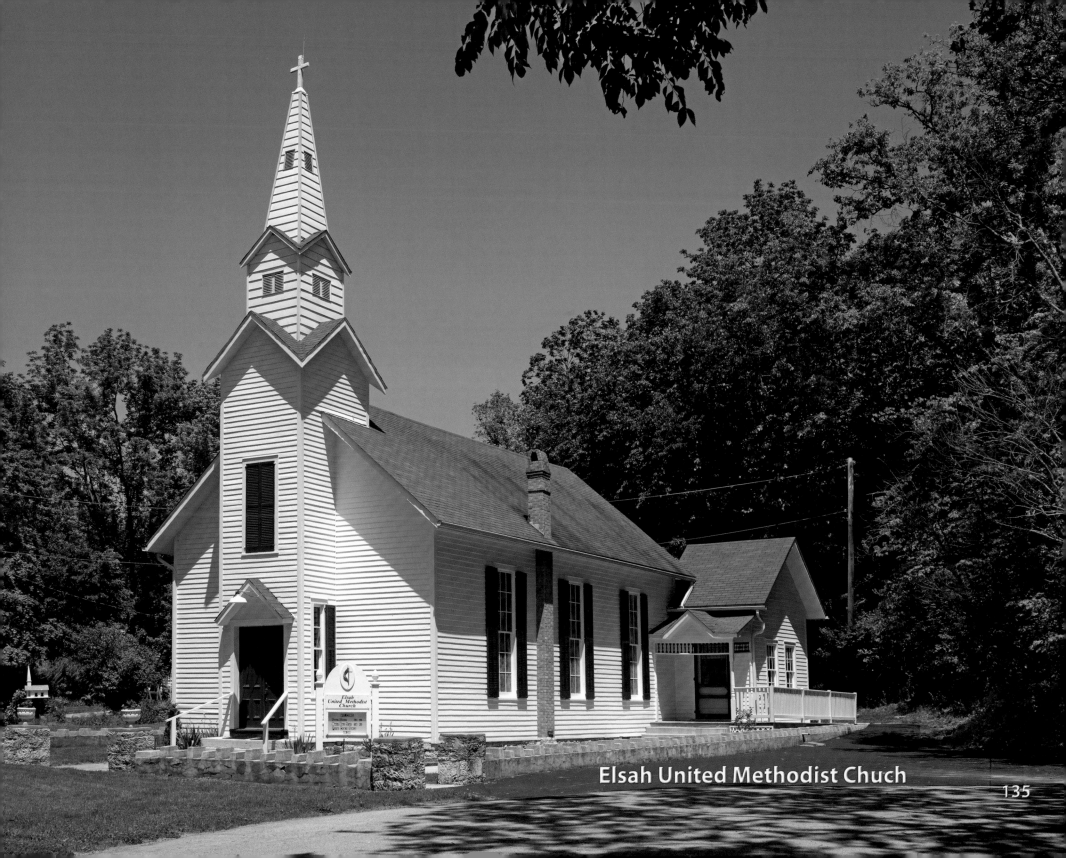

Elsah United Methodist Chuch

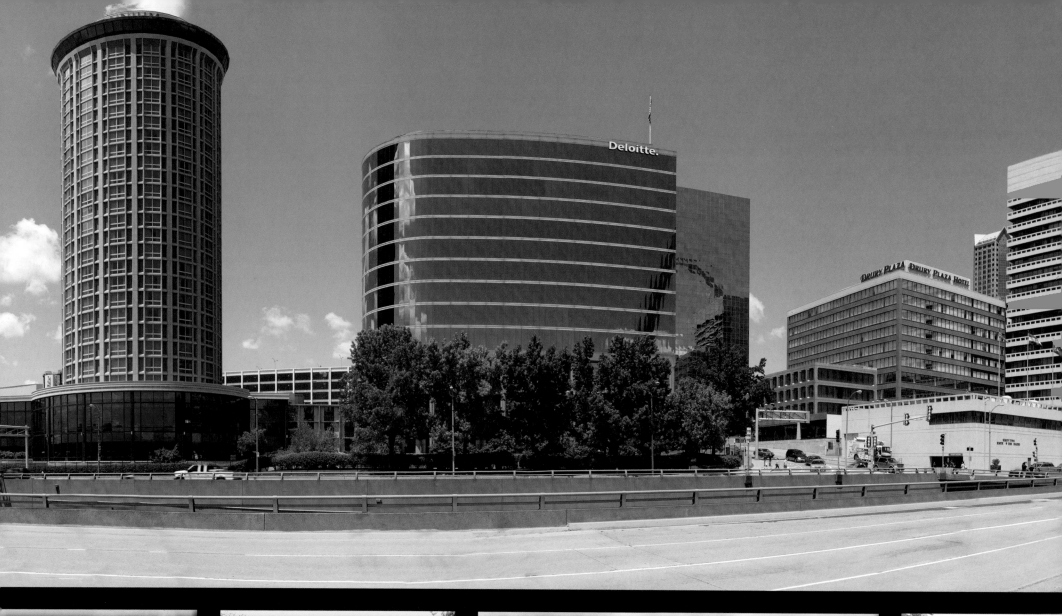

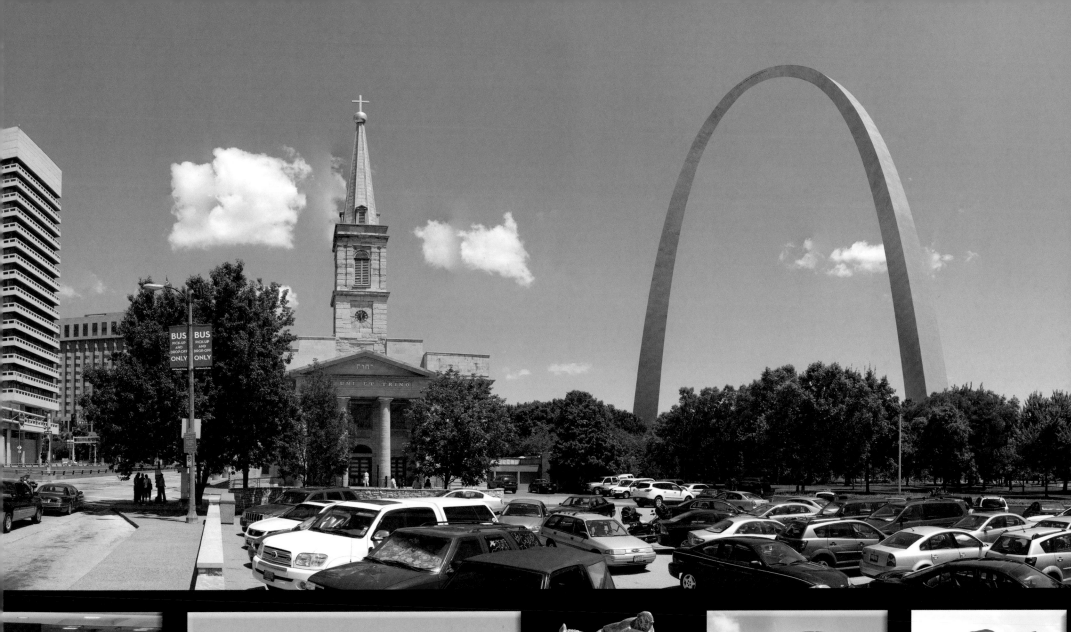

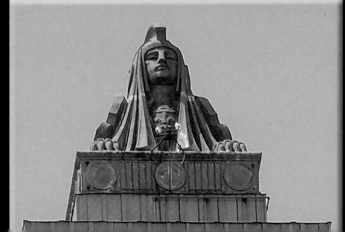

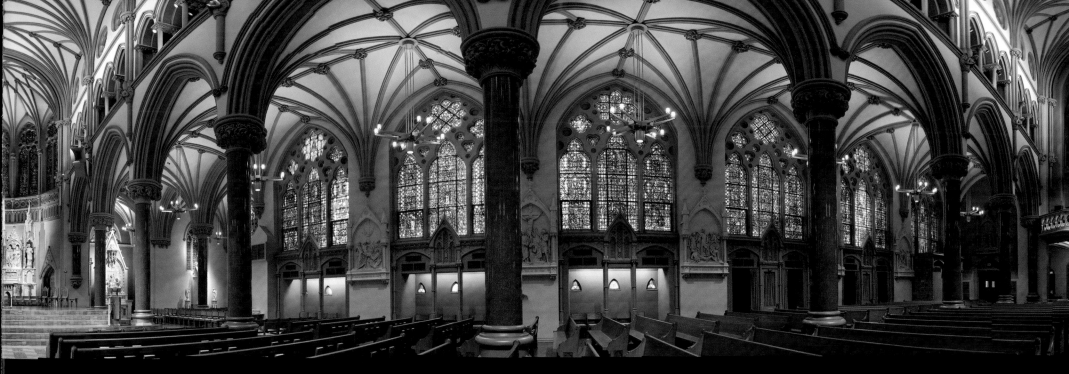

## Saint Francis Xavier College Church

### Trotter Art Studio - Gallery
12342 Conway Road
St. Louis, Missouri 63141

139

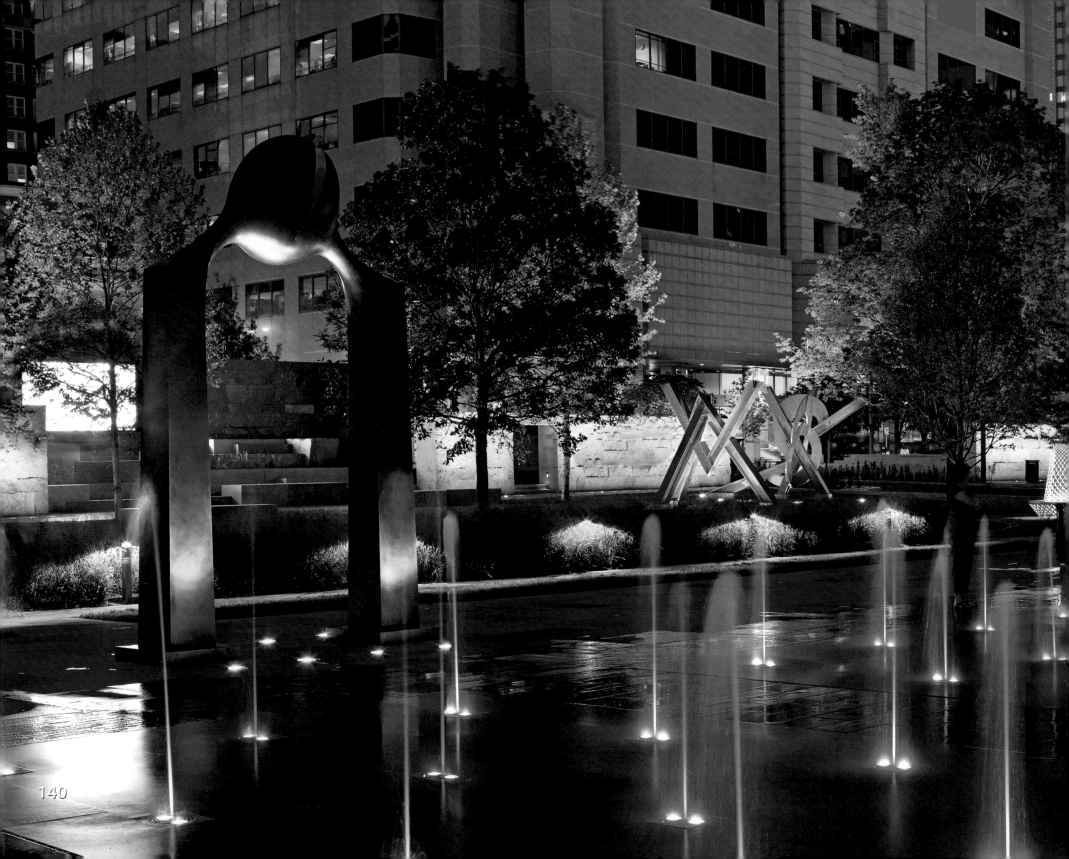

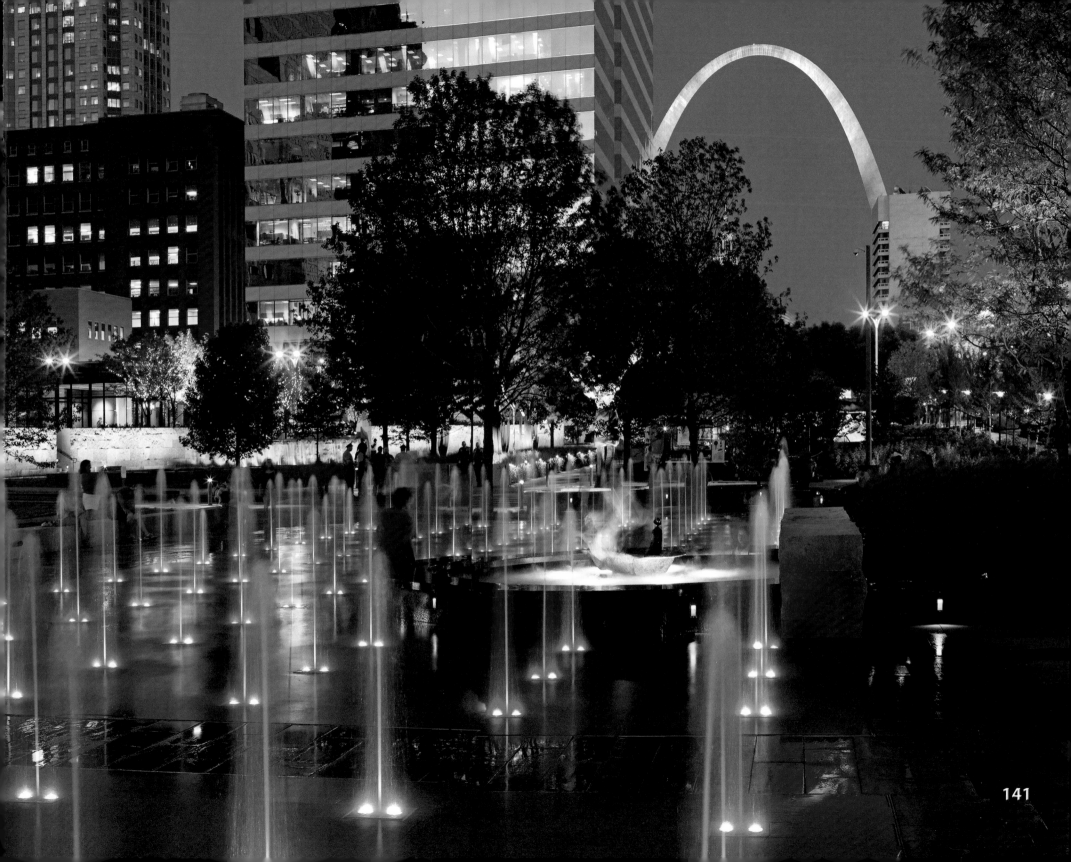

# Index

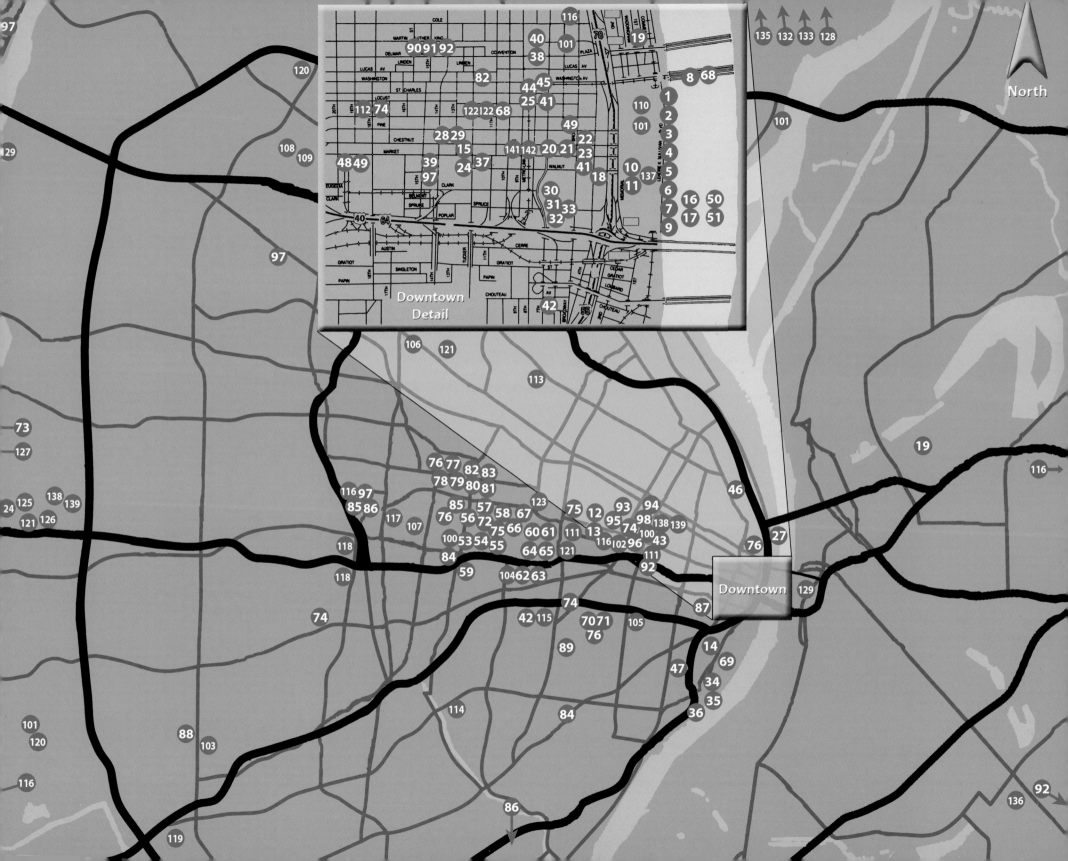

**Jim Trotter**

**Trotter Art, Inc.**
**Jim Trotter • Joyce Trotter**
**Chris Trotter • James Junior**
**12342 Conway Road**
**Saint Louis, MO 63141**
**314-878-0777**
**www.trotterart.com**

© 2010 Jim Trotter
ISBN 978-0-615-31584-3

Maïa Grégoire
avec la participation de
Gracia Merlo

# GRAMMAIRE
## PROGRESSIVE
# DU FRANÇAIS

## avec 400 exercices

### CLE
### INTERNATIONAL

L'auteur remercie Monsieur Valmor Letzow,
Directeur pédagogique à l'Institut français de gestion
pour la passion de l'enseignement qu'il lui a transmise.
Que soient également remerciées
Alina Kostucki et Danielle Laroch pour
leur lecture attentive et
leurs précieuses suggestions.

Édition : Michèle Grandmangin
Secrétariat d'édition : Christine Grall
Conception maquette et couverture : Evelyn Audureau
Illustrations : Eugène Collilieux
Composition : Télémaque/CGI

■ Simple, claire et pratique, cette grammaire s'adresse à des étudiants en **début d'apprentissage**. Elle met l'accent sur la maîtrise des verbes au présent, au passé et au futur dans les constructions les plus courantes.

■ C'est un manuel d'apprentissage par étapes qui se compose :
– à gauche, d'une **leçon** de grammaire,
– à droite, d'**exercices** d'application.

■ La leçon s'organise autour d'une image et d'un texte dont l'objet est :
– d'**analyser** les structures grammaticales présentées,
– de faciliter leur **mémorisation**.

Chaque leçon débute ainsi par une phase d'**observation** qui permet à l'étudiant de découvrir seul ou avec le professeur la règle de grammaire qui sera formalisée par la suite.

Les règles, très **simplifiées**, cherchent à aller à l'essentiel. Elles sont suivies d'exemples de la langue courante, de remarques phonétiques et de mises en garde.

■ Le **découpage** des unités obéit à des considérations logiques et à un souci d'efficacité : ainsi le verbe « être » est naturellement associé à la découverte des pronoms sujets et des adjectifs, le verbe « avoir » à la connaissance des articles et des noms, « il y a » aux prépositions de lieu, etc.

■ La **progression** peut suivre le découpage ou s'organiser librement, chaque unité étant totalement autonome. La lecture peut donc se faire :

– de façon linéaire :
   ex.  **a** : *je suis*       **b** : *il est*            **c** : *ils sont*

– ou au gré des besoins :
   ex.  **a** : *je suis*       **b** : *je ne suis pas*      **c** : *est-ce que vous êtes ?*
   ex.  **a** : *je mange*      **b** : *je vais manger*      **c** : *j'ai mangé*

■ Les titres de chapitre ne comportent pas de métalangage mais des « phrases types » courantes. Ainsi, p. 38 : « Je visite le Louvre. Je suis au Louvre. J'envoie

une carte du Louvre » attire l'attention sur la « contraction » des articles et des prépositions avant d'analyser le phénomène et de le nommer. Un index répond à la recherche par éléments grammaticaux (exemple : *articles contractés, contraction*) ou lexicaux (exemple : « *du, de la, des* »).

■ Les exercices privilégient la production de **phrases complètes** dans une perspective **communicative** : dialogue à compléter, questions sur un texte, productions personnelles à partir d'un modèle, productions libres…

Les corrigés des exercices se trouvent dans un livret séparé.

---

**UNE LEÇON DE GRAMMAIRE**
présentée par une phrase-type

**UNE ILLUSTRATION PÉDAGOGIQUE**

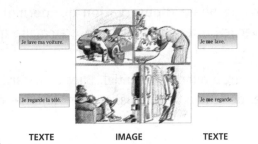

| TEXTE | IMAGE | TEXTE |

• pour saisir le sens,
• pour mémoriser,
• pour guider la découverte
  des structures grammaticales.

⚠ des mises en garde : pour les
   difficultés fréquentes.

♪ des remarques de phonétiques :
   liaison, élision, etc.

---

**DES EXERCICES**

• Variés : réemploi, textes à compléter ;
  production dirigée ou libre, etc.

• Progressifs :

  **1** : nouvelles structures.

  **5** : révision, bilans, évaluation.

• Les exercices sont utilisables à la
  maison ou en classe (deux à deux).

Le cahier de corrigés propose les corrigés
des exercices, des suggestions pour les
questions ouvertes, et de nouvelles
exploitations interactives des illustrations.

# SOMMAIRE

# – VOUS ÊTES JAPONAIS ?
# – OUI, JE SUIS JAPONAIS.

## LA PRÉSENTATION

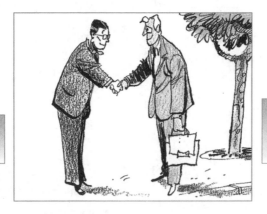

– Bonjour,
**je suis** Kenji Takashi.

– Bonjour,
monsieur Takashi.
**Je suis** Jean Borel.

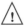
- Dites : *Je suis Kenji Takashi.*     Ne dites pas : *Suis Kenji Takashi.*
- On dit aussi : *Je m'appelle Kenji Takashi.*

## LA NATIONALITÉ et LA PROFESSION

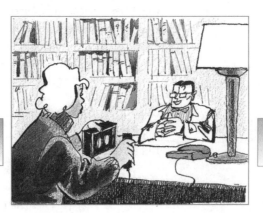

– **Vous êtes** japonais ?
– Oui, je suis japonais.

– **Vous êtes** médecin ?
– Non, je suis chimiste.

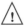
- Dites : *Je suis médecin.*     Ne dites pas : *Je suis un médecin.*
  *Je suis chimiste.*                              *Je suis un chimiste.*

♪ • *Vous êtes*
    z

**1** Complétez. Présentez-vous.

**1.** – *Bonjour, je suis* Catherine Deneuve.

**2.** – _____ Gérard Depardieu.

**3.** – _____ Alain Delon.

**4.** – _____

**2** Complétez selon le modèle.

Jean Borel : français, professeur

Bonjour,
je suis Jean Borel.
Je suis français.
Je suis professeur.

Kenji Takashi : japonais, chimiste

_____
_____
_____
_____

John White : anglais, étudiant

_____
_____
_____
_____

Bip Blop : martien, astronaute

_____
_____
_____
_____

**3** Quelle est leur nationalité ? Regardez l'exercice n° 2 et répondez.

**1.** – Vous êtes français, Jean ?       – *Oui, je suis français.*

**2.** – Vous êtes chinois, Kenji ?       – *Non, je suis japonais.*

**3.** – Vous êtes anglais, John ?       – _____

**4.** – Vous êtes français, Bip ?       – _____

**5.** – Vous êtes belge, Jean ?       – _____

**4** Quelle est leur profession ? Créez des dialogues selon le modèle.

**1.** Jean : professeur / étudiant      **2.** Kenji : médecin / chimiste
**3.** John : lycéen / étudiant      **4.** Bip : astronaute / professeur

**1.** – *Jean, vous êtes professeur ou étudiant ? – Je suis professeur.*

**2.** – _____

**3.** – _____

**4.** – _____

**5** Trois voyageurs de nationalité et de profession différentes se présentent. Imaginez.

# 2

# IL EST GRAND.
# ELLE EST GRANDE.

## LA DESCRIPTION (1)

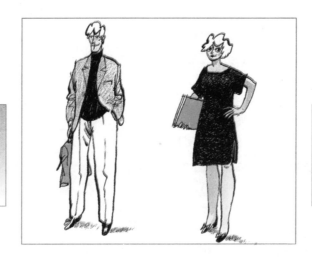

Max est étudiant.
**Il est** anglais.
**Il est** grand.
**Il est** blond.
**Il est** jeune.

Léa est étudiant**e**.
**Elle est** anglaise.
**Elle est** grande.
**Elle est** blonde.
**Elle est** jeune.

*Il est étudiant.* (Il = Max)          ***Elle** est étudiante.* (Elle = Léa)

(Voir aussi p. 66.)

## MASCULIN et FÉMININ des ADJECTIFS et des noms de professions

### ■ Féminin = masculin + -e :

Masculin                          Féminin

*Il est étudiant.*                *Elle est étudiante.*
*Il est grand.*                   *Elle est grande.*
*Il est marié.*                   *Elle est mariée.*
*Il est jeune.*                   *Elle est jeune.*          (pas de changement)

### ■ -en devient -enne :

*Il est italien.*                 *Elle est italienne.*
*Il est lycéen.*                  *Elle est lycéenne.*

♪  • Les finales «-s », «-d » et «-t » sont muettes au masculin, sonores au féminin :

*Il est anglais, grand et intelligent.*
*Elle est anglaise, grande et intelligente.*

• *Il est anglais. Il est amusant et intelligent.*
      t̮              t̮              //

**1** Lisez, complétez et transformez.

1. – John est étudiant ?        – *Oui, il est étudiant.*

    – Ann est *étudiante* ?      – *Oui, elle est étudiante.*

2. – John est anglais ?        – _____

    – Ann est _____ ?    – _____

3. – John est blond ?          – _____

    – Ann est _____ ?    – _____

4. – John est jeune ?          – _____

    – Ann est _____ ?    – _____

**2** Bip Blop et Zaza Blop se ressemblent. Imaginez le portrait de Zaza.

| | |
|---|---|
| **Bip :** Il est martien.<br>Il est petit.<br>Il est vert.<br>Il est amusant.<br>Il est très intelligent. | **Zaza :** _____<br>_____<br>_____<br>_____<br>_____ |

**3** Lisez et répondez, selon le modèle.

1. – Laurent est grand. Et Sylvie ?      – *Elle est aussi très grande !*

2. – Louis est intelligent. Et Elsa ?      – _____

3. – Marcello est sympathique. Et Chiara ?    – _____

4. – Woody est amusant. Et Whoopy ?      – _____

**4** Complétez avec « Il est » ou « Elle est » (plusieurs solutions).

1. *Il est* japonais.      4. _____ étudiante.      7. _____ chinoise.

2. *Il est / Elle est* jeune.      5. _____ mariée.      8. _____ sympathique.

3. _____ italienne.      6. _____ français.      9. _____ blond.

**5** Répondez aux questions.

1. – Vous êtes grand(e) ou petit(e) ?      – _____

2. – Vous êtes blond(e) ou brun(e) ?      – _____

3. – Vous êtes marié(e) ou célibataire ?    – _____

4. – Vous êtes étudiant(e) ou professeur ?   – _____

**6** Décrivez votre professeur, un voisin, une actrice, etc.

## MASCULIN et FÉMININ des adjectifs et des noms de professions (suite)

|  | Masculin | Féminin |
|---|---|---|
| **-on** | | **-onne** |

*Il est b**on**.* — *Elle est b**onne**.*
*Il est bret**on**.* — *Elle est bret**onne**.*
*Il est mign**on**.* — *Elle est mign**onne**.*

|  | | |
|---|---|---|
| **-er** | | **-ère** |

*Il est étrang**er**.* — *Elle est étrang**ère**.*
*Il est boulang**er**.* — *Elle est boulang**ère**.*
*Il est infirmi**er**.* — *Elle est infirmi**ère**.*

|  | | |
|---|---|---|
| **-eur / -eux** | | **-euse** |

*Il est serv**eur**.* — *Elle est serv**euse**.*
*Il est ment**eur**.* — *Elle est ment**euse**.*
*Il est heur**eux**.* — *Elle est heur**euse**.*

• « **-teur** » devient « **-trice** » pour presque toutes les professions :

*Il est ac**teur**.* — *Elle est ac**trice**.*
*Il est édi**teur**.* — *Elle est édi**trice**.*
*Il est agricul**teur**.* — *Elle est agricul**trice**.*

Exception : *chan**teur** / chan**teuse***

⚠ • Certaines professions ne changent pas au féminin (sauf au Canada) :

*Il est* | *professeur.*     *Elle est* | *professeur.*
       | *médecin.*             | *médecin.*
       | *écrivain.*            | *écrivain.*

### Adjectifs irréguliers courants

*beau / belle – gros / grosse – vieux / vieille*
*gentil / gentille – blanc / blanche*

**1** Lisez et mettez au féminin.

boulanger    *boulangère*      présentateur _____      breton    _____

infirmier _____        acteur _____            colombien _____

poissonnier _____      instituteur _____       coréen _____

danseur _____          chanteur _____          musicien _____

serveur _____          professeur _____        chilien _____

**2** Lisez. Transformez. Décrivez des commerçants de votre quartier.

| **Monsieur Juliot** | **Madame Janin** |
|---|---|
| Il est boulanger. | _____ |
| Il est jeune et il est beau. | _____ |
| Il est souriant. Il est très gentil. | _____ |

**3** Associez librement les adjectifs et les professions. Accordez si c'est nécessaire.

calme – souriant – curieux – rapide – précis – patient – dynamique – gai

**1.** Un bon chirurgien :       *Il est calme et précis.*

**2.** Une bonne journaliste : _____

**3.** Un bon vendeur : _____

**4.** Une bonne institutrice : _____

**4** Vous avez plusieurs professions : imaginez… Accordez les adjectifs si c'est nécessaire.

facteur – serveur – boulanger – restaurateur – médecin – professeur – infirmier – agriculteur

*Le matin, je suis facteur. L'après-midi, je suis professeur. Le soir, je suis serveur.*

**5** Associez les noms féminins de la nature et les couleurs. Accordez les adjectifs.

la mer •          • blanc       *La mer est* _____

la nuit •          • bleu       _____

l'herbe •          • vert       _____

la neige •          • noir       _____

**6** Le Premier ministre, la voisine, le professeur, etc. Donnez une qualité et un défaut.

# 3

# ILS SONT GRANDS.
# ELLES SONT GRANDES.

## LA DESCRIPTION (2)

Max est grand.
Il est blond.

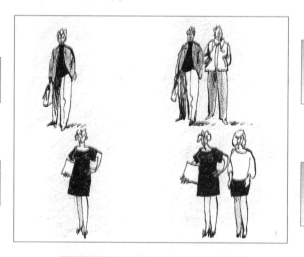

Max et Léo
sont grand**s**.
**Ils sont** blond**s**.

Léa est grande.
Elle est blonde.

Léa et Ada
sont grande**s**.
**Elles sont** blonde**s**.

Max, Ada et Léa sont blond**s**.
**Ils sont** blond**s**.

***Elles*** *sont blonde**s***. (Ada et Léa)      ***Ils*** *sont blond**s***.  (Max et Léo)
(Max et Léa)

## SINGULIER et PLURIEL des ADJECTIFS

■ **Pluriel = singulier + -s** :

| Singulier | Pluriel |
|---|---|
| *Il est blond.* | *Ils sont blond**s**.* |
| *Elle est blonde.* | *Elles sont blonde**s**.* |
| *Il est étudiant.* | *Ils sont étudiant**s**.* |
| *Elle est étudiante.* | *Elles sont étudiante**s**.* |

■ Cas particulier au masculin :

- Finales en « -s » ou « -x » : pas de changement :

  *Il est français.*          *Ils sont français.*
  *Il est vieux.*            *Ils sont vieux.*

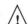 • *Il est be**au**.*          *Ils sont be**aux**.*

**1** Mettez au pluriel, selon le modèle.

| David | David et Kevin | | Tania | Tania et Zoé |
|---|---|---|---|---|
| Il est américain. | *Ils sont américains.* | | Elle est brésilienne. | _____ |
| Il est brun. | _____ | | Elle est brune. | _____ |
| Il est étudiant. | _____ | | Elle est danseuse. | _____ |
| Il est grand. | _____ | | Elle est grande. | _____ |
| Il est marié. | _____ | | Elle est célibataire. | _____ |
| Il est gentil. | _____ | | Elle est gentille. | _____ |

**2** Quels sont les points communs de Tania et David ? Imaginez d'autres caractéristiques.

*Ils sont bruns.* _____

**3** Associez les adjectifs et les professions. Accordez.

beau / célèbre – intelligent / distrait – riche / malheureux – grand / musclé – curieux / courageux

**1.** les actrices :   *Elles sont belles et célèbres.*

**2.** les savants :   _____

**3.** les princesses :   _____

**4.** les basketteurs :   _____

**5.** les Martiennes :   _____

**4** Lisez et complétez, selon le modèle.

**1.** Laurel est amusant.   Laurel et Hardy *sont amusants.*

**2.** Mickael Jackson est petit.   Mickael Jackson et Prince _____

**3.** Narcisse est beau.   Narcisse et Adonis _____

**4.** Shakespeare est anglais.   Shakespeare et Hitchcock _____

**5.** Roméo est jaloux.   Roméo et Othello _____

**5** Complétez selon le modèle. Continuez librement.

**1.** Il est italien.   **2.** Il est allemand.   **3.** Il est chinois.   **4.** Il est russe.

Elle *est italienne.*   Elle _____   Elle_____   _____

Ils *sont italiens.*   Ils _____   Ils _____   _____

**6** Donnez votre opinion sur les Français, les étudiant(e)s de votre école, les jeunes, les Martiens, etc.

# JE SUIS, TU ES, IL EST...

## LE VERBE « ÊTRE » : conjugaison au présent

| | | | | | | |
|---|---|---|---|---|---|---|
| Je | **suis** | français(e). | Nous | **sommes** | fatigué(e)s. |
| Tu | **es** | anglais(e). | Vous | **êtes** | fatigué(e)s. |
| Il | | italien. | Ils | | italiens. |
| Elle | **est** | italienne. | Elles | **sont** | italiennes. |
| On | | jeune(s). | | | |

(Voir « moi », « toi », « lui », p. 146.)

## « VOUS » et « TU », « NOUS » et « ON »

■ « VOUS » est une forme de politesse :

– **Vous** êtes prêt, monsieur Meyer ?
– **Vous** êtes prête, madame Meyer ?

■ « TU » est une forme familière :

– **Tu** es prêt, papa ?
– **Tu** es prête, maman ?

■ « VOUS » est la forme du pluriel :

– **Vous** êtes prêt**s** ? (messieurs) / (Léo et papa)
– **Vous** êtes prête**s** ? (mesdames) / (Léa et maman)

■ « ON » = « NOUS » (pluriel) :

– Jean et moi, **on** est enrhumé**s**.
   **On** est fatigué**s**.

■ « ON » = généralité (singulier) :

– Quand **on** est enrhumé,
   **on** est fatigué.

♪   • Vous êtes... On est...
           z            n

**1** Complétez avec le verbe « être », selon le modèle.

1. Je    *suis*    blond.
2. Tu  _____  brun.
3. Ada  _____  grande.
4. Léo  _____  petit.

5. Nous  _____  célibataires.
6. Vous  _____  marié ?
7. Les enfants  _____  fatigués.
8. Ada et Léa  _____  gentilles.

**2** Conjuguez à toutes les personnes, accordez les adjectifs.

Je *suis fatigué.*

Tu _____

Il _____

Elle _____

Nous _____

Vous _____

Ils _____

Elles _____

**3** Vous voulez partager votre appartement. Posez les questions avec « tu » ou « vous » :

à un inconnu

*Vous êtes*     étudiant ?

_____  calme ?

_____  non-fumeur ?

_____  seul ?

à un nouveau camarade

*Tu* _____

_____

_____

_____

à deux nouveaux camarades

*Vous* _____

_____

_____

_____

**4** Faites des phrases avec « nous ». Accordez les adjectifs.

content de •          • être en retard

triste de •          • être à Paris

désolé de •          • être en vacances

heureux de •          • partir

*Nous sommes content(e)s d'être à Paris.*

_____

_____

_____

**5** Donnez des informations sur votre groupe, avec « nous » puis « on » (pluriel).

étudiant – en vacances – à Rome – sur une place – fatigué

*Nous sommes étudiants,* _____

*On est étudiants,* _____

**6** Faites des phrases avec « on » (généralité), selon le modèle.

enrhumé / fatigué – fatigué / stressé – en vacances / content – au chômage / triste – en retard / pressé

*Quand on est enrhumé, on est fatigué.* _____

# – EST-CE QUE VOUS ÊTES JAPONAIS ?
# – NON, JE NE SUIS PAS JAPONAIS.

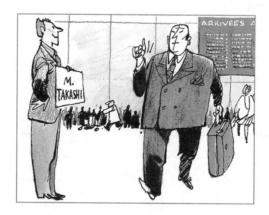

– **Est-ce que** vous êtes monsieur Takashi ?

– Non, je **ne** suis **pas** monsieur Takashi.

## L'INTERROGATION SIMPLE

■ L'affirmation :

Intonation descendante

– *Vous êtes japonais.*
– *Jean est français.*

■ L'interrogation :

Intonation montante

– *Vous êtes japonais ?*
– *Jean est français ?*

■ L'interrogation avec « **est-ce que** » :

– ***Est-ce que*** *vous êtes japonais ?*
– ***Est-ce que*** *Jean est français ?*

(« Qui est-ce ? » / « Qu'est-ce que c'est ? », voir p. 64 ; autres interrogations, voir pp. 128-130.)

## LA NÉGATION (1) : **ne** + verbe + **pas**

| | | | | |
|---|---|---|---|---|
| *Je* | **ne** | *suis* | **pas** | *content.* |
| *Elle* | **n'** | *est* | **pas** | *riche.* |
| *Ils* | **ne** | *sont* | **pas** | *italiens.* |

• « Ne » devient « n' » devant une voyelle :

*Il ne est pas…* → *Il **n'**est pas…*    *Vous ne êtes pas…* → *Vous **n'**êtes pas…*

(Autres négations, voir pp. 132-134.)

**1** Posez les questions selon le modèle.

**1.** – *Est-ce que vous êtes* étudiant(e) ?       – *Est-ce que tu es étudiant(e) ?*

**2.** – _____ anglais(e) ?       – _____

**3.** – _____ marié(e) ?       – _____

**4.** – _____ fatigué(e) ?       – _____

**2** Lisez et mettez à la forme négative.

| |
|---|
| Je suis brun. |
| Je suis grand. |
| Je suis français. |
| Je suis bilingue. |
| Je suis professeur. |

*Je ne suis pas brun.*
_____
_____
_____
_____

**3** Mettez à la forme négative.

**Dans un bon hôtel.**

La chambre est grande.

Le lit est confortable.

L'eau est chaude.

Les chambres sont chères.

**Dans un mauvais hôtel.**

*La chambre n'est pas grande.*

_____

_____

_____

**4** Sur le modèle précédent, décrivez un bon restaurant et un mauvais restaurant.

**5** Faites des dialogues selon le modèle. Accordez si c'est nécessaire.

    **1.** Marco (blond / brun) – **2.** Léa (célibataire / marié) – **3.** La mère de Zaza (martien / vénusien)
    **4.** Bip et Zaza (blanc / vert) – **5.** La mère de Zaza (vert / bleu)

**1.** – *Est-ce que Marco est blond ?*       – *Non, il n'est pas blond. Il est brun.*

**2.** – _____       – _____

**3.** – _____       – _____

**4.** – _____       – _____

**5.** – _____       – _____

**6** Vous interrogez des amis :

    – à la sortie d'un film (l'histoire / les acteurs / la salle) (intéressant / bon / confortable) ;
    – à la sortie d'un examen (les professeurs / le sujet) (sévère / difficile) ;
    – au retour d'un voyage sur Mars (les Martiens / les filles) (sympathique / beau).

# 6 JE PARLE, JE REGARDE, J'AIME...

## LES VERBES en « -ER » (1)

- **Je regarde** la télé.

- **Je mange** un gâteau.

- **J'écoute** la radio.

- **Je téléphone** à Marta.

- **J'aime** les gâteaux.

- **J'aime** Marta.

| | |
|---|---|
| Parl-**er** | Je parl-**e** |
| Regard-**er** | Je regard-**e** |
| Mang-**er** | Je mang-**e** |
| Téléphon-**er** | Je téléphon-**e** |
| Écout-**er** | J'écout-**e** |
| Aim-**er** | J'aim-**e** |
| Étudi-**er** | J'étudi-**e**   Ne dites pas : *j'étude* |

♪
- « -e » = finale muette :

  *Je parle*   *Je travaille*   *J'aime*

- « Je » devient « j' » devant une voyelle ou « h » :

  *Je aime → J'aime*   *Je habite → J'habite*

## ■ LE VERBE « AIMER » : sentiments et goûts

*J'aime Jean.*          *J'aime Paris.*
*J'aime mon mari.*      *J'aime les carottes.*
*J'aime mon chien.*     *J'aime la musique.*

**1** Mettez à la première personne. Faites l'élision si c'est nécessaire.

**1.** regarder  *je regarde*

**2.** travailler  _____

**3.** parler  _____

**4.** manger  _____

**5.** aimer  *j'aime*

**6.** écouter  _____

**7.** habiter  _____

**8.** étudier  _____

**2** Complétez avec les verbes ci-dessous, selon le modèle.

travailler – commencer – terminer – manger – dîner – regarder – écouter – aimer

*Je travaille* dans une banque. Le matin, _____ à 9 heures. Le soir, _____ à 18 heures. À midi, _____ à la cafétéria avec mes collègues. Le soir, _____ chez moi. Après le repas, _____ la télévision ou _____ la radio. _____ le sport et la musique.

**3** Trouvez les verbes manquants.

**1.** *Je parle* anglais.

**2.** _____ un sandwich.

**3.** _____ la télévision.

**4.** _____ la radio.

**5.** _____ le cinéma et la musique.

**6.** _____ dans une banque.

**4** Répondez, selon le modèle.

**1.** – Vous parlez anglais ?  *– Oui, je parle anglais.*

**2.** – Vous habitez à Londres ?  – _____

**3.** – Vous travaillez à Manchester ?  – _____

**4.** – Vous aimez le football ?  – _____

**5.** – Vous étudiez le français ?  – _____

**5** Donnez des informations personnelles, à partir du modèle.

Je suis français.
Je parle français.
J'habite à Paris.
Je travaille à Versailles.
J'aime le cinéma et le sport.
J'étudie l'anglais.

_____
_____
_____
_____
_____
_____

# JE PARLE, TU PARLES, IL PARLE...

## LES VERBES en « -ER » (2) : conjugaison au présent

| **Parl-er :** | | | | | | |
|---|---|---|---|---|---|---|
| *Je* | parl-*e* | *français.* | *Nous* | parl-**ons** | *italien.* |
| *Tu* | parl-*es* | *anglais.* | *Vous* | parl-**ez** | *chinois.* |
| *Il* *Elle* *On* | parl-*e* | *russe.* | *Ils* *Elles* | parl-**ent** | *allemand.* |

♪ • Les finales en « -e » sont muettes :

> *Je **parle***    *Tu **parles***    *Il / Elle / On **parle***    *Ils / Elles / **parlent***
> *J'**aime***    *Tu **aimes***    *Il / Elle / On **aime***    *Ils / Elles **aiment***

• Les finales en « -ez » et « -ons » sont sonores :

> ***Vous** parlez*        ***Vous** aimez*
> ***Nous** parlons*        ***Nous** aimons*

■ « On » (rappel) :

> *Igor et moi, **on** parle russe.*      *En Russie, **on** parle russe.*
> « on » = « nous »                  « on » = « en général »

## L'INTERROGATION et LA NÉGATION (révision)

• L'interrogation :

> – *Vous parlez anglais ?*
> – *Vous habitez en France ?*
> – ***Est-ce que** Marie travaille ?*
> – ***Est-ce que** Paul et Max étudient ?*

• La négation :

> – *Non, je **ne** parle **pas** anglais.*
> – *Non, je **n'**habite **pas** en France.*
> – *Non, elle **ne** travaille **pas**.*
> – *Non, ils **n'**étudient **pas**.*

**1** Complétez selon le modèle, puis imaginez un texte.

**Moi:**

J'habite dans le centre.

Je travaill___ dans une banque.

Je commenc___ à 9 heures.

Je termin___ à 17 heures.

Je dîn___ à 20 heures.

**Ma sœur:**

*Elle habite* en banlieue.

_____ dans une librairie.

_____ à 10 heures.

_____ à 19 heures.

_____ à 21 heures.

**Mes parents** _____

**2** Répondez en utilisant «on» (généralité), selon le modèle.

téléphoner – danser – manger – nager

– Qu'est-ce qu'on fait

| dans une discothèque ? | – *On danse.* |
| dans une piscine ? | – _____ |
| dans une cabine téléphonique ? | – _____ |
| dans un restaurant ? | – _____ |

**3** Conjuguez les verbes.

**1. travailler**

Je *travaille*.

Vous _____

Nous _____

**2. danser**

Elle _____

Vous _____

Nous _____

**3. fumer**

On _____

Vous _____

Nous _____

**4. téléphoner**

Tu _____

Vous _____

Nous _____

**5. dîner**

Ils _____

Vous _____

Nous _____

**4** Posez des questions et répondez négativement, selon le modèle.

**1.** Fumer      – *Tu fumes ?*                    – *Non, je ne fume pas.*

**2.** Danser      – _____      – _____

**3.** Parler espagnol      – _____      – _____

**4.** Aimer le rock      – _____      – _____

**5** Lisez puis répondez à la forme négative ou affirmative. Continuez librement.

Les enfants jouent dans leur chambre.   Le grand-père regarde un match à la télé.   La grand-mère téléphone à sa sœur.
La baby-sitter étudie le français.   Les parents dînent au restaurant.   Le chat mange sur le balcon.

– Les enfants jouent dans le salon ?      – *Non, ils ne jouent pas dans le salon. Ils jouent* _____

– La baby-sitter regarde la télévision ?      – _____

– Le grand-père écoute la radio ?      – _____

# J'ACHÈTE, VOUS ACHETEZ.
# JE PRÉFÈRE, VOUS PRÉFÉREZ.

### LES VERBES en « -ER » (3) : particularités

Vous préférez les noires ou les blanches ?

Je préfère les blanches.

■ **Particularités des finales en « -e »**

 • La voyelle qui précède la finale prend un **accent grave** :

**v. préférer :**  è   *Je préfère, tu préfères, il préfère, ils préfèrent*
              é   *Nous préférons, vous préférez*

(et : espérer, répéter, compléter)

**v. acheter :**  è   *J'achète, tu achètes, il achète, ils achètent*
             e   *Nous achetons, vous achetez*

(et : mener, amener, emmener, enlever, peser)

 • On **double la consonne** qui précède la finale :

**v. jeter :**  tt   *Je jette, tu jettes, il jette, ils jettent*
           t   *Nous jetons, Vous jetez*

**v. appeler :**  ll   *J'appelle, tu appelles, il appelle, ils appellent*
             l   *Nous appelons, vous appelez*

 • verbes « -**ayer** » et « -**oyer** » :

**payer :**  *Je paie/je paye*        *Vous payez*
**envoyer :**  *J'envoie*          *Vous envoyez*

■ **Particularités des finales en « -ons »**

 • verbes en « -**ger** » :          • verbes en « -**cer** » :
   g + **e** + ons                   **ç** + ons

 *Je mange / Nous mangeons*       *Je commence / Nous commençons*
 *Je voyage / Nous voyageons*     *J'avance / Nous avançons*

 (et : changer, nager, partager)

**1** **Faites des dialogues selon le modèle.**

le riz / les pâtes – le printemps / l'automne – le vin blanc / le vin rouge

*– Vous préférez les pâtes ou le riz ?*      *– Je préfère le riz.*

– _____

**2** **Mettez les accents si c'est nécessaire et lisez.**

**1.** J'achète

**2.** Tu amenes

**3.** Je prefere

**4.** Elle repete

**5.** Vous preferez

**6.** Nous enlevons

**7.** Vous repetez

**8.** Nous completons

**9.** Nous achetons

**10.** Ils pesent

**11.** On repete

**12.** Il prefere

**3** **Complétez.**

**1.** J'*appelle* Londres. Vous *appelez* Prague. Ils *appellent* Rio.                  (appeler)

**2.** Il _____ une veste. Elle _____ une robe. Nous _____ un pull.    (acheter)

**3.** Tu _____ ta sœur. Nous _____ nos amis. Vous _____ vos parents. (appeler)

**4.** Vous _____ une glace. Elle _____ des frites. Nous _____ un sandwich. (manger)

**5.** Vous _____ en avion. Ils _____ en train. Nous _____ en car.    (voyager)

**4** **Transformez le texte selon le modèle.**

| | |
|---|---|
| **Bip Blop raconte :** <br><br> Je visite de nombreuses planètes. <br> Je voyage en astronef. Quand j'arrive dans un nouveau pays, j'achète un dictionnaire et j'étudie la langue. Je pose des questions. Je goûte la nourriture. Je compare. De temps en temps, j'appelle Mars. J'aime beaucoup la France. J'espère revenir un jour. | **Bip et Zaza Blop racontent :** <br><br> *Nous visitons* _____ <br> _____ <br> _____ <br> _____ <br> _____ <br> _____ <br> _____ |

**5** **Énumérez les activités.**

**1.** regarder / comparer / acheter – **2.** danser / chanter / jouer – **3.** parler / écouter / répéter – **4.** acheter / jeter / acheter

**1. Au marché,** je _____

**2. À l'école maternelle,** les enfants _____

**3. Dans la classe de langue,** nous _____

**4. Dans notre société de consommation,** on _____

# 9

# JE ME LAVE.
# JE ME REGARDE.

## LES VERBES PRONOMINAUX en « - ER »

Je lave ma voiture.

Je **me** lave.

Je regarde la télé.

Je **me** regarde.

■ Quand le sujet est aussi l'objet d'un verbe, on utilise un pronom réfléchi :

Je lave la voiture.          Je **me** lave.   (« me » = moi-même)

■ Les pronoms réfléchis se placent **devant** le verbe :

**Se laver**

| Je | **me** | lave | Nous | **nous** | lavons |
| Tu | **te** | laves | Vous | **vous** | lavez |
| Il | | | Ils | | |
| Elle | **se** | lave | Elles | **se** | lavent |
| On | | | | | |

⚠ • Dites : *Je me regarde.*          Ne dites pas : *Je regarde ~~moi~~.*

♪ • « Me » devient « m' », « te » devient « t' », « se » devient « s' » devant une voyelle ou un « h » :

*Je m'appelle*          *Tu t'habilles*          *Il s'ennuie*

• *Nous nous͜amusons*          *Vous vous͜ennuyez*
   z                            z

**1** Lisez puis écrivez un texte personnel selon le modèle.

Le lundi, je me lève à sept heures et demie
et je me couche à dix heures.
Le samedi, je me lève à neuf heures
et je me couche à minuit.
Le dimanche, je me lève à onze heures.

_____
_____
_____
_____
_____

**2** Imaginez les habitudes de :

**Bruno**                                    **Ses parents**

En semaine, il se lève _____    _____

En vacances, _____    _____

**3** Complétez avec les verbes proposés.

se laver – se sécher – se reposer – se promener – se coucher – se dépêcher

1. Quand on est fatigué, *on se repose.*        4. Quand on est mouillé, _____

2. Quand on a sommeil, _____        5. Quand il fait beau, _____

3. Quand on est sale, _____          6. Quand on est pressé, _____

**4** Posez des questions avec « se lever » et « se coucher » et répondez.

1. – *Vous vous levez à quelle heure*, le matin ?   – *Le matin, nous* _____

2. – _____, le soir ?          – _____

3. – _____, le dimanche ?     – _____

4. – _____, en vacances ?     – _____

**5** Associez librement les verbes et les lieux.

Dans la salle de bains        se laver – se coucher – se reposer – se maquiller –
Dans la rue                  se raser – se doucher – s'habiller – se déshabiller –
Dans le jardin               se promener – s'amuser – se parfumer – se dépêcher
Dans la chambre

Dans la salle de bains, je me douche, je _____

_____

**6** Imaginez les habitudes d'un enfant, de deux étudiants, d'un acteur, d'un couple de touristes.

**1** Verbe « être » et verbes en « -er ». **Complétez selon le modèle.**

travailler – manger – regarder – visiter – jouer – étudier

**1.** Je *suis* au bureau : *je travaille.*

**2.** Tu _____ dans le salon : _____ la télé.

**3.** On _____ dans un café : _____ au flipper.

**4.** Nous _____ au restaurant : _____ une pizza.

**5.** Vous _____ à Paris : _____ le Louvre.

**6.** Ils _____ dans une école : _____ le français.

**2** Verbes en « -er ». **Faites des phrases selon le modèle.**

| Nom | Domicile | Profession | Lieu de travail |
|---|---|---|---|
| Charlotte | Dijon | infirmière | un hôpital |
| Peter | Londres | professeur | une école de langues |
| Françoise | Bruxelles | serveuse | un restaurant |
| Ivan | Moscou | vendeur | un grand magasin |

**1.** Je *m'appelle Charlotte. J'habite à Dijon. Je suis infirmière. Je travaille dans un hôpital.*

**2.** Il _____

**3.** Elle _____

**4.** Tu _____

**3** Verbes en « -er », négation. **Complétez avec « parler », « nager » et « voler ».**

Les hommes *parlent mais ils ne volent pas.*     Les poissons _____

Les oiseaux _____     Les canards _____

**4** Verbes en « -er », pronominaux. **Complétez, commentez.**

| | | | |
|---|---|---|---|
| Vous travaillez : | ☐ 8 heures par jour | ☐ moins de 8 heures | ☒ plus de 8 heures |
| À midi, vous mangez : | ☐ un sandwich | ☐ une salade | ☐ un plat chaud |
| Le soir, vous dînez : | ☐ vers 19 h | ☐ vers 20 h | ☐ vers 21 h |
| Vous vous levez : | ☐ à 8 h | ☐ avant 8 h | ☐ après 8 h |
| Vous vous couchez : | ☐ à minuit | ☐ avant minuit | ☐ après minuit |

*Je travaille plus de huit heures par jour. À midi, je* _____

_____

**5** **Décrivez les habitudes dans votre pays.**

*Dans mon pays, on déjeune vers* _____

**1** Complétez avec les éléments manquants. Faites des phrases complètes.

(30 points)

| | Points |
|---|---|
| **1.** Bonjour. Je m'appelle Paolo Bruni. Je _____ italien. | 1 |
| **2.** Vous _____ étudiant, Marco ? | 1 |
| **3.** – Paul est français ou belge ? – _____ belge. | 2 |
| **4.** Jean est grand et blond. Marie est _____ et _____ comme lui. | 2 |
| **5.** Ann et Léa sont anglaises. Elles _____ étudiantes _____ très gentilles. | 3 |
| **6.** – _____ médecin ou dentiste, monsieur Morin ? – Je _____ dentiste. | 3 |
| **7.** – Vous êtes fatigué, Jean ? – Non, _____ fatigué ! | 4 |
| **8.** Keiko _____ japonaise. Elle _____ à Tokyo. Elle _____ étudiante. | 3 |
| **9.** J'aime le football, mais _____ le tennis. | 4 |
| **10.** Le samedi soir, nous _____ des pâtes, puis nous _____ la télévision ou nous _____ la radio. | 3 |
| **11.** – Le samedi, vous vous couchez tôt ? – Non, _____ tard. | 2 |
| **12.** – _____ le samedi ? – Non, je ne travaille pas le samedi. | 2 |

**2** Complétez avec les verbes manquants. Faites l'élision si c'est nécessaire.

(10 points)

**Debra**

être – travailler – habiter – étudier – visiter – parler – rentrer – manger – se coucher

Je m'appelle Debra. Je _____ américaine. Je _____ ingénieur. Je _____ pour une société pétrolière. Actuellement, je _____ à Paris, dans un petit hôtel. Le matin, je _____ le français dans une école de langues et l'après-midi, je _____ la ville avec un ami. Je _____ français toute la journée et le soir, quand je _____ à l'hôtel, je suis très fatiguée. Pour dîner, je _____ seulement une pomme et je _____ tout de suite.

# UN HOMME, UNE FEMME
# UN ARBRE, UNE ROUTE

## LE NOM et L'ARTICLE

**un** homme
**un** arbre

**une** femme
**une** route

■ Le nom est, en général, précédé d'un article. (article défini ou indéfini, voir p. 36)

⚠️ • Dites : **Un** *homme marche.*   Ne dites pas : ~~Homme~~ *marche.*

• L'article est **masculin** ou **féminin** comme le nom :

|  | Masculin | Féminin |
|---|---|---|
| Personne | *un homme* | *une femme* |
| Chose | *un arbre* | *une route* |

• L'article peut être remplacé par un démonstratif ou un possessif (voir pp. 40-42).

## MASCULIN et FÉMININ des NOMS

■ Féminin des noms de **personnes** = féminin des adjectifs (voir pp. 10-12)

| | |
|---|---|
| *un étudiant élégant* | *une étudiante élégante* |
| *un musicien italien* | *une musicienne italienne* |
| *un serveur rêveur* | *une serveuse rêveuse* |
| *un acteur séducteur* | *une actrice séductrice* |
| *un journaliste triste* | *une journaliste triste* |

• Cas particuliers : *un homme / une femme – un monsieur / une dame – un garçon / une fille*

♪ • *un ami*   *un homme*
      n          n

**1** Placez l'article « un » ou « une », selon le modèle.

Personnes :   *un* garçon (m)  *une* fille (f)  ____ homme (m)  ____ femme (f)  ____ ami (m)  ____ amie (f)

Transports :  ____ voiture (f)  ____ bus (m)  ____ train (m)  ____ avion (m)  ____ bateau (m)

Logement :   ____ hôtel (m)  ____ maison (f)  ____ appartement (m)  ____ chambre (f)

Meubles :    ____ lit (m)  ____ table (f)  ____ chaise (f)  ____ divan (m)  ____ fauteuil (m)

Aliments :   ____ sandwich (m)  ____ salade (f)  ____ croissant (m)  ____ gâteau (m)

**2** Complétez avec « un » ou « une ». Observez les adjectifs.

**1.** *une* voiture française  **4.** ____ restaurant italien  **7.** ____ ami américain  **10.** ____ bus vert

**2.** ____ femme blonde  **5.** ____ bon disque  **8.** ____ film intéressant  **11.** ____ garçon blond

**3.** ____ maison blanche  **6.** ____ salade verte  **9.** ____ leçon importante  **12.** ____ valise noire

**3** Associez les verbes et les noms, selon le modèle.

manger •         • leçon          *Je mange un gâteau.*

regarder •       • disque         _____

écouter •        • valise         _____

étudier •        • gâteau         _____

porter •         • film           _____

**4** Complétez avec « un » ou « une ».

**1.** *Une* dame entre dans ____ maison.

**2.** ____ garçon regarde ____ voiture.

**3.** ____ fille mange ____ gâteau.

**4.** ____ homme dîne dans ____ restaurant.

**5.** ____ étudiant achète ____ livre.

**6.** ____ femme cherche ____ appartement.

**5** Observez l'adjectif et trouvez le nom. Continuez librement.

**1.** Victoria Abril est *une actrice* espagnole.          (un acteur / une actrice)

**2.** Ravi Shankar est _____ indien.          (un musicien / une musicienne)

**3.** Gae Aulenti est _____ italienne.          (un architecte / une architecte)

**4.** Carolyn Carlson est _____ américaine.   (un danseur / une danseuse)

**6** Lisez et mettez au féminin. Continuez librement.

**Rencontres :** Un touriste japonais parle avec un vendeur italien. Un homme brun dîne avec un acteur connu. Un Martien pressé écoute un boulanger bavard.

*Une touriste japonaise* _____

_____

_____

_____

# MASCULIN et FÉMININ des NOMS (suite)

■ Masculin et féminin des noms de **choses** : le genre est **imprévisible** :

| Masculin | Féminin |
|---|---|
| **un** placard | **une** armoire |
| **le** vent | **la** mer |

● La finale indique parfois le genre :

* Masculin :

| | |
|---|---|
| **-ment** | un gouvernement, un médicament… |
| **-phone** | un téléphone, un interphone… |
| **-scope** | un magnétoscope, un camescope… |
| **-eau** | un bureau, un couteau… |
| **-teur** | un aspirateur, un ordinateur… |
| **-age** | un garage, un fromage… |
| | (mais : une image, une plage, une page…) |

* Féminin :

| | |
|---|---|
| **-tion / -sion** | une solution, une décision, une télévision… |
| **-té** | la réalité, la société, la beauté… |
| **-ure** | la culture, la peinture… |
| **-ette** | une bicyclette, une disquette… |
| **-ence / -ance** | la différence, la référence, la connaissance… |

● Beaucoup de noms en « -e » sont masculins :

  le système, le problème, le programme,
  le modèle, le groupe, le sourire…

● Beaucoup de noms en « -eur » sont féminins :

  la fleur, la couleur, la peur, la valeur…

**1** Complétez avec « un » ou « une ».

> Gagnez :
>
> *une* voiture
>
> _____ voyage à Venise
>
> _____ télévision
>
> _____ réfrigérateur
>
> _____ magnétoscope
>
> _____ téléphone portable

**2** Complétez avec « un » ou « une ».

> Cadeaux :
>
> *un* ballon vert
>
> _____ bicyclette bleue
>
> _____ ordinateur japonais
>
> _____ bateau téléguidé
>
> _____ voiture ancienne
>
> _____ garage jaune et vert

**3** Associez les objets selon le modèle.

ordinateur •
couteau •
voiture •
problème •
bureau •
addition •
magnétoscope •

• soustraction
• garage
• fourchette
• cassette vidéo
• solution
• disquette
• téléphone

*un ordinateur et une disquette*

_____

_____

_____

_____

_____

_____

**4** Complétez avec « un » ou « une ». Accordez l'adjectif si c'est nécessaire.

1. *une* université europée*nne*

2. _____ vêtement élégant_ ✗

3. _____ publicité original___

4. _____ ordinateur japonais___

5. _____ plage ensoleillé___

6. _____ voiture italien___

7. _____ société international___

8. _____ émission intéressant___

**5** Complétez avec les verbes et les articles manquants.

1. travailler    David *travaille* pour *une* société américaine.

2. habiter    Stefania _____ dans _____ petit appartement.

3. téléphoner    Marco _____ avec _____ téléphone portable.

4. étudier    Alice _____ dans _____ université américaine.

**6** Complétez avec « le » ou « la ». Continuez librement.

> Sujets d'actualité
>
> *Le* gouvernement, _____ chômage, _____ sécurité, ___ corruption, _____ santé, _____ pollution.

> Qualités
>
> *La* sincérité, _____ tolérance, _____ bonté, _____ courage, _____ curiosité, _____ gentillesse.

# DES ARBRES, DES FLEURS, DES OISEAUX

## SINGULIER et PLURIEL des NOMS

un arbre

une fleur

un oiseau

des arbres

des fleurs

des oiseaux

■ L'article est **singulier** ou **pluriel,** comme le nom :

|          | Singulier | Pluriel    |
|----------|-----------|------------|
| Masculin | ***un** arbre* | ***des** arbres* |
| Féminin  | ***une** fleur* | ***des** fleurs* |

■ **Pluriel des noms = singulier + -*s***

*un garçon*       *des garçon**s***
*une fille*       *des fille**s***

■ Cas particuliers au masculin :

&bull; Finales en «-s», «-x» ou «-z» : pas de changement :

*un pays*       *des pays*
*un choix*       *des choix*
*un gaz*       *des gaz*

⚠ &bull; Les finales en «-**al**» ou «-**au**» deviennent «-**aux**» :

*un journ**al***       *des journ**aux***
*un gâte**au***       *des gâte**aux***

♪ &bull; *de**s** amis*   *de**s** hommes*
    z     z

**1** Mettez les noms au pluriel.

1. une voiture   *des voitures*
2. un homme   _____
3. une table   _____
4. une chaise   _____
5. un disque   _____

6. un livre   _____
7. un stylo   _____
8. un oiseau   _____
9. un gâteau   _____
10. un journal   _____

**2** Mettez au pluriel, selon le modèle. Continuez librement.

> **Dans mon village, il y a :**
> un café, une place, une boulangerie,
> une épicerie, un cinéma, un restaurant,
> un jardin, une école.

> **Dans la capitale, il y a :**
> *des cafés,* _____
> _____
> _____

**3** Complétez avec « un », « une » ou « des ». Décrivez votre propre salon.

**Dans mon salon :**

il y a *un* divan, *des* fauteuils, _____ télévision, _____ chaîne stéréo, _____ plantes vertes, _____ tapis bleu, _____ rideaux blancs, _____ tableaux modernes, _____ armoire, _____ meuble ancien, _____ vase noir avec _____ fleurs blanches, _____ étagère avec _____ livres et _____ disques.

**4** Complétez avec « un », « une » ou « des ». Décrivez votre propre ville / village / quartier.

Dans mon village, il y a *des* maisons anciennes et _____ immeubles modernes. Au centre, il y a _____ grande place avec _____ vieille église et _____ jolie fontaine. Dans la rue principale, il y a _____ petit café avec _____ chaises vertes. À l'entrée, il y a _____ parking avec _____ arbres.

**5** Complétez avec « un », « une » ou « des » et continuez librement la liste.

**À vendre :**

*un* lit, _____ table, _____ livres, _____ disques, _____ vêtements, _____ ordinateur, _____ chaussures, _____ réfrigérateur, _____ étagères, _____ , _____ , _____ , _____ .

**6** Qu'est-ce qu'on trouve :

– **dans une boîte aux lettres ?** (lettres, cartes postales, factures, prospectus)

– **dans un sac ?** (clés, stylo, papiers, agenda, portefeuille)

# 12

# UNE TOUR, UN PONT, DES BATEAUX
# LA TOUR, LE PONT, LES BATEAUX

« UN », « UNE », « DES » et « LE », « LA », « LES »

**une** tour

**un** pont

**des** bateaux

**la** tour Eiffel

**le** Pont-Neuf

**les** bateaux-mouches

■ L'article indéfini

- Chose **non unique**, catégorie

    *un pont*
    *une femme*
    *des rues*

- Quantité (un = 1)

    *un homme*
    *une femme*

■ L'article défini

- Chose **unique**, précise

    *le Pont-Neuf*
    *la femme de Paul*
    *les rues de Paris*

- Généralité

    *l'homme (= les hommes)*
    *la femme (= les femmes)*
    *la musique, le sport, le cinéma*

### Article indéfini

| | Masculin | Féminin |
|---|---|---|
| Sing. | *un* | *une* |
| Plur. | *des* | |

### Article défini

| | Masculin | Féminin |
|---|---|---|
| Sing. | *le* | *la* |
| Plur. | *les* | |

♪
- *un ami*    *un homme*
    n           n

  *des amis*    *des hommes*
     z              z

- *le̶ ami → l'ami*    *le̶ homme → l'homme*

  *les amis*    *les hommes*
     z              z

(Pour la négation, voir p. 52.)

**1** Complétez avec « un », « une » ou « le », « la ». Présentez des rues, places, etc., de votre pays.

*Un* musée :     *le* musée Picasso

____ pont :     ____ pont des Arts

____ jardin :     ____ jardin du Luxembourg

____ rue :     ____ rue de Rivoli

____ place :     ____ place de l'Étoile

____ gare :     ____ gare de Lyon

_____

_____

_____

_____

_____

_____

**2** Faites des phrases, selon le modèle. Continuez.

1. espagnol / langue latine     *L'espagnol est une langue latine.*

2. oranges / fruits     _____

3. France / pays d'Europe     _____

4. football / sport populaire     _____

**3** Faites des phrases.

1. chat     *J'adore les chats.*     *J'ai un chat.*

2. voiture     _____     _____

3. ordinateur     _____     _____

4. veste en cuir     _____     _____

5. moto anglaise     _____     _____

**4** Exprimez vos goûts, selon le modèle.

le soleil – le vent – le froid – la chaleur – le bruit – le bois – le plastique – les chats – les pigeons – bleu – orange

*J'aime le soleil. Je déteste le vent.* _____

**5** Répondez au questionnaire avec « un », « une » ou « le », « la », « l' ». Continuez.

Choisissez :     Je choisis :

*un* jour     *le* jeudi

____ couleur     ____ rouge

____ saison     ____ automne

____ animal     ____ éléphant

____ pays     ____ Irlande

____ chiffre     ____ sept

**6** a. Sujets pour une voyante :     b. Sujets pour un magazine :

*L'amour, l'argent,* _____     *Le sport,* _____

_____     _____

# JE VISITE LE LOUVRE.
# JE SUIS AU LOUVRE.
# J'ENVOIE UNE CARTE DU LOUVRE.

## « À LA », « AU », « AUX » : « à » + articles définis

Je vais :

la Bastille
l'Opéra
le Louvre
les Invalides

à la Bastille.
à l'Opéra.
au Louvre.
aux Invalides.

■ À + le = **AU**

Je vais **au** Louvre.
~~à le~~

■ À + les = **AUX**

Je vais **aux** Invalides.
~~à les~~

■ **À LA** et **À L'** = pas de changement

Je vais **à la** Bastille. Je vais **à l'**Opéra.

(Voir aussi pp. 56, 58.)

## « DE LA », « DU », « DES » : « de » + articles définis

les chaussures :

la mère
l'enfant
le père
les Martiens

de la mère
de l'enfant
du père
des Martiens

■ De + le = **DU**

les chaussures **du** père
~~de le~~

■ De + les = **DES**

les chaussures **des** Martiens
~~de les~~

■ **DE LA** et **DE L'** = pas de changement

(Voir aussi p. 80.)

les chaussures **de la** mère – les chaussures **de l'**enfant

**1** Complétez librement en utilisant « à la », « à l' », « au ».

la maison – l'école – la piscine – le restaurant – le bureau – le cinéma – le marché – le gymnase

À 8 heures, *je suis à la maison.*

À 9 heures, _____

À 13 heures, _____

À 14 heures, _____

À 18 heures, _____

À 20 heures, _____

**2** a. Faites des phrases avec « à la », « au » ou « aux ».

1. J'aime le thon et les anchois.   *Je mange une pizza au thon et* _____

2. Tu aimes le jambon et le fromage.   _____

3. Elle aime les champignons et la sauce tomate.   _____

b. Imaginez d'autres pizzas, des tartes, des glaces, des sandwichs, etc.

*Une pizza* _____

**3** « De la », « de l' », « du » ou « des » : associez selon le modèle.

1. le chat / la voisine  *le chat de la voisine.*

2. le livre / l'étudiant _____

3. le vélo / le professeur _____

4. les jouets / les enfants _____

5. le mari / la coiffeuse _____

6. le stylo / l'écrivain _____

7. la femme / le boulanger _____

8. la voiture / le voisin _____

**4** Associez en utilisant « le », « la », « les » et « du », « de la », « de l' », « des ». Continuez.

baguette •  • écrivain       *la baguette du chef d'orchestre*

stylo •  • reine       _____

couronne •  • diable       _____

micro •  • chef d'orchestre       _____

cornes •  • chanteur       _____

amis •  • amis       _____

**5** Vous êtes en voyage sur Mars. Vous vous souvenez de la Terre. Continuez.

Je me souviens *de* l'odeur *du* café, _____ bruit _____ vagues, _____ sourire _____ Joconde, _____ bleu _____ ciel, _____ école et _____ professeur... _____

**6** Faites des phrases avec « le », « la », « les », « à la », « au », « aux » et « du », « de la », « des ».

1. le Louvre  *Je visite le Louvre.   Je suis au Louvre.   J'envoie une carte du Louvre.*

2. la tour Eiffel  _____   _____   _____

3. les Invalides  _____   _____   _____

4. la Défense  _____   _____   _____

5. le musée Picasso  _____   _____   _____

# 14

## MON PÈRE, TON PÈRE, SON PÈRE…
## MA MÈRE, TA MÈRE, SA MÈRE…

« MON », « TON », « SON » : les possessifs

**son** père

**sa** mère

**ses** parents

**son** père

**sa** mère

**ses** parents

■ L'adjectif possessif s'accorde avec le **nom** :

| | | | |
|---|---|---|---|
| **le** père | | **son** père | |
| **la** mère | (de Jean ou de Marie) | **sa** mère | |
| **les** parents | | **ses** parents | |

■ Le possessif varie avec les personnes :

| Je | Tu | Il / Elle |
|---|---|---|
| *mon* père | *ton* père | *son* père |
| *ma* mère | *ta* mère | *sa* mère |
| *mes* parents | *tes* parents | *ses* parents |
| Nous | Vous | Ils / Elles |
| *notre* père | *votre* père | *leur* père |
| *notre* mère | *votre* mère | *leur* mère |
| *nos* parents | *vos* parents | *leurs* parents |

♪
- *Mon a*mi   *Mon en*fant   *Mes a*mis   *Mes en*fants
  n            n              z             z

⚠
- « Ma » devient « mon », « ta » devient « ton », « sa » devient « son » devant une voyelle :

  ma amie → **mon** amie        ta erreur → **ton** erreur

**1** Complétez avec « mon » ou « ma ». Donnez des informations personnelles.

*Mon* père est blond.

_____ mère est brune.

_____ frère Kevin est blond.

_____ sœur Clémence est brune.

_____ professeur est châtain.

_____

_____

_____

_____

_____

**2** « Mon », « ma » ou « mes » : qu'est-ce que vous emportez pour aller :

**a. À la piscine ?**

maillot, serviette, shampooing, etc.

*J'emporte mon maillot,* _____

_____

**b. à l'école ?**

stylo, cahiers, livres, dictionnaire, etc.

_____

_____

**3** Complétez avec « son », « sa », « ses ».

**1.** le père de Marie : *son père*

**2.** la mère de Paul : _____

**3.** la voiture de Jean : _____

**4.** le vélo de la voisine : _____

**5.** le cahier de l'étudiante : _____

**6.** le livre du professeur : _____

**7.** l'adresse d'Ivan : _____

**8.** l'amie de Franck : _____

**4** **a. Complétez avec « son », « sa », « ses ».**

Jules aime Anna. Il aime *son* visage, _____ bouche,

_____ yeux, _____ cheveux, _____ mains, _____

sourire, _____ silhouette…

**b. Complétez librement.**

*Anna aime Jules. Elle aime* _____

_____

_____

**5** Complétez : a. avec les possessifs, b. avec les possessifs et les noms.

**a. Il est ordonné :**

*sa* chambre est bien rangée

_____ lit est bien fait

_____ vêtements sont repassés

_____ écriture est lisible

_____ cahiers sont propres

**b. Ils sont désordonnés :**

*leur chambre* est en désordre

_____ est mal fait

_____ sont froissés

_____ est illisible

_____ sont sales

**6** Conjuguez selon le modèle.

Je *suis chez mon cousin et ma cousine.* Tu _____

# CE CHAT, CETTE VOITURE, CES ARBRES

« CE », « CETTE », « CES » : les démonstratifs

Regarde :

ce chat

cette voiture

ces arbres

Regarde :

ce chat

cette voiture

ces arbres

■ L'adjectif démonstratif **montre** un objet :

Regarde **cette** fourmi *(sur le sol).*     L'objet est proche
Regarde **cette** étoile *(dans le ciel).*    ou lointain

⚠ • Il désigne un moment de la journée en cours :

| *ce matin* | *cet après-midi* | *ce soir* | = aujourd'hui |
|------------|------------------|-----------|---------------|
| *le matin* | *l'après-midi*   | *le soir* | = en général  |

■ Le démonstratif s'accorde avec le nom :

|           | Masculin | Féminin |
|-----------|----------|---------|
| Singulier | *ce chat* | *cette voiture* |
| Pluriel   | *ces arbres* | |

♪ • *ce**s** **a**rbres*        *ce**s** **h**ommes*
          z                  z

• « Ce » devient « cet » devant une voyelle ou un « h » muet :
    ~~ce~~ *acteur* → **cet** *acteur*        ~~ce~~ *homme* → **cet h**omme

**1** Complétez avec « ce » ou « cette ». Créez des phrases avec des adjectifs.

*cette* maison (f)    _____ garçon (m)    _____ chambre (f)    _____ gâteau (m)    _____ pull (m)

_____ place (f)    _____ fille (f)    _____ fauteuil (m)    _____ glace (f)    _____ robe (f)

_____ magasin (m)    _____ monsieur (m)    _____ lit (m)    _____ plat (m)    _____ manteau (m)

*Cette maison est très grande. Cette place* _____

_____

**2** « Ce », « cette », « cet », « ces » : complétez et transformez.

| | | |
|---|---|---|
| *Ce* livre est intéressant. | _____ étudiant est allemand. | _____ acteur est très beau. |
| *Cette* histoire est *intéressante*. | _____ étudiante est _____ | _____ actrice est très _____ |
| *Ces* livres sont *intéressants*. | _____ étudiants sont _____ | _____ |
| *Ces* histoires sont *intéressantes*. | _____ étudiantes sont _____ | _____ |

**3** Complétez avec « ce », « cette », « cet », « ces ».

**Dans une soirée**

– Qui est *ce* garçon blond ?                – _____ chaise est libre ?

– Tu connais _____ chanson ?                – À qui est _____ écharpe ?

– Goûtez _____ gâteau !                – _____ verre est à vous ?

– _____ tableaux sont intéressants !                – _____ appartement est magnifique !

**4** Complétez avec « le », « la » ou « ce », « cette » + moment de la journée.

**1.** *Ce* matin, je suis malade, je reste à la maison. – **2.** _____ matin, d'habitude, je vais au bureau.

**3.** _____ soir, en général, je regarde un film à la télé. – **4.** _____ soir, c'est mon anniversaire, j'invite tous mes amis !

**5.** _____ nuit, il y a une éclipse de lune. – **6.** _____ nuit, je dors huit heures, en général.

**5** **a. Mettez au pluriel.**                **b. Mettez au singulier.**

Ce pull est chaud. *Ces pulls sont chauds.*                Ces places sont immenses. *Cette place est immense.*

Cette robe est chère. _____                Ces églises sont anciennes. _____

Ce manteau est très beau. _____                Ces hôtels sont confortables. _____

Cette cravate est horrible. _____                Ces aéroports sont modernes. _____

**6** Associez librement des vêtements et des couleurs. Accordez si c'est nécessaire.

*Je voudrais essayer cette veste jaune avec ce pull gris.* _____

_____

# 17 MA FILLE A LES YEUX NOIRS.
# MON FILS A TROIS ANS.

## LES CARACTÉRISTIQUES PHYSIQUES

Ma fille **a les** yeux noirs.

Elle **a les** cheveux blonds.

Elle **a les** yeux noirs.          (Ses yeux sont noirs.)
Elle **a les** cheveux blonds.      (Ses cheveux sont blonds.)
Elle **a le** visage rond.          (Son visage est rond.)

## L'ÂGE

Il **a** trois ans !

- « Avoir » + nombre d'années (de mois, de jours…) :

    Il **a** trois **mois**.          Il est petit.
    Il **a** cent **ans**.           Il est vieux.

    « avoir » + **nom**              « être » + **adjectif**

(Voir les nombres, p. 72.)

**1** **Décrivez selon le modèle.**

**Inès**
15 ans
cheveux blonds
yeux noirs
visage allongé

**Manon**
20 ans
cheveux bruns
yeux verts
visage rond

**Théo**
30 ans
cheveux roux
yeux bleus
visage carré

Inès a quinze ans.

Elle a les cheveux blonds.

Elle a les yeux noirs.

Elle a le visage allongé.

**2** **Donnez des informations personnelles selon le modèle.**

J'ai trente-deux ans.

Mon mari a trente-cinq ans.

Mon père a soixante ans.

Ma mère a cinquante-huit ans.

Mon professeur a environ quarante ans.

**3** **Associez les personnes et les âges, selon le modèle.**

25 ans – 15 ans – 65 ans – 22 ans – 120 ans

1. Max est footballeur professionnel.   *Il a vingt-cinq ans.*

2. Paul est à la retraite.

3. Anna est l'actuelle Miss Monde.

4. Marie est lycéenne.

5. Jeanne est très vieille.

**4** **Complétez avec « il est » ou « il a ». Ensuite, décrivez l'amie de Bruno.**

Bruno est très jeune : *il a* quinze ans. _____ beau et _____ très intelligent. _____ les yeux noirs et les cheveux blonds. _____ beaucoup d'amis, parce que _____ très gentil. _____ seulement un gros défaut : _____ très paresseux.

*Barbara* _____

**5** a. Décrivez-vous. Décrivez un parent, une amie.

   b. Imaginez : un boxeur, le Prince charmant, la femme de l'inspecteur Columbo.

# 18

# IL A MAL À LA TÊTE. IL A MAL AU DOS. ILS ONT FAIM. ILS ONT FROID.

## LES SENSATIONS DE DOULEUR

Il **a mal** au bras.

Il **a mal** au pied.

Il **a mal** à la tête.

Il **a mal** à la main.

*avoir **mal*** à la tête          *avoir **mal*** au dos
*avoir **mal*** à la gorge       *avoir **mal*** aux pieds

⚠ • Dites : *J'ai mal **aux** pieds.*     Ne dites pas : *j'ai mal ~~à mes~~ pieds.*

(Voir « à » + article défini, p. 38.)

## LES SENSATIONS DE MANQUE

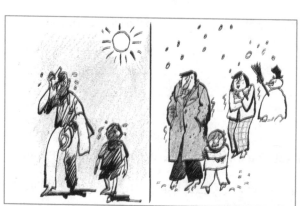

Ils **ont chaud**.

Ils **ont froid**.

*avoir faim*          *avoir besoin* (de)
*avoir soif*          *avoir envie* (de)
*avoir chaud*       *avoir peur* (de)
*avoir froid*
*avoir sommeil*

 • Dites : *Vous **avez** chaud ?*     Ne dites pas : *Vous ~~êtes~~ chaud ?*

**1** **Faites des phrases selon le modèle.**

1. kiné* / dos – 2. dentiste / dents – 3. médecin / gorge – 4. ophtalmo** / yeux

\* kiné = kinésithérapeute
\*\*ophtalmo = ophtalmologue

1. *Il est chez le kiné parce qu'il a mal au dos.*

2. _____

3. _____

4. _____

**2** **Complétez librement avec les expressions ci-dessous.**

avoir froid, chaud, faim, soif – avoir mal aux pieds, aux yeux, à la gorge – avoir envie d'une bière, d'un chocolat chaud, d'un bain

| Ils sont perdus dans le désert. | Ils sont perdus dans la neige. |
|---|---|
| *Ils ont chaud.*_____ | _____ |
| _____ | _____ |
| _____ | _____ |
| _____ | _____ |

**3** **Faites librement des phrases avec « avoir besoin (de) ».**

Pour faire mes courses, *j'ai besoin d'un sac et j'ai besoin d'argent.*

Pour écrire, _____

Pour faire un gâteau, _____

Pour peindre, _____

**4** **Faites des phrases, selon le modèle (plusieurs possibilités).**

Douleurs :
- à la tête •
- à la gorge •
- au dos •
- aux pieds •

Besoins :
- • un sirop
- • un bain de pieds
- • une aspirine
- • un massage

*J'ai mal à la tête, j'ai besoin d'une aspirine.*

Tu _____

Il _____

Vous _____

**5** **Complétez les phrases selon le modèle.**

1. – Max a besoin de vitamines.
2. – Mon chien a peur des chats.
3. – Mes amis ont envie d'aller à la montagne.
4. – Mon fils a sommeil vers 10 heures.
5. – Paul a envie d'une bière.

– *Léa a besoin de vacances.*

– Mon chat _____ oiseaux.

– Mes amies _____ mer.

– Ma fille _____ minuit.

– Anne _____ café.

**6** **Imaginez : le médecin, le kiné, la dentiste, l'ophtalmo (âges et caractéristiques).**

# 19 J'AI, TU AS, IL A...

## LE VERBE « AVOIR » : conjugaison au présent

| | | | | | | |
|---|---|---|---|---|---|---|
| *J'* | *ai* | *une voiture.* | | *Nous* | *avons* | *faim.* |
| *Tu* | *as* | *une moto.* | | *Vous* | *avez* | *froid.* |
| *Il* | | | | *Ils* | | |
| *Elle* } | *a* | *les yeux bleus.* | | *Elles* } | *ont* | *sommeil.* |
| *On* | | | | | | |

♪ • *On a*  *Nous avons*  *Vous avez*  *Ils ont*
      n         z         z        z

⚠ • *Ils sont*  *Ils ont*
      s        z

## L'INTERROGATION et LA NÉGATION (révision)

### ■ L'interrogation

– *Vous avez froid ?*
– *Vous avez faim ?*
– *Vous avez sommeil ?*

– *Est-ce qu'il a soif ?*
– *Est-ce qu'elles ont sommeil ?*
– *Est-ce qu'ils ont faim ?*

### ■ La négation

– *Non, je **n'**ai **pas** froid.*
– *Non, je **n'**ai **pas** faim.*
– *Non, je **n'**ai **pas** sommeil.*

– *Non, il **n'**a **pas** soif.*
– *Non, elles **n'**ont **pas** sommeil.*
– *Non, ils **n'**ont **pas** faim.*

♪ • « Ne » devient « n' » devant une voyelle :
      *je **n'**ai pas*    *il **n'**a pas*    *nous **n'**avons pas*

(Voir la négation et l'article, p. 52.)

**1** **Complétez avec le verbe « avoir ».**

**1.** Paul *a* vingt ans

**2.** Nous ـــــ une maison de campagne.

**3.** Les enfants ـــــ sommeil.

**4.** Vous ـــــ envie d'un café ?

**5.** Marie ـــــ un saxophone.

**6.** Ils ـــــ trois enfants.

**7.** On ـــــ soif !

**8.** Tu ـــــ faim ?

**2** **Complétez en conjuguant le verbe « avoir ».**

J'*ai* un fils. Il s'appelle Thibaud. Il ـــــ huit ans. Il ـــــ un très bon copain qui s'appelle Antoine. Ils ـــــ tous les deux les yeux verts et les cheveux roux. La mère d'Antoine et moi, nous ـــــ aussi les cheveux roux. On ـــــ à peu près le même âge : elle ـــــ trente et un ans, moi ـــــ trente-deux ans. Nous ـــــ les mêmes goûts, nous ـــــ les mêmes disques et les mêmes livres. Nos enfants ـــــ aussi les mêmes livres, les mêmes jouets et ils ـــــ les mêmes copains.

**3** **Posez des questions et répondez négativement, selon le modèle.**

avoir faim – avoir soif – avoir froid – avoir mal à la tête

– *Est-ce que tu as faim ?*

– _____

– _____

– _____

– *Non, je n'ai pas faim.*

– _____

– _____

– _____

**4** **a. Faites des phrases avec « il est » / « il a » ou « elle est » / « elle a ». b. Mettez au pluriel.**

**1.** mannequin – **2.** chanteur – **3.** architecte – **4.** lycéen
une belle maison – de jolies jambes – un gros cartable – une belle voix

**1.** Elle *est mannequin. Elle a de jolies jambes.*

**2.** Il _____

**3.** Elle _____

**4.** Il _____

*Elles sont mannequins. Elles ont de jolies jambes.* _____

**5** **Posez des questions à votre fils / fille, vos enfants.**

sac – papiers – carte de transport – clés – gants

– *(Est-ce que) tu as ton sac ? | – (Est-ce que) vous avez vos sacs ?*

_____

_____

# 20

# JE N'AI PAS LA TÉLÉVISION.
# JE N'AI PAS DE CHAT.

**« PAS LE », « PAS LA », « PAS LES » :** les articles définis et la négation

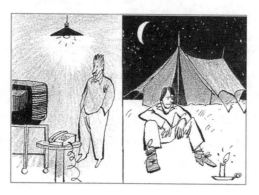

Il a **la** télévision.
Il a **l'**électricité.
Il a **le** téléphone.

Il n'a **pas la** télévision.
Il n'a **pas l'**électricité.
Il n'a **pas le** téléphone.

### ■ « LE », « LA », « LES »

*J'ai **la** photo de Léo.*
*J'ai **le** numéro de Léo.*
*J'ai **l'**adresse de Léo.*
*J'ai **les** clés de Léo.*

### ■ « PAS LE », « PAS LA », « PAS LES »

*Je n'ai **pas la** photo de Léa.*
*Je n'ai **pas le** numéro de Léa.*
*Je n'ai **pas l'**adresse de Léa.*
*Je n'ai **pas les** clés de Léa.*

**« PAS DE » :** les articles indéfinis et la négation

Il a **un** chapeau.
Il a **une** cravate.
Il a **des** lunettes.

Il n'a **pas de** chapeau.
Il n'a **pas de** cravate.
Il n'a **pas de** lunettes.

### ■ « UN », « UNE », « DES »

*J'ai **un** chien.*
*J'ai **une** voiture.*
*J'ai **des** enfants.*

### ■ « PAS DE »

*Je n'ai **pas de** chien.*
*Je n'ai **pas de** voiture.*
*Je n'ai **pas d'**enfants.*

⚠️ • On peut dire :

| | |
|---|---|
| *J'ai une télévision (un magnétoscope, un camescope).* | = objet |
| *J'ai la télévision (le téléphone, le gaz).* | = service |

(Pour la négation et les quantités, voir p. 80.)

**1** Mettez à la forme négative, selon le modèle.

| Dans notre appartement | Dans notre « maison de campagne » |
|---|---|
| Nous avons l'électricité. | *Nous n'avons pas l'électricité.* |
| Nous avons l'eau courante. | _____ |
| Nous avons le gaz de ville. | _____ |
| Nous avons le téléphone. | _____ |
| Nous avons la télévision. | _____ |
| Nous avons le chauffage central. | _____ |

**2** Répondez à la forme négative, selon le modèle.

| En panne | |
|---|---|
| – Tu as une roue de secours ? | – *Non, je n'ai pas de roue de secours.* |
| – Tu as une lampe de poche ? | – _____ |
| – Tu as des allumettes ? | – _____ |
| – Tu as un plan de la région ? | – _____ |
| – Tu as un téléphone portable ? | – _____ |

**3** Faites des dialogues à la forme affirmative et négative, selon le modèle.

1. une chaîne stéréo / des disques — *J'ai une chaîne stéréo, mais je n'ai pas de disques.*
   — *Moi, j'ai des disques, mais je n'ai pas de chaîne stéréo.*

2. le permis / une voiture — _____
   — _____

3. un balcon / des plantes — _____
   — _____

4. des cigarettes / des allumettes — _____
   — _____

5. la télévision / un ordinateur — _____
   — _____

**4** Répondez à la forme affirmative ou négative.

– **Avez-vous :** une voiture, une moto, le permis de conduire, la télévision, un jardin, une piscine, un barbecue, un dictionnaire, l'*Encyclopédie universelle* ?

**1** Verbe « avoir », articles indéfinis, possessifs. **Complétez selon le modèle.**

1. J'ai un livre.                                    C'est *mon livre.*

2. Tu _____ _____ voiture.              C'est _____

3. Elle _____ _____ bicyclette.          C'est _____

4. Nous _____ _____ maison.            C'est _____

5. Il _____ _____ appartement.          C'est _____

**2** Articles définis, « du », « de la », démonstratifs, possessifs. **Attribuez les objets aux personnes.**

| | | |
|---|---|---|
| manteau / dame blonde | écharpe / jeune fille brune | voiture / voisin |
| parapluie / monsieur barbu | blouson / jeune homme roux | moto / voisine |

*Ce manteau, c'est le manteau de la dame blonde. C'est son manteau.* _____

_____

_____

**3** Articles définis, démonstratifs, possessifs, négation. **Complétez.**

1. En vacances, j'emporte ma radio, *mais je n'emporte pas mon* ordinateur.

2. Pour mon anniversaire, j'invite mes amis, _____ voisins.

3. Je connais cette dame, _____ monsieur.

4. J'ai mon chéquier, _____ carte bleue.

5. J'aime cet appartement, _____ quartier.

6. J'aime le rouge, mais _____ vert.

**4** Verbe « avoir », articles, verbes en « -er ». **Complétez selon le modèle.**

avoir mal à la tête – avoir faim – avoir soif – avoir mal aux pieds – entrer – acheter

1. Il *a mal à la tête*. Il *entre dans une* pharmacie. Il *achète une* boîte d'aspirine.

2. Tu _____ . Tu _____ boulangerie. Tu _____ croissant.

3. Nous _____ . Nous _____ épicerie. _____ bouteille d'eau.

4. Elle _____ . Elle _____ magasin de chaussures. _____ sandales.

**5** Verbes en « -er », « à la », « au », possessifs. **Complétez, continuez.**

1. *Je mange au* restaurant avec *mon* amie Isabelle.

2. Vous _____ cafétéria avec _____ collègues.

3. Elle _____ cantine avec _____ chef.

4. Nous _____ maison avec _____ enfants.

5. Ils _____ café avec _____ copains.

6. Tu _____ .

**1** **Complétez avec le verbe « avoir », les articles, les possessifs ou les démonstratifs manquants. Faites l'élision si c'est nécessaire.**

(30 points)

Points

1. Max est _____ garçon sympathique. Anna est _____ fille intelligente.     2

2. Je cherche _____ maison avec _____ garage.     2

3. _____ femme de Paul est _____ femme très sympathique.     2

4. J'aime _____ Italie et _____ Italiens.     2

5. Je déteste _____ hiver, _____ pluie et _____ nuages.     3

6. – Regarde _____ voiture : c'est _____ voiture _____ voisin.     3

7. – Qui est _____ homme ? – C'est _____ ministre _____ Culture.     3

8. Je suis français, mais _____ père est anglais et _____ mère est italienne.     2

9. Kiti est très belle : j'adore _____ visage, _____ bouche, _____ yeux…     3

10. – Vous _____ une voiture ? – Oui, je _____ une petite Renault.     2

11. – Je _____ froid et _____ mal à la tête. – Vous _____ peut-être la grippe !     3

12. – Vous avez un garage ? – Non, je _____ garage.     3

**2** **Complétez avec le verbe « avoir », les articles contractés et possessifs manquants.**

(10 points)

> **Éva**
>
> Éva _____ quatre ans et elle parle couramment quatre langues : elle parle
>
> portugais avec _____ mère quand elle est _____ maison. Elle parle
>
> allemand avec _____ père pendant le week-end, elle parle anglais avec
>
> _____ baby-sitter, _____ institutrice et _____ camarades quand elle
>
> est _____ école et elle parle français avec _____ amie Charlotte quand
>
> elle est _____ jardin !

# DINO EST DE ROME. IL EST À PARIS.
# IL EST PRÈS DE VERSAILLES, LOIN DE NICE.

**« À », « DE », « PRÈS DE », « LOIN DE »** : localisation

Dino est
**à** Paris.

Dino est
**de** Rome.

Paris est
**près de** Versailles.

Paris est
**loin de** Nice.

■ **« À »** + lieu où on est

*Je suis* | **à** *Paris.*
| **à** *Rome.*
| **à** *Berlin.*

• À + le = au

**à la** *plage,* **à l'***aéroport,* **au** *cinéma*

■ **« DE »** + lieu d'origine (ville)

*Je suis* | **de** *Tokyo.*
| **de** *Moscou.*
| **de** *Ceylan.*

• De + voyelle = d'

**d'***Istanbul,* **d'***Ankara*

■ **« CHEZ »** + personne

*Je suis* | **chez** *Pierre.*
| **chez** *des amis.*
| **chez** *moi.*

■ **« PRÈS DE »** : petite distance

*Nice est* | **près de** *Marseille.*
| **près de** *Cannes.*
| **près de** *Toulon.*

■ **« LOIN DE »** : grande distance

*Nice est* | **loin de** *Paris.*
| **loin de** *Lille.*
| **loin de** *Brest.*

**1** Indiquez l'origine des personnages, selon le modèle.

**1.** Steve (anglais / Londres) – **2.** Giorgios (grec / Corfou) – **3.** Ana (espagnole / Madrid) – **4.** Bjorn (norvégien / Oslo)

**1.** *Steve est anglais.*　　　　*Il est de Londres.*

**2.** _____　　_____

**3.** _____　　_____

**4.** _____　　_____

**2** Faites des textes avec « à », « de » ou « d' », selon le modèle.

**1.** M. Lopez
colombien, ingénieur
Bogotá / Medellin

**2.** Mme Cruz
brésilienne, professeur
São Paulo / Campinas

**3.** M. Michaux
français, informaticien
Aix / Marseille

Monsieur Lopez :

Il est colombien.

Il est ingénieur.

Il est de Bogotá mais

il travaille à Medellin.

Madame Cruz :

_____

_____

_____

_____

Monsieur Michaux :

_____

_____

_____

**3** Complétez avec « à », « à la », « à l' », « au » ou « chez ».

*à la* poste.
_____ banque.
_____ université.
Elle est _____ aéroport.
_____ Pierre.
_____ sa mère.

_____ piscine.
_____ supermarché.
_____ cinéma.
Il est _____ hôtel.
_____ Anna.
_____ ses amis.

**4** Faites des phrases avec « près de » ou « loin de », selon le modèle.

**1.** Moscou / Paris (3 800 km)　　*Moscou est loin de Paris.*

**2.** Colombo / Kandy (40 km)　　_____

**3.** Jilin / Changchun (20 km)　　_____

**4.** New York / Los Angeles (4 600 km)　　_____

**5** Répondez aux questions.

– Vous êtes de quelle ville ?　　– _____

– Où êtes-vous actuellement ?　　– _____

– Vous habitez près de la mer ou loin de la mer ?　　– _____

# 22

# EN FRANCE, À PARIS
# AU JAPON, À TOKYO

« À », « AU », « EN »  + ville ou pays

Je connais :

**la** Colombie
**la** Bolivie
**l'**Argentine

**le** Brésil
**le** Pérou
**le** Chili

J'habite :

**en** Colombie
**en** Bolivie
**en** Argentine

**au** Brésil
**au** Pérou
**au** Chili

■ « **EN** » + pays féminins (finales en «-e»)

|  |  |  |
|---|---|---|
| *la* Colombie |  | *en* Colombie. |
| *la* Belgique | J'habite | *en* Belgique. |
| *l'*Italie |  | *en* Italie. |

■ « **AU** » + pays masculins (autres finales)

|  |  |  |
|---|---|---|
| *le* Brésil |  | *au* Brésil. |
| *le* Japon | J'habite | *au* Japon. |
| *le* Canada |  | *au* Canada. |

Trois exceptions : *le Mexique, le Mozambique, le Cambodge → au Mexique, au Mozambique, au Cambodge.*

♪ ⚠ • « Au » devient « **en** » devant une voyelle :

*Vous habitez **en** Iran ou **en** Irak ?*      ~~au~~ Iran      ~~au~~ Irak

■ « **AUX** » + pays pluriels

|  |  |  |
|---|---|---|
| *les* Antilles |  | *aux* Antilles. |
| *les* États-Unis | J'habite | *aux* États-Unis. |

♪ • *aux Antilles    aux États-Unis.*
        z            z

■ « **À** » + villes : *J'habite **à** Rome (**à** Tokyo, **à** Moscou).*

**1** Complétez avec « le » ou « la », puis « en » ou « au » suivis du nom de pays.

| | | |
|---|---|---|
| | *la* | Norvège. |
| | _____ | Pologne. |
| | _____ | Grèce. |
| Ils aiment | _____ | Brésil. |
| | _____ | Portugal. |
| | _____ | Pakistan. |
| | _____ | Canada. |

| | |
|---|---|
| | *en Norvège.* |
| | _____ |
| | _____ |
| Ils habitent | _____ |
| | _____ |
| | _____ |
| | _____ |

**2** Complétez avec « le », « la » ou « l' ». Citez les pays voisins du vôtre.

*La* France a une frontière commune avec _____ Suisse, _____ Belgique, _____ Allemagne, _____ Italie et _____ Espagne.

_____ Algérie a une frontière commune avec _____ Maroc, _____ Tunisie, _____ Libye, _____ Niger, _____ Mali, _____ Sahara occidental et _____ Mauritanie.

**3** Situez les villes, selon le modèle.

1. Sokoto / Nigeria  *Sokoto est au Nigeria.*
2. Madras / Inde  _____
3. Bucarest / Roumanie  _____
4. Hanoi / Vietnam  _____
5. Belém / Brésil  _____

6. Quito / Équateur  _____
7. Yaoundé / Cameroun  _____
8. Bagdad / Irak  _____
9. Acapulco / Mexique  _____
10. Chicago / États-Unis  _____

**4** Complétez avec « à », « en », « au(x) ».

1. Le Conseil de l'Europe est *à* Bruxelles, *en* Belgique.
2. La Scala est _____ Milan, _____ Italie.
3. Big Ben est _____ Londres, _____ Angleterre.
4. La Petite Sirène est _____ Copenhague, _____ Danemark.
5. La statue de la Liberté est _____ New York, _____ États-Unis.

**5** Faites des phrases, selon le modèle.

Martin *est français mais il n'habite pas en France. Il habite à Tokyo, au Japon.*

Yoko _____

Carlos _____

# DANS LA VOITURE, SUR LA VOITURE, SOUS LA VOITURE…

## « DANS », « SUR », « SOUS », « DEVANT », « DERRIÈRE »

La valise est **sur** la voiture.

Le garçon est **dans** la voiture.

Le chien est **devant** la voiture.

Le bateau est **derrière** la voiture.

Le ballon est **sous** la voiture.

■ **« DANS »** = à l'intérieur (espace fermé)

*Les fleurs sont **dans** le vase.*
*La lettre est **dans** l'enveloppe.*

⚠ • Dites : *Je suis **dans** le bus.*

■ **« SUR »** = à l'extérieur (espace ouvert)

*Le vase est **sur** la table.*
*Le timbre est **sur** l'enveloppe.*

Ne dites pas : *Je suis ~~sur~~ le bus.*

■ **« SOUS »** : opposé de « SUR »

*Le bateau passe **sous** le pont. Les gens marchent **sur** le pont.*

■ **« DEVANT »** : opposé de « DERRIÈRE »

*Le jardin est **devant** la maison. La cour est **derrière** la maison.*

# Mapping the frontiers and front lines of global environmental justice: the EJAtlas

Leah Temper[1]
Daniela del Bene
Joan Martinez-Alier

Universitat Autònoma de Barcelona, Spain

## Abstract

This article highlights the need for collaborative research on ecological conflicts within a global perspective. As the social metabolism of our industrial economy increases, intensifying extractive activities and the production of waste, the related social and environmental impacts generate conflicts and resistance across the world. This expansion of global capitalism leads to greater disconnection between the diverse geographies of injustice along commodity chains. Yet, at the same time, through the globalization of governance processes and Environmental Justice (EJ) movements, local political ecologies are becoming increasingly transnational and interconnected. We first make the case for the need for new approaches to understanding such interlinked conflicts through collaborative and engaged research between academia and civil society. We then present a large-scale research project aimed at understanding the determinants of resource extraction and waste disposal conflicts globally through a collaborative mapping initiative: The EJAtlas, the Global Atlas of Environmental Justice. This article introduces the EJAtlas mapping process and its methodology, describes the process of co-design and development of the atlas, and assesses the initial outcomes and contribution of the tool for activism, advocacy and scientific knowledge. We explain how the atlas can enrich EJ studies by going beyond the isolated case study approach to offer a wider systematic evidence-based enquiry into the politics, power relations and socio-metabolic processes surrounding environmental justice struggles locally and globally.

**Key words**: environmental justice, maps, ecological distribution conflicts, activist knowledge, political ecology

## Résumé

Cet article met en évidence la nécessité pour la recherche collaborative sur les conflits écologiques, avec une perspective globale. Le métabolisme social de notre économie industrielle est en augmentation. Cette intensifie les activités d'extraction et la production de déchets, et les impacts sociaux et environnementaux associés générer des conflits et de la résistance. Cette expansion du capitalisme mondial conduit à une plus grande déconnexion entre les diverses «géographies de l'injustice» à travers le filière. Pourtant, dans le même temps, grâce à la mondialisation de la gouvernance et des mouvements pour la justice environnementale (EJ), les écologies politiques locales sont de plus en plus transnationale et interconnecté. D'abord, nous plaidons pour de nouvelles approches pour comprendre ces conflits interconnectés à travers la collaboration et la recherche engagés, entre le monde universitaire et la société civile. Deuxièmement, nous présentons un projet de recherche à grande échelle visant à comprendre les déterminants de conflits au sujet de l'extraction des ressources et de l'élimination des déchets à travers une collaboration mondiale initiative de cartographie: le EJAtlas, l'Atlas mondial de la Justice de l'environnement. Ce document présente les EJAtlas et sa méthodologie, décrit le processus de co-conception et la phase de développement, et évalue les résultats

[1] Dr. Leah Temper et al., Institut de Ciència i Tecnologia Ambientals (ICTA), Universitat Autònoma de Barcelona (UAB), 08193, Bellaterra, Barcelona, Spain. Email: leah.temper "at" gmail.com. The authors are deeply grateful to the entire EJOLT team and all the contributors who have reported and narrated their stories from the ground up, have sent feedback on the mapping project. They have contributed to building the network of around 300 people and it would be impossible to list all of those here. Thank you, we feel honored to learn from, share and walk with you (aprender, compartir, caminar). We specially thank our colleague Lucia Argüelles Ramos for her work on the GIS data; the EJAtlas web master and programmer Yakup Çetinkaya; EJOLT co-coordinator Beatriz Rodriguez Labajos for her support and comments on a previous draft; and the anonymous reviewers. This work received funding from the EJOLT Project, Environmental Justice Organisations, Liabilities and Trade, an FP7 European Commission Project (grant number 266642, 2011-2015) and by a seed grant from the ISSC under the Transformations to Sustainability Programme (T2S_PP_289).

# 24

## AU BORD DE L'EAU, IL Y A UN ÉLÉPHANT.
## EN AFRIQUE, IL Y A DES ÉLÉPHANTS.

« IL Y A » + nom : l'existence

Au bord de l'eau, **il y a** un éléphant.

En Afrique, **il y a** des éléphants.

Dans l'eau, **il y a** un crocodile.

En Afrique, **il y a** des crocodiles.

■ « IL Y A » signale la présence ou l'existence de quelque chose **dans un lieu** :

$$\left. \begin{array}{l} \textit{Sous un arbre,} \\ \textit{Sur la rive,} \\ \textit{Au bord de l'eau,} \end{array} \right|\ \textit{il y a un éléphant.} \qquad \left. \begin{array}{l} \textit{En Afrique,} \\ \textit{En Inde,} \\ \textit{Dans les zoos,} \end{array} \right|\ \textit{il y a des éléphants.}$$

⚠️  • Dites : *Sous un arbre, il y a...*    Ne dites pas : *Sous un arbre, c'est_.*

  • « Il y a » est toujours au singulier :

   *Il y a **un** éléphant.*
   *Il y a **des** éléphants.*

■ « QU'EST-CE QU'IL Y A ? »

  – **Qu'est-ce qu'il y a** *dans la pièce ?*
  – *Il y a une table.*

  – **Qu'est-ce qu'il y a** *sur la table ?*
  – *Il y a des livres.*

■ « IL N'Y A PAS DE... »

  – *Est-ce qu'il y a un lit ?*
  – *Non, **il n'y a pas de** lit.*

  – *Est-ce qu'il y a des fleurs ?*
  – *Non, **il n'y a pas de** fleurs.*

**1** Répondez aux questions en utilisant « il y a ».

**1.** – Dans votre salon, il y a un canapé en tissu ou en cuir ? – *Dans mon salon, il y a un canapé en tissu.*

**2.** – Dans votre cuisine, il y a une cuisinière électrique ou à gaz ? –_____

**3.** – Dans votre chambre, il y a un grand lit ou un petit lit ? –_____

**4.** – Dans la salle de bains, il y a une douche ou une baignoire ? –_____

**2** Posez des questions et répondez, selon le modèle.

**1.** salon : canapé / fauteuils / télévision       **3.** table : assiettes / verres / bouteille
**2.** mur : tableaux / miroir / étagères       **4.** tiroir : lunettes / clés / papiers

**1.** – *Qu'est-ce qu'il y a dans le salon ?*       – *Il y a un canapé, il y a* _____

**2.** –_____       – _____

**3.** –_____       – _____

**4.** –_____       – _____

**3** Associez, puis faites des phrases avec « il y a ».

zoo •           • photos         *Dans un zoo, il y a des animaux.*
bibliothèque •     • gâteaux        _____
port •          • livres         _____
magazine •        • animaux        _____
pâtisserie •       • bateaux        _____

**4** Faites des phrases avec « il y a », selon le modèle.

**1.** Afrique / lions        *En Afrique, il y a des lions.*

**2.** Japon / volcans        _____

**3.** Égypte / pyramides      _____

**4.** Tibet / montagnes       _____

**5.** Australie / kangourous     _____

**5** Posez des questions et répondez à la forme affirmative ou négative.

volcans – lacs – plages de sable – éléphants – ours – moustiques

– *Dans votre pays, est-ce qu'il y a des volcans ?*       – *Oui, il y a des volcans.*
                              – *Non, il n'y a pas de volcans.*

**6** Sur Mars : « il y a… », « il n'y a pas… ». Imaginez.

# 25

# – QUI EST-CE ? – C'EST UNE AMIE.
# – QU'EST CE QUE C'EST ? – C'EST UN VASE.

**« QUI EST-CE ? »** et **« QU'EST-CE QUE C'EST ? »** : l'identification

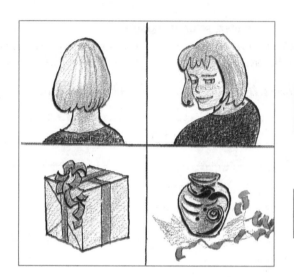

– Qui est-ce ?

– C'est Stella.
C'est une amie.

– Qu'est-ce que c'est ?

– C'est un cadeau.
C'est un vase.

■ L'identification des personnes

● – *Qui est-ce ?*

– *C'est une* amie.
+ nom singulier

– *Ce sont des* amis.
+ nom pluriel

 ● Dites : – *Qui est-ce ?*

– *C'est un* ami.

♪ ● *C'est une* amie.
⌣
t

■ L'identification des choses

● – *Qu'est-ce que c'est ?*

– *C'est un* cadeau.
+ nom singulier

– *Ce sont des* cadeaux.
+ nom pluriel

Ne dites pas : – *Qui est-il ?*

– *Il est un ami.*

**« CE N'EST PAS... »** : la négation

– *C'est Stella.*
– *C'est un vase.*
– *Ce sont des roses.*

*Ce **n'est pas** Marie.*
*Ce **n'est pas** un livre.*
*Ce **ne** sont **pas** des tulipes.*

**1** Complétez avec « c'est » ou « ce sont ».

*C'est* John. _____ un garçon. _____ un professeur. _____ un livre.

_____ Marta. _____ une fille. _____ Jean. _____ un disque.

_____ des amis. _____ des enfants. _____ des livres. _____ des cadeaux.

**2** Identifiez les personnes avec « qui est-ce ? », « c'est » ou « ce sont ». Continuez.

1. Carl Meyer, un étudiant, un ami
2. Olga Mnouchkine, une danseuse, une Russe
3. Les frères Wild, des musiciens, des guitaristes

– Qui est-ce ?
– C'est Carl Meyer.
  C'est un étudiant.
  C'est un ami.

– _____
– _____
– _____
– _____

– _____
– _____
– _____
– _____

**3** Identifiez les objets avec « qu'est-ce que c'est ? », « c'est » ou « ce sont ». Continuez.

1. un livre
   un roman
2. un avion
   un Boeing
3. des cadeaux
   des disques

– Qu'est-ce que c'est ?
– C'est un livre.
– C'est un roman.

– _____
– _____
– _____

– _____
– _____
– _____

**4** Identifiez les personnes et les objets avec « qui est-ce ? », « qu'est-ce que c'est ? », « c'est un(e) ».

1. Gong Li, *qui est-ce* ?
2. Une carte orange, _____ ?
3. Bonga, _____ ?
4. Le TGV, _____ ?
5. Internet, _____ ?
6. Patricia Kaas, _____ ?

– *C'est une* actrice chinoise.
– _____ carte de transport.
– _____ chanteur angolais.
– _____ train très rapide.
– _____ réseau informatique.
– _____ chanteuse française.

**5** Faites des phrases avec « c'est », « ce n'est pas » ou « ce ne sont pas ». Continuez.

1. un cahier / un livre
2. un crayon / un stylo
3. une carte / une lettre
4. des dollars / des euros

*C'est un cahier. Ce n'est pas un livre.*
_____
_____
_____

# 26

## C'EST UN HOMME. IL EST GRAND.
## C'EST UN SAC. IL EST GRAND.

« **C'EST** » et « **IL EST** » : l'identification et la description

**C'est un** homme.

**C'est un** sac.

**Il est** grand.

**Il est** grand.

■ L'identification des personnes :

> *C'est un* homme.
> *C'est une* femme.
>
> *Ce sont des* hommes.
> *Ce sont des* femmes.

■ La description des personnes :

> *Il est* grand.
> *Elle est* grande.
>
> *Ils sont* grands.
> *Elles sont* grandes.

■ L'identification des choses :

> *C'est un* sac.
> *C'est une* valise.
>
> *Ce sont des* sacs.
> *Ce sont des* valises.

■ La description des choses :

> *Il est* grand.
> *Elle est* grande.
>
> *Ils sont* grands.
> *Elles sont* grandes.

  • Identification des personnes
ou des choses :

« C'est / Ce sont » + **nom**

• Description des personnes
ou des choses :

« Il / Elle est »
« Ils / Elles sont » + **adjectif**

(Voir aussi pp. 10-12.)

**1** Complétez avec « C'est » ou « Il est ».

*Il est* norvégien. _____ un étudiant. _____ français. _____ un professeur. _____ un livre. _____
bleu. _____ une jolie femme. _____ belle. _____ Joe Wild. _____ chanteur. _____ américain.

**2** Posez des questions et répondez avec « il est » ou « elle est », selon le modèle.

1. un fauteuil ancien  　2. un garçon sérieux  　3. une belle maison  　4. une jolie fille

**1.** – *C'est un fauteuil ancien ?*  　　　　– *Oui, il est très ancien.*

**2.** – _____  – _____

**3.** – _____  – _____

**4.** – _____  – _____

**3** Complétez avec « c'est », « ce sont », « il est », « elle est », « ils sont ».

**1.** *C'est* Ricardo Bofill. _____ architecte. _____ un architecte espagnol.

**2.** _____ un footballeur. _____ Éric Cantona. _____ français.

**3.** _____ Mme Darmon. _____ ma concierge. _____ gentille.

**4.** _____ des amis. _____ grecs. _____ étudiants.

**4** Photos de vacances : identifiez et décrivez selon le modèle.

**1.** Rio / la plage d'Ipanema / magnifique / immense  　　**2.** Tania / une amie / brésilienne / linguiste

C'est Rio.
C'est la plage d'Ipanema.
Elle est magnifique.
Elle est immense.

_____
_____
_____
_____

**3.** Algodoal / une île d'Amazonie / sauvage / très belle  　**4.** Des colibris / des oiseaux / très rapides / très petits

**5** Identifiez et décrivez :
  – un objet d'antiquité, un vêtement ;
  – des personnes et des lieux sur une photo de vacances.

# C'EST BEAU ! C'EST CHER !

« **C'EST** » + adjectif : le commentaire général

C'est beau !

C'est cher !

C'est horrible !

C'est original.

■ « **C'EST** » + adjectif **neutre** exprime un **commentaire général**.

- Le commentaire peut exprimer une opinion personnelle :

  – *Tu aimes la mer ?*   – *Oui, **c'est** beau !*
  – *Tu aimes les glaces ?*   – *Oui, **c'est** bon !*

- Le commentaire peut exprimer une opinion collective :

  – ***C'est** beau, **c'est** parfumé, une rose.*

⚠ • Dites : *La mer, c'est beau.*   Ne dites pas : *La mer, c'est belle.*
        *Une rose, c'est beau.*           *Une rose, c'est belle.*

■ « **C'EST** » décrit une chose **en général**, « **IL EST** » décrit une chose **en particulier**.

***C'est** beau, **un** enfant.*   ***Il est** beau, **cet** enfant.*
***C'est** beau, **une** rose.*   ***Elle est** belle, **cette** rose.*
***C'est** beau, **les** roses.*   ***Elle sont** belles, **ces** roses.*

⚠ • Dites : *Elle est belle, cette fille.*   Ne dites pas : *C'est belle, cette fille.*

**1** **Faites des commentaires selon le modèle.**

beau – grand – bon – intéressant – désagréable

| | |
|---|---|
| un paysage | *C'est beau !* |
| un livre | _____ |
| une glace | _____ |
| les moustiques | _____ |
| la tour Eiffel | _____ |

**2** **Ils ne sont pas d'accord. Imaginez des commentaires.**

bon – mauvais – horrible – beau – génial – stupide – ennuyeux – intéressant – stressant – passionnant

|  | **Mike** | **Jill** |
|---|---|---|
| La confiture au Coca-Cola | *C'est bon.* | *C'est mauvais.* |
| Un pull violet, rose et vert | _____ | _____ |
| Les films de karaté | _____ | _____ |
| La morue à la fraise | _____ | _____ |
| Un film de Godard | _____ | _____ |

**3** **Associez les objets et les descriptions. Continuez librement.**

petit – parfumé – coloré – chaud – transparent – doux – fragile – rond – léger – long – sucré – beau

*C'est beau, c'est fragile, c'est parfumé :*
_____
_____
_____

| *C'est* | une rose. |
|---|---|
| _____ | un bonbon. |
| _____ | une écharpe. |
| _____ | une bulle. |

**4** **Complétez le dialogue, selon le modèle.**

1. – *Il est* sucré, ce bonbon.     – *Oui, c'est sucré, un bonbon / les bonbons.*

2. – _____ douce, cette écharpe.     – _____

3. – _____ belle, cette rose.     – _____

4. – _____ pratique, ce grand sac.     – _____

5. – _____ mignonne, cette petite fille.     – _____

**5** **Imaginez des commentaires :**
  – dans une galerie de peinture,
  – devant un défilé de mode,
  – dans un restaurant.

**6** **Posez des questions. Répondez négativement.**

sucré / salé     un gâteau, une pizza, une glace
grand / petit     une puce, un éléphant, un moustique

– *C'est sucré, une pizza ?*
– *Non, ce n'est pas sucré, c'est salé.*

**1** Identification, article, adjectifs. **Complétez. Continuez librement.**

**1.** petit / français (voiture)

– *Qu'est-ce que c'est* une Twingo ?     – *C'est une petite voiture française.*

**2.** grand / américain (musée)

– _____ le MOMA ?     – _____

**3.** bon / français (acteur)

– _____ Philippe Noiret ?     – _____

**4.** sec / blanc (vin)

– _____ le muscadet ?     – _____

**5.** gros / français (dictionnaire)

– _____ *Le Robert* ?     – _____

**6.** connu / italien (styliste)

– _____ Giorgio Armani ?     – _____

**2** Existence. Identification. Description. Propositions de lieu. **Complétez.**

**1.** *Dans* la rue, *il y a* une voiture. *C'est* une vieille Peugeot. *Elle est* belle.

**2.** _____ la table, _____ un livre. _____ un dictionnaire. _____ très gros.

**3.** _____ la vitrine, _____ des chaussures. _____ jaunes. _____ des Mac Beans.

**4.** _____ cette rivière, _____ des poissons. _____ des truites. _____ énormes.

**5.** _____ le mur, _____ des affiches. _____ anciennes. _____ très belles.

**3** Existence. Commentaire. Articles. **Faites des phrases selon le modèle.**

| | | | |
|---|---|---|---|
| jardin | tulipes | beau | *Dans le jardin, il y a des tulipes. C'est beau.* |
| forêt | vipères | dangereux | _____ |
| gâteau | raisins | bon | _____ |
| journal | reportages | intéressant | _____ |

**4** Identification. Description. Commentaire. Articles. Négation. **Faites des phrases selon le modèle.**

pull en soie / pull en coton     cher / bon marché
chanteuse / actrice     italienne / espagnole
studio / appartement     petit / grand
stylo / crayon     bleu / noir

*C'est un pull en soie. Ce n'est pas un pull en coton. Il est cher. Il n'est pas bon marché.*

_____

_____

_____

**1** Complétez avec les propositions de lieu, « il y a », « qu'est-ce qu'il y a ? », « qui est-ce ? », « qu'est-ce que c'est ? », « c'est », « ce sont » ou « ce n'est pas ».

(30 points)

| | Points |
|---|---|
| **1.** John travaille _____ Bombay, _____ Inde. | 2 |
| **2.** Chaque année, nous passons nos vacances _____ Grèce ou _____ Portugal. | 2 |
| **3.** Les assiettes sont _____ la table, les couteaux sont _____ le tiroir. | 2 |
| **4.** Dans le Loch Ness, _____ Écosse, _____ un gros serpent. | 2 |
| **5.** – _____ sur la table ? – Sur la table, _____ des fleurs. | 2 |
| **6.** – _____ ? – _____ mon frère Laurent. _____ étudiant. | 3 |
| **7.** – _____ ? – _____ un ordinateur portable. _____ très léger. | 3 |
| **8.** – Qui est cet acteur ? – _____ Toshiro Mifune. _____ un grand acteur japonais. | 2 |
| **9.** – _____ une mandarine ? – Non, _____ pas une mandarine, _____ une orange. | 3 |
| **10.** – La Danse Music, _____ formidable ! – Oh non, _____ horrible ! | 2 |
| **11.** _____ la place, _____ une statue. _____ une statue de Miró. _____ très colorée. | 4 |
| **12.** _____ jardin, _____ fleurs, _____ des roses. | 3 |

**2** Complétez avec « qui est-ce ? », « qu'est-ce que c'est ? », « c'est » ou « ce sont ».

(10 points)

---

**Joe Wild**

– Ce chanteur, à la télévision, _____ ?

– _____ Joe Wild. _____ le frère de Jim Wild.

– Et la femme derrière, _____ ?

– _____ Stella Star. _____ une actrice italienne.

– L'instrument de Joe Wild : _____ ?

– _____ une guitare indienne.

– Ces mots, sur l'écran, _____ ?

– _____ les paroles des chansons.

---

# 28

## UN, DEUX, TROIS…
## DIX, VINGT, CENT…

### LES NOMBRES (1) : pour compter

| | | | | | |
|---|---|---|---|---|---|
| 0 | zéro | 10 | dix | 20 | vingt |
| 1 | un | 11 | **onze** | 21 | vingt **et** un |
| 2 | deux | 12 | **douze** | 22 | vingt-deux |
| 3 | trois | 13 | **treize** | 23 | vingt-trois |
| 4 | quatre | 14 | quator**ze** | 24 | vingt-quatre |
| 5 | cinq | 15 | quin**ze** | 25 | vingt-cinq |
| 6 | six | 16 | sei**ze** | 26 | vingt-six |
| 7 | sept | 17 | dix-sept | 27 | vingt-sept |
| 8 | huit | 18 | dix-huit | 28 | vingt-huit |
| 9 | neuf | 19 | dix-neuf | 29 | vingt-neuf |

| | | | | | |
|---|---|---|---|---|---|
| 30 | trente | 31 | trente **et** un | 32 | trente-deux |
| 40 | quarante | 41 | quarante **et** un | 42 | quarante-deux |
| 50 | cinquante | 51 | cinquante **et** un | 52 | cinquante-deux |
| 60 | soixante | 61 | soixante **et** un | 62 | soixante-deux |
| 70 | **soixante-dix** | 71 | **soixante et onze** | 72 | **soixante-douze** |
| 80 | quatre-vingt**s** | 81 | quatre-vingt-un | 82 | quatre-vingt-deux |
| 90 | **quatre-vingt-dix** | 91 | **quatre-vingt-onze** | 92 | **quatre-vingt-douze** |

| | | | | | |
|---|---|---|---|---|---|
| 100 | cent | 101 | cent un | 102 | cent deux |
| 200 | deux cent**s** | 201 | deux cent un | 202 | deux cent deux |
| 300 | trois cent**s** | 301 | trois cent un | 302 | trois cent deux |
| 400 | quatre cent**s** | 401 | quatre cent un | 402 | quatre cent deux |

| | | | |
|---|---|---|---|
| 1 000 | mille | 1 000 000 | un million |
| 10 000 | dix mille | 1 000 000 000 | un milliard |
| 100 000 | cent mille | | |

■ « Vingt » et « cent » s'accordent quand ils sont multipliés :

> **quatre-*vingts***     ***trois* cents**     ***six* cents**

> • Il n'y a pas d'accord quand ils sont suivis d'un nombre :

> *quatre-vingt-**un***     *cinq cent **dix***     *six cent **cinquante***

♪ • *six*    *dix*    *six livres*    *dix personnes*    *six amis*    *dix hommes*

    [sis]   [dis]   [si]     [di]      [siz]     [diz]

**1** Écrivez et lisez les nombres de 1 à 10.

*Un* _____

**2** Lisez et transcrivez en chiffres.

| | | | | | |
|---|---|---|---|---|---|
| Dix | *10* | Cent | _____ | Mille | _____ |
| Vingt | _____ | Cinquante | _____ | Cinq cents | _____ |
| Cent cinq | _____ | Cent cinquante | _____ | Trente-cinq | _____ |
| Mille deux cents | _____ | Quarante-trois | _____ | Six mille | _____ |

**3** Transcrivez en lettres. Donnez les prix dans votre pays.

1. un pain : 0,70 €    *Un pain, combien ça coûte ? – (Ça coûte) soixante-dix centimes d'euros.*

2. un timbre : 0,46 €    _____

3. un litre d'essence : 1 €    _____

4. un journal : 1,20 €    _____

5. un sandwich : 2 €    _____

6. un tee-shirt : 14 €    _____

**4** Transcrivez et lisez les numéros de téléphone. Donnez votre numéro de téléphone.

1. 04 28 59 70 62    *Zéro quatre, vingt-huit, cinquante-neuf,* _____

2. 01 75 45 29 71    _____

3. 03 88 35 91 51    _____

**5** Transcrivez en lettres la monnaie européenne puis la monnaie de votre pays si elle est différente.

Billets : 5 € – 10 € – 20 € – 50 € – 100 € – 200 € – 500 €

Il y a des billets de :

*cinq euros,* _____

_____

_____

Pièces : 1 c – 2 c – 5 c – 10 c – 20 c – 50 c – 1 € – 2 €

Il y a des pièces de :

*un centime,* _____

_____

_____

**6** Écrivez en lettres les chiffres du texte de Musset.

« Henri VIII (tua) **7** reines, **2** cardinaux, **19** évêques, **13** abbés, **500** princes, **61** chanoines, **14** archidiacres, **50** docteurs, **12** marquis, **310** chevaliers et **29** barons... »

*Henri Huit tua sept reines, deux* _____

_____

_____

_____

## LES NOMBRES (2) : pour classer

■ Dans un classement (nombres ordinaux), on ajoute « -ième », sauf pour « premier » :

| | | | | | |
|---|---|---|---|---|---|
| 1er | premier | 11e | onzième | 30e | trentième |
| 2e | deux**ième** (second) | 12e | douzième | 40e | quarantième |
| 3e | trois**ième** | 13e | treizième | 50e | cinquantième |
| 4e | quat**rième** | 14e | quatorzième | 60e | soixantième |
| 5e | cinquième | 15e | quinzième | 70e | soixante-dixième |
| 6e | sixième | 16e | seizième | 80e | quatre-vingtième |
| 7e | septième | 17e | dix-septième | 90e | quatre-vingt-dixième |
| 8e | huitième | 18e | dix-huitième | 100e | centième |
| 9e | neuvième | 19e | dix-neuvième | 1 000e | millième |
| 10e | dixième | 20e | vingtième | 1 000 000e | millionième |

Premier : début du classement
Dernier : fin du classement

## LA DATE et LE JOUR

■ **LA DATE :** « **le** » + (jour) + numéro

*Nous sommes* | ***le** mardi trois mai.*
| ***le** trois mai.*

• Dites : *Le mardi trois.*   Ne dites pas : *Mardi le trois.*

• Avec un nom de mois, on dit « **le premier** », mais « **le deux** », « **le trois** », etc.

*Nous sommes* | ***le premier** mai ?*
| ***le deux** mai ?*
| ***le trois** mai ?*

■ **LE JOUR :** lundi, mardi, mercredi, jeudi, vendredi, samedi, dimanche

*Aujourd'hui,* | *c'est mardi.*
| *on est mardi.*

• Lundi = ce lundi :

*Lundi, je commence à 7 h.*
*Mardi, je commence à 10 h.*

• **Le** lundi = tous les lundis :

*Le lundi, je suis fatigué…*
*Le mardi, je suis en forme.*

**1** Situez les habitants de l'immeuble, selon le modèle.

| M. et Mme Castelli | 5ᵉ |
|---|---|
| Mlle Maurel | 4ᵉ |
| M. Tran Dang | 3ᵉ |
| M. et Mme Miller | 2ᵉ |
| Mme Da Costa | 1ᵉʳ |

*Monsieur et madame Castelli habitent au cinquième étage.*

_____

_____

_____

**2** Classez en fonction des points, selon le modèle.

Paul = 350 points     Marco = 2 700 points     Anna = 1 380 points

Julie = 630 points     Béatrice = 2 488 points     Fabien = 975 points

*Marco est premier. Il a deux mille sept cents points. Béatrice est* _____

_____

_____

**3** Situez les personnages dans leur époque, continuez…

1. Shakespeare : écrivain anglais (xviᵉ)     3. Giotto : peintre italien (xivᵉ)

2. Allen : cinéaste américain (xxᵉ)     4. Schubert : musicien autrichien (xixᵉ)

**1.** *Shakespeare est un écrivain anglais du seizième siècle.*

**2.** _____

**3.** _____

**4.** _____

**4** Complétez avec « le » ou rien, selon le modèle.

**1.** *Le* samedi en général, je travaille, mais ___X___ samedi, je suis en vacances.

**2.** Je passe mon permis de conduire _____ lundi.

**3.** _____ mardi, en général, les musées sont fermés.

**4.** Katia se marie _____ samedi.

**5.** _____ lundi, je suis toujours fatiguée.

**5** Répondez aux questions.

– Quel jour sommes-nous ?_____

– Quel est le premier jour du printemps ? _____

– Quel jour êtes-vous né(e) ? _____

– Quel est le jour de la fête nationale en France ? _____

# IL EST CINQ HEURES.

**L'HEURE :** « il est » + heures

| | |
|---|---|
| **Il est** cinq heures. | **Il est** cinq heures **et** demie. |
| **Il est** cinq heures dix. | **Il est** six heures **moins** dix. |
| **Il est** cinq heures **et** quart. | **Il est** six heures **moins le** quart. |

- On indique les minutes **après** l'heure :

| | | | |
|---|---|---|---|
| 17 h 05 | *cinq heures cinq* | 17 h 35 | *six heures moins vingt-cinq* |
| 17 h 10 | *cinq heures dix* | 17 h 40 | *six heures moins vingt* |
| 17 h 15 | *cinq heures **et quart*** | 17 h 45 | *six heures **moins le quart*** |
| 17 h 20 | *cinq heures vingt* | 17 h 50 | *six heures moins dix* |
| 17 h 25 | *cinq heures vingt-cinq* | 17 h 55 | *six heures moins cinq* |
| 17 h 30 | *cinq heures **et demie*** | 18 h 00 | *six heures* |

12 h = *midi*  0 h = *minuit*

- Pour les horaires officiels, on dit :

18 h 30  *dix-huit heures trente*  19 h 15  *dix-neuf heures quinze*

- Pour distinguer les différents moments de la journée, on dit :

| | |
|---|---|
| **le** matin | *six heures **du matin*** |
| **l'**après-midi | *six heures **de l'après-midi*** |
| **le** soir | *huit heures **du soir*** |

- Pour indiquer une heure précise on utilise « **à** » :

*J'ai rendez-vous **à** midi cinq. – Je termine **à** six heures.*

- Pour demander l'heure, on dit :

*Quelle heure **est-il** ?*  (toujours au singulier)

**1** Posez des questions et répondez.

**1.** 7 h 30     *– Quelle heure est-il ?*         *– Il est sept heures et demie.*

**2.** 8 h 00    – _____    – _____

**3.** 9 h 30    – _____    – _____

**4.** 10 h 15    – _____    – _____

**5.** 17 h 45    – _____    – _____

**2** Complétez en donnant des informations sur votre pays.

Dans mon pays l'école commence *à huit heures trente* et elle finit _____.

Les bureaux ouvrent _____ et ils ferment _____.

On déjeune _____ et on dîne _____.

Il y a des séances de cinéma _____ et _____.

**3** Que regardent les Martiens à la télévision ? Qu'est-ce qu'on regarde dans votre pays ?

| Lundi | 9 h 30 « Hystery » | 12 h 30 « Questions pour un Martien » | 13 h 30 Journal télévisé |
|-------|--------------------|---------------------------------------|--------------------------|
| Mardi | 8 h 00 Cosmicomics | 11 h 00 « Karaokezako » | 20 h 00 « Les Terriens attaquent » |
| Mercredi | 7 h 00 Météo | 11 h 15 Journal de la mode | 20 h 45 Télésport |

*Le lundi, à neuf heures et demie, ils regardent « Hystery ».* _____

_____

**4** Transformez, selon le modèle. Continuez.

**1.** Le matin, il y a un bateau à huit heures. *Il y a un bateau à huit heures du matin.*

**2.** Le soir, il y a un bateau à onze heures. _____

**3.** L'après-midi, il y a un bateau à trois heures. _____

**4.** Le matin, il y a un train à cinq heures. _____

**5.** Le soir, il y a un train à dix heures. _____

**5** Comparez l'heure à Paris, à Rio et à Tokyo.

Paris : 8 h, 15 h, 23 h        Rio (– 4) – Tokyo (+ 8)

*Quand il est huit heures (du matin) à Paris, il est* _____

_____

**6** « Le matin », « le soir ». Continuez.

*Le café fume, le matin.*        *Je suis en forme,* _____

*La lune se lève,* _____        _____

# Il fait froid, en hiver.
# Il fait beau, en juillet.

## LE TEMPS (la météo)

| Il fait chaud. | | Il fait froid. |

| Il pleut. | Il neige. |

■ Pour décrire le temps, on utilise « **il** » impersonnel :

*Il fait*
| *chaud*
| *froid.*
| *beau.*
| *dix degrés (10°).*

*Il*
| *pleut.*
| *neige.*
| *grêle.*

⚠ • Dites : ***Il fait** chaud.*      Ne dites pas : ~~C'est~~ *chaud.*

• Pour connaître le temps, on dit : *Quel temps fait-il ?*

## LES MOIS et LES SAISONS

■ **Les mois**

*janvier, février, mars, avril, mai, juin,
juillet, août, septembre, octobre,
novembre, décembre*

*en janvier, **en** août…*
***au mois de** janvier, **au mois d'**août…*

■ **Les saisons**

*le printemps*      *l'été*
*l'automne*      *l'hiver*

***en** automne, **en** hiver…*
***en** été, **au** printemps…*

**1** Décrivez le temps dans votre pays selon le modèle.

En France, en août, il fait chaud.

Au printemps, il pleut souvent.

En hiver, il fait froid.

Il neige parfois en décembre.

Aujourd'hui, il fait beau.

Il fait vingt-cinq degrés.

_____

_____

_____

_____

_____

_____

**2** Complétez avec une information météorologique, selon le modèle.

il fait chaud – il fait froid – il fait beau – il neige – il pleut

**1.** J'allume le chauffage *quand il fait froid.*

**2.** Nous allons à la plage _____

**3.** Les grenouilles chantent _____

**4.** Les touristes sont contents _____

**5.** Nous faisons du ski _____

**3** Complétez avec « c'est » ou « il fait ».

**1.** Dans mon appartement *il fait* froid : le chauffage est en panne.

**2.** Attention, ne touche pas ça : _____ chaud !

**3.** En général, en été, _____ beau à Paris.

**4.** L'omelette norvégienne : _____ chaud ou _____ froid ?

**5.** Les marchands de glaces sont contents quand _____ chaud.

**4** Complétez avec « en » ou « au », quand c'est nécessaire.

**1.** En France, la rentrée des classes a lieu en septembre, _____ automne.

**2.** Les écoles sont fermées _____ été, _____ juillet et _____ août.

**3.** Les feuilles tombent _____ automne, mais elles repoussent _____ printemps.

**4.** Le festival de Cannes a lieu _____ printemps, _____ mois de mai.

**5** Complétez.

Sous l'équateur

Sous l'équateur, les quatre saisons se succèdent en un jour. _____ matin, c'est _____ printemps et _____ frais. À midi, c'est _____ été, _____ chaud. À cinq heures, c'est _____ automne : _____ pleut. _____ nuit, c'est _____ hiver et _____ froid.

# 31

## JE MANGE DE LA SALADE, DU POISSON ET DES FRUITS.

« DU », « DE LA », « DES » : les partitifs

J'aime :

| le chocolat |

| la crème |

| les noisettes |

Dans ce gâteau, il y a :

| du chocolat |

| de la crème |

| des noisettes |

■ « LE », « LA », « LES »
= tout l'ensemble

J'aime
- *la* viande.
- *l'*eau.
- *le* poisson.
- *les* fruits.

■ « DU », « DE LA », « DES »
= partie de l'ensemble

J'achète
- *de la* viande.
- *de l'*eau.
- *du* poisson. (de + le = du)
- *des* fruits. (de + les = des)

- On utilise « du », « de la », « des » devant les quantités **non exprimées** ou non comptables :

    *Je mange **du** riz.*
    *Vous avez **du** feu ?*
    *Elle a **de la** patience et **du** courage.*
    *Il y a **du** soleil et **du** vent.*

- Dites : *Je mange de la viande.*
     *Je mange des pâtes.*

Ne dites pas : *Je mange la viande.*
        *Je mange les pâtes.*

**1** **a. Associez les nationalités et les aliments en utilisant « le », « la », « les » ou « du », « de la », « des ».**

les pâtes – le riz – le couscous – le chocolat – la feta – le glikko

1. Les Italiens
2. Les Chinois
3. Les Suisses
4. Les Arabes
5. Les Grecs
6. Les Martiens

*Ils aiment les pâtes.*
_____
_____
_____
_____
_____

*Ils mangent des pâtes.*
_____
_____
_____
_____
_____

**b. Dites ce que vous aimez et ce que vous mangez.**

**2** **Faites des phrases en utilisant des partitifs, selon le modèle.**

1. boucher – 2. boulanger – 3. libraire – 4. poissonnier – 5. fleuriste – 6. épicier

1. *Chez le boucher, on achète de la viande.*     4. _____
2. _____     5. _____
3. _____     6. _____

**3** **Complétez avec « du », « de la », « des ».**

1. C'est une belle maison
   avec *du* soleil,
   _____ espace,
   _____ rangements.

2. C'est un bon film
   avec _____ suspense,
   _____ action,
   _____ amour.

3. C'est une belle plage.
   avec _____ sable fin,
   _____ soleil,
   _____ palmiers.

**4** **Faites des phrases, selon le modèle (plusieurs possibilités).**

radio •          • feu
cheminée •      • champagne
rue •            • argent
frigo •          • monde
porte-monnaie • • musique

*À la radio, il y a de la musique.*
_____
_____
_____
_____

**5** **Faites des phrases avec des partitifs, selon le modèle.**

1. sport : volonté, courage
2. vert : bleu, jaune
3. politique : ambition, argent
4. or : plomb, magie

*Pour faire du sport, il faut de la volonté et* _____
_____
_____
_____

**6** **Décrivez le contenu du caddy d'une mère de famille ; d'un vieux monsieur ; d'un Martien.**

# UN LITRE DE LAIT
# BEAUCOUP DE BEURRE
# PAS DE FARINE

### « UN KILO DE », « BEAUCOUP DE », « PAS DE » : la quantité exprimée

| De l'eau | | | Un verre d'eau |
|---|---|---|---|
| De la farine | | | Un kilo de farine |
| Du soleil | | | Pas de soleil |

■ « **DE** » remplace « du », « de la », « des » avec :

• les quantités **exprimées** :

$$\left.\begin{array}{r}\text{un kilo } \textbf{de} \\ \text{cent grammes } \textbf{de} \\ \text{trois morceaux } \textbf{de}\end{array}\right|\ sucre$$

$$\left.\begin{array}{r}\text{beaucoup } \textbf{de} \\ \text{un peu } \textbf{de} \\ \text{assez } \textbf{de}\end{array}\right|\ sucre$$

• la quantité **zéro** :

$$\left.\begin{array}{r}\text{pas } \textbf{de} \\ \text{plus } \textbf{de} \\ \text{jamais } \textbf{de}\end{array}\right|\ sucre$$

⚠ • Dites : *Beaucoup **de** livres.*     Ne dites pas : *Beaucoup ~~des~~ livres.*
   *Pas **de** sel.*                                   *Pas ~~du~~ sel.*

■ « Du », « de la », « des » ou « de » ? (résumé)

• Quantité non exprimée
   Question : – *Quoi ?*

   Réponse :
   | ***du...*** |
   |---|
   | ***de la...*** |
   | ***des...*** |

• Quantité exprimée
   Question : – *Combien ?*

   Réponse :
   | *un kilo* | |
   |---|---|
   | *beaucoup* | *de...* |
   | *pas* | |

**1** Complétez librement.

**1.** un kilo *de farine*

**2.** deux cents grammes _____

**3.** une tasse _____

**4.** un carnet _____

**5.** beaucoup _____

**6.** un peu_____

**7.** trois litres _____

**8.** deux tranches _____

**9.** un verre _____

**10.** un morceau _____

**11.** un bouquet _____

**12.** un paquet _____

**2** Faites des phrases avec « du », « de la », « des » ou « de », selon le modèle.

| lait / bouteille | *Il y a du lait dans une bouteille de lait.* |
|---|---|
| sucre / paquet | _____ |
| moutarde / pot | _____ |
| pommes de terre / sac | _____ |
| bonbons / paquet | _____ |

**3** Posez des questions et répondez à la forme négative.

**1.** – *Vous mangez du* poisson ?

– *Non, je ne mange pas de poisson.*

**2.** – _____ viande ?

– _____

**3.** – _____ légumes ?

– _____

**4.** – _____ jambon ?

– _____

**4** Faites des phrases avec « du », « de la », « des » ou « de ».

**Les végétariens :** pain – fromage – œufs – fruits – légumes – viande – poisson – charcuterie

Ils mangent _____

Ils ne mangent pas _____

**5** Faites des phrases avec « trop de » ou « pas assez de », selon le modèle. Continuez librement.

**1.** Dans mon appartement, *il y a trop de* bruit *et il n'y a pas assez de* lumière.

**2.** Dans ces spaghettis, _____ sel _____ sauce.

**3.** Dans mon entreprise, _____ travail _____ vacances.

**4.** À la télévision, _____

**6** Donnez une liste de produits, sans la quantité puis avec la quantité, selon le modèle.

Dans le placard, il y a :

– Quoi ?

*du sucre* _____

_____

– Combien ?

*un kilo de sucre,* _____

_____

# 33

# PLUS GRAND QUE...
# MOINS GRAND QUE...
# AUSSI GRAND QUE...

## LA COMPARAISON

Jim est :

| |
|---|
| **plus** grand **que** Joe. |

| |
|---|
| **plus** gros **que** Joe. |

| |
|---|
| **aussi** fort **que** Joe. |

Joe est :

| |
|---|
| **moins** grand **que** Jim. |

| |
|---|
| **moins** gros **que** Jim. |

| |
|---|
| **aussi** beau **que** Jim. |

■ On place « **plus** » / « **moins** » / « **aussi** » devant l'adjectif, « **que** » après l'adjectif :

Jim est | *plus* / *moins* / *aussi* | *sympathique* | **que** | *Joe.*

■ On place « **plus** » / « **moins** » / « **aussi** » devant l'adverbe, « **que** » après l'adverbe :

Jim bouge | *plus* / *moins* / *aussi* | *vite* | **que** | *Joe.*

■ Comparatifs particuliers

- « **Bon** » / « **meilleur** » (adjectifs)

  *Le café français est **bon**.*
  *Le café martien est **meilleur**.*

- « **Bien** » / « **mieux** » (adverbes)

  *Woody danse **bien**.*
  *Fred danse **mieux**.*

⚠ • Dites : *Il est meilleur...*   Ne dites pas : *Il est ~~plus bon~~...*

♪ • « Que » devient « qu' » devant une voyelle :

  *Je travaille plus **qu'**avant.*

**1** Complétez les phrases avec « plus ... que », « moins ... que ». Faites l'élision si c'est nécessaire.

1. L'argent est *plus* précieux *que* le cuivre, mais *moins* précieux *que* l'or.

2. Une voiture est _____ rapide _____ un train, mais _____ rapide _____ un vélo.

3. Le coton est _____ léger _____ le lin, mais _____ léger _____ la soie.

4. Au printemps, il fait _____ chaud _____ en été mais il fait _____ chaud _____ en hiver.

**2** Imaginez des publicités avec « plus » et « moins ». Accordez les adjectifs.

| Une nouvelle voiture | Un nouvel ordinateur |
|---|---|
| silencieux – cher – confortable – élégant | petit – rapide – puissant – lourd |
| *Elle est plus*_____ | _____ |
| _____ | _____ |
| _____ | _____ |

**3** Un géant, un nain. Imaginez des comparaisons en utilisant « aussi ... que ».

Le géant :                                        Le nain :

*Il a les jambes aussi grandes que des arbres.* _____

*Il a des mains* _____   _____

*Il a une maison*_____   _____

**4** Maintenant et avant : comparez selon le modèle. Accordez les adjectifs.

1. sûr / longtemps     Les voyages sont *plus sûrs qu'avant* et ils durent *moins longtemps*.

2. silencieux / vite     Les voitures sont _____ et elles roulent _____.

3. vite / haut     Les sportifs courent _____ et ils sautent _____.

4. grand / longtemps     Les gens sont _____ et ils vivent _____.

**5** Complétez avec les verbes et « meilleur(e)(s) » ou « mieux ».

1. Le vin français est bon.                    Le vin martien *est meilleur.*

   En France, on mange bien.                 Sur Mars, on *mange mieux.*

2. Les pâtes au beurre sont bonnes.          Les pâtes au fromage _____

   Zaza cuisine bien.                         Bip_____

3. Cathy travaille bien.                      Keiko _____

   Les résultats de Cathy sont bons.          Les résultats de Keiko _____

**6** Comparez deux acteurs, deux shampoings, deux joueurs de tennis, deux appartements.
Comparez la cuisine française et la cuisine de votre pays.

# PLUS (DE), MOINS (DE), AUTANT (DE)

## LA COMPARAISON de QUANTITÉS

Max

gagne **plus**

gagne **moins**

gagne **autant**

que Jean.

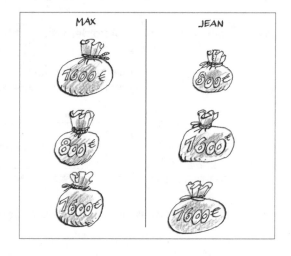

Max a

**plus** d'argent

**moins** d'argent

**autant** d'argent

que Jean.

■ Pour comparer des quantités, on utilise « **plus** », « **moins** », « **autant** » :

|  |  |
|---|---|
| | *plus* |
| *Max travaille* | *moins* |
| | *autant* |

*que Jean (qu'avant, etc.).*

• Devant un nom, on ajoute « **de** » :

| | | |
|---|---|---|
| | *plus* | *de* | *travail* |
| *Max a* | *autant* | *de* | *vacances que Jean (qu'avant, etc.).* |
| | *moins* | *d'* | *argent* |

⚠ • Dites : *Je travaille **autant** que…* Ne dites pas : *Je travaille ~~aussi comme~~…*

## LE SUPERLATIF : on place « **le** », « **la** », « **les** » devant les comparatifs.

*C'est le restaurant* | *le plus confortable.*
*le moins cher.*
*le meilleur.*

• Pour préciser, on utilise « **de** » + nom :

*C'est le meilleur restaurant **de** la ville.*

⚠ • Dites : *Le plus beau **du** monde.* Ne dites pas : *Le plus beau ~~dans~~ le monde.*
*Le garçon **le** plus beau.* ~~Le garçon plus beau.~~

**1** Comparez, en utilisant « plus », « moins », « autant », selon le modèle. Commentez.

**1.** Lire : les hommes (–) / les femmes (+)   *Les hommes lisent moins que les femmes.*

**2.** Dormir : les enfants (+) / les adultes (–)   _____

**3.** Gagner : les infirmières (–) / les mannequins (+)   _____

**4.** Polluer : l'essence (–) / le diesel (+)   _____

**5.** Fumer : les jeunes (=) / les vieux (=)   _____

**2** Comparez le nouveau quartier et l'ancien. Comparez deux quartiers de votre ville.

Nouveau quartier :

| | |
|---|---|
| magasins (+) | cinémas (–) |
| jardins (+) | fast-foods (+) |
| tours (–) | monuments (–) |
| voitures (=) | bruit (=) |

Dans mon nouveau quartier :

*Il y a plus de magasins,* _____

_____

_____

**3** Complétez avec « plus de … que », « moins de … que », « autant de … que ».

**1.** Les enfants mangent *plus de* sucre *que* les adultes.

**2.** À New York, il y a _____ gratte-ciel _____ à Paris.

**3.** Dans les campagnes, il y a _____ voitures _____ dans les villes.

**4.** Il y a _____ calories dans les légumes _____ dans la viande.

**5.** Sur terre, il y a à peu près _____ hommes _____ de femmes.

**4** Comparez les nombres de :

   – livres (dans votre bibliothèque / dans une librairie)   – habitants (dans un village / dans une ville)

   – exercices (p. 85, p. 87 et p. 88)   – jours (en janvier / en mars / en juin)

_____

**5** Faites des superlatifs, selon le modèle.

| | Âge | Taille | Poids | Salaire | Heures de travail |
|---|---|---|---|---|---|
| Didier | 35 ans | 1,80 m | 90 kg | 1 500 € | 44 h |
| François | 28 ans | 1,75 m | 75 kg | 2 000 € | 39 h |
| Max | 40 ans | 1,70 m | 65 kg | 3 000 € | 30 h |

*François est le plus jeune.* _____

_____

**6** Quel est le meilleur restaurant de votre ville ? Quelle est la spécialité la meilleure de votre région ?
Quelle est la personnalité la plus populaire de votre pays ? Qui est votre meilleur(e) ami(e) ?

**1** Les nombres. Attribuez des mesures en mètres. **Continuez librement.**

5 m – 15 m – 310 m – 50 cm – 4 808 m – 20 cm – 50 m – 33 m

**1.** Une girafe *mesure (environ) cinq mètres.*

**2.** Une baleine _____

**3.** Un nouveau-né _____

**4.** Une main d'adulte _____

**5.** La tour Eiffel _____

**6.** Une piscine olympique _____

**7.** Le mont Blanc _____

**8.** La statue de la Liberté_____

**2** Les nombres, les jours. **Classez.**

**Les jours de la semaine**

Lundi : *c'est le premier jour de la semaine.*

Mardi : _____

Jeudi : _____

**Les mois de l'année**

Janvier : *c'est le premier mois de l'année.*

Mars : _____

Mai : _____

**3** Les nombres, l'heure. **Associez les heures et les émissions. Continuez.**

C'est la première émission.       *Il est sept heures trente.*

C'est le journal télévisé.         _____

C'est la météo.                    _____

C'est la dernière émission.        _____

**4** Comparatifs : « plus », « moins », « aussi », « autant ». **Faites des phrases selon le modèle.**

**1.** Rome : 32° / Prague : 10° / Marseille : 10°

*Il fait plus chaud à Rome qu'à Prague. Il fait moins chaud* _____

**2.** vin : 16 F / bière 16 F / Coca : 20 F

_____

**3.** février : 28 j. / mars : 31 j. / mai : 31 j.

_____

**4.** salle A : 15 élèves / salle B : 10 élèves / salle C : 15 élèves

_____

**5.** salle A : 20 m² / salle B : 15 m² / salle C : 15 m²

_____

**5** Partitifs, comparatifs. **Décrivez et comparez.**

**L'été et l'hiver**

soleil – longueur des journées –
lumière – nuages – vent...

*En été, il y a beaucoup de soleil.*

*Il y a plus de soleil en été* _____

**Un fast-food et un restaurant**

nombre de plats – qualité – confort des sièges – prix –
bruit – monde – enfants – adultes

_____

_____

**1** Complétez avec « il est », « il fait », « en », « du », « de la », « des », « pas de », des comparatifs et des superlatifs.
(30 points)

Points

1. Quand _____ sept heures à Paris, _____ midi à New York.    2

2. À Moscou, _____ juillet, _____ très chaud.    2

3. À midi, je bois_____ vin, mon mari boit _____ bière, mes enfants boivent _____ eau.    3

4. Le matin, je mange _____ biscottes avec un peu _____ confiture.    2

5. Dans mon appartement, il y a _____ soleil et _____ espace mais il y a beaucoup _____ bruit.    3

6. Dans une station-service, on trouve _____ essence mais aussi _____ biscuits, _____ café et _____ revues.    4

7. Si vous avez _____ tension, ne mangez _____ sel et ne buvez _____ café !    3

8. Cathy mesure 1,70 m. Paul aussi : Cathy est _____ grande _____ Paul.    2

9. Jean a 300 disques. Max aussi : Jean a _____ disques _____ Max.    2

10. Il fait _____ froid en hiver _____ en été.    2

11. La nature est _____ polluée _____ avant.    2

12. L'autruche est l'oiseau _____ grand _____ monde. Le colibri est l'oiseau _____ petit.    3

**2** Complétez avec « le », « la », « les », ou « du », « de la », « des » ou « de ».
(10 points)

**Mon fils**

Mon fils n'aime pas _____ bonbons. Il préfère _____ saucisson. À la sortie de l'école, il mange _____ fromage ou _____ olives noires et beaucoup _____ pain, mais il ne mange jamais _____ biscuits. Le soir, il aime manger _____ pâtes avec _____ sauce tomate et _____ parmesan. Il aime aussi _____ glace à la vanille.

# 35 JE GRANDIS, VOUS GRANDISSEZ...

**LES VERBES** en « **-IR** » à deux formes (pluriel en « -iss »)

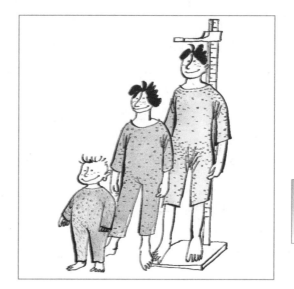

**Grandir :**

Je grand**is**
Tu grand**is**
Il grand**it**

Nous grand**issons**
Vous grand**issez**
Ils grand**issent**

■ Le « **i** » du singulier devient « **iss** » au pluriel :

| GROSSI-R | | | +*ss* |
|---|---|---|---|
| *Je* | ***grossi*-s** | *Nous* | ***grossiss*-ons** |
| *Tu* | ***grossi*-s** | *Vous* | ***grossiss*-ez** |
| *Il / Elle / On* | ***grossi*-t** | *Ils / Elles* | ***grossiss*-ent** |

- Ces verbes se forment souvent sur un adjectif et expriment **une transformation** :

| | | |
|---|---|---|
| *vieille → vieillir* | *Je vieillis* | *Vous vieill**iss**ez* |
| *rouge → rougir* | *Je roug**is*** | *Vous roug**iss**ez* |
| *grande → grandir* | *Je grand**is*** | *Vous grand**iss**ez* |

- Autres verbes fréquents :

    finir – choisir – guérir – applaudir – ralentir

■ **À L'ÉCRIT,** ces verbes se terminent par :

| Singulier | Pluriel |
|---|---|
| *-is* | *-issons* |
| *-is* | *-issez* |
| *-it* | *-issent* |

♪  (*-s, -t, -ent* : finales muettes)

**1** **Complétez puis mettez au pluriel.**

**1.** brunir / maigrir

En été, je *brunis*                                    En été, nous *brunissons*

et je _____                et nous _____

**2.** grossir / pâlir

En hiver, je _____       En hiver, nous _____

et je _____                et nous _____

**3.** jaunir / fleurir

En automne, mon rosier _____   En automne, mes _____

Au printemps, il _____   Au printemps, ils_____

**2** **Complétez avec le verbe « finir » puis « choisir ».**

**1.** – Vous finissez à six heures ?        – *Non, je finis* à cinq heures.

– Vous finissez avant Paul ?           – _____ après Paul.

– _____ tard ?              – _____ tôt.

**2.** – Vous choisissez le menu ?          – _____ la carte.

– Vous choisissez du vin blanc ?      – _____ du vin rouge.

– _____ une tarte ?        – _____ une glace.

**3** **Complétez avec « finir », « choisir », « réfléchir ».**

**1.** Je *réfléchis*, je _____ une réponse, je _____ l'exercice.

**2.** Il _____

**3.** Vous _____

**4** **Complétez selon le modèle.**

**1.** grandir / vieillir        Les enfants *grandissent* et les parents _____.

**2.** atterrir / applaudir     Quand le pilote _____ en douceur, les voyageurs _____.

**3.** (se) réunir / réfléchir   De temps en temps, nous nous _____ et nous _____ ensemble.

**4.** réfléchir / choisir      Roberto _____ longtemps quand il _____ ses cravates.

**5** **Écrivez la finale des verbes.**

Je fin*is*                Il fin_____              On fin_____              Vous fin_____

Tu fin_____            Elle fin_____            Nous fin_____            Ils fin_____

## 36 — JE PARS, VOUS PARTEZ...

**LES VERBES** en « **-IR** » à deux formes (type « partir »)

**Partir :**

Je **pars**
Tu **pars**
Il **part**

Nous **part**ons
Vous **part**ez
Ils **part**ent

■ Au singulier, la consonne finale tombe :

| **PART-IR** | **– t** | | |
|---|---|---|---|
| Je | **par**-s | Nous | **part**-ons |
| Tu | **par**-s | Vous | **part**-ez |
| Il / Elle / On | **par**-t | Ils / Elles | **part**-ent |

(Et : sortir, sentir)

| **DORM-IR** | **– m** | | |
|---|---|---|---|
| Je | **dor**-s | Nous | **dorm**-ons |
| Tu | **dor**-s | Vous | **dorm**-ez |
| Il / Elle / On | **dor**-t | Ils / Elles | **dorm**-ent |

| **SERV-IR** | **– v** | | |
|---|---|---|---|
| Je | **ser**-s | Nous | **serv**-ons |
| Tu | **ser**-s | Vous | **serv**-ez |
| Il / Elle / On | **ser**-t | Ils / Elles | **serv**-ent |

(Et : vivre*, suivre*)

(*« Vi**vre** » et « sui**vre** » perdent aussi la consonne finale au singulier : *je vis, je suis*.)

⚠ ♪ • Dites :     *Je pars   je sors   je dors   je vis   je suis*

Ne dites pas : *Je part   je sort   je dorm   je viv   je suiv*

**1** Répondez aux questions, au choix.

1. – Vous partez en Italie ou en Espagne ?     – *Je pars en Italie.*

2. – Vous partez en avion ou en voiture ?     – _____

3. – Vous partez en juin ou en juillet ?     – _____

4. – Vous dormez à Nice ou à Gênes ?     – _____

5. – Vous dormez à l'hôtel ou chez des amis ?     – _____

**2** Complétez avec les verbes ci-dessous, selon le modèle.

partir – sortir – dormir – vivre – suivre

Je *pars* en vacances en juin.

Je _____ tous les vendredis soir.

Je _____ 7 heures par nuit.

Je _____ en France.

Je _____ des cours d'anglais.

*Vous partez en vacances en août.*

_____

_____

_____

_____

**3** Mettez les terminaisons de « sortir », « partir », « dormir », « servir », « suivre » et « vivre ».

Je sor*s*          Elle sui___          Nous sui___          On sor___          On par___

Tu par___          On dor___          Vous par___          Nous sor___          Il par___

Il vi___          Elle ser___          Tu sor___          Elles dor___          Ils vi___

**4** Complétez avec les verbes manquants.

vivre – dormir – sortir – se nourrir – grossir – grandir – finir

**Les ours**

Les ours bruns *vivent* dans la montagne. Ils _____ pendant l'hiver et au printemps ils _____ de leurs grottes pour chercher de la nourriture. Les ours s'adaptent à leur environnement : les ours blancs qui _____ près du pôle Nord se _____ surtout de poissons. Les ours pèsent trois cents grammes à la naissance, mais ils _____ et ils _____ très vite et ils _____ par atteindre deux cents kilos à l'âge adulte.

**5** Vacances écologiques : départ, mode de vie, alimentation, etc. Utilisez les verbes ci-dessous.

partir – suivre – dormir – se servir – manger – marcher – regarder – photographier…

– Elle fait une randonnée à pied dans le désert.

– Ils campent en montagne.

# J'ÉCRIS, VOUS ÉCRIVEZ...

**LES VERBES** en « **-RE** » à deux formes (type « écrire »)

**Écrire :**

| | |
|---|---|
| J'**écris** | Nous **écriv**ons |
| Tu **écris** | Vous **écriv**ez |
| Il **écrit** | Ils **écriv**ent |

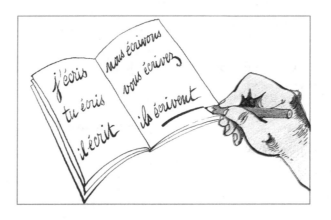

■ Au pluriel, on ajoute une consonne :

| **ÉCRI-RE** | | | **+ v** | |
|---|---|---|---|---|
| J' | **écri**-s | Nous | **écriv**-ons | |
| Tu | **écri**-s | Vous | **écriv**-ez | |
| Il / Elle / On | **écri**-t | Ils / Elles | **écriv**-ent | (Et : décrire, inscrire…) |

| **LI-RE** | | | **+ s** | |
|---|---|---|---|---|
| Je | **li**-s | Nous | **lis**-ons | (Et : interdire, plaire + |
| Tu | **li**-s | Vous | **lis**-ez | verbes en « uire » : |
| Il / Elle / On | **li**-t | Ils / Elles | **lis**-ent | conduire, construire) |

| **MET-TRE** | **t** muet | | **+ t** sonore | |
|---|---|---|---|---|
| Je | **met**-s | Nous | **mett**-ons | |
| Tu | **met**-s | Vous | **mett**-ez | (Et : battre, permettre, |
| Il / Elle / On | **met** | Ils / Elles | **mett**-ent | promettre) |

| **RÉPOND-RE** | **d** muet | | **+ d** sonore | |
|---|---|---|---|---|
| Je | **répond**-s | Nous | **répond**-ons | |
| Tu | **répond**-s | Vous | **répond**-ez | (Et : entendre, attendre, |
| Il / Elle / On | **répond** | Ils / Elles | **répond**-ent | vendre, perdre) |

⚠ • La finale des verbes en « -dre » est « -d » à la 3ᵉ personne du singulier :

    Répondre : *Il répond*    Attendre : *Elle attend*    Entendre : *Elle entend*

**1** Répondez aux questions au choix.

**1.** – Vous écrivez avec un crayon ou avec un stylo ?   – *J'écris avec un crayon.*

**2.** – Vous écrivez en français ou en anglais ?   – _____

**3.** – Vous écrivez sur une feuille ou dans un cahier ? – _____

**4.** – Vous lisez des journaux ou des magazines ?   – _____

**5.** – Vous lisez avec des lunettes ou sans lunettes ? – _____

**2** Complétez avec les verbes conjugués.

**1.** lire/traduire   Quand vous *lisez* en français, vous _____ tous les mots ?

**2.** détruire/construire  Les promoteurs _____ les vieux quartiers et ils _____ des bureaux.

**3.** écrire/décrire   Anna _____ un journal de voyage où elle _____ tout ce qu'elle voit.

**4.** conduire/lire   Pendant que Max _____, Léo _____ des guides touristiques.

**3** Complétez, selon le modèle.

**1.** (attendre)   – Vous *attendez* le bus ?       – Non, *j'attends* un taxi.

**2.** (vendre)   – Vous _____ des légumes ?   – Non, _____ des fruits.

**3.** (descendre)  – Vous _____ en ascenseur ?  – Non, _____ à pied.

**4.** (mettre)   – Vous _____ un pull vert ?   – Non, _____ un pull bleu.

**5.** (attendre)   – Vous _____ une lettre ?   – Non, _____ un colis.

**4** Écrivez la fin des verbes « mettre », « lire », « écrire », « vendre », « attendre », « descendre ».

Je mets          Elle ven___        Il écri___         Ils attend___

Vous li___        Tu li___          Elle atten___       Je descen___

Il descen___       Elles écri___       Nous met___        Tu li___

**5** Transformez le texte, selon le modèle.

**En classe :**

On décrit la vie dans notre pays.

On répond aux questions.

On lit des articles de journaux.

On traduit des mots.

On écrit des résumés.

*Nous décrivons la vie dans notre pays.*

_____

_____

_____

_____

**6** Décrivez vos habitudes.

Vous lisez beaucoup, un peu/des romans, des magazines.../le soir, le week-end...

Vous écrivez souvent, rarement.../des lettres, des cartes.../des devoirs, des rapports...

Vous conduisez vite, assez vite, lentement/bien, très bien, mal...

# 38

# JE SAIS, JE CONNAIS.
# JE CROIS, JE VOIS.

**CAS PARTICULIERS** de verbes à deux formes

Elle **sait** écrire.

Elle **connaît** l'alphabet.

Vous **savez** dessiner.

Vous **connaissez** la perspective.

## ■ CONNAÎTRE

| | | | + ss |
|---|---|---|---|
| Je | **connai**-s | Nous | **connaiss**-ons |
| Tu | **connai**-s | Vous | **connaiss**-ez |
| Il / Elle / On **connaî**-t | | Ils / Elles | **connaiss**-ent |

## ■ SAVOIR

| | | | + v |
|---|---|---|---|
| Je | **sai**-s | Nous | **sav**-ons |
| Tu | **sai**-s | Vous | **sav**-ez |
| Il / Elle / On **sai**-t | | Ils / Elles | **sav**-ent |

- « Connaître » + nom

  *Elle connaît **l'alphabet**.*
  *Il connaît **le code** de la route.*

- « Savoir » + verbe

  *Elle sait **lire**.*
  *Il sait **conduire**.*

⚠ • « Savoir » = connaissance apprise, « pouvoir » = possibilité, capacité :

  *Je sais lire.*                    *Je peux lire sans lunettes.*

## ■ CROIRE

| | | | + y |
|---|---|---|---|
| Je | **croi**-s | Nous | **croy**-ons |
| Tu | **croi**-s | Vous | **croy**-ez |
| Il / Elle / On **croi**-t | | Ils / Elles | **croi**-ent |

## ■ VOIR

| | | | + y |
|---|---|---|---|
| Je | **voi**-s | Nous | **voy**-ons |
| Tu | **voi**-s | Vous | **voy**-ez |
| Il / Elle / On **voi**-t | | Ils / Elles | **voi**-ent |

⚠ • Dites : *Ils croient.*     Ne dites pas : *Ils ~~croivent~~.*
   • Dites : *Ils voient.*     Ne dites pas : *Ils ~~voyent~~.*

**1** « Savoir ». Complétez, selon le modèle.

– Vous savez conduire ?        – *Oui, je sais conduire.*        – *Non, je ne sais pas conduire.*

– Vous savez nager ?        – _____        – _____

– Vous savez skier ?        – _____        – _____

– Vous savez taper à la machine ? –  _____        – _____

**2** « Savoir ». Complétez. Mettez au pluriel.

Un enfant *sait* marcher vers un an.        *Les enfants savent marcher vers un an.*

Il _____ parler vers deux ans.        _____

Il _____ compter vers quatre ans.        _____

Il _____ lire vers six ans.        _____

**3** « Savoir » et « connaître ». Complétez.

**1.** Elle *sait* taper à la machine mais elle ne _____ pas l'informatique.

**2.** – Est-ce que tu _____ l'adresse de Max ? – Oui, je _____ où il habite.

**3.** – Tu _____ parler espagnol ? – Non, je _____ dire seulement *hombre* !

**4.** Je ne _____ pas le frère de Zoé, mais je _____ qu'il est très beau.

**4** « Voir » et « croire ». Complétez.

**a. Voir**

**1.** Tu *vois* cette lumière bleue dans le ciel : c'est un satellite. – **2.** Si vous _____ un taxi, appelez-le.

**3.** Les animaux _____ moins de couleurs que nous. – **4.** Je _____ mal sans mes lunettes.

**b. Croire**

**1.** – Quelle est la nationalité de Max ? – Je _____ qu'il est anglais. – **2.** – Vous _____ qu'il va pleuvoir ?

**3.** Les bouddhistes _____ à la réincarnation. – **4.** – Tu _____ que les Martiens existent ?

**5** Complétez avec les verbes manquants.

| | |
|---|---|
| **Le père Noël** | |
| Mes enfants Luc et Thomas *croient* encore au Père Noël. Tous les ans, ils _____ | croire / mettre |
| leurs chaussures devant la cheminée et ils _____ avec impatience la nuit. Tous les | attendre |
| ans, ils _____ dans le jardin lorsqu'ils _____ un bruit de clochettes. Quand | sortir / entendre |
| nous _____ leurs petits visages émerveillés devant les cadeaux, nous _____ | voir / croire |
| nous aussi que le vieil homme existe. Un service de la poste _____ depuis | répondre |
| quelques années aux lettres que les enfants _____ . Alors, c'est normal, Luc et | écrire |
| Thomas _____ seulement ce qu'ils _____ . | croire / voir |

# 39 JE BOIS, VOUS BUVEZ, ILS BOIVENT.

**LES VERBES** en « -IR », « -RE », « -OIR » à trois formes (type « boire »)

Je **bois** du café.

Ils **boivent** de la bière.

Vous **buvez** de l'eau.

| BOI-RE | | |
|---|---|---|
| Je **boi**-s | Nous **buv**-ons | |
| Tu **boi**-s | Vous **buv**-ez | |
| Il / Elle / On **boi**-t | | |
| Ils / Elles **boiv**-ent | | |

| RECEV-OIR | | |
|---|---|---|
| Je **reçoi**-s | Nous **recev**-ons | |
| Tu **reçoi**-s | Vous **recev**-ez | |
| Il / Elle / On **reçoi**-t | | |
| Ils / Elles **reçoiv**-ent | | |

| PREND-RE | | |
|---|---|---|
| Je **prend**-s | Nous **pren**-ons | |
| Tu **prend**-s | Vous **pren**-ez | |
| Il / Elle / On **prend** | | |
| Ils / Elles **prenn**-ent | | |

(Et : apprendre, comprendre)

| VEN-IR | | |
|---|---|---|
| Je **vien**-s | Nous **ven**-ons | |
| Tu **vien**-s | Vous **ven**-ez | |
| Il / Elle / On **vien**-t | | |
| Ils / Elles **vienn**-ent | | |

(Et : devenir, revenir, tenir, se souvenir)

♪ • Je prends      Il apprend

**1** **a. Complétez avec le verbe « boire », selon le modèle.**

**Boissons :** café – vin rouge – vin blanc – Coca – eau – chocolat – lait – jus de pomme.

Le matin, *je bois du café*

À midi, _____

Le soir _____

Avec le poisson, _____

Avec le fromage, _____

*Mes enfants boivent du chocolat.*

_____

_____

_____

_____

**b. Posez des questions à partir de l'exercice n°1 et répondez librement.**

– *Le matin, qu'est-ce que vous buvez ?*

– *À midi,* _____

– _____

– _____

– *Le matin,* _____

– _____

– _____

– _____

**2** **Conjuguez le verbe « prendre », selon le modèle.**

**Moyens de transports :** RER – bus – train – métro – tramway – taxi.

Je *prends le RER.*

Tu _____

Mike _____

Nous _____

Vous _____

Mes parents _____

**3** **Complétez avec « prendre », « apprendre » et « comprendre ».**

**1.** – Vous *prenez* le bus ou le train ?

   – Je _____ le bus. Mes amis _____ le train.

**2.** – Vous _____ l'anglais ou le français ?

   – J' _____ l'anglais. Mes sœurs _____ le français.

**3.** – Vous _____ tout ou presque tout ?

   – Je _____ tout. Mes parents _____ presque tout.

**4** **Complétez avec les verbes « venir », « devenir », « revenir » et « tenir ».**

**1.** Je *viens* du sud de la France, mon mari _____ de Bretagne.

**2.** Quand on chauffe la cire, elle _____ molle.

**3.** Attendez-moi : je _____ dans cinq minutes !

**4.** La statue de la Liberté _____ un flambeau dans la main.

**5.** Ils sont partis en vacances il y a dix jours et ils _____ aujourd'hui.

# JE VEUX PARTIR !
# JE PEUX PARTIR ?
# JE DOIS PARTIR...

**LES VERBES** en « **-OIR** »  à trois formes (suivis d'un infinitif)

Il **veut** attraper
le bus.

Il **peut** arriver
à temps.

Il **doit** courir.

■ **VOULOIR :** intention, désir

| Je | **veu**-x | Nous | **voul**-ons |
|---|---|---|---|
| Tu | **veu**-x | Vous | **voul**-ez |
| Il / Elle / On | **veu**-t | | |
| *Ils / Elles* **veul**-ent | | | |

■ **POUVOIR :** possibilité en général

| Je | **peu**-x | Nous | **pouv**-ons |
|---|---|---|---|
| Tu | **peu**-x | Vous | **pouv**-ez |
| Il / Elle / On | **peu**-t | | |
| *Ils / Elles* **peuv**-ent | | | |

■ **DEVOIR :** obligation en général

| Je | **doi**-s | Nous | **dev**-ons |
|---|---|---|---|
| Tu | **doi**-s | Vous | **dev**-ez |
| Il / Elle / On | **doi**-t | | |
| *Ils / Elles* **doiv**-ent | | | |

• « Il faut » est l'équivalent de « on doit » (nécessité générale) :

   *Il faut manger pour vivre. = On doit manger...*

⚠ • Dites : Je **dois** partir.      Ne dites pas : ~~C'est nécessaire pour moi de...~~
   Dites : Je **peux** rester.      Ne dites pas : ~~C'est possible pour moi de...~~

**1** Complétez avec le verbe « vouloir ».

| Pour les vacances |
|---|
| Je *veux* aller à la campagne. |
| Mon mari _____ aller à la montagne. |
| Mon fils _____ aller au bord de la mer. |
| Mes filles _____ aller à Paris. |

| Désirs |
|---|
| Max et Léa _____ se marier. |
| Emma _____ devenir actrice. |
| Jean _____ changer de voiture. |
| Nous _____ changer d'appartement. |

**2** « Pouvoir ». Complétez.

**1.** Sylvestre est très fort : il *peut* soulever deux cents kilos.

**2.** Certains moines _____ rester plusieurs jours sans manger.

**3.** – Je ne _____ pas fermer cette fenêtre. Est-ce que vous _____ m'aider ?

**4.** – Est-ce que je _____ essayer cette robe ? – Bien sûr, vous _____ aller dans la cabine 2.

**5.** Il y a trop de bruit : je ne _____ pas travailler.

**3** « Devoir ». Complétez selon le modèle.

manger – maigrir – dormir – partir – aller à la banque – attendre

**1.** Je suis fatigué. *Je dois dormir.*

**2.** Il est trop gros._____

**3.** Tu es trop maigre._____

**4.** Je n'ai plus d'argent. _____

**5.** Nous sommes pressés. _____

**6.** Vous êtes en avance. _____

**4** « On peut », « on ne peut pas », « on doit (il faut) ». Décrivez. Continuez.

partir quand on veut – aller où on veut – réserver sa place – voir un film – dormir – porter beaucoup de bagages
partir à l'heure – utiliser son ordinateur – téléphoner – mettre sa ceinture – se reposer

| En voiture | En train | En avion |
|---|---|---|
| *On peut partir quand on veut.* | _____ | _____ |
| _____ | _____ | _____ |
| _____ | _____ | _____ |
| _____ | _____ | _____ |

**5** Faites des phrases avec « pouvoir », « devoir », « vouloir ».

**1.** On *peut* fumer dans un restaurant mais on _____ aller dans un espace réservé.

**2.** On _____ voter à dix-huit ans, mais on_____ être inscrit à la mairie.

**3.** Si tu _____ être musclé, tu _____ faire du sport.

**4.** Si vous _____ faire des progrès, vous _____ travailler !

# 41

# JE FAIS DU TENNIS.
# TU FAIS LA CUISINE.

## LE VERBE « FAIRE » : activités

Je **fais de la** natation.

Je **fais du** tennis.

Je **fais** les courses.

Je **fais** la cuisine.

■ **« FAIRE »** **de** + activité sportive

> Je **fais de la** natation.    Je **fais de la** gymnastique.
> Je **fais du** judo.    Je **fais du** basket.

• « Jouer à » + sports d'équipe et jeux

> Je joue **au** football.
> Je joue **au** scrabble.

(Conjugaison de « jouer », voir verbes en « -er », p. 24.)

• « Jouer de » + instrument de musique

> Je joue **du** piano.
> Je joue **du** saxo.

■ **« FAIRE »** + travaux de la maison

> Je **fais** le ménage.
> Tu **fais** la vaisselle.

## « FAIRE » et « DIRE » ont une conjugaison irrégulière :

| FAI-RE | DI-RE |
|---|---|
| *Je fai-s* | *Je di-s* |
| *Tu fai-s* | *Tu di-s* |
| *Il fai-t* | *Il di-t* |
| *Nous fais-ons* | *Nous dis-ons* |
| ***Vous fait-es*** | ***Vous dit-es*** |
| ***Ils font*** | *Ils dis-ent* |

**1** Faites des phrases avec le verbes « faire » + sport, selon le modèle.

| natation | judo | escalade | tennis | danse |
|----------|------|----------|--------|-------|
| Lucile | Quentin | Thomas | Estelle | Patrick |
| Simon | Carole | Clément | | |

*Lucile et Simon font de la natation.* _____

**2** Complétez avec « faire » ou « jouer » et les prépositions « à » ou « de ».

> Chère Maman,
>
> Je m'amuse bien chez ici : le matin je *fais du* jogging avec papy. Après, je _____ football avec les enfants du village. L'après-midi, je _____ tennis avec Benoît et le soir, nous _____ cartes ou nous _____ scrabble. Quelquefois Benoît _____ guitare, papy _____ accordéon et moi je _____ tambour. C'est rigolo !
>
> À bientôt. Grosses bises.

**3** Complétez en utilisant le verbe « faire » + travaux de la maison.

**Toute la famille participe :**

*Mon père fait la cuisine. Mes frères* _____

_____

**4** Complétez avec les verbes « faire » ou « dire » et les prépositions manquantes.

**1.** – Vous *faites du* rugby ou *du* football ? – Je _____ football.

**2.** Vous _____ « madame » ou « Jacqueline » à votre professeur ?

**3.** Nous _____ ski à Zakopane, vous _____ ski à Innsbruck.

**4.** Pour dire « merci », on _____ « aligato » en japonais.

**5.** Les Français _____ « à vos souhaits » quand quelqu'un éternue.

**5** Formule de politesse. Complétez selon le modèle.

**1.** *Quelqu'un arrive : vous dites* « bonjour ».

**2.** _____ : _____ « au revoir ».

**3.** _____ : _____ « à vos souhaits ».

**6** Décrivez vos activités :

– dans la maison ;

– dans un club de gymnastique.

**7** Imaginez un orchestre idéal.

*Miles Davis joue de la trompette.*

*Arthur Rubinstein* _____

# JE VAIS À ROME, TU VAS À LONDRES...

**LE VERBE « ALLER » :** conjugaison au présent

Je **vais** à la plage.
Tu **vas** à la plage.
Il **va** à la plage.

Nous **allons** à la plage.
Vous **allez** à la plage.

Ils **vont** à la plage.

■ **« ALLER »** est, en général, suivi d'un **lieu** :

| | | | | | | |
|---|---|---|---|---|---|---|
| Je | *vais* | à Paris. | | Nous | *allons* | en France. |
| Tu | *vas* | à la plage. | | Vous | *allez* | au Maroc. |
| Il / Elle / On | *va* | au cinéma. | | Ils / Elles | *vont* | chez des amis. |

• **« À »** indique le lieu où **on est**, mais aussi le lieu où **on va** :

*Je suis **à** Milan. Je vais **à** Rome.*

• Avec une personne, on utilise « chez » : *Je vais **chez** Paul. / **chez** des amis.*

(Voir « au », « à la », « à l' », p. 38.)

■ **« EN TRAIN », « EN AVION », « À PIED »**

• **« En »** + moyen de transport (fermé en général)

*Je vais à Rome* | ***en*** *train.*
| ***en*** *voiture.*
| ***en*** *avion.*

⚠ • *Je vais au bureau **à** pied, **à** bicyclette ou **à** cheval !*

**1** Répondez aux questions, selon le modèle.

**1.** – Vous allez à Varsovie ou à Poznań?   – *Je vais à Poznań.*

**2.** – Vous allez à la mer ou à la montagne?   – _____

**3.** – Vous allez au cinéma ou au théâtre?   – _____

**4.** – Vous allez au restaurant ou à la cafétéria?   – _____

**5.** – Vous allez en Espagne ou au Portugal?   – _____

**6.** – Vous allez à Grenade ou à Cordoue?   – _____

**2** Complétez selon le modèle. Donnez votre emploi du temps.

**Emploi du temps**

Le matin, *je vais à l'*université.

À midi, _____ cafétéria.

L'après-midi, _____ Marie.

À dix-huit heures, _____ piscine.

Le soir, _____ cinéma.

_____
_____
_____
_____
_____
_____

**3** Complétez selon le modèle.

**1.** – Notre fils *va* aux États-Unis

– Il _____ à New York?

– Non, _____ à Boston.

**2.** – Rachel _____ en Angleterre.

– Elle _____ à Londres?

– Non, _____ à Manchester.

**3.** – Ce soir, nous _____ au restaurant.

– Vous _____ chez «Pietro»?

– Non, _____ chez «Lulu».

**4.** – Les voisins _____ à la montagne.

– Ils _____ à l'hôtel?

– Non, _____ chez des amis.

**4** Complétez avec «aller» et «à», «à la», «au», «à l'» ou «chez».

**1.** Quand je *vais à* Paris, *je vais à l'*hôtel Luxor.

**2.** Quand tu _____ mer, _____ camping des Mimosas.

**3.** Quand Jean _____ montagne, _____ son ami Pierrot.

**4.** Quand mes enfants _____ campagne, _____ leur oncle Pierre.

**6.** Quand Julia _____ Venise, _____ pension «Flora».

**7.** Quand nous _____ Londres, _____ auberge «Sweet Shadow».

**5** Complétez, selon le modèle.

**1.** Je *vais au* bureau *en* voiture.

**2.** Tu _____ piscine _____ métro.

**3.** Elle _____ Lisbonne _____ train.

**4.** Nous _____ Brésil _____ avion.

**5.** Vous _____ Pologne _____ car.

**6.** Elles _____ école _____ pied.

**1** Les verbes au présent. **Mettez au pluriel.**

> Théo est sportif, il a 16 ans et il fait plus de dix heures de sport par semaine. Le mercredi, il va à la piscine, le samedi, il fait du football, le dimanche matin, il met un jogging et il part toute la matinée dans les bois. Tous les matins, il prend des vitamines et il va au lycée en rollers.

*Théo et Léo sont* _____

_____

_____

_____

_____

_____

**2** Les verbes au présent. **Complétez.**

prendre – apprendre – boire – faire – écrire – aller – lire – partir

**1.** Je _____ de la bière.

**2.** Elle _____ le russe.

**3.** Ils _____ des cartes postales.

**4.** Tu _____ du judo ?

**5.** On _____ au cinéma.

**6.** Elles _____ des romans.

**7.** Il _____ le métro.

**8.** Nous _____ la vaisselle.

**9.** Je _____ en avion.

**3** Les verbes au présent. **Complétez, selon le modèle.**

**1.** sortir / prendre

**2.** lire / mettre

**3.** conduire / mettre

**4.** boire du lait / dormir

*Quand je sors, je prends* mon parapluie.

_____ mes lunettes.

_____ ma ceinture.

_____ mieux la nuit.

**4** « Je vais » et « je veux ». **Complétez.**

**1.** _____ chez le coiffeur parce que _____ changer de coiffure.

**2.** _____ faire un régime parce que _____ perdre du poids.

**3.** _____ obtenir une augmentation et _____ rencontrer le directeur.

**4.** _____ trouver un logement plus grand : _____ avoir un bébé dans un mois.

**5** « Aller » et « boire ». **Conjuguez, selon le modèle. Continuez librement.**

Grèce : retzina – Portugal : vinho verde – Italie : chianti – Japon : saké

*Quand je vais en Grèce, je bois du retzina. Quand tu* _____

_____

**6** Avez-vous des « trucs » pour :

- faire passer le hoquet ?
- chasser les moustiques ?
- conserver les fleurs ?

**7** Qu'est-ce qu'on doit faire quand :

- on part en voiture ?
- on veut devenir un champion ?
- on cherche du travail ?

**1** Complétez avec les verbes manquants. Faites l'élision si c'est nécessaire.

(30 points)

| | Points |
|---|---|

1. Je finis à 19 h, le directeur _____ à 18 h, les secrétaires _____ à 17 h.  **2**

2. – Nous partons en vacances en août, et vous ? – Moi, je _____ en juillet, mais mon mari _____ en août.  **2**

3. Je_____ avec un stylo noir, vous _____ avec un stylo bleu, le professeur _____ avec un stylo rouge.  **3**

4. Je _____ du basket. Ma sœur _____ du tennis. Mes frères _____ du judo.  **3**

5. Tous les jours, je _____ au bureau _____ voiture.  **2**

6. La nuit, je _____ 6 h. Mon mari _____ 8 h. Les enfants _____ 10 h.  **3**

7. – Vous devez partir à midi ? Moi, je _____ à deux heures.  **2**

8. – Vous _____ une aspirine quand vous _____ mal à la tête ? – Non, je _____ une tisane.  **3**

9. – Qu'est-ce que vous _____ comme entrée ? – Je _____ des huîtres et mes enfants _____ des crevettes en sauce.  **3**

10. – Si tu _____ maigrir, tu _____ faire un régime !  **2**

11. – Qu'est-ce que vous _____ quand _____ très chaud ?  **2**

12. – _____ la fenêtre ? – Bien sûr, vous pouvez fermer la fenêtre !  **3**

**2** Révision des verbes au présent. Complétez avec les verbes manquants.

(10 points)

recevoir – répondre – pouvoir – devoir – faire – voir – entendre – vouloir – pouvoir – attendre

---

Chère Julia,

Je _____ ta lettre aujourd'hui et je _____ tout de suite à ta question. Oui, la maison est grande et on _____ dormir tous ici (mais on _____ apporter des duvets : la nuit, il _____ froid). La maison est très agréable : on _____ la mer par les fenêtres et on _____ le bruit des vagues.

Si tu _____ d'autres détails, tu _____ téléphoner ici après six heures.

J'_____ votre visite avec impatience ! À bientôt, Chloé.

---

# JE VAIS MANGER, TU VAS MANGER...

## LE FUTUR PROCHE

Il traverse.

Il **va** travers**er**.

Elle mange.

Elle **va** mang**er**.

■ Formation = « **aller** » + **infinitif**

| Aujourd'hui : | | Demain : | | |
|---|---|---|---|---|
| *Je* | *travaille* | *Je* | ***vais*** | *travailler* |
| *Tu* | *travailles* | *Tu* | ***vas*** | *travailler* |
| *Il* | *travaille* | *Il* | ***va*** | *travailler* |
| *Nous* | *travaillons* | *Nous* | ***allons*** | *travailler* |
| *Vous* | *travaillez* | *Vous* | ***allez*** | *travailler* |
| *Ils* | *travaillent* | *Ils* | ***vont*** | *travailler* |

■ Le futur proche est très fréquent. Il indique :

• Un événement immédiat ou prévisible :

*Attention : tu **vas tomber**.*
*Le ciel est gris : il **va pleuvoir**.*

• Des changements à venir :

*Mon fils **va partir** à l'étranger.*
*Ma fille **va avoir** un bébé.*

 • Dites : *Je vais travailler.*        Ne dites pas : *Je vais travaillé.*
                                                    *Je vais à travailler.*

**1** Mettez au futur proche.

| Aujourd'hui | Demain |
|---|---|
| Je commence à huit heures. | *Je vais commencer à neuf heures.* |
| Je déjeune à midi. | _____ |
| Je termine à six heures. | _____ |
| Je rentre à sept heures. | _____ |
| Je dîne à huit heures. | _____ |

**2** Max va partir en voyage : mettez dans l'ordre.

prendre l'avion – faire sa valise – enregistrer ses bagages – aller à l'aéroport

*Il va faire sa valise. Il* _____

_____

**3** Mettez au futur proche, selon le modèle.

Ils partent en week-end au bord de la mer. Ils prennent le train à six heures. Ils arrivent vers neuf heures. Ils laissent les bagages à l'hôtel. Ils boivent un café sur le port. Ils louent un bateau. Ils visitent la côte. Ils rentrent à l'hôtel.

*Ils vont partir en week-end.* _____

_____

**4** Faites des phrases selon le modèle.

| | |
|---|---|
| faim • | • boire |
| sommeil • | • manger |
| soif • | • dormir |
| chaud • | • aller à la plage |

*Nous avons faim : nous allons manger.*

_____

_____

_____

**5** Complétez avec le verbe « entrer » et un futur proche, selon le modèle.

**1.** Elle *entre dans un* restaurant : *elle va manger.*

**2.** Tu _____ cinéma : _____

**3.** Nous _____ banque : _____

**4.** Ils _____ école de langues : _____

**5.** Vous _____ supermarché : _____

**6** Décrivez les différents projets, dans les détails.

Max : peindre son appartement.
Ann et John : acheter une voiture.
Paul et moi : partir en vacances.

# 44

## J'AI MANGÉ, TU AS MANGÉ…

**LE PASSÉ COMPOSÉ** avec « AVOIR » : les verbes en « -er »

Il achète
du pain.

Il **a** acheté
du pain.

Elle mange
une pomme.

Elle **a** mangé
une pomme.

■ On utilise le passé composé pour raconter des actions et des événements passés :

> *En 1995, j'**ai** gagné au Loto.*
> *L'année dernière, j'**ai** acheté une voiture.*
> *Hier, il **a** neigé.*

■ Formation : « **avoir** » + participe en « **-é** »

**Mang-er**

| Aujourd'hui : | Hier : |
|---|---|
| *Je mange* | *J'**ai** mangé* |
| *Tu manges* | *Tu **as** mangé* |
| *Il mange* | *Il **a** mangé* |
| *Nous mangeons* | *Nous **avons** mangé* |
| *Vous mangez* | *Vous **avez** mangé* |
| *Ils mangent* | *Ils **ont** mangé* |

### 1  Mettez au passé composé.

1. – En général, je dîne chez moi.

   *Hier, j'ai dîné au restaurant.*

2. – Le soir, souvent, je mange des pâtes.

   _____

3. – D'habitude, je regarde la 2ᵉ chaîne.

   _____

4. – D'habitude, je travaille jusqu'à cinq heures.

   _____

5. – En général, je passe la soirée avec Mike.

   _____

### 2  Complétez selon le modèle.

Hier :

J'ai dîné dans un restaurant chinois

J'ai mangé du canard laqué.

J'ai invité Michèle.

J'ai payé cent euros.

J'ai laissé cinq euros de pourboire.

Hier :

Mike *a dîné* dans un restaurant grec.

Il _____ de la moussaka.

Il _____ Élisabeth.

Il _____ deux cents euros.

Il _____ dix euros de pourboire.

### 3  Lisez puis mettez au passé.

Je commence à travailler à neuf heures. Je travaille jusqu'à midi. À midi, j'achète un sandwich. Je mange dans le jardin. Je marche. Je fume une cigarette. Je regarde les vitrines. Je téléphone à Dorota. Je recommence le travail à deux heures. Je termine à six heures. Je passe la soirée avec Dorota. Nous écoutons des disques. Nous dansons. Nous jouons au poker.

*Hier, j'ai commencé* _____

_____

### 4  Complétez avec les verbes au passé composé.

rencontrer – regarder – visiter – passer – gagner – écouter

1. Hier matin, *j'ai rencontré* Stella au marché.

2. Hier soir, tu _____ un film à la télé.

3. La semaine dernière, vous _____ le musée du Louvre.

4. L'année dernière, nous _____ nos vacances en Espagne.

5. En 2001, ils _____ 15 000 € à la loterie.

6. Hier soir, nous _____ des disques des Beatles.

### 5  Racontez au passé la soirée d'Ana et de Pedro.

paella – albums de photos – disques de flamenco – scrabble – cigarillos – cassettes vidéo

*Ils ont mangé une paella, ils* _____

# 45

## J'AI VU, J'AI MIS, J'AI FAIT...

**LE PASSÉ COMPOSÉ** avec « **AVOIR** » : les verbes en « -ir », « -re », « -oir »

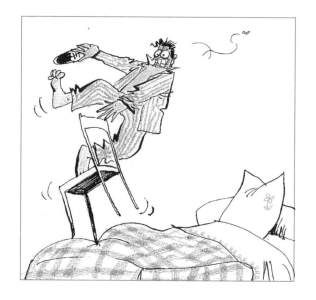

Il **a vu**
un moustique.

Il **a mis**
sa chaise
sur le lit.

Il **a pris**
sa chaussure.

Il **a perdu**
l'équilibre.

- Participes passés en « -u »

| | |
|---|---|
| Boire | J'ai **bu** |
| Lire | J'ai **lu** |
| Voir | J'ai **vu** |
| | |
| Attendre | J'ai **attendu** |
| Entendre | J'ai **entendu** |
| Répondre | J'ai **répondu** |
| Perdre | J'ai **perdu** |
| | |
| Recevoir | J'ai **reçu** |
| Courir | J'ai **couru** |
| | |
| Devoir | J'ai **dû** |
| Pouvoir | J'ai **pu** |
| Vouloir | J'ai **voulu** |

- Participes passés en « -i »

| | |
|---|---|
| Finir | J'ai **fini** |
| Dormir | J'ai **dormi** |
| Sourire | J'ai **souri** |

- Participes passés en « -is »

| | |
|---|---|
| Prendre | J'ai **pris** |
| Apprendre | J'ai **appris** |
| Comprendre | J'ai **compris** |
| Mettre | J'ai **mis** |

- Participes passés en « -it »

| | |
|---|---|
| Dire | J'ai **dit** |
| Écrire | J'ai **écrit** |

- Autres cas

| | | |
|---|---|---|
| Faire | J'ai **fait** | |
| Être | J'ai **été** | |
| Avoir | J'ai **eu** | ♪ On prononce « u ». |

(Participes passés avec « être », voir p. 114.)

**1** Mettez au passé composé, selon le modèle.

| En vacances, le matin : | Hier aussi : |
|---|---|
| Je dors jusqu'à midi. | *J'ai dormi jusqu'à midi.* |
| Je bois un café. | _____ |
| Je lis le journal. | _____ |
| Je mets un jogging. | _____ |
| Je fais le tour du parc. | _____ |
| Je prends une douche. | _____ |
| J'écris à mes amis. | _____ |

**2** Transformez au passé composé.

Ivan lit le journal. Il voit une offre d'emploi intéressante. Il écrit une lettre. Il attend une réponse. Il reçoit une convocation. Il a un rendez-vous. Il met une cravate. Il prend un taxi. Il voit le chef du personnel. Il répond à des centaines de questions. Il a une réponse positive. Il boit du champagne avec ses amis.

*Ivan a lu* _____

**3** Complétez avec des verbes au passé composé. Imaginez d'autres situations.

**Distractions**

Au lieu de verser l'eau dans la théière, *j'ai versé* l'eau dans la boîte à thé.

Au lieu de mettre de l'huile dans la poêle, _____ du liquide vaisselle.

Au lieu de prendre les clés du bureau, _____ les clés de la cave.

Au lieu de dire « Bonjour, monsieur » au boucher, _____ « Bonjour, madame. »

Au lieu de mettre du sel dans le riz, _____ du sucre en poudre.

Au lieu de prendre mon sac, _____ la poubelle.

**4** Complétez avec des verbes au passé composé.

**Dans le métro**

| | |
|---|---|
| Senji *a vu* Keiko dans le métro. | (voir) |
| Keiko _____ à Senji. | (sourire) |
| Tout de suite, Senji _____. | (comprendre) |
| Alors, pour retrouver Keiko, Senji _____ et _____ le métro. | (prendre, reprendre) |
| Il _____ des poésies, il _____ des mélodies. | (apprendre, écrire) |
| Un jour, dans le métro, il _____ Keiko. | (revoir) |
| Il _____ et il _____ : | (courir, dire) |
| « Je vous aime ! Je m'appelle Senji. » | |
| Simplement elle _____ : « Bonjour Senji, je suis Keiko. » | (répondre) |

# IL EST ARRIVÉ, ELLE EST PARTIE.

**LE PASSÉ COMPOSÉ** avec « **ÊTRE** »

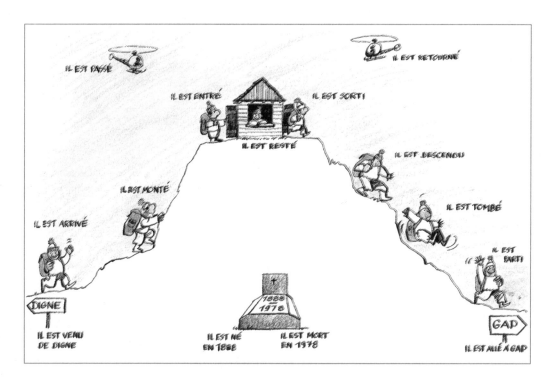

■ Les verbes du type « **ARRIVER / PARTIR** » s'utilisent avec « **être** ».

    • Ces verbes indiquent un **changement de lieu** :

| | | |
|---|---|---|
| arriver / partir | *Il **est** arrivé* | *Il **est** parti* |
| entrer / sortir | *Il **est** entré* | *Il **est** sorti* |
| monter / descendre / tomber | *Il **est** monté* | *Il **est** descendu*   *Il **est** tombé* |
| aller / venir | *Il **est** allé* | *Il **est** venu* |
| naître / mourir | *Il **est** né* | *Il **est** mort* |
| passer | *Il **est** passé* | |
| retourner | *Il **est** retourné* | |

    • « **Rester** » s'utilise avec « être » : *Il **est** resté.*

En tout : 14 verbes (+ les composés : rentrer, devenir, revenir, repartir…).

     • « Marcher », « courir », « sauter », etc. (mouvement simple), s'utilisent avec « avoir ».

■ Le participe passé s'accorde avec le sujet du verbe « être » :

        *Il est arrivé. / Elle est arrivée.*     *Il est entré. / Elle est entrée.*

**1**    **Mettez au passé composé. Changez les horaires.**

1. D'habitude, Max part à 8 heures.     *Hier, il est parti à 9 heures.*

2. D'habitude, le bus arrive à 8 h 10.    _____

3. En général, le facteur passe à 10 heures.    _____

4. En général, le professeur reste jusqu'à 18 heures.    _____

5. Normalement, la comtesse sort vers 17 heures.    _____

**2**    **Complétez avec les verbes au passé. Accordez si c'est nécessaire.**

     aller – partir – monter – rester – rentrer

| |
|---|
| Abel *est allé* à Rio. |
| Il _____ en avion. |
| Il _____ sur le Pain de sucre. |
| Il _____ quinze jours à Rio. |
| Il _____ hier. |

| |
|---|
| Clara *est allée* en Sicile. |
| Elle _____ en train. |
| Elle _____ sur l'Etna. |
| Elle _____ un mois en Sicile. |
| Elle _____ avant-hier. |

**3**    **Complétez avec des verbes au passé composé.**

1. Le train _____ à 10 h et _____ à midi.

2. L'ascenseur _____ au 30ᵉ étage, puis _____ au sous-sol.

3. Le voleur _____ par la fenêtre, puis _____ par la porte.

4. Picasso _____ en 1881 et _____ en 1973.

**4**    **Mettez le texte au passé composé.**

     Monsieur Dumas arrive au bureau vers 8 h. Il entre par la porte de service. Il descend au sous-sol. Il sort avec une grosse valise. Il va à la gare. Il revient vers 9 h. Il entre par la porte principale. Il monte en ascenseur. À 10 h, une voiture de police arrive. L'inspecteur Henri sort de la voiture et il entre dans l'immeuble. Il monte au 5ᵉ étage. Il sort vers midi avec monsieur Dumas. Il va au commissariat. Puis il remonte dans sa voiture, il va à la consigne de la gare, il va à l'aéroport, il part pour Miami.

*Hier, monsieur Dumas est arrivé au bureau* _____

**5**    **Imaginez un article de journal sur une grande voyageuse.**

**Gaston Bonod**                     **Madeleine Roux-Delon**

Il est né en 1905. Il est mort en 1992.    _____

Il est allé en Chine et au Tibet.    _____

Il est monté sur l'Himalaya.    _____

Il est descendu dans le cratère de l'Etna.    _____

**6**    **Décrivez leurs déplacements au passé composé : le facteur, le chat de la maison, un écolier.**

# LE PASSÉ COMPOSÉ avec « ÊTRE » (suite)

■ Verbes de type **« arriver / partir »** : conjugaison complète

**Part-ir**

| | | | | | | |
|---|---|---|---|---|---|---|
| *Je* | **suis** | *parti(e)* | | *Nous* | **sommes** | *parti(e)s* |
| *Tu* | **es** | *parti(e)* | | *Vous* | **êtes** | *parti(e)s* |
| *Il* | | *parti* | | *Ils* | | *partis* |
| *Elle* | **est** | *partie* | | *Elles* | **sont** | *parties* |
| *On* | | *parti(e)s* | | | | |

 • Suivis d'un complément d'objet, ces verbes se construisent avec « avoir » :

| **Sans** complément : | **Avec** un complément : |
|---|---|
| *Elle **est** sortie.* | *Elle **a** sorti **le chien**.* |
| *Elle **est** entrée.* | *Elle **a** rentré **la voiture**.* |
| *Elle **est** descendue.* | *Elle **a** descendu **la poubelle**.* |

## ■ LES VERBES PRONOMINAUX se construisent avec **« être »**.

• Les pronoms se placent **devant** le verbe « être » :

**Se lever**

| | | | | | | | | |
|---|---|---|---|---|---|---|---|---|
| *Je* | *me* | **suis** | *levé(e)* | | *Nous* | *nous* | **sommes** | *levé(e)s* |
| *Tu* | *t'* | **es** | *levé(e)* | | *Vous* | *vous* | **êtes** | *levé(e)s* |
| *Il* | *s'* | **est** | *levé* | | *Ils* | *se* | **sont** | *levés* |
| *Elle* | *s'* | **est** | *levée* | | *Elles* | *se* | **sont** | *levées* |
| *On* | *s'* | **est** | *levé(e)s* | | | | | |

■ Le participe passé s'accorde avec le sujet du verbe « être » :

| | |
|---|---|
| *Il est parti.* | *Elle est partie.* |
| *Ils sont parti**s**.* | *Elles sont parti**es**.* |
| *Il s'est levé.* | *Elle s'est levé**e**.* |
| *Ils se sont levé**s**.* | *Elles se sont levé**es**.* |

**1** Conjuguez au passé composé. Complétez librement.

**1.** (aller)

Je *suis allé(e)* à la montagne.

Tu *es allé(e) à la mer.*

**2.** (partir)

Elle _____ en avion.

Il _____

**3.** (arriver)

Nous _____ le matin.

Vous _____

**4.** (monter)

Ils _____ sur le mont Blanc.

Elles _____

**5.** (revenir)

On _____ à pied.

Ils _____

**2** « Être » ou « avoir » : complétez au passé composé.

**1.** passer      Ils *ont passé* les vacances à Côme et *ils sont passés* par la Suisse.

**2.** sortir      Ils _____ de la voiture et _____ les bagages.

**3.** rentrer     Ils _____ la voiture au garage et _____ dans la maison.

**4.** monter      Ils _____ l'escalier à pied et _____ au huitième étage.

**5.** descendre   Ils _____ à la cave et _____ la poubelle.

**3** « Être » ou « avoir » : complétez au passé composé.

**1.** (entrer / sortir)          Les gangsters *sont entrés* par la porte et _____ par la fenêtre.

**2.** (arriver / sortir)         Les enfants _____ de l'école et ils _____ tous leurs jouets.

**3.** (descendre / monter)    Jean _____ à la cave et il _____ au grenier.

**4.** (sortir / monter)          Carlo _____ de la voiture et il _____ les valises.

**5.** (rentrer / sortir)         Anne _____ la voiture et elle _____ la poubelle.

**4** Répondez au passé composé.

**1.** – Ce matin, vous vous êtes levé(e) tôt ?       – *Oui, je me suis levé(e) tôt.*

**2.** – Hier soir, vous vous êtes couché(e) tard ?   – _____

**3.** – Vous vous êtes endormi(e) tout de suite ?    – _____

**4.** – Samedi dernier, vous vous êtes reposé(e) ?   – _____

**5.** – Dimanche dernier, vous vous êtes promené(e) ? – _____

**5** Décrivez les actions au passé composé :

**Des voyageurs dans un train de nuit**

aller à la gare – monter dans le train – s'installer
se laver – se déshabiller – se coucher – se réveiller – etc.

*Ils sont allés à la gare*_____

_____

_____

**Deux jeunes filles avant une fête**

se laver – s'habiller – se maquiller
se coiffer – se parfumer – partir – etc.

_____

_____

_____

# 47 QUAND J'ÉTAIS PETIT, J'AVAIS UN CHIEN...

## L'IMPARFAIT

Maintenant :

je suis gros,
j'ai une voiture,
j'habite à Paris.

Avant :

j'**étais** mince,
j'**avais** un vélo,
j'**habitais** à Gap.

■ L'imparfait exprime des **habitudes** passées :

| Maintenant : | Avant : |
|---|---|
| *J'habite à Paris.* | *J'habitais à Nice.* |
| *Je suis avocat.* | *J'étais étudiant.* |
| *J'ai une voiture.* | *J'avais un vélo.* |

■ Conjugaison

**Habiter**

| J' | habit-**ais** | Nous | habit-**ions** |
|---|---|---|---|
| Tu | habit-**ais** | Vous | habit-**iez** |
| Il / Elle | habit-**ait** | Ils / Elles | habit-**aient** |

● **Formation :** on remplace la finale de « vous » au présent par :
   « **-ais** », « **-ais** », « **-ait** » ; « **-ions** », « **-iez** », « **-aient** »

| | |
|---|---|
| *Vous pren-ez* | *Je pren-ais* |
| *Vous buv-ez* | *Je buv-ais* |
| *Vous finiss-ez* | *Je finiss-ais* |
| *Vous croy-ez* | *Je croy-ais* |

● Faire : *Je **fais**ais...*    Dire : *Je **dis**ais...*    Il y a : *Il y **a**vait...*

● Verbes en « -ger » :    *Je mang**e**ais, je voyag**e**ais*   (g + **e** + a)
   Verbes en « -cer » :    *Je commen**ç**ais*            (**ç** + a)

**1** Mettez à l'imparfait, selon le modèle.

| Maintenant, |
|---|
| j'habite en France. |
| Je travaille à Paris. |
| Je parle français. |
| Je regarde la télévision française. |
| Je mange des croissants. |
| Je bois du café. |

| Avant, |
|---|
| *J'habitais* en Angleterre. |
| _____ à Londres. |
| _____ seulement anglais. |
| _____ la BBC. |
| _____ des œufs au bacon. |
| _____ du thé. |

**2** Complétez les phrases, selon le modèle. Donnez des exemples personnels.

**Quand j'étais petit...**

Je voulais être vétérinaire, *ma soeur voulait* être pilote, *mes cousines voulaient* être actrices.

Je faisais de l'escalade, _____ du tennis, _____ de la danse.

J'aimais les animaux, _____ les voitures, _____ les poupées.

Je croyais au Père Noël, _____ aux trölls, _____ aux fées.

Je lisais « Boule et Bill », _____ « Tintin », _____ Andersen.

**3** Complétez avec les finales de l'imparfait.

Je lis*ais*          Tu habit_____          Nous regard_____          Vous voul_____          Nous dis_____

Il pleuv_____          Il fais_____          Tu pren_____          On chant_____          Ils fais_____

Nous pren_____          Vous ét_____          Il ét_____          Nous dorm_____          Vous av_____

**4** « Il y a » / « Il y avait » : faites des phrases au présent et à l'imparfait. Continuez.

parking / place – supermarché / épicerie – immeubles modernes / vieilles maisons – petit square / grand jardin

**Dans mon quartier :**

*Maintenant il y a un parking, avant il y avait une place.*

*Maintenant* _____

**5** a. Décrivez le portrait et les habitudes d'un ancien professeur.

*Il parlait doucement, il arrivait toujours en retard,* _____

    b. Stella Star s'est mariée sept fois. Imaginez.

*Quand elle vivait avec Sylvestre, elle faisait du karaté. Quand elle vivait avec Ludwig,* _____

_____

# QUAND JE SERAI GRAND, JE SERAI PRÉSIDENT.

## LE FUTUR SIMPLE

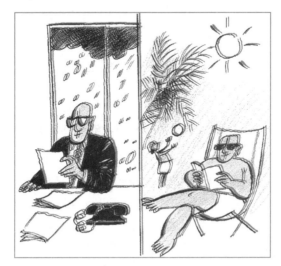

Maintenant :

> Je suis au bureau.
> Je lis des rapports.
> Il fait froid.

Dans 3 mois :

> Je **serai** à la plage.
> Je **lirai** des romans.
> Il **fera** chaud.

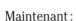 Le futur simple exprime des projets, une réalité future :

| Maintenant : | Plus tard : |
|---|---|
| *J'habite dans une grande ville.* | *J'**habiterai** à la campagne.* |
| *Je suis comptable.* | *Je **serai** agriculteur.* |
| *J'ai un petit studio.* | *J'**aurai** une grande maison.* |

■ Conjugaison

**Habiter**

| J' | habiter-**ai** | Nous | habiter-**ons** |
|---|---|---|---|
| Tu | habiter-**as** | Vous | habiter-**ez** |
| Il / Elle | habiter-**a** | Ils / Elles | habiter-**ont** |

• **Formation :** le futur simple se forme sur le « r » de l'infinitif
+ « **-ai** », « **-as** », « **-a** » ; « **-ons** », « **-ez** », « **-ont** »

| Parler | *Je parler-ai* |
| Manger | *Je manger-ai* |
| Boire | *Je boir-ai* |
| Dire | *Je dir-ai* |

⚠ *boire* *je boirai*

⚠ • Cas particuliers

| Être | *Je **serai*** | Aller | *J'**irai*** |
| Avoir | *J'**aurai*** | Venir | *Je **viendrai*** |
| Faire | *Je **ferai*** | Voir | *Je **verrai*** |

**1** Mettez au futur simple. Continuez librement.

| **Actuellement,** | **Plus tard,** |
| --- | --- |
| j'habite dans une grande ville. | *j'habiterai en Provence.* |
| Je travaille 12 heures par jour. | _____ |
| Je mange des produits surgelés. | _____ |
| J'ai un appartement moderne. | _____ |
| Je vois des tours par ma fenêtre. | _____ |
| Il fait presque toujours froid. | _____ |
| Je suis pâle et fatigué. | _____ |

**2** Mettez au futur simple. Continuez librement.

se lever – se laver – prendre le métro – aller au boulot – sourire – manger – se coucher – pleurer

Demain :

*Comme d'habitude, je me lèverai.*  _____

*Comme d'habitude,* _____  _____

_____  _____

**3** Complétez les prédictions d'un sorcier indien du XVIIe siècle. Continuez.

| | |
| --- | --- |
| Un jour, les hommes *voleront* dans le ciel dans des oiseaux de fer | (voler) |
| qui _____ un bruit de tonnerre. Ils _____ les mers et | (faire / traverser) |
| ils _____ jusqu'au bout de la terre. Ils _____ dans des | (aller / habiter) |
| maisons hautes comme des montagnes où le soleil _____ même | (briller) |
| la nuit. Ils _____ du feu sans bois. Ils _____ dans des | (faire / parler) |
| cornes et, même sans crier, on les _____ de très loin. | (entendre) |
| Les hommes _____ leurs nuits à regarder dans des boîtes noires | (passer) |
| des esprits qui _____ sans cesse. | (se battre) |

**4** Complétez avec des verbes au futur simple. Continuez librement.

1. revenir / amener  Quand je *reviendrai* en France, j'*amènerai* ma fille.
2. trouver / être  Quand tu _____ cette lettre, je _____ loin.
3. venir / manger  Quand vous _____ chez nous, on _____ dans le jardin.
4. avoir / passer  Quand tu _____ 18 ans, tu _____ le permis de conduire.
5. faire / aller  Quand il _____ chaud, nous _____ à la plage.

**5** Que ferez-vous : demain, à la même heure ? le 31 décembre ? l'été prochain ?

# 49

# JE MANGE, J'AI MANGÉ, JE VAIS MANGER, JE MANGEAIS, JE MANGERAI

## LE PRÉSENT, LE PASSÉ, LE FUTUR (résumé)

| | PASSÉ COMPOSÉ | | FUTUR PROCHE | |
|---|---|---|---|---|
| IMPARFAIT | | PRÉSENT | | FUTUR SIMPLE |

*Avant, **j'habitais** à Kobé.*  *Maintenant, **j'habite** à Osaka.*  *Plus tard, **j'habiterai** à Tokyo.*

*En 1995, **j'ai déménagé**.*  *Bientôt, **je vais déménager**.*

■ **Les temps simples** expriment des habitudes, des **situations**... :

Maintenant : *J'habite à Osaka, je suis étudiant, j'ai une moto.*

Avant : *J'habitais à Kobe, j'étais lycéen, j'avais un vélo.*

Plus tard : *J'habiterai à Tokyo, je serai diplomate, j'aurai une Volvo.*

■ **Le passé composé** et **le futur proche** expriment des **événements**, des changements :

En 1995 : *J'ai déménagé, je suis allé à Paris.*

Le mois prochain : *Je vais déménager. Je vais aller à Bruxelles.*

 • Le passé composé raconte une **succession** d'événements :

    *Il est arrivé. (Après) il a pris un taxi. (Après) il est allé à l'hôtel.*
       ①             ②                ③

• L'imparfait décrit une **situation**, sans changement de temps :

    *Quand il est arrivé, il pleuvait. Il était fatigué. C'était la nuit...*
            ①            ①            ①

**1**  Transformez à l'imparfait et au futur simple, selon le modèle.

**1.** Maintenant, *j'habite* à Rome.

Avant, _____ à Milan.

Plus tard, _____ à Berlin.

**2.** Maintenant, *je parle* un peu français.

Avant, _____ très mal.

Plus tard, _____ parfaitement.

**3.** Maintenant, *je suis* lycéen.

Avant, _____ écolier.

Plus tard, je _____ étudiant.

**4.** Maintenant, *j'ai* un appartement.

Avant, _____ un studio.

Plus tard, _____ une maison.

**2**  Complétez librement au futur simple. Continuez à toutes les personnes.

**1.** Quand je serai grand, je _____

**2.** Quand Ada aura assez d'argent, elle _____

**3.** Quand il fera plus chaud, on _____

**4.** Quand j'irai en France, je _____

**3**  a. Complétez avec des verbes au présent puis à l'imparfait, selon le modèle.

sortir – prendre – lire – jouer – monter – aller – se promener

**Maintenant,**

M. Dupré *sort* à 11 h du matin.

Il _____ son café au « Monaco's ».

Il _____ le *Journal de la Bourse*.

Il _____ au casino.

Il _____ dans sa Rolls.

Il _____ à la plage.

Il _____ avec ses enfants.

**Avant,**

M. Dupré *sortait* à 7 h du matin.

Il _____ son café « Chez Lulu ».

Il _____ *Paris-Turf*.

Il _____ au tiercé.

Il _____ dans sa vieille Peugeot.

Il _____ au bureau.

Il _____ avec son chien.

**b. Imaginez les raisons du changement de M. Dupré.** (héritage, déménagement, rencontres, etc.)

**4**  Complétez avec des verbes au présent, à l'imparfait ou au passé composé.

**1. acheter :**  Avant j'*achetais* mes habits chez « Spring ». Un jour, *j'ai acheté* mes habits par correspon-dance. Maintenant, *j'achète toujours mes habits par correspondance.*

**2. boire :**  Avant, Léa _____ du café « Latazza ». Un jour, _____ du café « Kawa ».

Maintenant, _____

**3. aller :**  Avant, nous _____ à l'hôtel Tourista. Un jour, nous _____ à l'hôtel Panorama.

Maintenant, _____

**1** Le passé composé avec « être » et « avoir ». **Transformez, selon le modèle. Continuez.**

**Louis Duchamp**

Naît en1970.

Passe son baccalauréat en 1988.

Part pour l'Australie en 1989.

Reste 3 ans à Melbourne.

Passe une licence d'économie.

Rentre en France.

Fait un stage dans une entreprise.

Se marie en 1993. A une fille en 1994.

Entre dans la société Trenette en 1995.

*Il est né en 1970.*

_____

_____

_____

_____

_____

_____

_____

_____

**2** Le passé composé et le futur proche. **Complétez. Continuer librement.**

**1.** visiter      Nous *avons visité* Chambord. Nous *allons visiter* Blois.

**2.** passer      Le bateau _____ devant le Louvre. Il _____ devant Notre-Dame.

**3.** manger      Les enfants _____ un sandwich. Ils _____ une glace.

**4.** lire      J' _____ *Anna Karenine*. Je _____ *Guerre et Paix*.

**3** Le passé composé et l'imparfait. **Décrivez, racontez.**

**1.** Avant, je ne fermais jamais ma porte à clé. *Un jour, des voleurs* _____

**2.** Avant, Massimo était célibataire… _____

**3.** Avant, ma mère ne conduisait pas… _____

**4.** Avant, les Martiens ne connaissaient pas les Terriens… _____

**4** Le présent et le futur simple. **Imaginez les discours du futur maire.**

**Il constate**

La circulation _____

Les jardins _____

La pollution _____

Les jeunes _____

**Il propose**

Je _____

_____

_____

_____

**5** Le passé composé et l'imparfait. **Imaginez.**

 – **Des amis :** ils s'adoraient, ils se sont fâchés. Pourquoi ?

 – **Un sportif :** il était le favori, il a perdu. Pourquoi ?

**1** Complétez avec des verbes au présent, au futur proche, au passé composé ou au futur simple.
(30 points)

| | Points |
|---|---|
| | |

1. Tu viens au café avec moi ? On _____ un sandwich et _____ une bière.  — 2
2. Sylvie et Laurent _____ déménager parce qu'ils _____ un bébé.  — 2
3. Samedi dernier, nous _____ un couscous, puis nous _____ au cinéma.  — 2
4. Hier soir, j' _____ un imperméable et j' _____ sous la pluie pendant deux heures.  — 2
5. – Est-ce que vous _____ le film *Le Bossu de Notre-Dame* ?
   – Non, mais j' _____ le livre de Victor Hugo.  — 2
6. Hier, Max et Théo _____ jusqu'au 3e étage de la tour Eiffel à pied et ils _____ en ascenseur !  — 2
7. Ce matin, Paul _____ levé tôt, il _____ rasé et il _____ sorti.  — 3
8. Plus tard, quand Max _____ 18 ans, il _____ le permis et ses parents lui _____ une voiture.  — 3
9. Dans deux mois, nous _____ en vacances : nous _____ à la plage tous les jours et nous _____ du volley-ball sur le sable.  — 3
10. Avant, je _____ de la bière classique, un jour _____ de la bière sans alcool, maintenant, je _____ toujours de la bière sans alcool.  — 3
11. Quand j' _____ petit, je _____ un chien qui _____ tout noir avec une tache blanche.  — 3
12. Ce matin, je _____ levé à 7 heures, je _____ à l'aéroport en taxi et j' _____ un avion pour Casablanca.  — 3

**2** Mettez les verbes soulignés au passé composé ou à l'imparfait.
(10 points)

**Stella Star**

Stella habite un petit village. Elle est très jolie. Elle chante tout le temps. Un jour, un homme arrive dans son village. C'est un grand photographe. Il est malade et il a besoin de se reposer. Il tombe amoureux de Stella. Il fait beaucoup de photos de la jeune fille. Elle devient célèbre dans le monde entier.

# 50 IL Y A DEUX ANS, PENDANT DEUX ANS, DEPUIS DEUX ANS, DANS DEUX ANS

« IL Y A », « PENDANT », « DEPUIS », « DANS » : prépositions de temps

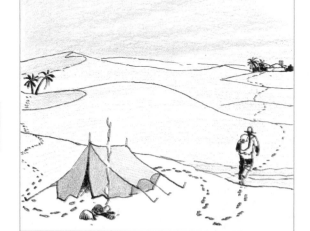

Il est parti **il y a** deux jours.

Il arrivera **dans** deux jours.

Il a dormi **pendant** quatre heures.

Il marche **depuis** deux heures.

■ « **DEPUIS** » : durée qui continue

• « Depuis » + présent

*Je suis professeur **depuis** 1995.*
*Je travaille **depuis** huit heures.*

• Dites : *Je travaille depuis 2 heures.*
Ne dites pas : *Je travaille ~~pour~~ 2 heures.*

■ « **IL Y A** » : moment dans le passé

*J'ai passé le bac **il y a** trois ans.*
*Je suis arrivé **il y a** dix jours.*

■ « **PENDANT** » : durée finie et limitée

• « Pendant » + passé composé

*J'ai été secrétaire **pendant** 6 jours.*
*J'ai dormi **pendant** 4 heures.*

• Dites : *J'ai dormi pendant 2 heures.*
Ne dites pas : *J'ai dormi ~~pour~~ 2 heures.*

■ « **DANS** » : moment dans le futur

*Je passerai la licence **dans** six mois.*
*Je partirai **dans** trois semaines.*

■ « **EN** » : courte quantité de temps utilisé

*J'ai fait le voyage **en** 8 heures.*
*J'ai tout fini **en** 3 jours.*

**1** Complétez avec un verbe au présent et « depuis ».

**1.** être                Je *suis* professeur *depuis* 1985.

**2.** habiter           Michaël _____ en Australie _____ vingt ans.

**3.** parler             Anne _____ avec Sophie _____ deux heures.

**4.** attendre        Nous _____ le bus _____ une demi-heure.

**2** Complétez avec « depuis » ou « pendant ». Continuez librement.

Sophie a 17 ans. Elle partage les intérêts de sa mère à son âge.

Sophie étudie le russe *depuis* deux ans      *Sa mère a étudié le russe pendant cinq ans !*

Elle a un correspondant à Moscou _____ six mois.    _____

Elle joue du piano _____ trois ans.          _____

Elle fait de la danse _____ huit ans.        _____

**3** Complétez avec « depuis » ou « il y a ». Donnez des informations personnelles.

J'habite à Paris _____ vingt ans.

J'étudie le français _____ un an.

J'ai commencé _____ un an.

J'ai acheté ce livre _____ deux mois.

J'ai la même montre _____ trois ans.

_____

_____

_____

_____

_____

**4** Faites des phrases avec « il y a » ou « dans ».

(partir / rentrer)             **1.** Mes parents *sont partis il y a dix jours. Ils rentreront dans une semaine.*

(commencer / finir)        **2.** Le cours _____

(arriver / repartir)          **3.** L'avion _____

(se rencontrer / se marier) **4.** Max et Léa _____

**5** Complétez avec « pendant », « il y a », « dans » ou « en ».

Les agriculteurs soignent leurs récoltes _____ des mois mais un orage peut tout détruire _____ quelques minutes. En ce moment, c'est la fin de l'hiver, les arbres sont nus mais _____ trois mois, ils seront couverts de fleurs. Si tout va bien, les graines qu'ils ont semées _____ deux mois donneront des radis _____ une semaine.

**6** Complétez librement avec « depuis », « il y a », « dans » ou « en ».

J'étudie le français _____     Je partirai en vacances _____

J'ai acheté mon livre _____     J'ai fait trois exercices _____

# 51

## OÙ ? QUAND ? COMMENT ? COMBIEN ? POURQUOI ?

**L'INTERROGATION (2) :** sur le lieu, le temps, la manière

- **Où** allez-vous ?

- **Comment** partez-vous ?

- **Quand** partez-vous ?

- **Combien** coûte le voyage ?

- **Pourquoi** partez-vous ?

■ « OÙ ? », « QUAND ? », « COMMENT ? », « COMBIEN ? », « POURQUOI ? »

• L'interrogatif est en début de phrase : on inverse le verbe et le sujet :

| Lieu | – ***Où*** *allez-vous ?* | – À Milan. |
| Temps | – ***Quand*** *partez-vous ?* | – Mardi. |
| Quantité | – ***Combien*** *payez-vous ?* | – 1 000 F |
| Manière | – ***Comment*** *partez-vous ?* | – En train. |
| Cause et but | – ***Pourquoi*** *partez-vous en train ?* | – Parce que j'ai peur de l'avion.<br>– Pour voyager de nuit. |

• En français familier, on place l'interrogatif à la fin, sans inversion :

– *Vous allez* **où** ?
– *Vous partez* **quand** ?

**1** Transformez selon le modèle avec « où », « quand », « comment ».

**1.** – Vous partez lundi ou mardi ?       – *Quand partez-vous ?*

**2.** – Vous allez à la mer ou à la montagne ?    _____

**3.** – Vous partez en car ou en train ?    _____

**4.** – Vous revenez samedi ou dimanche ?    _____

**2** Associez les questions et les réponses. Imaginez d'autres dialogues (train, bateau...).

– Où arrive le bus ?      •      • – À trois heures

– Quand part le prochain bus      •      • – Moins d'une heure.

– Combien coûte le billet ?      •      • – Sur la place.

– Combien de temps dure le voyage ?   •      • – 8 euros.

**3** « Où », « quand », « comment », « combien », « pourquoi », « parce que » : complétez.

| | |
|---|---|
| – *Où* habitez-vous ? | – *J'habite* à Lausanne. |
| – _____ travaillez-vous ? | – _____ dans une banque. |
| – _____ partez-vous en vacances ? | – _____ en septembre. |
| – _____ allez-vous habituellement ? | – _____ toujours en Espagne. |
| – _____ partez-vous en juillet ? | – _____ il y a moins de monde. |
| – _____ partez-vous ? | – _____ en train ou en avion. |
| – _____ de temps partez-vous ? | – _____ quinze jours. |

**4** Posez des question avec « où », « quand » et « combien ». Continuez le dialogue.

**La communication est mauvaise**

– Allô ? Michèle ? J'arrive le ... juin !      – *Quand est-ce que tu arrives ?*

– Le 1er juin. Je pars le ... mai !      – _____ ?

– Le 31. Et j'arrive le 1er à ... !      – _____ ?

– Roissy. Je resterai ... jours à Paris.      – _____ ?

– Deux jours. Et je reviendrai le ... !      – _____ ?

**5** Imaginez des dialogues :

– **au restaurant** (nom, date de réservation, nombre de personnes, place, mode de paiement) ;

– **dans une agence de voyages** (dates d'arrivée et de départ, lieu, type de transport, hôtel, prix).

# 52

# – Qui habite ici? Qu'est-ce qu'il fait?
# – Quelle est sa profession?

**L'INTERROGATION (3) :** sur une personne ou une chose

– **Quelle** heure est-il à Rio?

– **Qu'est-ce que** tu fais en ce moment?

– **Quel** temps fait-il?

– **Qu'est-ce que** tu écoutes?

– **Qui** est avec toi?

■ **« QUI »** remplace une personne :

   – *Qui habite ici?*          – *Qui cherchez-vous?*

■ **« QUE »**, **« QUOI »**, **« QU'EST-CE QUE »** remplacent une chose :

- Formel
- Courant
- Familier

– *Que cherchez-vous?*    – *Qu'est-ce que vous cherchez?*   – *Vous cherchez quoi?*
– *Que buvez-vous?*       – *Qu'est-ce que vous buvez?*      – *Vous buvez quoi?*

(Voir aussi « Qui est-ce? » et « Qu'est-ce que c'est? », p. 64.)

■ **« QUEL(S) »** et **« QUELLE(S) »** s'accordent avec le nom qu'ils **accompagnent** :

|  | Masculin | Féminin |
|---|---|---|
| Singulier | – *Quel livre?* | – *Quelle voiture?* |
| Pluriel | – *Quels livres?* | – *Quelles voitures?* |

**1** **Posez des questions avec « qui ».**

**1.** – Quelqu'un habite ici ?               – *Qui habite ici ?*

**2.** – Quelqu'un travaille ici ?            – _____

**3.** – Vous cherchez quelqu'un ?           – _____

**4.** – Vous attendez quelqu'un ?           – _____

**2** **Posez des question avec « qu'est-ce que » ou « que ».**

**1.** – Vous buvez quelque chose ?       – *Qu'est-ce que vous buvez ? / Que buvez-vous ?*

**2.** – Vous mangez quelque chose ?     – _____

**3.** – Vous cherchez quelque chose ?   – _____

**4.** – Vous voulez quelque chose ?     – _____

**5.** – Vous attendez quelque chose ?   – _____

**3** **« Quel(s) », « quelle(s) » : posez des questions.**

| | |
|---|---|
| – Tu connais la nouvelle ? | – *Quelle nouvelle ?* |
| – Tu n'as pas regardé l'émission ? | – _____ |
| – Le ministre est en prison ! | – _____ |
| – Ils ont retrouvé la valise ! | – _____ |
| – Les bijoux étaient faux ! | – _____ |
| – Les photos étaient truquées ! | – _____ |

**4** **Complétez avec « qu'est-ce que », « quel », « quelle ».**

**1.** – *Quelle* est votre profession ? _____ vous faites ?

**2.** – _____ est votre adresse ? _____ est votre âge ?

**3.** – _____ vous faites cet été ? _____ est votre programme ?

**4.** – _____ est le menu aujourd'hui ? _____ on mange ?

**5.** – _____ temps fait-il à Lisbonne ? _____ j'emporte comme vêtement ?

**5** **Complétez avec « qui », « quel », « quelle ».**

– _____ a découvert l'Amérique ?          – Christophe Colomb.

– _____ est la capitale du Brésil ?         – Brasilia.

– _____ acteur a été président des États-Unis ?   – Ronald Reagan.

– _____ ?          – Oslo.

**6** **Complétez librement.**

– Qui _____ ?   – Qu'est-ce que _____ ?

– Quelle _____ ?   – Quel _____ ?

# 53

# IL NE DIT RIEN.
# IL NE SORT JAMAIS.
# IL NE RIT PLUS.

**LA NÉGATION (2):** «ne ... rien», «ne ... jamais», «ne ... personne»

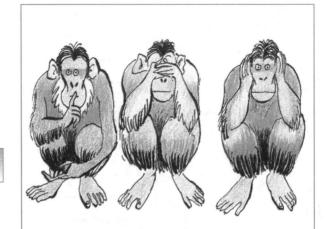

Il **ne** dit **rien**.

Il **n'**entend **rien**.

Il **ne** voit **rien**.

■ **LA NÉGATION** se place **avant** et **après** le verbe:

- «Ne ... jamais»

  *Elle ne sort jamais.*
  *Elle ne danse jamais.*
  *Elle ne rit jamais.*

- «Ne ... plus»

  *Il ne fume plus.*
  *Il ne boit plus.*
  *Il ne sort plus.*

- «Ne ... rien»

  *Je ne vois rien.*
  *Je n'entends rien.*
  *Je ne dis rien.*

- «Ne ... personne»

  *Tu ne vois personne.*
  *Tu n'invites personne.*
  *Tu n'aimes personne.*

■ **«PERSONNE»** et **«RIEN»**, sujets d'un verbe, sont seulement suivis par **«ne»**:

  ***Personne ne** parle.*
  ***Rien ne** bouge.*

 • Dites: ***Personne n'est venu.***   Ne dites pas: *Personne n'est ~~pas~~ venu.*

(Voir «ne ... pas», pp. 18, 22, 50.)
(Voir «pas de», «plus de», «jamais de», pp. 52, 82.)

**1** Faites des phrases avec « ne … jamais ».

| | | | |
|---|---|---|---|
| **Sur Mars** | Il pleut tout le temps. | **Dans le Sahara** | *Il ne pleut jamais.* |
| **La Joconde** | Elle sourit tout le temps. | **Buster Keaton** | _____ |
| **La cigale** | Elle chante tout le temps. | **La fourmi** | _____ |
| **La fourmi** | Elle travaille tout le temps. | **La cigale** | _____ |

**2** Le gangster Toto Moka est maintenant en prison. Faites des phrases avec « ne … plus ».

| | |
|---|---|
| Il jouait au poker. | *Il ne joue plus au poker.* |
| Il dansait le mambo. | _____ |
| Il fumait le cigare. | _____ |
| Il jouait au casino. | _____ |
| Il buvait du champagne. | _____ |
| Il se cachait. La police le cherchait. | _____ |

**3** Répondez avec « personne … ne » et « rien … ne ».

**Le professeur** (à voix haute)

– Tout le monde est d'accord ?

– Tout le monde a compris ?

– Tout est clair ?

– Tout le monde a fait les exercices ?

– Tout est très facile !

**Les élèves** (à voix basse)

– *Non, personne n'est d'accord.*

– _____

– _____

– _____

– _____

**4** Transformez avec « ne … rien », « ne … personne », « rien … ne », « personne … ne ».

**Dans le noir**

– Là : je vois quelque chose !

– Écoute : j'entends quelque chose !

– Regarde : je vois quelqu'un !

– Quelque chose bouge !

– Quelqu'un a crié !

– *Je ne vois rien…*

– _____

– _____

– _____

– _____

**5** Complétez le texte avec « ne … jamais rien », « ne … jamais personne ».

**Au marché aux puces,**

Léa achète toujours quelque chose. *Moi, je n'achète jamais rien.*

Elle trouve toujours quelque chose. _____

Elle rencontre toujours quelqu'un. _____

# 54

## IL N'A PAS MANGÉ.
## IL N'EST PAS SORTI.

**LA NÉGATION** et **L'INTERROGATION** au passé composé

Il a fait son lit.

Il a rangé ses livres.

Il a arrosé les fleurs.

Il est sorti.

Il **n'**a **pas** fait son lit.

Il **n'**a **pas** rangé ses livres.

Il **n'**a **pas** arrosé les fleurs.

Il **n'**est **pas** sorti.

– **Est-ce qu'**il a travaillé ? – **Est-ce qu'**il a dormi ?

■ **LA NÉGATION** se place **avant** et **après** le verbe conjugué :

| Je | *n'* | *ai* | **pas** | *mangé.* |
|------|------|--------|-----------|-----------|
| Tu | *n'* | *as* | **pas** | *travaillé.* |
| Elle | *n'* | *est* | **pas** | *sortie.* |
| Nous | *ne* | *sommes* | **jamais** | *partis.* |
| Vous | *n'* | *avez* | **rien** | *vu.* |
| Ils | *ne* | *sont* | **plus** | *revenus.* |

- **« Ne ... personne »** : « personne » se place **après** le participe passé :
  *Nous **n'**avons vu **personne**.*

- À la forme négative, « du », « de la », « des » deviennent « de ».
  – *Vous avez déjà fait du ski ?*      – *Non, je n'ai jamais fait **de** ski.*

■ **L'INTERROGATION**

- Avec intonation :
  – *Il a travaillé ?*
  – *Il a dormi ?*

- Avec « est-ce que » :
  – ***Est-ce qu'****il a travaillé ?*
  – ***Est-ce qu'****il a dormi ?*

**1** Répondez à la forme négative.

**Fin de journée...**

– Le facteur est passé ?

– Jean a téléphoné ?

– Les enfants ont dîné ?

– La femme de ménage est venue ?

– Le chien est sorti ?

– *Non, il n'est pas passé.*

_____

_____

_____

_____

**2** Complétez à la forme affirmative, puis négative.

**1.** visiter *J'ai visité* le Louvre, *mais je n'ai pas visité* Notre-Dame.

**2.** dormir _____ à l'hôtel Tourista, _____ au Ritz.

**3.** boire _____ du vin rouge, _____ de champagne.

**4.** voir _____ *La Joconde*, _____ Catherine Deneuve.

**5.** aller _____ à Versailles, _____ à Disneyland.

**3** Posez des questions et répondez avec « ne ... jamais ».

lire – voir – boire – dormir – conduire – faire – écrire – dire

**1.** – *Vous avez déjà lu* des livres de Tolstoï ? – *Non, je n'ai jamais lu de livres de Tolstoï.*

**2.** – _____ les ballets du Bolchoï ? – _____

**3.** – _____ de la bière chinoise ? – _____

**4.** – _____ dans un hamac ? – _____

**5.** – _____ une Cadillac ? – _____

**6.** – _____ des choux à la crème ? – _____

**7.** – _____ des poèmes ? – _____

**8.** – _____ « Je vous aime » ? – _____

**4** Complétez avec « ne ... rien », « ne ... jamais ».

**Robinson a vu un bateau**

Il a crié quelque chose, *mais ils n'ont rien entendu.* (entendre)

Il a fait des signaux, _____ (voir)

Il a envoyé des messages, _____ (recevoir)

Il a attendu longtemps, _____ (revenir)

**5** Faites une liste de ce que vous n'avez pas fait dans votre vie.

*Je n'ai pas vu Naples, je ne suis pas allé(e) sur Mars* _____

**1** « Où », « sur » et « dans ». **Prépositions de lieu. Posez des questions. Répondez.**

les invités •  • le four           *– Où sont les invités ? – Ils sont sur la terrasse.*

le champagne •  • ton nez          _____

le poulet •  • la terrasse         _____

mes lunettes •  • le frigo         _____

**2** « Quel », « quelle », « où », « quand », « qu'est-ce que ». **Posez des questions.**

**1.** Je ne suis pas français.                   *– Quelle est votre nationalité ?*

**2.** Je ne suis pas professeur.                  – _____

**3.** Nous ne sommes pas le 8 mai.                – _____

**4.** Je n'habite pas à Paris.                    – _____

**5.** Je ne travaille pas à Lyon.                 – _____

**6.** Je ne bois pas de café le matin.            – _____

**7.** Il n'est pas midi.                          – _____

**3** « Ne … jamais ». **Caractérisez des personnes selon le modèle.**

**Catherine**                                      **Élisabeth**

*Elle ne met jamais de robe.*                      _____

*Elle ne porte jamais de rouge.*                   _____

*Elle ne mange jamais de tomates.*                 _____

**4** Le passé composé : affirmation et négation. **Complétez.**

**Elle n'est pas au rendez-vous.**

Elle *a oublié* notre rendez-vous !               (oublier)

Elle _____ de bar.                    (se tromper)

Elle _____ mon message.               (avoir)

Elle _____ l'adresse.                 (perdre)

Elle _____ de place pour se garer.    (trouver)

Elle _____ un accident.               (avoir)

**5** Le passé composé, « ne … pas », « ne … jamais », « ne … rien », « ne … personne ». **Transformez.**

| Toto Moka : un espion ? |
|---|
| Il a travaillé pour la CIA. Il a rencontré monsieur X. |
| Il a volé quelque chose au ministère de la Défense. |
| Il a caché quelque chose dans son jardin. |
| Il a tué quelqu'un. |

| Il est suspecté. Il nie. |
|---|
| *Je n'ai jamais travaillé pour la CIA !* |
| _____ |
| _____ |
| _____ |

**1** **Complétez avec « depuis », « pendant », « il y a », « en », « dans », des négations ou des questions.**

(30 points)

|  | Points |
|---|---|
| 1. Je travaille _____ dix ans et j'habite en France _____ trois ans. | 2 |
| 2. Je suis allée aux États-Unis _____ un an et je suis restée à Los Angeles _____ six mois. | 2 |
| 3. Nous nous sommes rencontrés _____ dix ans. Nous sommes mariés _____ sept ans et nous avons eu une fille _____ quatre ans. | 3 |
| 4. Rodrigo a fait tout le tour de l'Europe _____ deux mois et il repartira pour le Brésil _____ une semaine. | 2 |
| 5. Il a plu _____ trois jours, mais _____ hier, il fait très beau. | 2 |
| 6. – _____ ? – Je travaille dans une banque. | 2 |
| 7. – _____ ? – Je pars en vacances en août. | 2 |
| 8. – _____ ? – Je cherche mes lunettes. | 2 |
| 9. – Est-ce que vous connaissez quelqu'un à Rio? – Non, _____. | 3 |
| 10. – Tu as mangé quelque chose à midi ? – Non, _____. | 3 |
| 11. – Est-ce que tu as rencontré quelqu'un dans le couloir ? – Non, _____. | 3 |
| 12. – Vous avez déjà fait du judo ? – Non, _____ judo. | 4 |

**2** **Conjuguez les verbes manquants. Faites l'élision si c'est nécessaire.**

(10 points)

**Ludwig Berg (compositeur)**

| | |
|---|---|
| – Monsieur Berg, vous _____ en France depuis plus de vingt ans, je crois ? | habiter |
| – Oui, je _____ ici depuis exactement vingt-deux ans. | vivre |
| – Vous _____ un Oscar pour la musique du film *Gun 999*, il y a deux ans, et | recevoir |
| vous _____ trois millions de disques de votre album « Stellor » l'année | vendre |
| dernière. Vos commentaires ? | |
| – Je _____ « Gun Melody » en deux jours et « Stellor » en deux semaines. | écrire |
| Je _____ plus d'argent en trois ans que depuis que je suis né. Vive le cinéma ! | gagner |
| – Quels sont vos projets ? | |
| – Quand mon nouvel album _____ , dans un mois, je _____ | sortir – partir |
| en vacances en Jamaïque pour un an. | |
| – La musique est votre seule passion ? | |
| – Oui, à sept ans, je _____ de fumer et je _____ le violoncelle. | arrêter –commencer |

# 55

## – ELLE MANGE DU POISSON ?
## – OUI, ELLE EN MANGE.

**LE PRONOM « EN »**

Il y a **de la neige** partout.

Il y **en** a sur les montagnes.

Il y **en** a dans les champs.

Il y **en** a un peu sur les arbres.

Il y **en** a beaucoup sur les toits.

« En » remplace, en général, un nom précédé par « de ». Il se place **devant** le verbe.

■ « **EN** » remplace les partitifs :

– *Vous mangez **de la** salade ?*    – *Oui, j'**en** mange.*
– *Vous buvez **du** vin ?*    – *Oui, j'**en** bois.*
– *Vous avez **des** enfants ?*    – *Oui, j'**en** ai.*

• « **En** » est nécessaire même quand la quantité est exprimée :

– *Il y a trois chaises ?*    – *Oui, il y **en** a **trois**.*
– *Il y a beaucoup d'étudiants ?*    – *Oui, il y **en** a **beaucoup**.*

⚠ • Dites : *Il y en a trois.*      Ne dites pas : ~~*Il y a trois.*~~
        *Il y en a beaucoup.*              ~~*Il y a beaucoup.*~~

■ On utilise « en » dans les constructions avec « **de** » :

– *Vous parlez **de** votre travail ?*    – *Oui, j'**en** parle souvent.*
– *Vous rêvez **de** votre famille ?*    – *Oui, j'**en** rêve.*
– *Vous faites **de** la danse ?*    – *Oui, j'**en** fais.*

♪ • *J'en ai*      *Il y en a*
       n            n

**1** Faites des phrases avec « en », selon le modèle.

**Le matin :**

– Vous mangez des céréales ?

– Vous buvez du thé ?

– Vous mettez du lait ?

– Vous écoutez du jazz ?

– Vous faites de la gymnastique ?

*– Oui, j'en mange.*

_____

_____

_____

_____

**2** Répondez avec « en », selon le modèle.

**1.** – Katia mange de la salade ?  *– Oui, elle en mange.*

**2.** – Ahmed mange du fromage ?  – _____

**3.** – Florence et Inès mangent des légumes ?  – _____

**4.** – Vincent achète du pain ?  – _____

**5.** – Anna achète de la glace ?  – _____

**6.** – Les enfants achètent des bonbons ?  – _____

**3** Posez des questions. Répondez. Précisez « un peu », « très peu » ou « beaucoup ».

**1.** lait – **2.** beurre – **3.** salade – **4.** fromage – **5.** eau

**1.** – *Est-ce qu'il y a du lait ?*  *– Il y en a un peu.*

**2.** – _____  – _____

**3.** – _____  – _____

**4.** – _____  – _____

**5.** – _____  – _____

**4** Répondez. Précisez les quantités, selon le modèle.

**1.** – Il y a combien de ministres au gouvernement ? (32)  *– Il y en a trente-deux.*

**2.** – Les moustiques ont combien de pattes ? (6)  – _____

**3.** – Les chameaux ont combien de bosses ? (2)  – _____

**4.** – Les chats ont combien de vies ? (7)  – _____

**5.** – Les Martiens ont combien de doigts ? (12)  – _____

**6.** – Il y a combien de cigarettes dans un paquet ? (20)  – _____

**5** Répondez affirmativement. Utilisez « en ».

– Vous avez des enfants ? – Vous avez un garage ? – Vous avez deux voitures ? – Vous avez trois chats ?

– Vous parlez souvent de votre travail ? – Vous faites beaucoup de sport ?

# JE VAIS AU CINÉMA.
# J'Y VAIS À SIX HEURES.

## LE PRONOM « Y »

Je suis **sur ma terrasse.**

J'**y** mange.

J'**y** dors.

J'**y** suis très souvent.

J'**y** travaille.

J'**y** lis.

■ « **Y** » évite de répéter un nom de **lieu** :

| | |
|---|---|
| Je vais **à la gare.** | J'**y** vais en taxi. |
| Je vais **en Espagne.** | J'**y** vais en avion. |
| Je suis **chez moi.** | J'**y** suis jusqu'à six heures. |
| J'habite **dans cette rue.** | J'**y** habite depuis deux mois. |

■ « **Y** » remplace «à» + un nom de **chose** :

| | |
|---|---|
| Je pense **à** mon pays. | J'**y** pense souvent. |
| Elle croit **à** l'astrologie. | Elle **y** croit. |

♪ • Vous ‿y allez ?
      z

Nous ‿y habitons.
      z

⚠ • Dites : J'**y** vais !
      On y va !

Ne dites pas : ~~Je vais.~~
      ~~On va !~~

**1** Répondez aux questions, selon le modèle.

1. – Vous allez à la montagne en été ou en hiver ?   – *J'y vais en été.*

2. – Vous allez à la piscine le samedi ou le jeudi ?   – _____

3. – Vous allez à la mer en juillet ou en août ?   – _____

4. – Vous allez au cinéma le samedi ou le dimanche ? – _____

5. – Vous allez au marché le mardi ou le jeudi ?   – _____

**2** Transformez selon le modèle.

| |
|---|
| – Je vais au bureau en métro. |
| – Je vais à la cantine à midi. |
| – Je vais à la piscine le mardi. |
| – Je reste au bureau jusqu'à cinq heures. |
| – Je dîne « Chez Lulu » vers sept heures. |

| |
|---|
| – *Moi, j'y vais en voiture.* |
| – _____ |
| – _____ |
| – _____ |
| – _____ |

**3** Complétez selon le modèle en choisissant un moyen de transport.

1. – Quand nous allons à la campagne, *nous y allons en train.*

2. – Quand je vais chez ma mère, *j'y vais en car.*

3. – Quand vous allez à Rome, vous _____ ?

4. – Quand nous allons en Espagne, nous _____ .

5. – Quand ils vont à la mer, ils _____ .

6. – Quand elle va à l'école, elle _____ .

**4** Répondez en utilisant « y », selon le modèle.

travailler – manger – dormir – jouer aux fléchettes – danser

– Que fait-on dans un bureau ?      – *On y travaille.*

– Que fait-on dans un restaurant ?   – _____

– Que fait-on dans une chambre ?    – _____

– Que fait-on dans un pub irlandais ?  – _____

– Que fait-on sur le pont d'Avignon ?  – _____

**5** Que font les gens au marché ? à la piscine ? dans une discothèque ?

_____

# 57

## IL LE REGARDE, IL LA REGARDE, IL LES REGARDE.

« LE », « LA », « LES » : les pronoms compléments directs

Il regarde **le garçon**.

Il regarde **la fille**.

Il regarde **les enfants**.

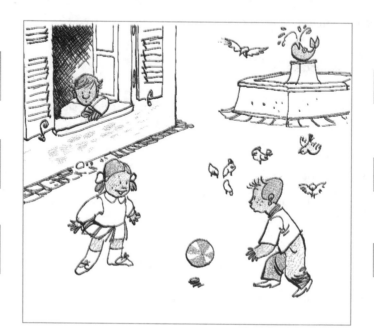

Il **le** regarde.

Il **la** regarde.

Il **les** regarde.

■ Pour éviter de répéter un nom complément, on utilise un **pronom complément**.

• **« Le »**, **« la »**, **« les »** remplacent des noms de personne, d'animal ou de chose.

Masculin :  *Il regarde **le** garçon.*   *Il **le** regarde.*
            *Il regarde **le** ciel.*

Féminin :   *Il regarde **la** fille.*    *Il **la** regarde.*
            *Il regarde **la** fontaine.*

Pluriel :   *Il regarde **les** enfants.*  *Il **les** regarde.*
            *Il regarde **les** oiseaux.*

■ Les pronoms compléments se placent **devant** le verbe :

Il | **me** / **te** / **le / la** | regarde.    Il | **nous** / **vous** / **les** | regarde.

♪ • « Me », « te », « le » et « la » deviennent « m' », « t' » et « l' » devant voyelle ou « h » muet :

*Il **m'**aime*        *Il **t'**aime*        *Il **l'**aime*

• *Il nous **in**vite*        *Il vous **a**ttend*        *Il les **a**dore*
        z                        z                            z

**1** Répondez aux questions avec « le », « l' », « la » ou « les ».

1. – Vous prenez le métro à huit heures?     *– Oui, je le prends à huit heures.*

2. – Vous lisez le journal dans le métro ?     – _____

3. – Vous regardez la télé le soir ?     – _____

4. – Vous écoutez la radio le matin ?     – _____

5. – Vous faites les exercices tout seul ?     – _____

**2** Remplacez les noms par les pronoms « le », « la », « les ».

1. Elle gare sa voiture dans la rue.     *Elle la gare dans la rue.*

2. Elle achète le journal dans un kiosque.     _____

3. Elle ouvre son courrier dans l'ascenseur.     _____

4. Elle enlève ses chaussures dans l'entrée.     _____

5. Elle prépare le repas dans la cuisine.     _____

**3** Transformez avec « le » ou « la », selon le modèle. Continuez librement.

**Un ticket de métro**

acheter – composter – déchirer – jeter

*Je l'achète, je* _____

_____

**Une chemise**

mettre – enlever – laver – repasser – ranger

*Je* _____

**4** Transformez avec « le », « la », « les », selon le modèle.

**L'actrice**
maquiller – coiffer – habiller – parfumer

*On la maquille,* _____
_____
_____

**Les figurants**
appeler – rassembler – diriger – aider

_____
_____
_____

**Le metteur en scène**
écouter – respecter – admirer – aimer

_____
_____
_____

**5** Complétez selon le modèle.

**Les livres :** Les écrivains *les écrivent,*

les lecteurs _____.

**Le biberon :** La maman _____

le bébé _____.

**Le feu :** Le pyromane _____

le pompier _____.

**Le pain :** _____.

**6** Complétez avec « le », « la », « les » ou « se ».

**La souris et le chat**

Quand il ____ voit, il ____ poursuit.

Quand elle ____ voit, elle ____ cache.

**Paul et Marie**

Quand il ____ ennuie, il ____ appelle,

Quand il ____ entend, il ____ sent mieux,

Quand ils ____ voient, ils ____ disputent.

# 58 IL LUI PARLE, IL LEUR PARLE.

« LUI » et « LEUR » : les pronoms compléments indirects

| | |
|---|---|
| Il parle à Max. | Il **lui** parle. |
| Il offre des fleurs à Katia. | Il **lui** offre des fleurs. |
| Il dit bonjour à ses amis. | Il **leur** dit bonjour. |

■ Avec les verbes qui se construisent avec « **à** » + nom de personne, on utilise « lui » ou « leur ».

- « **Lui** » remplace un nom masculin ou féminin :

  Je téléphone **à** Pierre.    Je **lui** téléphone.
  Je téléphone **à** Marie.    Je **lui** téléphone.

- « **Leur** » remplace un nom pluriel :

  Je téléphone **à** mes cousins.    Je **leur** téléphone.
  Je téléphone **à** mes cousines.    Je **leur** téléphone.

■ Les pronoms compléments indirects se placent **devant** le verbe :

$$Paul \begin{array}{|c|} \hline me \\ te \\ lui \\ \hline \end{array} \ téléphone. \quad Marie \begin{array}{|c|} \hline nous \\ vous \\ leur \\ \hline \end{array} \ écrit.$$

⚠ • Dites : *Il **me** téléphone.*    Ne dites pas : *Il téléphone ~~à moi~~.*

■ Beaucoup de verbes de « **communication** » se construisent avec « à » :

| | | | |
|---|---|---|---|
| Parler **à** | Téléphoner **à** | Dire **à** | Donner **à** |
| Écrire **à** | Répondre **à** | Envoyer **à** | Offrir **à** |

**1** Répondez aux questions avec « lui » ou « leur ».

1. – Vous parlez à **Julie** ?           *– Oui, je lui parle.*
2. – Vous parlez à **Paul et à Julie** ?    *– Oui, je leur parle.*
3. – Vous téléphonez à **Teresa** ?      – _____
4. – Vous écrivez à **Louis** ?          – _____
5. – Vous téléphonez à **vos parents** ?    – _____
6. – Vous écrivez à **vos amis** ?         – _____

**2** Transformez, selon le modèle.

**Max est amoureux de Lola.**

| | |
|---|---|
| Il téléphone à Lola. | *Il lui téléphone.* |
| Il écrit à Lola. | _____ |
| Il envoie des télégrammes à Lola. | _____ |
| Il offre des fleurs à Lola. | _____ |
| Il fait des cadeaux à Lola. | _____ |

**3** Faites des textes avec « lui » puis « leur ».

faire un cadeau – raconter une histoire – donner un verre de lait – chanter une chanson

| | |
|---|---|
| **Fanny est malade** | **Les enfants sont malades** |
| *Sa grand-mère lui fait un cadeau,* | *Leur grand-mère* _____ |
| *elle* _____ | _____ |
| _____ | _____ |
| _____ | _____ |

**4** Écrivez un texte selon le modèle.

dire bonjour – donner des journaux – apporter à boire – expliquer les mesures de sécurité – offrir des bonbons
vendre des produits hors taxe – souhaiter un bon séjour

Dans l'avion, les hôtesses accueillent les passagers. *Elles leur disent bonjour.* _____

_____

_____

**5** Complétez avec « lui », « le » ou « l' ».

Le médecin reçoit le malade. Il \_\_\_\_\_ pose des questions. Il \_\_\_\_\_ examine, il \_\_\_\_\_ donne des médica-
ments. Le malade \_\_\_\_\_ écoute, il \_\_\_\_\_ répond, il \_\_\_\_\_ paye, il \_\_\_\_\_ remercie, il \_\_\_\_\_ dit « au revoir ».

# MOI, TOI, LUI...

## LES PRONOMS TONIQUES

– C'est toi?

– Oui, c'est moi!

■ Pour identifier une personne, on peut utiliser « c'est » + un pronom **tonique** :

C'est
| *moi.* |
| *toi.* |
| *lui.* |
| *elle.* |

C'est
| *nous.* |
| *vous.* |
| *eux.* |
| *elles.* |

Formel : *Ce sont eux / elles.*

■ Après une **préposition**, on utilise un pronom tonique :

Je travaille
| *avec* toi. |
| *chez* lui. |
| *pour* eux. |

● « **À** » + pronom tonique exprime la possession :

   – *C'est à Max ?*       – *Oui, c'est **à lui**.*
   – *C'est à Léa ?*       – *Oui, c'est **à elle**.*

■ Un pronom tonique peut renforcer un sujet :

   – ***Moi, j'**aime le bleu.*
   – ***Lui, il** aime le vert.*

⚠ ● Un pronom tonique n'est jamais directement sujet de la phrase.
● Dites : *Il est polonais.*       Ne dites pas : ~~*Lui*~~ *est polonais.*

**1** Répondez selon le modèle.

**1.** C'est ton père, sur cette photo ? – *Oui, c'est lui.*

**2.** C'est ta mère, sur ce portrait ? –_____

**3.** C'est toi, sur le journal ? – _____

**4.** C'est Bip Blop, à la télévision ? – _____

**2** Complétez (plusieurs possibilités).

**1.** – C'est mon sac : *il est à moi.*

**2.** – C'est ton livre : _____

**3.** – C'est son vélo : _____

**4.** – C'est leur ballon : _____

**3** Faites des phrases avec des prépositions et des pronoms toniques.

**1.** Je parle avec Katia.       *Je parle avec elle.*

**2.** Vous dînez chez monsieur Dubois.   _____

**3.** Il travaille avec Waldek.   _____

**4.** Elle est chez Anne et Sophie.   _____

**5.** Nous partons sans les enfants.   _____

**4** Complétez selon le modèle.

**1.** – Janush est polonais. Et Waldek ?   – *Il est polonais, lui aussi.*

**2.** – Gilles est professeur. Et Patrick ?   – _____

**3.** – Chico est brésilien. Et Caetano ?   – _____

**4.** – Anne n'est pas française. Et Max ?   – *Il n'est pas français, lui non plus.*

**5.** – Lisa n'est pas anglaise. Et David ?   – _____

**6.** – Jean n'est pas sympathique. Et Marie ?   – _____

**5** Complétez, selon le modèle.

*Moi, je* suis célibataire.       _____ sommes fatigués.

_____ es marié       _____ êtes en forme !

_____ est anglais.       _____ sont courageux.

_____ est française.       _____ sont paresseuses.

**6** Placez les personnes selon le modèle.

| Photo de groupe |
| --- |
| – *Toi*, tu es à gauche.       – _____ , ils sont devant. |
| – _____ , il est derrière.       – _____ , vous êtes là. |
| – _____ , elle est au centre.       – _____ , je suis ici. |

**7** Continuez.

*Je dîne chez moi. Tu dînes chez toi. Il* _____

# 60

## L'HOMME QUI PASSE…
## L'HOMME QUE JE REGARDE…

« QUI » et « QUE » : les relatifs simples

La gondole **qui** passe est belle.

Le gondolier **qui** chante est beau.

La gondole **que** je filme est belle.

Le gondolier **que** je filme est beau.

Pour relier plusieurs phrases en une seule, on utilise des relatifs.

■ « QUI » remplace une personne ou une chose **sujet** du verbe :

*Une gondole passe. Cette gondole est belle.*
*La gondole **qui** passe est belle.*

*Un gondolier chante. Ce gondolier est beau.*
*Le gondolier **qui** chante est beau.*

■ « QUE » remplace une personne ou une chose **complément** du verbe :

*Je filme **une gondole**. Cette gondole est belle.*
*La gondole **que** je filme est belle.*

*Je filme **un gondolier**. Ce gondolier est beau.*
*Le gondolier **que** je filme est beau.*

⚠ • Cas le plus fréquent : « qui » + **verbe**, « que » + **pronom** :
*La femme qui **attend**…*          *La femme que **tu** attends…*

**1** Complétez avec «qui» ou «que», selon le modèle.

**1.** Le pull *qui* est en vitrine est très joli. Le plull *que* tu portes est très joli.

**2.** La femme _____ passe est rousse. La femme _____ je regarde est rousse.

**3.** L'homme _____ parle est journaliste. L'homme _____ j'écoute est journaliste.

**4.** La statue _____ est sur la place est bizarre. La statue _____ je photographie est bizarre.

**5.** Le bus _____ passe est le 27. Le bus _____ je prends est le 27.

**2** Transformez.

**Dans la rue**

Une femme passe. Elle est blonde.

Elle mange un gâteau. Il est énorme.

Un bus arrive. Il est vide.

J'attends un ami. Il est en retard.

La femme _____

Le gâteau _____

Le bus _____

L'ami _____

**3** Complétez puis transformez en utilisant «qui» ou «que».

**1.** Je lis un livre *qui* est intéressant.     Le livre *que je lis est intéressant.*

**2.** Il fait des gâteaux _____ sont délicieux.     Les gâteaux _____

**3.** Elle peint des tableaux _____ sont très beaux.     Les tableaux _____

**4.** Nous faisons des exercices _____ sont difficiles.     Les exercices _____

**5.** Tu invites des amis _____ sont insupportables.     Les amis _____

**4** Complétez les devinettes avec «qui» et «que».

**Quel est l'oiseau**

_____ vient des pays chauds,

_____ a un gros bec,

_____ a des couleurs vives,

_____ répète des mots ?

**Quelle est la chose**

_____ est petite,

_____ est sucrée,

_____ les enfants adorent,

_____ les dentistes détestent ?

**Quel est le personnage** _____ Victor Hugo a créé, _____ Disney a adapté, _____ est bossu et _____ est amoureux d'Esmeralda ?

**5** Donnez des définitions, selon le modèle. Continuez librement.

**Un aspirateur :** *C'est un appareil qui aspire la poussière.*

**Un pharmacien :** *C'est une personne qui vend des médicaments.*

**Un lave-vaisselle :** _____

**Un libraire :** _____

**1** Verbes, partitifs, « en ». **Faites des phrases selon le modèle.**

| | |
|---|---|
| café / 6 tasses | Anna *boit du café. Elle en boit six tasses par jour.* |
| pain / 55 kilos | Les Français _____ par an. |
| lait / 2 litres | Le bébé _____ par jour. |
| gymnastique / 4 heures | Bruno _____ par semaine. |
| exercices / une dizaine | Les étudiants _____ par jour. |

**2** Pronom « y ». **Faites des phrases avec un lieu, puis avec « y ».**

| | | |
|---|---|---|
| piscine (5 heures) | montagne (février) | cinéma (20 heures) |
| dentiste (matin) | Espagne (été) | mes parents (Noël) |

*Je vais à la piscine. J'y vais à cinq heures.* _____

_____

_____

**3** Pronoms « le », « la », « les », « lui », « leur ». **Complétez selon le modèle.**

| | |
|---|---|
| Karima | Je *l'*aime et je *lui* offre des fleurs. |
| Les voisins | Je _____ invite et je _____ montre mon appartement. |
| Ma sœur | Je _____ écris et je _____ demande des nouvelles. |
| Les enfants | Je _____ lave et je _____ habille. |
| La psychanalyste | Je _____ parle et je _____ raconte tout. |

**4** Pronoms « le », « la », « les », questions. **Répondez et continuez le dialogue.**

– *Où mettez-vous* vos clés ?  — *Je les mets dans ma poche.*

– _____ votre manteau ?  — _____

– _____ votre voiture ?  — _____

– _____ vos papiers ?  — _____

– _____ vos pantoufles ?  — _____

– _____ votre journal ?  — _____

**5** Relatifs « qui », « que ». **Complétez.**

**Proverbes, citations, etc.**

1. « L'homme _____ monte à cheval oublie Dieu. L'homme _____ descend du cheval oublie le cheval. » (Proverbe égyptien)

2. « Une vache _____ mâche, c'est beau. » (Chanson de Charles Trenet)

3. « Les femmes _____ les hommes préfèrent sont les femmes _____ aiment les hommes. » (Publicité)

**1** Complétez avec « en », « y », « le », « lui », « leur », « les » et les verbes manquants.
(30 points)

|  | Points |
|---|---|
| **1.** Vous mettez du sucre dans votre café ? – _____ deux morceaux, merci. | 2 |
| **2.** Est-ce qu'il y a du lait dans le frigo ? – Oui, il _____ un litre. | 2 |
| **3.** Les enfants boivent du Coca-Cola à tous les repas. Ils _____ beaucoup trop ! | 2 |
| **4.** Tu vas chez le dentiste à cinq heures ? – Non, _____ à 4 heures. | 2 |
| **5.** Melissa adore son petit frère : elle _____ regarde, elle _____ caresse, elle _____ embrasse et elle _____ parle tout le temps. | 4 |
| **6.** Vous écrivez à vos amis ? – Oui, je _____ écris et je _____ téléphone très souvent. | 2 |
| **7.** Tu connais les voisins ? – Oui, je _____ connais bien et je _____ invite souvent. | 2 |
| **8.** Le film _____ passe à la télé est un film _____ j'ai vu au moins trois fois. | 2 |
| **9.** – Êtes-vous déjà monté à la tour Eiffel ? – Oui, _____ l'année dernière. | 2 |
| **10.** – Avez-vous déjà mangé du caviar ? – Oui, _____ une fois. | 2 |
| **11.** – Est-ce que vous avez vu Max ? – Oui, _____ vu et je _____ parlé. | 4 |
| **12.** – Est-ce que tu as pris les livres ? – Oui, je _____ pris et je _____ mis dans mon sac. | 4 |

**2** Complétez avec « qui », « que », « le », « les », « lui », « leur », « en » et « y ».
(10 points)

**Le Bulgare**

Il y avait dans mon village un homme _____ vivait seul avec son chien. Cet homme _____ tout le monde appelait « Le Bulgare » dormait le jour et vivait la nuit. Il partait tous les soirs dans la campagne et il _____ passait la nuit. Le matin, quand j'allais à l'école, je _____ rencontrais sur mon chemin. Il portait toujours un gros sac gris _____ semblait très lourd. Le Bulgare ramassait des racines, des plantes et des champignons et il _____ vendait au marché. Quand il trouvait des fraises des bois, il _____ donnait toujours une partie aux enfants du village. Il _____ distribuait aussi des noisettes et même des truffes. On aimait bien le Bulgare, on _____ suivait, on _____ posait des questions. C'était notre ami.

# ANNEXES GRAMMATICALES

## 1. L'ADVERBE

- L'adverbe modifie le verbe :

    *Je dors **bien**.*
    *Je mange **beaucoup**.*
    *Je parle **lentement**.*

## 2. PLACE DES ADVERBES « bien », « mal », « mieux », « beaucoup », « assez »

- Après le verbe :

    *Je dors*    **mal**.
    *Je dormais*    **bien**.
    *Je dormirai*    **mieux**.

- Entre deux verbes :

    | *J'ai* | | *dormi.* |
    |---|---|---|
    | *Tu as* | **bien** | *dansé.* |
    | *Il a* | | *mangé.* |

    | *Je vais* | | *dormir.* |
    |---|---|---|
    | *Tu sais* | **bien** | *danser.* |
    | *Il aime* | | *manger.* |

## 3. PLACE DE LA NÉGATION

- **Avant** et **après** le premier verbe :

    | *Je* | **ne** | *dors*<br>*danse*<br>*mange* | **pas**. |
    |---|---|---|---|

    | *Je* | **n'** | *ai* | **pas** | *dormi.*<br>*dansé.*<br>*mangé.* |
    |---|---|---|---|---|

    | *Je* | **ne** | *vais* | **pas** | *dormir.*<br>*danser.*<br>*manger.* |
    |---|---|---|---|---|

- Rien ne sépare le sujet et la négation : *Je ne dors pas. Je n'ai pas dormi.*
- L'adverbe se place après la négation

    *Je n'ai pas **bien** dormi. Je ne vais pas **beaucoup** manger.*

## 4. PLACE DU PRONOM COMPLÉMENT

- Devant le **premier** verbe :

    | *Il* | **le**<br>**lui**<br>**en** | *rencontre*<br>*téléphone.*<br>*achète.* |
    |---|---|---|

    | *Il* | **l'**<br>**lui**<br>**en** | *a rencontré(e).*<br>*a téléphoné.*<br>*a acheté.* |
    |---|---|---|

- Devant le **deuxième** verbe, s'il est à l'**infinitif**.

    | *Il* | *veut*<br>*doit*<br>*pense* | **le**<br>**lui**<br>**en** | *rencontrer.*<br>*téléphoner.*<br>*acheter.* |
    |---|---|---|---|

- Rien ne sépare le pronom et son verbe : *Je ne le regarde pas. Je ne l'ai pas regardé.*

## 5. L'IMPÉRATIF

- **Formation :** verbe sans **sujet**

  *Regarde !*     *Écoute !* (pas de « s »)
  *Regardons !*   *Écoutons !*
  *Regardez !*    *Écoutez !*

- **La négation** est régulière :

  regarde
  **Ne** parlons **pas !**
  bouge

- **Le pronom** se place **devant** le verbe
  à la forme négative :

  *Ne **le** regarde pas !*
  *Ne **lui** parle pas !*
  *Ne **me** téléphone pas !*
  *Ne **te** dépêche pas !*

- **Le pronom** se place **après** le verbe
  à la forme affirmative :

  *Regarde-**le** !*
  *Parle-**lui** !*
  *Téléphonez-**moi** !*    (« me » devient « moi »)
  *Dépêche-**toi** !*      (« te » devient « toi »)

## 6. LE DISCOURS DIRECT ET INDIRECT

*Il dit : « Il fait beau. »*         *Il dit **qu'**il fait beau.*
*Il dit : « **Est-ce qu'**il pleut ? »*    *Il demande **s'**il pleut.*
*Il dit : « **Qu'est-ce que** tu fais ? »*   *Il demande **ce que** tu fais.*
*Il dit : « Viens ! »*              *Il lui dit **de** venir.*

## 7. LE PASSÉ PROCHE (PASSÉ RÉCENT)

- **« Venir de »** + **infinitif** exprime un passé très récent :

  *Il **vient de** sortir = Il est sorti il y a quelques minutes.*
  *Je **viens de** manger = J'ai mangé il y a quelques minutes.*

## 8. LES PRONOMS DÉMONSTRATIFS

- On peut remplacer un adjectif démonstratif et un nom par un pronom :

| ce livre | *celui-ci* | | *celui-là* | |
|---|---|---|---|---|
| cette voiture | *celle-ci* | ou | *celle-là* | |
| ces livres | *ceux-ci* | | *ceux-là* | (pas de différence |
| ces voitures | *celles-ci* | | *celles-là* | entre « -ci » et « -là ») |

## 9. LES PRONOMS POSSESSIFS

- On peut remplacer un adjectif possessif et un nom par un pronom :

| | livre | voiture | | livres | voitures |
|---|---|---|---|---|---|
| mon / ma | *le mien* | *la mienne* | mes | *les miens* | *les miennes* |
| ton / ta | *le tien* | *la tienne* | tes | *les tiens* | *les tiennes* |
| son / sa | *le sien* | *la sienne* | ses | *les siens* | *les siennes* |
| notre | *le nôtre* | *la nôtre* | nos | *les nôtres* | *les nôtres* |
| votre | *le vôtre* | *la vôtre* | vos | *les vôtres* | *les vôtres* |
| leur | *le leur* | *la leur* | leurs | *les leurs* | *les leurs* |

| infinitif | présent | futur proche | passé composé | imparfait | futur simple | impératif |
|---|---|---|---|---|---|---|
| **ÊTRE** | je suis<br>tu es<br>il est<br>nous sommes<br>vous êtes<br>ils sont | je vais être<br>tu vas être<br>il va être<br>nous allons être<br>vous allez être<br>ils vont être | j' ai été<br>tu as été<br>il a été<br>nous avons été<br>vous avez été<br>ils ont été | j' étais<br>tu étais<br>il était<br>nous étions<br>vous étiez<br>ils étaient | je serai<br>tu seras<br>il sera<br>nous serons<br>vous serez<br>ils seront | sois<br><br>soyons<br>soyez |
| **AVOIR** | j' ai<br>tu as<br>il a<br>nous avons<br>vous avez<br>ils ont | je vais avoir<br>tu vas avoir<br>il va avoir<br>nous allons avoir<br>vous allez avoir<br>ils vont avoir | j' ai eu<br>tu as eu<br>il a eu<br>nous avons eu<br>vous avez eu<br>ils ont eu | j' avais<br>tu avais<br>il avait<br>nous avions<br>vous aviez<br>ils avaient | j' aurai<br>tu auras<br>il aura<br>nous aurons<br>vous aurez<br>ils auront | aie<br><br>ayons<br>ayez |
| **ALLER** | je vais<br>tu vas<br>il va<br>nous allons<br>vous allez<br>ils vont | je vais aller<br>tu vas aller<br>il va aller<br>nous allons aller<br>vous allez aller<br>ils vont aller | je suis allé<br>tu es allé<br>il est allé<br>nous sommes allés<br>vous êtes allés<br>ils sont allés | j' allais<br>tu allais<br>il allait<br>nous allions<br>vous alliez<br>ils allaient | j' irai<br>tu iras<br>il ira<br>nous irons<br>vous irez<br>ils iront | va<br><br>allons<br>allez |
| **VERBES en -ER DÎNER** | je dîne<br>tu dînes<br>il dîne<br>nous dînons<br>vous dînez<br>ils dînent | je vais dîner<br>tu vas dîner<br>il va dîner<br>nous allons dîner<br>vous allez dîner<br>ils vont dîner | j' ai dîné<br>tu as dîné<br>il a dîné<br>nous avons dîné<br>vous avez dîné<br>ils ont dîné | je dînais<br>tu dînais<br>il dînait<br>nous dînions<br>vous dîniez<br>ils dînaient | je dînerai<br>tu dîneras<br>il dînera<br>nous dînerons<br>vous dînerez<br>ils dîneront | dîne<br><br>dînons<br>dînez |
| **VERBES en -ER ACHETER** | j' achète<br>tu achètes<br>il achète<br>nous achetons<br>vous achetez<br>ils achètent | je vais acheter<br>tu vas acheter<br>il va acheter<br>nous allons acheter<br>vous allez acheter<br>ils vont acheter | j' ai acheté<br>tu as acheté<br>il a acheté<br>nous avons acheté<br>vous avez acheté<br>ils ont acheté | j' achetais<br>tu achetais<br>il achetait<br>nous achetions<br>vous achetiez<br>ils achetaient | j' achèterai<br>tu achèteras<br>il achètera<br>nous achèterons<br>vous achèterez<br>ils achèteront | achète<br><br>achetons<br>achetez |
| **VERBES en -ER MANGER** | je mange<br>tu manges<br>il mange<br>nous mangeons<br>vous mangez<br>ils mangent | je vais manger<br>tu vas manger<br>il va manger<br>nous allons manger<br>vous allez manger<br>ils vont manger | j' ai mangé<br>tu as mangé<br>il a mangé<br>nous avons mangé<br>vous avez mangé<br>ils ont mangé | je mangeais<br>tu mangeais<br>il mangeait<br>nous mangions<br>vous mangiez<br>ils mangeaient | je mangerai<br>tu mangeras<br>il mangera<br>nous mangerons<br>vous mangerez<br>ils mangeront | mange<br><br>mangeons<br>mangez |

| infinitif | présent | futur proche | passé composé | imparfait | futur simple | impératif |
|---|---|---|---|---|---|---|
| **BOIRE** | je bois<br>tu bois<br>il boit<br>nous buvons<br>vous buvez<br>ils boivent | je vais boire<br>tu vas boire<br>il va boire<br>nous allons boire<br>vous allez boire<br>ils vont boire | j' ai bu<br>tu as bu<br>il a bu<br>nous avons bu<br>vous avez bu<br>ils ont bu | je buvais<br>tu buvais<br>il buvait<br>nous buvions<br>vous buviez<br>ils buvaient | je boirai<br>tu boiras<br>il boira<br>nous boirons<br>vous boirez<br>ils boiront | bois<br><br>buvons<br>buvez |
| **CONNAÎTRE** | je connais<br>tu connais<br>il connaît<br>nous connaissons<br>vous connaissez<br>ils connaissent | je vais connaître<br>tu vas connaître<br>il va connaître<br>nous allons connaître<br>vous allez connaître<br>ils vont connaître | j' ai connu<br>tu as connu<br>il a connu<br>nous avons connu<br>vous avez connu<br>ils ont connu | je connaissais<br>tu connaissais<br>il connaissait<br>nous connaissions<br>vous connaissiez<br>ils connaissaient | je connaîtrai<br>tu connaîtras<br>il connaîtra<br>nous connaîtrons<br>vous connaîtrez<br>ils connaîtront | connais<br><br>connaissons<br>connaissez |
| **DEVOIR** | je dois<br>tu dois<br>il doit<br>nous devons<br>vous devez<br>ils doivent | je vais devoir<br>tu vas devoir<br>il va devoir<br>nous allons devoir<br>vous allez devoir<br>ils vont devoir | j' ai dû<br>tu as dû<br>il a dû<br>nous avons dû<br>vous avez dû<br>ils ont dû | je devais<br>tu devais<br>il devait<br>nous devions<br>vous deviez<br>ils devaient | je devrai<br>tu devras<br>il devra<br>nous devrons<br>vous devrez<br>ils devront | |
| **DIRE** | je dis<br>tu dis<br>il dit<br>nous disons<br>vous dites<br>ils disent | je vais dire<br>tu vas dire<br>il va dire<br>nous allons dire<br>vous allez dire<br>ils vont dire | j' ai dit<br>tu as dit<br>il a dit<br>nous avons dit<br>vous avez dit<br>ils ont dit | je disais<br>tu disais<br>il disait<br>nous disions<br>vous disiez<br>ils disaient | je dirai<br>tu diras<br>il dira<br>nous dirons<br>vous direz<br>ils diront | dis<br><br>disons<br>dites |
| **ÉCRIRE** | j' écris<br>tu écris<br>il écrit<br>nous écrivons<br>vous écrivez<br>ils écrivent | je vais écrire<br>tu vas écrire<br>il va écrire<br>nous allons écrire<br>vous allez écrire<br>ils vont écrire | j' ai écrit<br>tu as écrit<br>il a écrit<br>nous avons écrit<br>vous avez écrit<br>ils ont écrit | j' écrivais<br>tu écrivais<br>il écrivait<br>nous écrivions<br>vous écriviez<br>ils écrivaient | j' écrirai<br>tu écriras<br>il écrira<br>nous écrirons<br>vous écrirez<br>ils écriront | écris<br><br>écrivons<br>écrivez |
| **FAIRE** | je fais<br>tu fais<br>il fait<br>nous faisons<br>vous faites<br>ils font | je vais faire<br>tu vas faire<br>il va faire<br>nous allons faire<br>vous allez faire<br>ils vont faire | j' ai fait<br>tu as fait<br>il a fait<br>nous avons fait<br>vous avez fait<br>ils ont fait | je faisais<br>tu faisais<br>il faisait<br>nous faisions<br>vous faisiez<br>ils faisaient | je ferai<br>tu feras<br>il fera<br>nous ferons<br>vous ferez<br>ils feront | fais<br><br>faisons<br>faites |

| infinitif | présent | futur proche | passé composé | imparfait | futur simple | impératif |
|---|---|---|---|---|---|---|
| **FALLOIR** | il faut | il va falloir | il a fallu | il fallait | il faudra | |
| **FINIR** | je finis<br>tu finis<br>il finit<br>nous finissons<br>vous finissez<br>ils finissent | je vais finir<br>tu vas finir<br>il va finir<br>nous allons finir<br>vous allez finir<br>ils vont finir | j' ai fini<br>tu as fini<br>il a fini<br>nous avons fini<br>vous avez fini<br>ils ont fini | je finissais<br>tu finissais<br>il finissait<br>nous finissions<br>vous finissiez<br>ils finissaient | je finirai<br>tu finiras<br>il finira<br>nous finirons<br>vous finirez<br>ils finiront | finis<br><br>finissons<br>finissez |
| **SE LEVER** | je me lève<br>tu te lèves<br>il se lève<br>nous nous levons<br>vous vous levez<br>ils se lèvent | je vais me lever<br>tu vas te lever<br>il va se lever<br>nous allons nous lever<br>vous allez vous lever<br>ils vont se lever | je me suis levé<br>tu t'es levé<br>il s'est levé<br>nous nous sommes levés<br>vous vous êtes levés<br>ils se sont levés | je me levais<br>tu te levais<br>il se levait<br>nous nous levions<br>vous vous leviez<br>ils se levaient | je me lèverai<br>tu te lèveras<br>il se lèvera<br>nous nous lèverons<br>vous vous lèverez<br>ils se lèveront | lève-toi<br><br>levons-nous<br>levez-vous |
| **METTRE** | je mets<br>tu mets<br>il met<br>nous mettons<br>vous mettez<br>ils mettent | je vais mettre<br>tu vas mettre<br>il va mettre<br>nous allons mettre<br>vous allez mettre<br>ils vont mettre | j' ai mis<br>tu as mis<br>il a mis<br>nous avons mis<br>vous avez mis<br>ils ont mis | je mettais<br>tu mettais<br>il mettait<br>nous mettions<br>vous mettiez<br>ils mettaient | je mettrai<br>tu mettras<br>il mettra<br>nous mettrons<br>vous mettrez<br>ils mettront | mets<br><br>mettons<br>mettez |
| **OUVRIR** | j' ouvre<br>tu ouvres<br>il ouvre<br>nous ouvrons<br>vous ouvrez<br>ils ouvrent | je vais ouvrir<br>tu vas ouvrir<br>il va ouvrir<br>nous allons ouvrir<br>vous allez ouvrir<br>ils vont ouvrir | j' ai ouvert<br>tu as ouvert<br>il a ouvert<br>nous avons ouvert<br>vous avez ouvert<br>ils ont ouvert | j' ouvrais<br>tu ouvrais<br>il ouvrait<br>nous ouvrions<br>vous ouvriez<br>ils ouvraient | j' ouvrirai<br>tu ouvriras<br>il ouvrira<br>nous ouvrirons<br>vous ouvrirez<br>ils ouvriront | ouvre<br><br>ouvrons<br>ouvrez |
| **PARTIR** | je pars<br>tu pars<br>il part<br>nous partons<br>vous partez<br>ils partent | je vais partir<br>tu vas partir<br>il va partir<br>nous allons partir<br>vous allez partir<br>ils vont partir | je suis parti<br>tu es parti<br>il est parti<br>nous sommes partis<br>vous êtes partis<br>ils sont partis | je partais<br>tu partais<br>il partait<br>nous partions<br>vous partiez<br>ils partaient | je partirai<br>tu partiras<br>il partira<br>nous partirons<br>vous partirez<br>ils partiront | pars<br><br>partons<br>partez |
| **PLEUVOIR** | il pleut | il va pleuvoir | il a plu | il pleuvait | il pleuvra | |
| **POUVOIR** | je peux<br>tu peux<br>il peut<br>nous pouvons<br>vous pouvez<br>ils peuvent | je vais pouvoir<br>tu vas pouvoir<br>il va pouvoir<br>nous allons pouvoir<br>vous allez pouvoir<br>ils vont pouvoir | j' ai pu<br>tu as pu<br>il a pu<br>nous avons pu<br>vous avez pu<br>ils ont pu | je pouvais<br>tu pouvais<br>il pouvait<br>nous pouvions<br>vous pouviez<br>ils pouvaient | je pourrai<br>tu pourras<br>il pourra<br>nous pourrons<br>vous pourrez<br>ils pourront | |

| infinitif | présent | futur proche | passé composé | imparfait | futur simple | impératif |
|---|---|---|---|---|---|---|
| **PRENDRE** | je prends<br>tu prends<br>il prend<br>nous prenons<br>vous prenez<br>ils prennent | je vais prendre<br>tu vas prendre<br>il va prendre<br>nous allons prendre<br>vous allez prendre<br>ils vont prendre | j' ai pris<br>tu as pris<br>il a pris<br>nous avons pris<br>vous avez pris<br>ils ont pris | je prenais<br>tu prenais<br>il prenait<br>nous prenions<br>vous preniez<br>ils prenaient | je prendrai<br>tu prendras<br>il prendra<br>nous prendrons<br>vous prendrez<br>ils prendront | prends<br><br>prenons<br>prenez |
| **SAVOIR** | je sais<br>tu sais<br>il sait<br>nous savons<br>vous savez<br>ils savent | je vais savoir<br>tu vas savoir<br>il va savoir<br>nous allons savoir<br>vous allez savoir<br>ils vont savoir | j' ai su<br>tu as su<br>il a su<br>nous avons su<br>vous avez su<br>ils ont su | je savais<br>tu savais<br>il savait<br>nous savions<br>vous saviez<br>ils savaient | je saurai<br>tu sauras<br>il saura<br>nous saurons<br>vous saurez<br>ils sauront | sache<br><br>sachons<br>sachez |
| **VENIR** | je viens<br>tu viens<br>il vient<br>nous venons<br>vous venez<br>ils viennent | je vais venir<br>tu vas venir<br>il va venir<br>nous allons venir<br>vous allez venir<br>ils vont venir | je suis venu<br>tu es venu<br>il est venu<br>nous sommes venus<br>vous êtes venus<br>ils sont venus | je venais<br>tu venais<br>il venait<br>nous venions<br>vous veniez<br>ils venaient | je viendrai<br>tu viendras<br>il viendra<br>nous viendrons<br>vous viendrez<br>ils viendront | viens<br><br>venez |
| **VIVRE** | je vis<br>tu vis<br>il vit<br>nous vivons<br>vous vivez<br>ils vivent | je vais vivre<br>tu vas vivre<br>il va vivre<br>nous allons vivre<br>vous allez vivre<br>ils vont vivre | j' ai vécu<br>tu as vécu<br>il a vécu<br>nous avons vécu<br>vous avez vécu<br>ils ont vécu | je vivais<br>tu vivais<br>il vivait<br>nous vivions<br>vous viviez<br>ils vivaient | je vivrai<br>tu vivras<br>il vivra<br>nous vivrons<br>vous vivrez<br>ils vivront | vis<br><br>vivons<br>vivez |
| **VOIR** | je vois<br>tu vois<br>il voit<br>nous voyons<br>vous voyez<br>ils voient | je vais voir<br>tu vas voir<br>il va voir<br>nous allons voir<br>vous allez voir<br>ils vont voir | j' ai vu<br>tu as vu<br>il a vu<br>nous avons vu<br>vous avez vu<br>ils ont vu | je voyais<br>tu voyais<br>il voyait<br>nous voyions<br>vous voyiez<br>ils voyaient | je verrai<br>tu verras<br>il verra<br>nous verrons<br>vous verrez<br>ils verront | vois<br><br>voyons<br>voyez |
| **VOULOIR** | je veux<br>tu veux<br>il veut<br>nous voulons<br>vous voulez<br>ils veulent | je vais vouloir<br>tu vas vouloir<br>il va vouloir<br>nous allons vouloir<br>vous allez vouloir<br>ils vont vouloir | j' ai voulu<br>tu as voulu<br>il a voulu<br>nous avons voulu<br>vous avez voulu<br>ils ont voulu | je voulais<br>tu voulais<br>il voulait<br>nous voulions<br>vous vouliez<br>ils voulaient | je voudrai<br>tu voudras<br>il voudra<br>nous voudrons<br>vous voudrez<br>ils voudront | veuillez |

| NB présent | futur proche | passé composé | imparfait | futur simple |
|---|---|---|---|---|
| il y a | il va y avoir | il y a eu | il y avait | il y aura |

# INDEX

N° d'éditeur 10160151

Imprimé en France – Mars 2009

Par Mame Imprimeurs à Tours (09030055)